U0073274

撥迷開霧

Parting the Mists:
Discovering Japan and the Rise of National-Style Painting in Modern China

Aida Yuen Wong

撥迷開霧

日本與中國「國畫」的誕生

阮圓 著　鄭欣昀 譯

撥迷開霧 日本與中國「國畫」的誕生

Parting the Mists: Discovering Japan and
the Rise of National-Style Painting in Modern China

作　　者：阮　圓 (Aida Yuen Wong)
譯　　者：鄭欣昀
核　　譯：黃文玲
執行編輯：黃文玲
美術設計：蔡承翰

出 版 者：石頭出版股份有限公司
發 行 人：龐愼予
社　　長：陳啓德
副總編輯：黃文玲
會計行政：陳美璇
行銷業務：謝偉道
登 記 證：行政院新聞局局版台業字第 4666 號
地　　址：106 台北市大安區敦化南路二段 34 號 9 樓
電　　話：(02)2701–2775 (代表號)
傳　　眞：(02)2701–2252
電子信箱：rockintl21@seed.net.tw
劃撥帳號：1437912-5 石頭出版股份有限公司
製版印刷：鴻柏印刷事業股份有限公司
出版日期：2019 年 3 月　初版
定　　價：新台幣 1200 元

ISBN 978-986-6660-40-5

國家圖書館出版品預行編目資料

撥迷開霧：日本與中國「國畫」的誕生 / 阮圓
(Aida Yuen Wong) 著；鄭欣昀譯 .
-- 初版 . -- 臺北市：石頭，2019.03
　面；　公分
　譯自：Parting the mists : discovering Japan and the
　　　　rise of national-style painting in modern China
　ISBN 978-986-6660-40-5(精裝)
　1. 繪畫史　2. 中國　3. 日本

940.92　　　　　　　　　　　　　　108005211

全球獨家中文版權　石頭出版股份有限公司
有著作權　翻印必究

Parting the Mists: Discovering Japan and the Rise of National-Style Painting in Modern China by Aida Yuen Wong was first published by University of Hawai'i Press, 2006

Copyright © 2006 Association for Asian Studies
Chinese language edition© Rock Publishing International
All rights reserved

Address : 9F., No. 34, Section 2, Dunhua S. Road, Da'an District, Taipei 106, Taiwan
Tel : 886-2-27012775
Fax : 886-2-27012252
E-mail : rockintl21@seed.net.tw
Price : NT$1200
Printed in Taiwan

此致　我的父親阮良先生

目次

圖版目錄

謝辭

　　筆者在撰寫此書的路程上，結識了許多前輩、同道及朋友。首先多謝東京文化財研究所的美術史學者鶴田武良老師（已故），及東京大學的中國史專家松丸道雄老師（已故）。90 年代中期幸獲兩位前輩批准使用圖書資料，令我的文獻搜集工作迅速上軌道。此外，東京松濤美術館的前上席研究員味岡義人先生亦多方關照，將館內（橋本家族捐贈）的中國現代繪畫經典一一展示；筆者參看作品多達數十幅。多年來，味岡先生的慷慨從未消減，不時還寄贈書籍、圖錄等，而他本人對中國畫研究的熱情亦令人敬佩。筆者曾討教過的對象還有大妻女子大學的松村茂樹教授（吳昌碩專家）、東京大學的河野元昭教授、書法篆刻家尾崎蒼石老師等。在此對上述諸位鞠躬獻謝。

　　當時在東京認識了小栗郁文伉儷，他們不僅為我找到合適的住所，還時常關懷我的起居需要。還有忘年之交石榑京子女士。她經營的畫廊位於松濤美術館附近，只要有空我都順道拜訪。京子是（猴）女中豪傑，早年留學耶魯大學，對美術（特別是傳統書畫）有獨到眼光，閒談中也每每讓我增長知識。她是我仰慕及想念的一位朋友。

　　除了以上的良師摯友，在此更要感謝我在北美的恩師們：加拿大西安大略大學 (University of Western Ontario) 的前教授詹森老師 (Mark A. Cheetham)（現職多倫多大學）首先引領我進入美術史這個領域，啟發了我對圖像和文本分析的興趣，因而改變我的人生方向。研究所學業即將完成時，哥倫比亞大學的狄百瑞教授 (Wm. Theodore de Bary)（已故）在中、日、韓理學討論課上的教義，深深烙印於我的腦海。他強調一個真正的「亞洲研究」學者必須具備靈活的思考和嚴緊的治學態度，不能輕視它為「不專門」的平凡領域。此外，美術史專家哥倫比亞大學的前教授江文葦 (David Sensabaugh)、已退休的村瀨實惠子、韓文彬 (Robert E. Harrist Jr.)、紐約大學的喬迅 (Jonathan Hay) 等老師們在課堂上所傳授的豐富知識也讓我終生受用。在此衷心向各位老師致敬。2003 年至 2004 年在北京進行第二階段研究的期間，得到北京大學牛大勇教授、王曉秋教授（中日交流史專家）、May Tang 女士等人在專業上或生活上的協助，成功完成此書。特別感謝在 SARS 流感時期為我解憂的汪民安先生和黃篤先生。

這兩位朋友是資深的藝評人，對北京藝壇尤爲熟悉，與他們的交流讓我獲益良多。

另外，感謝姜苦樂教授 (John Clark)、王晴佳教授 (Q. Edward Wang)、南愷時教授 (Keith Knapp)、杜贊奇教授 (Prasenjit Duara)、清水義明教授 (Shimizu Yoshiaki)、書法篆刻史專家馬國權姑丈 (已故)、好同學 Kathryn Rudy 教授及其母親 Mary Skol 女士 (已故)、藝術家張健君及芭芭拉‧愛德斯坦 (Barbara Edelstein) 伉儷、布蘭戴斯大學前系主任 Charles McClendon 教授、前行政助理 Joy Vlachos 女士、圖像部主管 Jennifer Stern 女士。他們的寶貴協助充實了本書內容。所有惠賜圖像版權的博物館與收藏家都詳列在照片說明中。在此正式致謝。

二十餘年來幸得各界的激勵，我的研究持續有新發展。如今「現代中日美術史」已成爲一門顯學，同道中人傅佛國教授 (Joshua Fogel)(現任職於加拿大約克大學 York University) 實在功不可沒。他堪稱「中日研究」的先驅，三十多年前已踏足此領域。十年前夏威夷出版社邀請傅老師擔任客座編輯，很榮幸地，本書被他選入「亞洲交流與比較」系列 (Asian Interactions and Comparisons Series) 而得以面世。在籌備過程中我與夏威夷大學出版社的前執行編輯 Patricia Crosby 合作愉快。

本書的研究和出版曾獲以下機構資助：美國學術團體協會 (American Council of Learned Society)、美國國家人文基金會 (National Endowment of Humanities)、日本國際交流基金會 (Japan Foundation)、魏海德基金會 (Weatherhead Foundation)、哥倫比亞大學、芝加哥大學 (博士後研究)，以及我現任職的布蘭戴斯大學 (Brandeis University)。

最後要感謝我的家人，特別是我的母親，感謝她以愛、智慧與美食佳餚養育我。我親愛的姊妹阮宓與阮盈，這些年來默默支持我追求理想。我的丈夫黃國杰以身作則啓發我的生命與學術工作。若沒有他堅定的支持與付出，本書無法成就。

中文版序

　　晚清外交官黃遵憲慨嘆，中日兩國「只一衣帶水，便隔十重霧」。他鼓吹進步思想，勉勵同胞拋開優越心態、借鑑日本，特別是明治維新的成就和改革風氣。1898 年，即甲午戰爭後第三年，康有為、梁啓超以光緒皇帝作後盾，推動變法未遂，反遭慈禧太后通緝而流亡海外。曾投身康梁政治運動的黃遵憲雖幸運保住性命，卻再也不能登上政壇重位。進入二十世紀，日本國力及對外侵略的野心繼續擴張。辛亥革命推翻清廷後，日本君主立憲制的政治模式在中國頓然變得不合時宜，但在文化領域中提倡向日本學習者，仍大有人在，以「同文同種」為理由鼓勵兩國交流。藝術家以留學、遊歷、出版、交際、賣畫、聯展等各種方式與日本拉近距離。一方面通過日本接觸西洋訊息，另一方面攝取東瀛新舊融和的妙方，而加強中國藝術的活力和自信心。在觀察、接納、轉化日本元素的過程中重新訂定中華文化的目標，藉新知識捍衛東方藝術在世界舞台上的地位。

　　日本侵華留給老一輩的中國人難以磨滅的創傷，對往後幾十年中國的發展亦影響深遠。戰後出生的兩代對上海淪陷、南京大屠殺等事件也有一定的認知，甚至為之切齒。中國現代國家主義在很大程度上是建基於排日的情緒之上。由於這種種原因，中日美術交流長期不受史家所關注。2006 年本書英文原版出版時，戰前及二戰時期中日之間的正面互動還屬邊緣及尷尬的題目。十年後的今天，美術史學者已逐漸採取開放態度，不莽加「漢奸」罪名於藝術家頭上，而研究所涉及的範圍之廣，也充分反映「中日藝術交流」這議題之豐富性。近期若干書籍和研討會從多角度去發掘中日關係的意義。例如，2009 年在京都國立博物館主辦的「中國近代繪畫國際研究交流」研討會，結集了 20 篇論文，大半牽涉中日互動，包括上海與關西南畫圈的來往、日本私人的中國畫收藏、日本人著中國畫史、個別中國藝術家留日事蹟等。[1] 2013 年由傅佛國(Joshua A. Fogel) 主編的《日本在中國現代藝術的角色》一書，涵蓋了收藏史、茶人文化、美術史學史、展覽會、書法交流、出版技術與文化遺產保存等多種範疇。[2] 同年，由瀧本弘之和戰曉梅主編的《近代中國美術的胎動》在日本出版，其中約莫一半的文章是圍繞中日聯繫為題。[3] 另外，法國亞洲美術館 Musée Cernuschi 於 2015 年以日本關係為軸心，探討嶺南三傑（高劍父、高奇峰及陳樹人）的成就。[4]

　　近現代美術之「中日研究」方興未艾，有相當的發展空間。接觸過日本或日本式教育的中國美術家爲數不少。中國大陸也開始公開表揚他們的貢獻。2016–2017 年何香凝美術館和五所中國美術館合辦「取借與變革：二十世紀前期美術留學生的中國畫探索」展覽，除了嶺南畫派（「二高一陳」和他們的學生方人定及黎雄才）之外，也集合了丁衍庸、關良、朱屺瞻、豐子愷、傅抱石、陳之佛等，共十一位名家的作品。相關研討會上發表的論文加上另外撰寫的文章共 24 篇，被輯成書於 2017 年發行。[5] 以上一連串的項目爲拙作 *Parting the Mists : Discovering Japan and the Rise of National-style Painting in Modern China* 翻譯成中文（《撥迷開霧：日本與中國「國畫」的誕生》）提供契機。

　　這次出版加載一篇談論傅抱石的文章，把原著的五章增加爲六章。[6] 傅抱石乃現代繪畫巨匠，以他爲焦點的著作不少。幾年前筆者在第一次於美國舉辦的傅抱石回顧展圖錄中，也曾談到他 30 年代在日本的繪畫篆刻活動，及分析日本畫風對他的啓迪。[7] 本書第六章另外針對傅抱石擅長的「雨景」作專題研究。這批作品營造的視覺效果饒富趣味：有時氣勢磅礴，有時瀰漫淒美。相對於傳統中國畫，傅抱石在水的處理方面更爲寫實，與一些十九世紀到二十世紀的日本畫較接近。這篇文章主要不在重申傅抱石參考日本畫的事實。筆者認爲「日本化」在他而言只是一種手法，於抗戰時期有雙重意義：第一是通過雨景來比喻國難的哀痛，第二是借用日本的風格來證明中國畫能超越其範式。雖然傅抱石的藝術語言與一些日本畫有共通之處，但其個人風格強烈，構成有別於日本畫的張力以宣洩反戰情緒。可見現代中日交流並非無政治取向，只是分析這些取向時不應受國家自我中心主義所圍，而忽略跨文化的因緣。就算某些意念或技巧源於日本，中日之間的權力關係仍十分複雜，不能簡單以「日本爲主導／中國爲附屬」作總結。

　　本書得以面世，承蒙石頭出版社黃文玲編輯鼎力支持，同時感謝國立臺灣師範大學研究生鄭欣昀，傾數月完成翻譯工作。

2017 年 1 月 1 日

導論

　　本書從跨國觀點來檢視傳統於中國現代主義中所扮演的角色，探討二十世紀上半葉中日關係背景下的國畫 (*guohua* or "national-style painting") 發展。日本在這個討論中並非作為純粹的比較對象，而是一股形塑新的視覺實踐、史學改革與制度重整的創造性力量。這股異地力量不只提供某些外部的「影響」，亦同時在實質上與想像上嵌入中國的本體。中國對日本的矛盾心理，源自幾世紀以來的文化羈絆與現代政治地理的衝突，創造了一種強調國家主義者選擇「可用過去」之複雜性的獨特狀態。雖然日本帝國主義者對中國懷有野心，但日本在本書中卻是作為一個在中國想像「國家」時的關鍵要素。

　　跨國主義是一個被多數藝術史學者忽略的主題，藝術史學者大多專精於由國界所勾勒的個別國家歷史。在亞洲藝術史領域，傳統上只有少數具備健全科系的大型研究大學才有個別國家（如中國、印度、日本、韓國）分門的師資，因此為國別史的研究塑造了一種學科上的聲望。然而，在全球化的氛圍之下，某些機構與學者開始對跨國界研究投入更多關注。與十幾年前相比，今日的藝術史學家對國際與區域專題都展現出更大興趣。中國大陸自鄧小平時期 (1970 年代末期至 1990 年代) 開始改革，透過貿易與文化交流提升對外關係，並打開新中日關係史的學術之門。劉曉路的《世界美術中的中國與日本美術》(2001) 一書是其中代表，這本書檢視二十世紀政治衝突下，中國與日本藝術界的實質互動。全球化為以國家為中心、政治導向的歷史提問框架增添了新的面向，活化了由阿部洋、傅佛國 (Joshua Fogel)、實藤惠秀、譚汝謙、王曉秋及其他現代中日關係專家所提出的「文化歷史」傳統。

　　然而，全球化亦因長久以來的西方（歐美）霸權而受到批評。即便是帶有全球觀點的亞洲關係史 (history of intra-Asiatic relations)，通常也會納入以西方為中心的特定文化情境。美國學界的已故學者費正清 (John King Fairbank，1936 至 1977 年任哈佛教授) 主張，西方是中國社會朝現代轉化的首要動力；他認為，如果沒有這個動力，中國仍處於衰退狀態。隨著費正清的觀點持續發揮影響力，日本經常被視為促成中國現代化的第二順位力量，因為它早已受西方改造。

　　雖然不可否認，與西方接觸所促發的主體性危機驅動了中國二十世紀的現代化發展，但費正清的觀點卻是不明確的；如同柯嬌燕 (Pamela Kyle Crossley) 所指，此觀點有「先前的與後來的競爭對手」(antecedent and postcedent rivals)。[1] 例如，1910 年代至 1930 年代間，由內藤湖南所領導的京都漢學派認為，中國某些現代制度早在宋朝時期 (960–1279) 便已出現。而近年來，許多學者借助地方史、女性主義批評及文學理論，獲得了與中國現代性有關的重要觀點。

　　文學史學者史書美 (Shih Shu-mei) 否定只有當中國現代主義者仿照西方現代主義時，「現代主義」才應該存在於中國的假設。[2] 然而，這個假設實存於中國現代史的分期之中。例如，常見的做法是將中國現代藝術的起源定於中國與西方的第一次重大衝突，即鴉片戰爭 (1839–1842；1856–1860)，即便很難證明這個事件如何引發藝術史的關鍵發展，如專業藝術學校和公共展覽的誕生等。除了圍繞這些發展所建構的敘事之外，本書嘗試透過以一個非西方國家—日本—作為參照，來處理中國藝術，以減少歐洲中心主義之偏見。日本的角色不只是傳播西方觀念的管道，還是一個與中國歷史和文化實踐有獨特連結的實體。簡言之，這項研究企求超越「日本乃中國望向西方之窗」的陳腔濫調。

　　除了歐洲中心主義之外，另一個很容易造成對美術方面之中日關係的解讀過度簡化的範式，是將軍事衝突視為優先考慮的分析框架。雖然日本侵略中國和亞洲其他地區的野心在許多戰場上已不證自明，但軍事活動卻也不適用於衡量藝術交流。在某些例子中，軍事衝突中斷交流；但其他案例中，卻促進交流。由於從戰爭觀點的立場來看待中國對日本的回應的這種傾向特別強烈，造成了一種預設中國是受害者與反日主義的限制性觀點。這種取徑忽略的是瀰漫於晚清和民初文化中的強烈刺激與可能性。藝術家成為新秩序實現時一股日益引人注目的力量，在此新秩序中，不同教育背景的人可投身社會改革，而且海外受訓機會和支持創造力的機構亦增加。本書探討在轉變中的文化如何通過藝術來鞏固及提升國家地位。

　　二十世紀上半葉，中國與日本兩地藝術界的互動達到前所未有的頻繁及互惠。蓬勃的交流豐富了國畫 (guohua，以下稱中國國畫) 的實踐——根據霍布斯邦 (Eric Hobsbawm) 的定義，中國國畫是一種「被創造的傳統」(invented tradition)，雖然宣稱舊有但實際上非常新穎。[3] 中國國畫尊崇中國性，以墨和礦物顏料為媒材並畫在絹或紙上，採取舊式的風格範本、傳統的裝裱形式。起初作為國家主義者的標誌，它更像是一種目標而非已確立的傳統。如同日本明治維新時期所創的相關新詞「國畫」(kokuga，以下稱日本國畫)，現代主義者所渴求的中國國畫並不意謂著拋棄原本的參照。但相對於包含洋畫及日本畫在內的日

本國畫,中國國畫更具國族性。大體來說,它刻意避開西方的材料與主題,雖然在某些例子中,西洋的方法和母題是以轉化過的中國風格表現來呈現。(以下提到「國畫」,如果沒有特別說明,都是指中國國畫)。本書將分章探討國畫在二十世紀上半葉形成過程中的許多面向,包括復興過往風格的取徑、新史學與理論的書寫、藝術市場的發展,以及展覽和外交之間的關係。

第一章爲現代中日關係的綜述,描述中國對其東方鄰國態度的轉變與這些態度對藝術表現的影響。晚清到民初時期,大批的中國藝術家第一次旅居日本並接受教育。他們之中,有些人學習洋畫,有些人則被新傳統主義潮流所吸引。本章不是要針對這兩種團體進行全面性的研究,而是希望參照李叔同、高劍父、陳之佛和傅抱石等名家,來辨明他們經歷中的顯著特徵。文中將花較多篇幅討論後兩位屬於眞正傳統主義者畫家的風格。陳之佛以描繪精細的工筆花鳥畫而聞名,這種風格可溯及宋代和明代的宮廷繪畫。因畢業於東京美術學校工藝圖案科,陳之佛學習到以裝飾性的方法作畫;這種裝飾性方法反映出日本人對明亮色彩和美化的自然母題的偏愛。他的某些畫作也有琳派的痕跡,琳派爲江戶時期(1603–1867)具高度裝飾性的圖像風格,於二十世紀早期回歸,成爲日本新古典復興主義的一部分。與陳之佛相同,傅抱石通過日本新古典主義的視角重新發現中國傳統。身爲一位人物(和山水)畫家,傅抱石受到日本來自歷史和文學的人物肖像的啓發,特別是現代「日本畫」(nihonga)。雖然傅抱石堅持他對線條輪廓的鍾愛是根植於顧愷之(344–406)的中國古典傳統,但他效法的某些對象無疑是源自日本。傅抱石對顧愷之的崇拜亦受到金原省吾著作的啓發,這位日本教授在1930年代指導他研究中國藝術史。本章將傅抱石的藝術選擇與其學術興趣做連結,這種關係鮮少在藝術家的研究中被提及。

國畫因中國與日本在美學上相似的優勢而增添了作品的豐富性,達成新穎卻又非全部原創的效果。中國作品中的日本元素在傳統觀點中並非「影響」:中國國畫家很少公開承認他們從日本的想法中汲取經驗,作爲刺激之源;中國藝術家經常輕描淡寫他們所學習的日本原畫對其創作的重要性,將借來的元素重新塑造成提升中國傳統的輔助。國畫的主要目標是在中國美術的基礎上復興傳統,同時也嘗試避開枯燥的重複性,並將中國歷史的原本性注入新的圖繪結構中。若考慮這點,就可以理解爲什麼國畫家不願意承認他們的藝術受惠於日本。

不同於林風眠和吳冠中等人的洋畫模仿外國風格並欣然接受比較,國畫家面臨到必須創作出令人耳目一新的圖像的任務,然而其作品也必須蘊含文化內省的痕跡。將選定的日本美術的視覺表現重新排列並賦予其中國的意義,是一種解決方式,而這種過程以創新瓦解熟悉、以異國瓦解本土——卽現代主義宣稱中不可或缺的價值。除了藝術家之外,許多學者也在定義國畫方面做出重要的貢獻。

日本，再次成爲重要的觀念來源。無庸置疑，**中國國學** (national learning, *guoxue*) ——歷史學、古典文學與其他被定義爲傳統的學科——曾視日本爲典範根據之一。國學開拓者梁啓超 (1873-1929) 是**日本國學**與**國粹主義**的仰慕者，特別影響其思想的學者爲古城貞吉 (1866-1949)；古城曾在 1879 年撰寫文章探討漢學在明治維新時期 (1868-1912) 的興衰。古城的〈漢學復興〉一文刊登在梁啓超的《實務報》，預測日本國學復興的力量將會鼓勵漢學的發展，如同前者在明治政府的強逼西化中復甦。這樣的觀點似乎與日本國學最初的目標相牴觸，因日本國學的出發點是藉探究日本爲首要任務而去除漢學的霸權主導性。但是，當日本的國家利益逐漸與中國的國家利益產生糾葛時，包括古城在內的那些國學學者便重新恢復對中國研究的興趣。除了構成漢學核心建構的儒學經典之外，日本漢學家（與東方學學者）的新世代往文學史、語言學、民族誌、考古學與藝術史發展，他們接著鼓舞了中國學術在這些領域的發展。

　　除了國學以外，中國與日本的傳統主義者也被「同文／同種」的觀念所互相吸引。霍蘭德(D.R. Howland)認爲，卽便這種觀念是在日本蔚爲潮流，但「十九世紀末，大部分旅居日本或書寫有關日本的中國學者都相信，中國與日本共有某些文化認同」，且他們經常將日語視爲「一種中國書法的變體」。[4] 藉由「筆談」（以書寫古典中文溝通）的方式，兩個國家的文人可以針對許多從詩歌到時事方面的不同主題，交換意見。這種形式的日文書寫展現了對漢學的精通，並夾雜了有時可能被誤認爲是本土中國書寫的口語用法。語言的互補性成爲中國政府將學生送到日本而非西方的主因，一如張之洞在《勸學篇》中所勉勵的。[5] 雖然「同文／同種」在實際交流中證明了統一性比原先所假設的要少——之後也產生如修辭戰爭等言外之意的問題，但日文文獻內含漢字的確有利於日本知識在中國的翻譯與散播。在藝術界，二十世紀早期在中國流傳的日文著作包含了工作室運作的指導手冊、通論書籍、斷代史及理論文獻。

　　第二章與第三章接續討論，當日本學術的翻譯與本土知識分子的改革交會時，中國傳統觀念所經歷的重大改變。在第二章，民初時期一些中國美術史著作被解析爲此潮流下的產物。在多數案例中，西方史學發展的觀念，特別是啓蒙時期的線性發展範式（古代—中世—近世），提供日本學者在論述過去時一個標準典範。但是當這些概念被應用在日本文本中，而中國讀者看到翻譯時，這個過程就不僅是西方歷史概念的傳播。二十世紀早期，日本對中國美術的研究重視視覺檔案的更新及受嚴謹國學啓發的漢學知識，達到了一種令中國史學家發現值得效法的完熟高度。

　　效法日本歷史文本的過程中，有時相當廣泛，中國作者與譯者會反思其固有傳統的實用性以及朝代分期的源頭與敍述策略。結果促成中國藝術的再思考，這

與新史學的計畫一致—— 一個將歷史書寫部署爲鞏固國家手段的重要知識分子運動，這個運動近來由杜贊奇 (Prasenjit Duara)、唐小兵及王晴佳 (Q. Edward Wang) 等人投入研究。[6] 然而，中日政治關係的惡化也迫使中國史學家重新評估其日本範本的優點。第二章將說明這個中國史學改革時期，日本學術如何成爲一個重要的、卻非完全不被質疑的方法學及認識論創新的靈感來源。

第三章繼續通過文本分析來探討中日間的對話，聚焦於陳衡恪〈文人畫之價值〉一文，此文是論述二十世紀中國美術的文章中最常被引用與收入選集的一篇。這篇文章的姊妹作是大村西崖的〈文人畫之復興〉(陳衡恪翻譯)，收錄於《中國文人畫研究》(1922 年出版) 一書中。這兩篇文章對文人畫的有效性提出類似的論調，因文人畫同時爲傳統主義者與現代主義者的美術形式。此書的標題暗示著兩位作者談論同一主題，也就是中國文人畫；然而，如果更深入檢視，將會發現陳衡恪的文人畫與大村西崖的文人畫 (文人画ぶんじんが) 所指涉的是兩種不同歷史中的現象。本章討論那些使陳氏與大村的觀點得以接合的條件，他們兩人的觀點都是主張統一的文人畫實踐。這個案例不僅讓人注意到日本文本在譯爲中文的過程中所產生的語義扭變 (semantic slippages)，反之，也讓人留意到爲了創造出以共享的中日文化概念爲基礎的不得要領的說法，而刻意操縱語義變化。以陳氏－大村的文人畫理論爲出發點，本分析藉由參照「氣韻生動」這個古代美學概念的再詮釋，探究個人主義的高度及最終的現代理想爲何。雖然這個概念早在六世紀中葉的中國畫論便已出現，但直到民國初年才普遍成爲描述主觀表現及個人主義的代名詞，而主觀表現及個人主義於二十世紀初期在概念上又明顯地與現代性相聯繫。

衆所周知，二十世紀初期日文新詞大量出現於中文詞庫中，並促使原本以公職科舉爲基礎的教育轉變爲新知識系統。日文漢字中有超過一千個用語爲新創，許多從古中文文獻而來，但經過重新構造或解釋。今日，某些中國美術的基本詞彙，例如「美術」、「展覽會」與「雕刻」，起初爲日文的「美術」(びじゅつ)、「展覽会」(てんらんかい)、「彫刻」(ちょうこく)，它們是表達西方既存觀念的同義詞。在文學史領域中，劉禾 (Lydia H. Liu) 在其關於「跨語言實踐」現象的重要著作中解釋，二十世紀初期中國語言邊界的滲透不只是一個歷史事件 (例如與外國文化的相遇) 的提醒。[7] 採用外國詞彙的做法，改換了本地語言原先對相同字彙的指涉，這可能接著改變語言使用者理解過去的方式。劉禾更主張，對日本用語的翻譯與改寫無可避免會帶來意義上的轉變，而這樣的改譯使得中國現代主義中的中日「合著關係」成爲可能。陳衡恪的文人畫理論在此語言史的脈絡中因此可獲理解。雖然陳衡恪在構想中日共有的文人畫傳統時，洩露了他的日本美術史知識之不足，但他引入了日本概念，藉以宣揚現代主義的跨文化論述。要對

這個過程進行適當的解釋，不僅須澄清他所使用的古典概念原意，也須探究那些容許日文詮釋取代中文的情境。

吳昌碩 (1844–1927) 是第四章的研究主題，他是一位在世時即受日本評論界和公眾喜愛的國畫家。吳氏擅長繪畫、詩詞、書法與篆刻，深具文人修養。然而，作為富有事業心的藝術家並擁有廣大客戶群，吳氏有別於那些只為自己與社交圈創作的中國傳統清高士人。歷史學者有時避稱他「文人」而偏好稱他為「金石家」，一位精於古體書法風格與篆刻的專家。吳昌碩的繪畫具備由書法演變而來的筆觸以及人物與空間的動態結合，擴展了他的金石技巧。雖然現今關於其藝術成就的分析很多，但其中極少探究他商業成功的一面。這與商業主義傳統的汙名有關，中國文化傾向貶低藝術市場在史學上的重要性。然而，若干研究顯示，包括李鑄晉、高居翰 (James Cahill)、何惠鑑編著的《藝術家與贊助》與喬迅 (Jonathan Hay) 研究石濤的專書，經濟因素多少可以為中國畫家與他們的創作選擇提供重要的線索。[8] 同樣地，本書也證實了吳昌碩在評論界的聲望與其商業成功和相關的社會網絡密不可分。某種程度上，贊助者的期待也形塑了他的風格選擇。

「泛亞洲主義」(Pan-Asianism) 是貫穿中日現代關係史的一項概念——它排斥西方霸權且與西方的全球影響力抗衡，屬於東方統一的地理文化之意識形態。這個概念在日本的表達最為強烈，且由此地出發，以不同的思想化身傳散到亞洲其他區域，而分別形成並積累在地意義。在日本帝國主義歷史上，泛亞洲主義與深受愛德華·薩伊德 (Edward Said) 批評的西方傳統的東方主義有很多共同之處：兩者皆為了正當化種族的不平等與領土的擴張而扭曲歷史。史代芬·田中 (Stefan Tanaka) 對明治時期歷史學者白鳥庫吉的檢視強化了此觀點。[9] 田中認為白鳥與其他東方史 (東洋史／東洋學) 的學者皆致力於貶低中國在歷史中的地位，並抬昇日本在亞洲作為主導強權的位置。無可否認，日本在 1930 年代至 1940 年代侵略中國時所宣傳的「大東亞共榮圈」理想，是從明治時期泛亞洲主義衍生出來的產物。可是因為大戰前數十年間中日交流頻繁，共構出許多文化論述，所以我們有必要從中國的角度檢視泛亞洲主義。泛亞洲主義是一種與社會達爾文主義相關且以種族為基礎的概念，在晚清民初時期廣泛流傳。泛亞洲主義的觀點不能從傳統的東方主義批評論來解釋，因為在分析東方主義這課題上，學界多聚焦於殖民主義的過程，特別是其以歐洲為中心的思想及政治基礎。二十世紀早期在中國出現的、支持泛亞洲主義理想的組織，並不具有明顯的帝國主義企圖，其中一些是杜贊奇所指在東北建立的某些類宗教的「救世團體」(redemptive societies)。[10]

藝術界中泛亞洲主義思想的流通傳播鮮少被研究，它經常以中日合辦活動的

形式出現。最好的案例或許是第五章所敘述的六場系列畫展。這些展覽是中國與日本藝術界之間首次大規模的合作，尤其涉及兩個北京的國畫組織——中國畫學研究會及湖社。這些活動於 1921 至 1931 年間舉行，見證了兩國間日益緊繃的政治關係。在相當程度上，它們是被當作外交手段。但是這樣的功用並沒有降低藝術界欲通過展覽來提升與連結圈內人才的理想。這些展覽對美術作為文化資產與國家主義象徵的目標日益重要。

　　透過對中日關係的研究，本書希望有助於理解國畫作為一種與跨國主義和現代主義關係緊密的現象。雖然這絕對不是一個全面性的論述，但本書引人關注許多揭示出中國現代美術界空前與重要發展的事件。本研究的另外一個目標是超越以往在東方後殖民主義批評論下把所有現代中日關係定為帝國主義的癥候這種敘述方向。我認為，這個取徑為東亞內部關係的研究提供了新的方向，並喚起了對美術史學科界限之相關反省。

1 昔日如異邦

只有在十八世紀晚期，歐洲人才開始將昔日想像爲異域，不僅是另一個國家，而是集獨特歷史與人格特質於一體的異地……。只有在十九世紀，文化保存才由對古文物的、搜奇的、零散的追求逐步轉化爲整套的國家計劃；只有在二十世紀，每個國家才開始追求使自身遺產免遭掠奪與衰退。

——大衛·羅文索，《昔日如異邦》(1985)

昔契丹主有言：「我於宋國之事纖悉皆知，而宋人視我國事如隔十重雲霧。」以余觀日本士夫，類能讀中國之書，考中國之事；而中國士夫好談古義，足己自封，於外事不屑措意，無論泰西，即日本與我僅隔一衣帶水……亦視之若海外三神山，可望而不可卽。

—— 黃遵憲，《日本國志》(1895)

　　許多討論十九世紀晚期至二十世紀初期之日本帝國的著作，充分說明了中日關係所受到的嚴重傷害。由於兩國的敵對關係，中日之間的互動鮮少被提及，但這些互動也可能正因兩國的衝突而蓬勃。
　　美術教育是互動關係中一個值得被研究的新領域。劉曉路指出，二十世紀上半葉中國赴日學習的留學生多於到法國及其他歐洲人數之總和。包含那些不授予學位的教育機構 (例如川端畫學校與本鄉繪畫研究所) 及原先學習其他專業後來轉到美術專業的學生在內，這時期具有日本經驗的中國藝術家至少達到三百人。[1] 1919 年，劉海粟 (1896–1994) 赴日考察，目睹了日本美術界的活躍發展。他在〈日本新美術的新印象〉(1921) 這份報告中描述東京見聞，記錄了這座城市不僅支持著六間美術學校與教學畫室，每年也舉辦兩百場美術展覽。劉海粟於 1912 年成立自己的美術學校——上海圖畫美術院；[2] 但學校面對到的大眾，不總是贊同其使命與 (引進的) 進步方法。1917 年一場學生展覽中，裸女的習作引起某間學校校長的抗議，他寫文章投書報紙並上書省政府下令禁止這種「有傷風化」的行爲。[3] 劉海粟有些誇張地批評道，中國人與日本人不同，「並沒有把研究藝術當成啖飯的東西。」[4] 日本的學院則提供了中國學生所欣賞的現代技巧及

風格。

　　本研究並非討論中國學生在日本學校中的日常訓練，而是關注在哪些歷史條件下，部分學生如何重新想像他們國家傳統的界線。我的焦點是通過日本的「東方」(Oriental) 世界觀稜鏡來思考中國國畫 (亦即帶中國風格的繪畫) 的形成過程。現代日本形塑東方作爲跨亞洲的概念，近來才開始受到史學與認識論的分析，最著名的當屬史代芬‧田中的研究。[5]「日本的東方」(Japan's Orient) 主要以後殖民批評論爲起點，多具有扭曲歷史、爲日本帝國主義服務的色彩。但是，這樣的概念如何在視覺語言的傳佈中自我顯明？特別是對中國人來說，雖然對某些「東方美術」概念的理解受到日本野心的介入，但並不全囿於鄰國的論述架構之下；換句話說，帝國主義的思維並非是最有力的分析基礎。本章不特別去尋找可以重新認定其宣傳作用的東方視覺表現，而是關注個別藝術家的經驗，目標是在美術界的物質現實中，尋找他們的風格與圖像選擇的因由，而不是以帝國歷史作爲解釋這些元素的先驗條件。

　　當中國藝術家挪用部分帶有中國和亞洲成分的日本繪畫時，在固有的特質與外來因素結合的情況下，國畫出現微妙的模糊性。這個相互影響產生出一種抗拒嚴格文化分類化的傳統主義繪畫。不只是一種與「洋畫」的二元對立，中國國畫中創生的日本化使中國畫家能夠克服介於西方與中國藝術傳統之間所意識到的限制。爲了理解在此脈絡下，日本美術影響中國國家主義者人爲產物的過程，我們首先必須回溯十九世紀晚期中日關係的歷史，這是中國眞正地「發現」日本之時。

日本作爲一個新的知識對象

　　在十九世紀中國有關日本的文獻中，《日本國志》堪稱最具影響力及最宏觀的著作。作者黃遵憲 (1848–1905) 於 1870 至 1880 年代擔任第一位中國駐東京大使館參事。由於日本具有擴張主義的徵兆，這位學者外交官將中國的島國鄰居比喻爲十一世紀入侵中原造成北宋垮台的契丹。《日本國志》勾勒出日本明治維新 (1868–1912) 所啓動的全面變化，涵蓋政治、對外關係、天文學、地理學、官僚結構、經濟、軍事武力、刑法法規、學術、儀制和習俗、資源和製造、與科技發明。這本書由四卷共五十萬字組成，是截至當時最全面廣泛介紹日本生活的中國人著作。它對細節關注的程度，有如進入某人家的廚房，清點儲藏的柴米油鹽一樣詳盡。雖然《日本國志》的第一版初稿在 1882 年黃遵憲被指派到下個職務，即擔任美國大使前，就已經完成，但眞正的出版則要等到 1895 年。第二版接著

於 1898 年出版，並加上梁啓超的後記，立刻成爲中國那一代改革者的手冊。一位黃遵憲當時的仰慕者嘲諷道：「這部書如果早在甲午戰爭 (1894-1895) 之前發表的話，就可以省去我們對日賠款兩萬兩銀子呢！」[6]

黃遵憲對日本的描寫如此廣博，在中國歷史上前所未見。中國早先的確有關於鄰國 (日本人謂「日出處」) (land of the rising sun) 的文獻，如明代 (1368-1644) 薛俊的《日本考略》、李言恭的《日本考》、鄭若曾的《日本一鑒》。但是，這些著作並沒有嘗試達到對日本社會的客觀調查，例如它們某些只是爲了回應「倭寇」的危機，假想日本海盜橫行於中國東方海域並威脅海上商旅。從德川幕府的海禁（1630 年代至 1850 年代間）以來，只有少數中國遊記略提及日本（像是到過長崎的畫家汪鵬於 1764 年所寫的《袖海篇》；長崎是對外國人開放的主要港口)，且他們只狹隘地聚焦於地方景色與風俗細節。魏源的《海國圖志》一般被認爲是中國第一部研究外國的重要著作，但直到較晚的版本 (1852) 才提到日本。然而，魏源的《海國圖志》在基本地理的描述上有所錯誤。[7] 他重覆前人的誤解，把日本的四大島嶼寫成三大島嶼，似乎又繼承了日本爲東海三仙山的古代傳說。雖然根據歷史記載和考古證據，中日雙邊交流最早可溯及漢朝 (公元前 206- 公元 226)，但是如《海國圖志》這般的著作就意謂著中國人對日本的認識一直晦暗不明。

中國對日本美術的評價自古以來亦十分不足。某些少見的記載，如宋朝內府的《宣和畫譜》(1120)，顯示出中國文化菁英階層對日本藝術品有一定的興趣，但其瞭解只能說是相當的片面，且普遍對日本審美標準漠不關心。一位十三世紀的中國文人公然批評日本人喜愛的金亮及鮮明顏色，稱其爲「妄用」。[8] 十九世紀，即便江戶時代的海禁已解除，更多日本藝術家能到訪中國，但是中國對日本藝術的觀點本質上仍無變化。有部分原因是大多數來自日本的訪客本身即是漢學愛好者。這些人當中最有名的是安田老山 (1830-1883)，他客居中國長達十年，只爲了學習中國的繪畫方式。雖然他在旅居期間可能會與當地人交流日本藝術的某些內容，但卻沒有留下深遠的影響。[9]

可是，這並不意謂著日本對中國藝術沒有任何顯著的貢獻。舉例來說，發明於日本的摺扇繪畫在明朝時蔚爲風潮，且自此成爲中國常見的藝術形式。近期的研究亦顯示，十九世紀上海某些民俗主題、妓院風貌、城市生活等圖像受到浮世繪──即根據江戶的娛樂文化而來的「浮世」版畫或繪畫──的影響。[10] 但在這些例子中，鮮有證據顯示，中國藝術家對理解這個脈絡下興起的日本美術作出同樣的努力。二十世紀之前，也有在日本停駐了很長時間的中國藝術家，例如與當地同道打成一片的胡璋 (1848-1899)，他甚至與日本人結婚。但這畢竟是個別案例，而且胡璋的日本交友圈也僅限於以中國風格作畫的藝術家。[11]

「一衣帶水，十重霧」，這是黃遵憲在詩中的比喻，也是《日本國志》中的改述，描寫中國對現代日本歷史的疏離。[12] 平心而論，一衣帶水，指涉狹小的日本海（或稱東海），只有在與中國廣袤的大陸相比下才顯得狹小。直到汽船與飛機發明之前，它都是中國與日本間一個令人生畏的天然障礙。吾人只需回想唐朝著名的佛教僧侶鑑真 (688-763) 的故事即可明白，到達日本前他遭逢五次海難而失明。因此，中國長期對日本的誤解與輕視或許在所難免，但黃氏所觀察到的「十重霧」卻不是指地理所構成的溝通問題。真正的障礙還是中國思維中根深蒂固的自我中心主義。對黃遵憲時代的大多數中國人來說，日本不過是一個小屬國，其居民則是蠻荒部落，對偉大的中國沒有重大的意義。

這種對日本的偏見因為一場戰爭而突然改變。1894 至 1895 年，日本和中國的軍隊在韓國領土上發生衝突，考驗雙方各自的軍事武力。雖然中國在此前的三十五年投入超過百萬元資金推動「洋務運動」（亦稱「自強運動」），將學生送至歐洲和美國接受專業的軍事訓練，並延請西方的專家到中國機構任教，但中國仍然屢屢在陸戰和海戰中失利。這場戰爭一般被稱為「甲午戰爭」。中國的戰敗造成經濟上的耗損，以及喪失台灣、澎湖群島的統治權，與韓國的隸屬權。[13] 經過這場戰役，中國譴責日本為擴張主義的威脅，同時又有所保留地將它視為一個權威和現代化國家的典範。日本在另一場 1904 至 1905 年的日俄戰爭中的勝利，鞏固其現代形象——成為黃種人能擊敗白種人的優良標誌。渴望學習「彈丸之國」如何成為強權的箇中秘密，中國政府成立日本留學獎學金。第一團留學生於 1896 年被遣送到東瀛。截至 1920 年，在日本的中國留學生數量已擴增至五萬人。[14] 其中許多身為理想主義者的知識分子加入孫中山的同盟會，其總部設於東京，而且很諷刺的是，他們成為 1911 年推翻滿清的辛亥革命的支柱。直到 1937 年全面開戰前，日本始終都是有抱負的中國學生最嚮往留學的地點。

除了於軍事、政治、科學和科技等領域的實用艱深學科之外，中國學生也學習欣賞日本的藝術創作。魯迅、郁達夫、周作人與郭沫若——一些民國時期最有名的作家——在二十世紀初旅居日本期間，皆大量閱讀日本文學創作或日文翻譯作品。史書美及劉禾的研究顯示，這些中國作家的文學風格帶有當時日本潮流的印記。[15] 本書亦發現在美術方面有相似的痕跡。雖然日本美術影響現代中國不是什麼天大的秘密，但關於這些影響的討論，最初都圍繞於洋畫傳播或西化傾向。筆者認為，雖然「效法西方」是中國藝術家想要透過日本獲得靈感的其中一項明確目標，因為日本在西化方面十分成功，然而另一項重要但未被承認的目標，則是使用傳統媒材、主題與風格打造富含國家風格的繪畫，而日本早已試驗過這些與現代目的相容的傳統。

國畫可以體現西方的方法與理想，但它召喚傳統的做法是接納日本的範式，

而這個範式至少在理論上與西方準則中的造型與圖像不同。必須說明的是，並非所有的國畫一開始都效仿日本美術，某些中國的大師確實想出了用其他手段將傳統現代化的實行方案。但在這個中國和日本歷史經驗密切相連的時期，中國畫家將日本元素作為自身視覺語言的一部分，這種情況是可以理解的。即便日本擁有世界上一些最美麗的風景，但中國藝術家所認同的「日本」卻非地理意義上的：他們幾乎不描繪日本景色。那麼，日本以何種方式與中國國畫構聯？從這個觀點出發，以下讓我們思考國畫和日本美術教育之間的關係，並在西化的框架以外探索日本教育制度對中國畫發展的影響。

留日的中國學生

十九世紀晚期至二十世紀初期日本最重要、吸引最多中國學生的美術教育機構為東京美術學校（今日的東京藝術大學）。這間學校創建於 1887 年，為了培養日本歷史文化中的頂尖人物，最初聚焦於繪畫、雕塑、工藝與漆器等傳統藝術。1896 年，隨著曾受法國教育的教師黑田清輝的到來，洋畫 (*yōga*) 加入課程，促使原先日本畫 (*nihonga*) 的繪畫範疇被重新命名。[16]

同時期亦開授圖畫設計與插畫課程。這間學校鼓勵中國和其他亞洲學生申請，不規定他們要達到與本地學生相同的入學標準。寬鬆的政策實行到 1930 年，因門檻的降低成為被關注的議題而停止。二十世紀上半葉，東京美術學校中有九十位中國學生學習洋畫，大約是當時該校中國學生總數的七成。[17] 其中最著名的是李叔同（後稱弘一法師，1880-1942），他是第二位進入該校的中國人，於 1911 年成為二位最早中國畢業生的其中一位，受過五年完整的洋畫與音樂課程訓練。[18] 李叔同的畢業作品《自畫像》，展現了他掌握法國點描派的功力（圖 1）。小點點取代了輪廓線與色塊，創造出畫面的視覺動感，同時仍可觀察到形似的寫實規則和空間關係。這幅《自畫像》反映出其嚴格的素描、靜物和油畫訓練——之後他將這些技巧傳授給他在浙江第一師範學校的學生。這所培養師資的現代學院，以具備採光充足的畫室和日式教育方法著稱。[19]

日本的洋畫展現出除了點描派以外的其他歐洲潮流。1920 年代末期就學於東京文化學院的女畫家關紫蘭 (1903–1983)，即是追隨野獸主義和表現主義等前衛潮流的一人。在《L. 女士像》(1929)（圖版 1）中，關紫蘭描繪的對象是一位穿著中國旗袍的短髮現代女性，她的風格令人想起弗拉芒克 (Vlaminck) 與馬諦斯 (Matisse)。運用豐富的色彩將粗曠的筆觸與平塗色塊作結合，將這個圖像轉化為視覺遊戲，而非表象外觀的構成。用以描繪絲質衣服上的裝飾性紋

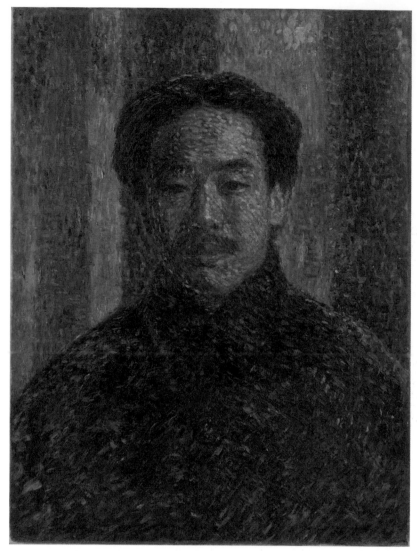

圖 1 ┃ 李叔同 (1880–1942)《自畫像》約 1910 年
┃ 布面油畫 60.6×45.5 公分 東京藝術大學美術館藏

樣和光澤的筆觸，則是粗略塗抹。水綠色的背景含有白色與黃色的痕跡，使觀者留意到畫家刻意使用不大協調的鮮明顏色和表面的自由筆觸。

　　約莫此時，望向歐洲的畫家也以相似的大膽作風和拒絕雕琢修飾的效果進行實驗性繪畫。劉海粟的《女士肖像》(1930) 是一件受到野獸派啟發而完成於歐洲的作品，它描繪一個身著有豐富花紋之中式長袍的女性 (圖版 2)。粗糙的、補綴的筆觸構作出爍動的顏色組合。關紫蘭和劉海粟的作品中都具有難以絕對被定調為

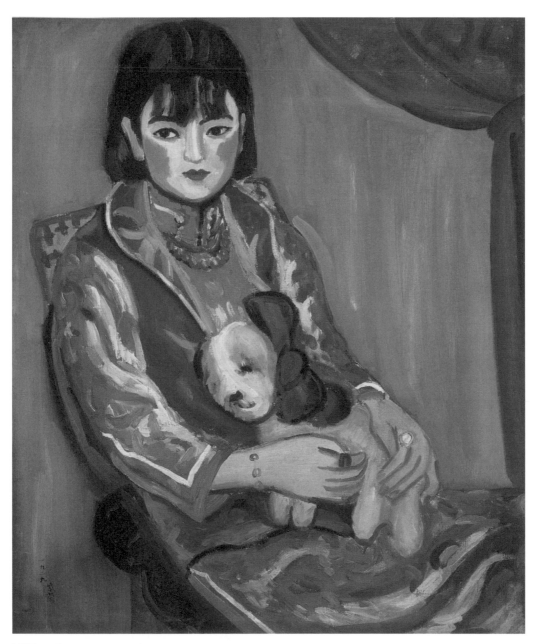

圖版 1 關紫蘭 (1903-1983)《L. 女士像》1929 年
布面油畫 90×75 公分 北京 中國美術館藏

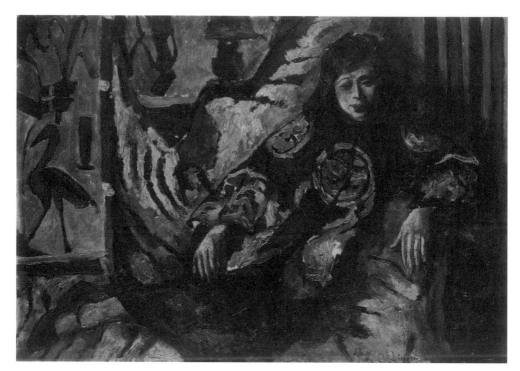

圖版 2 | 劉海粟 (1896-1994)《女士肖像》1930 年
布面油畫 80.8×116.3 公分 上海 劉海粟美術館藏

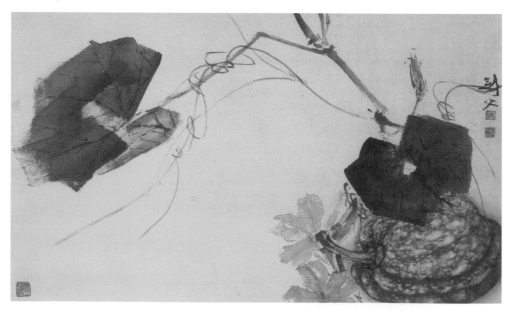

圖版 3 | 高劍父 (1879-1951)《南瓜》無紀年 紙本水墨設色 57.3×95 公分
廣州藝術博物院藏 出自《高劍父畫集》(廣州:嶺南美術出版社,1991),頁 83。

（圖版 4 見後頁）

圖版 5　橫山大觀 (1868-1958)《水燈》1909 年
絹本設色 143.1×51.5 公分 茨城縣近代美術館藏
感謝日本藝術家協會同意刊載作品

圖版 4 ｜ 今村紫紅 (1880-1916)《熱國之卷》(朝之卷局部) 1914 年
紙本設色 45.7×954.5 公分 東京國立博物館藏

圖版 6 ｜ 橋本關雪 (1883-1945)《南國》(六曲一雙屏風) 1914 年 （左屏）
絹本設色 各 208.3×373.2 公分 兵庫縣 姬路市立美術館藏

（右屏）

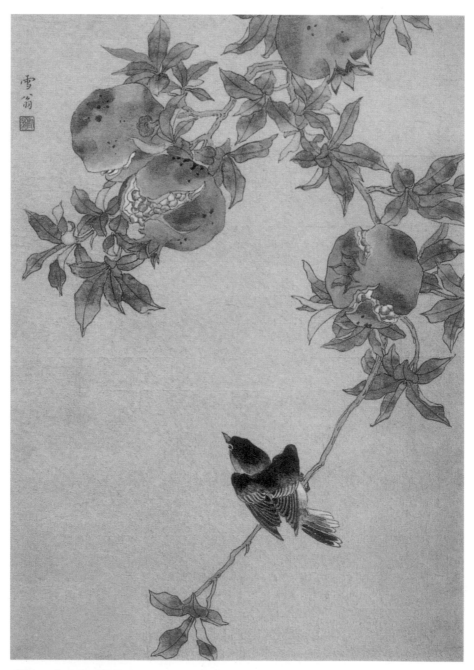

圖版 7　陳之佛 (1896-1962)《鳥窺石榴》1946 年
紙本水墨設色 39.8×27.2 公分
南京博物院藏
感謝陳修範女士同意刊載作品

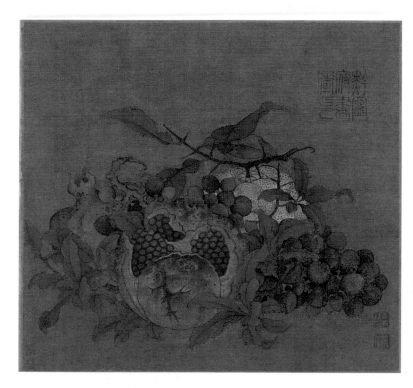

圖版 8 魯宗貴 (活躍於 13 世紀)
《吉祥多子圖斗方》
絹本水墨設色
24×25.8 公分
波士頓美術館藏

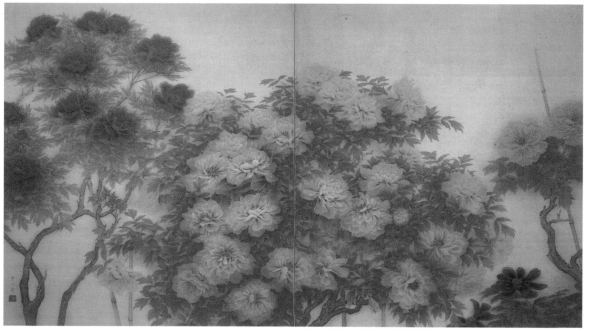

圖版 9 福田平八郎 (1892–1974)《牡丹》(二曲屏風) 1924 年
絹本設色 163×287 公分 圖版出自山種美術館,《近代日本画への招待 II》,頁 15。

圖版 10 | 李迪 (約 1100-1197 之後)《紅白芙蓉圖》(對幅之一)
1197 年 絹本水墨設色 25.5×26 公分 東京國立博物館藏

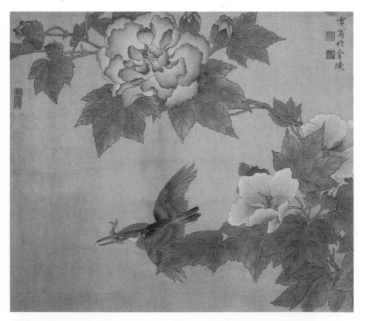

圖版 11 | 陳之佛 (1896-1962)《芙蓉翠鳥》 1957 年
紙本水墨設色 36×42 公分 南京博物院藏
感謝陳修範女士同意刊載作品

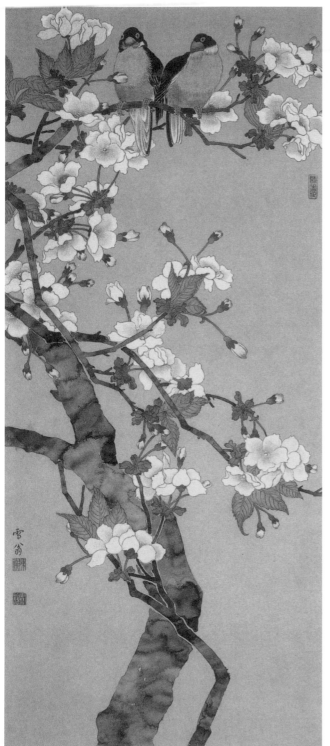

圖版 13 | 尾形光琳 (1658-1716)
《紅白梅圖屏風》（二曲一雙）右屏
約 1710-1716 年
紙本金地設色 156×172.2 公分
靜岡縣熱海市　MOA 美術館藏

圖版 12 | 陳之佛 (1896-1962)
《櫻花雙棲》1958 年
紙本水墨設色 57×32 公分
南京博物院藏
感謝陳修範女士同意刊載作品

圖版 14 傅抱石 (1904-1965)《擘阮圖》 1945 年 紙本水墨設色 98.2×47.8 公分
南京博物院藏 圖版出自《名家翰墨》，第 9 號，頁 129。感謝香港翰墨軒

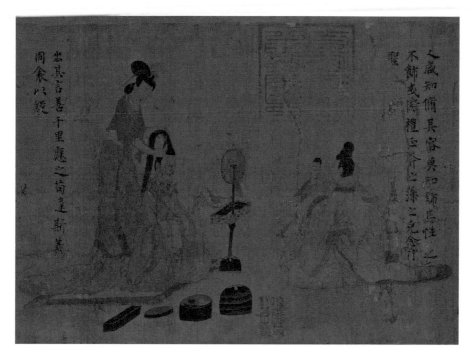

圖版 15 ｜ (傳)顧愷之(約 344- 約 406)《女史箴圖》(局部) 5-6 世紀摹本
絹本水墨設色 25×248.5 公分 大英博物館藏

圖版 16 ｜ 橋本雅邦 (1835-1908)《月夜山水》 1889 年
紙本水墨設色 82.4×136.8 公分 東京藝術大學美術館藏

圖版 17 王一亭 (1867–1938)《佛祖圖》1928 年
紙本水墨設色 199.4×93.7 公分
紐約 大都會美術館藏
Gift of Robert Hatfield Ellsworth, in memory
of La Ferne Hatfield Ellsworth, 1986

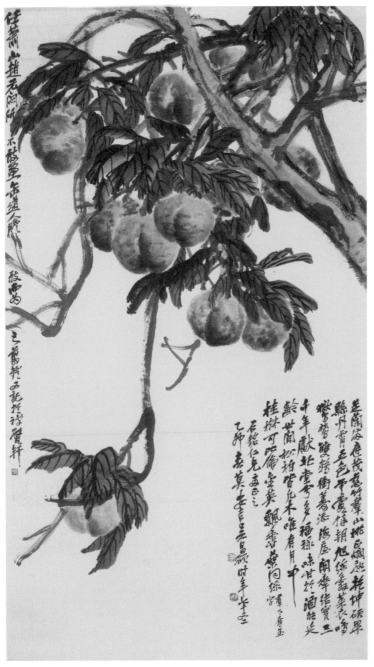

圖版 19 | 吳昌碩 (1844–1927)
「抱員天」印
圖版出自謙慎書道會，
《吳昌碩のすべて》，
頁 176。

圖版 18 | 吳昌碩 (1844–1927)《仙桃》1915 年
紙本水墨設色 177.7×96.8 公分
圖版出自《名家翰墨》，第 38 號，頁 133。
感謝香港翰墨軒

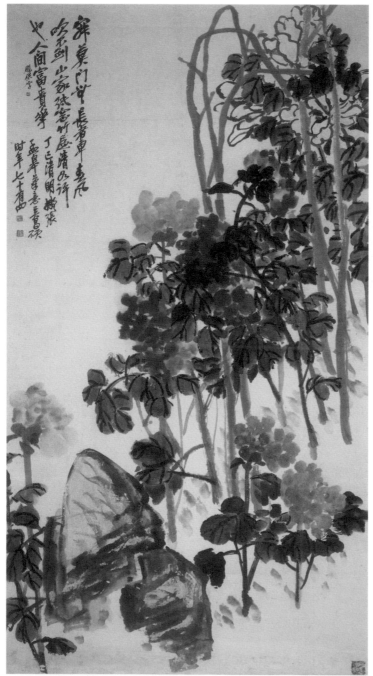

圖版 21　吳昌碩 (1844-1927)
「鶴身」印
圖版出自謙慎書道會，
《吳昌碩のすべて》，
頁 160。

圖版 20　吳昌碩 (1844-1927) 《牡丹富貴》1917 年
紙本水墨設色 146.5×79.5 公分
圖版出自《名家翰墨》，第 38 號，頁 131。
感謝香港翰墨軒

圖版 22 王一亭（王震；1867-1938)《大利圖》1922 年
紙本水墨設色 121.9×51.5 公分 私人收藏
感謝 Richard Fabian 神父

圖版 23 ｜ 齊白石 (1864–1957)
《紅梅圖》無紀年
紙本水墨設色 170×44 公分
日本橋本太乙氏收藏

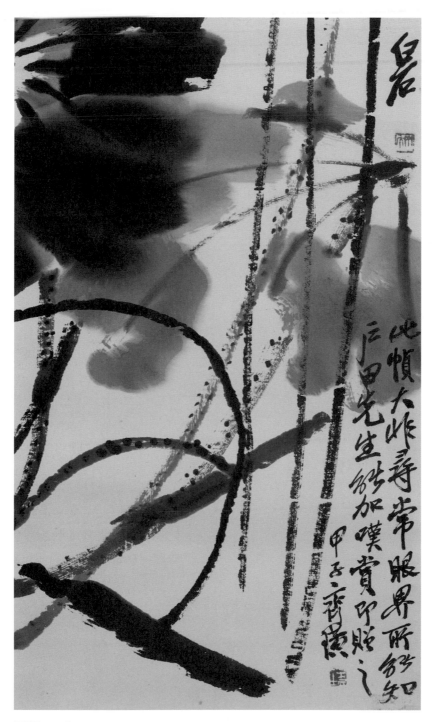

圖版 24 | 齊白石 (1864-1957)《荷花》1924 年
紙本水墨淺設色 東京國立博物館藏

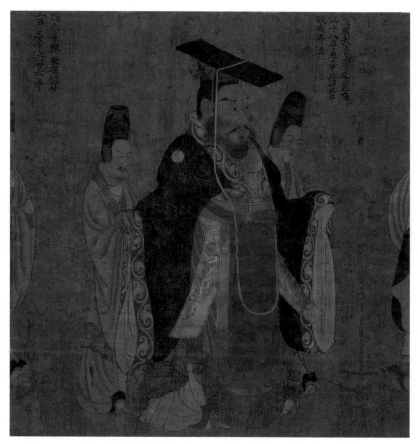

圖版 25 （傳）閻立本（活動於 7 世紀）《歷代帝王圖》（局部）
絹本水墨設色 51.3×531 公分
波士頓美術館藏
Denman Waldo Ross Collection

屬於「西方的」或「日本的」的形式元素，這種定位對他們在中國的認受性也不會起太關鍵的作用。在 1929 年第一次中華民國全國美術展覽會，有位評論家倪貽德 (1901–1970) 注意到，歐洲與日本系統的洋畫家是在相等的立足點上競爭。[20] 這樣的世界主義觀點反映在展覽組織委員會的組成上，委員會成員包含留日的王悅之、汪亞塵及留歐的劉海粟、俞寄凡等人。此外，展覽會上也同時展出超過一百件的日本畫家作品及超過七十件的西方畫家作品，以供「參考」。[21] 兩年後，倪氏自東京返國，與在巴黎受教育的龐薰琹 (1906–1985) 及其他人合作，一同推廣西方風格繪畫，在上海建立他們自己的團體：決瀾社。[22]

對中國的西化者來說，最重要的並非藝術觀念是源於日本或西方，而是有關現代主義形式的方向。雖然某些人，特別是徐悲鴻 (1895–1953)，支持寫實、新古典的法國藝術傳統；但也有人擁護馬諦斯和畢卡索的前衛風格。[23] 令人遺憾的是，中國的洋畫幾乎尚未生根便已衰落。決瀾社只舉辦了四次展覽即於 1935 年停止活動；徐悲鴻作為現代中國最著名的西化者之一，曾援引普桑 (Poussin) 與大衛 (David) 的傳統以虛構及歷史主題創作大型作品，卻早已在 1930 年代便明顯轉向中國的表現方式。事實上，徐悲鴻最為人知的是他描繪奔馬的水墨畫，成為第二次中日戰爭時期 (1937–1945) 國家力量的象徵。自 1930 年代起，中國風格的書畫與庶民版畫逐漸成為受喜愛的國家美術。

我們可以從西方與中國文化間根本上的不相容來解釋洋畫沒落的趨勢，但事實上原因是多面向的。二十世紀上半葉，各類型的中國藝術家大多透過教學與賣畫勉強維生。教學一向只能帶來微薄的經濟報酬，而正在發展的美術市場也不是收入的保證。洋畫家更處於雙重劣勢，因為他們的作品需要昂貴的油畫顏料與畫布，甚至許多人只買得起水彩或石墨材料。隨著左翼政治力量的聚積，洋畫——被理解為體現「為藝術而藝術」(art for art's sake) 與「玩物喪志」(bourgeois decadence) 的中產階級概念，與美麗的女人和靜物花卉聯想在一起——招致愈來愈多的批評。中國的油畫要等到1980 年代，在極端的文化大革命淨化運動後，歐洲現代主義風格才重新出現，前衛主義才重獲尊敬。

日本在中國第一代西化藝術家的教育中扮演要角，但陷入困境的西洋畫，以及日本與歐洲作為風格源頭的類似地位，皆限制了日本與現代中國藝術史的關係可以透過參照西方風格來予以理解的程度。所以，中日間更清晰與更廣泛的關係應可見於中國國畫。

日本性與國畫的形成階段

中國國畫 (*guohua*) 起源於日本的新詞「國畫」(*koguka*)，這兩個詞彙在中文或日文漢字中皆由「國」與「畫」組成。[24]「國畫」一詞被廣泛使用的時間不早於 1920 年代——當時的國家主義者公然以之取代如丹青、毛筆畫與中國畫這類詞彙。[25] 雖然中國國畫和日本國畫的實際意義不同，因為後者含納而非杜絕洋畫，[26] 但是中國與日本的詞彙中都寓含將美術的地位提升到國家象徵的渴望。在語義關聯之外，中國國畫利用日本美術對傳統做出新詮釋，一個被理解為與日本中國化的長久歷史糾葛的傳統。

姜苦樂 (John Clark) 思考「傳統」的意義，在《現代亞洲美術》中提到：「當『我們』將自身想像成是一個文化、人種或國家隨著歷史流傳或接受『我們的』價值，(這) 不過是『我們』所喜歡的東西罷了。」他也提到，在身分建構時若以時間為主要變數的話，「我們」可以從一個時代轉換到另一個時代。[27] 中國國畫隱含了時間的意識，所以「過去的延續」(continuity of the past) 能成為現代問題的合理解答。更精確地說，二十世紀初期的中國國畫滿足了對新舊時間統一性的渴望，其方法是洋畫未曾設想過的，因為洋畫的初衷及本身最重要的意義就是它的現代性。在此，中國國畫有其獨特的重要性——亦是它最大的挑戰。藉由將日本合併為「我們」的一部分，某些中國國畫家就能夠創造一些同時屬於過去也屬於現在的東西。從這個概念首次出現的關鍵時刻去檢視國畫如何被理解，將十分有幫助。下文的評論於 1926 年出版，描述中國國畫開始作為一個文化產物，它的意義與本土文化和意識型態潮流密切相關：

> 年月日，我說不清，總之自有所謂「國畫」在中國學校中成為一種科目之日起，「洋畫」也和其他科學一樣，為中國人士所學習而且被歡迎起來了，因此「國畫」之名，遂應運而生。原這名之所由立，本系別於洋畫而言，譬如有洋貨而後有國貨之名，有洋文而後有國文之名，初固無軒輊於其間也。自國粹家興，大聲疾呼，始也以保存國粹為己任，繼也以保存國粹為提倡，於是國粹便漲了價，甚至連「國糟」也漲了價了。國畫之在今日，本是「一團糟」的，然而因為叨了國粹家的光，也似乎成為國粹了。[28]

這類評論國畫的文字，一方面是反映了對國家的社會和政治制度的不滿，而另一方面則是在外來和本土思想都模稜兩可之時，對不分青紅皂白的復興感到焦慮的徵兆。如前文所述，國粹運動的目標在歐洲世界大戰後的 1920 年代達到高峰。不同於它在晚清時期是強調種族 (漢族) 驕傲的復興，以保存中國傳統文化的特定價值，民初時期的國粹運動力圖從中國遺產中提煉出與西方人文傳統一致的理想，並且為了世界的和諧與進步而促進東西方的接合，力圖減少中國

文化的多種特殊性。[29] 在此連結中，某些中國人嘗試將國畫建立為蘊含道德與個人性的美術。其他部分人士則強調國畫的精髓在於線性表達，標榜古代文人的書畫合一。[30] 還有一些人將國粹理解為進化的美術，深具矯正過去弊病的潛力。倪貽德在〈新的國畫〉(1932) 一文中，一開始假定國畫是「故步自封」，後續提到：「而他們 (國畫家) 在繪畫上所表現的，卻仍舊是些古代的遺留品，方巾寬衣的人物仍舊是方巾寬衣，撐風蓬的船仍舊是撐著風蓬，綠楊影裡的樓台亭閣仍舊是樓台亭閣……我們固然不必去禁止他們表現這種東西，但除此以外是不是絕對沒有別種對象可以表現的嗎？」[31] 倪貽德更提到，有些藝術家為了賦予國畫新的生命力，模仿西洋畫的明暗法、線性透視、明亮色彩與其他技巧。但這些解決方法，他寫道：「也不過能夠把對象描寫得十分準確罷了，但像不像的問題，藝術上原不能成立。」他認為應該從「現實生活」中汲取靈感，脫離「固有的題材，固有的詩意」。[32]

高劍父 (1879–1951) 是回應「新國畫」號召的其中一位藝術家，他是廣東嶺南派繪畫的創始人之一。他的口號是「折衷」，即東方與西方、過去與現在的綜合。這個觀念落實在他的許多作品中，像有飛機掠過的大地、透納 (Turner) 風格的海景與浪花，與閃耀著水氣與光影的南瓜 (圖版 3)。另一位嶺南派的共同創立人，也是高劍父的弟弟高奇峰 (1889–1933)，則專精於高度描寫性的風格，特別擅長描繪老虎和翎毛類的主題。高氏兄弟是二十世紀最初十年負笈日本的留學生，有關他們的事蹟已有相當程度的研究。[33]

其中一個針對高氏兄弟 (和第三位嶺南派創始者陳樹人) 的爭議，是他們對日本題材、技巧和構圖的挪用。[34] 最顯著的例子莫過於高劍父 1930 年畫的《火燒阿房宮》。它幾乎複製了木村武山於 1907 年日本文展中一張得獎作品的主題 (圖 2)。從建築物、顏色格套到烈火燃燒的形狀，每個細節都極為相似，高劍父作品的基調毫無疑問是來自木村。[35] 高氏兄弟一般不那麼極端的做法，是從不同日本作品取材然後合成新作。人物畫家方人定 (1905–1975) 及山水畫家黎雄才 (1910–2001) 等第二代嶺南派大師，同樣經常藉由重新構作現代日本藝術來塑造新的方向。[36]

在中國傳統中，透過模仿過往大師的作品來學習，是畫家實踐的重要部分；如果不這麼做，就會像清代一位藝評家所說，如「暗路不提燈」。但是就嶺南派的例子而言，他們的照章模仿可能接近其批評者所說的抄襲。[37] 即便今日的嶺南派已表現出風格的多元性，[38] 但在其派別草創時期大量仰賴日本原作的事實，也使其追隨者感到不自在——這是普遍被此派官方歷史迴避的部分。雖然這種閃躲可能省掉了嶺南派須保衛族系榮譽的麻煩，但卻妨礙了國畫發展過程中日本角色的客觀評價。

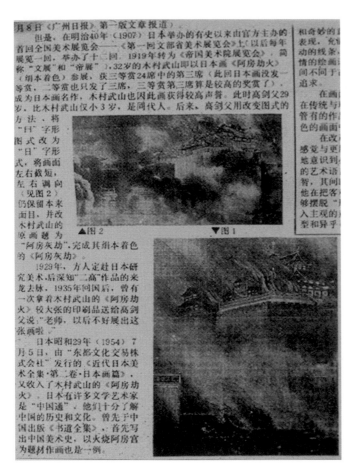

月8日《廣州日報》第一版文章報道)。

圖 2 一系列文章指出高劍父《火燒阿房宮》(下) 與木村武山同主題作品 (上) 之間的相似性,此為其中一頁。出自〈二高與引進〉,《中國書畫報》,343–345 期 (1993)。

　　許多嶺南派以外從事國畫創作的藝術家也受惠於日本美術。以張大千 (1899–1983) 一幅曾於華盛頓特區沙可樂美術館回顧展展出的作品《馴馬圖》(1946) (圖 3) 為例;畫中動物扭曲的軀幹、舞動的馬蹄,以及馬伏拉緊的姿態,並非如圖錄所說是出自唐代或宋代,而是出自日本明治時代。[39] 張大千的繪畫近似狩野芳崖的《櫻下勇駒圖》(圖 4),這件作品曾在 1884 年於東京舉行的第二回內國繪畫共進會展出。張大千二十世紀早期在日本留學,肯定知曉狩野芳崖的作品,或至少看過其複製本。在華盛頓那場展覽的圖錄中,提到了張大千對日本美術的認識,包含浮世繪及室町水墨畫,但是和他年代更近的參照,如狩野芳崖的作品,就沒有被提起。傅抱石 (1904–1965) 和陳之佛 (1896–1962) ——於本章最後段將仔細討論的中國畫家——也同樣證明了日本化的傾向,但迄今對日本化傾向的研

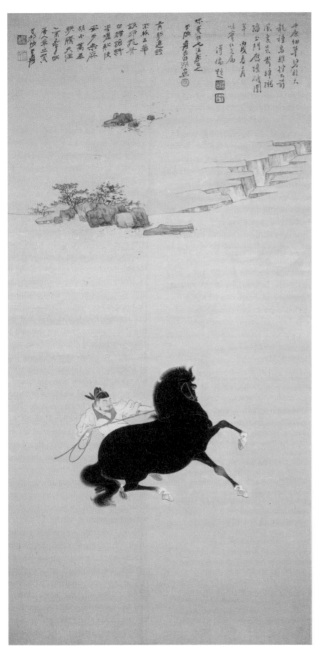

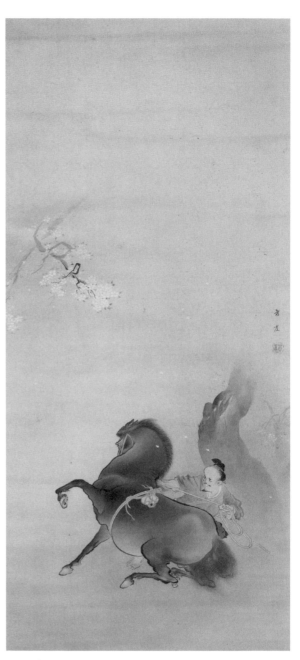

圖 3 | 張大千 (1899-1983)《人馬圖》1946 年
紙本水墨設色 94.5×46.3 公分
私人收藏
圖版出自 Fu, *Challenging the Past*, p. 152.

圖 4 | 狩野芳崖 (1828-1888)《櫻下勇駒圖》
1884 年 紙本水墨淺設色
138.1×63.5 公分
東京國立近代美術館藏

究，大多歸因於藝術家個人的選擇，而並非從更廣泛的國畫建立下的中日關係來理解。

日本畫：國畫的刺激因素

　　日本畫的新傳統主義潮流可以解釋日本美術對國畫實踐者的特殊吸引力。這股潮流肇發於 1880 年代，以喜好日本學的美國人恩斯特‧費諾羅莎 (Ernest Fenollosa, 1853-1908) 及其學生／合作者岡倉天心 (1862-1913) 爲先驅。他們的教育目標是把日本藝術的成就抬升到國家象徵的地位。這個計畫讓藝術家在某些強調學習歷史典範 (主題、形式和風格) 之重要性的傳統繪畫特定模式中再學習，並通過創作和挪用進行創新。[40]

　　日本畫在大正與昭和時期持續蓬勃發展，於 1910 至 1930 年代達到高峰，當時經常納入亞洲大陸的圖像。如此豐富的圖像表現可看作是岡倉天心在《東洋的理想》(Ideals of the East, 1903) 中如格言般開頭：「亞洲是一體。」("Asia is one.")[41] 的例證。大正時期最廣爲人知的作品之一是今村紫紅 (1880–1916) 描繪印度恆河沿岸庶民生活的系列作品《熱國之卷》(1914)(圖版 4)。這件作品是完美結合綿延的長卷形式與抽象圖式性大和繪 (一種聚焦於日本本土故事與英雄的古典傳統) 及現代原始主義和後印象派美學的精心之作。今村紫紅的印度之行是接在遊覽中國、滿洲地區與朝鮮之後。[42] 他最初想要再繪製兩件與印度之卷成套的作品：一件描繪中國、另一件描繪朝鮮。但這個計畫隨著他 1916 年突然離世而告終，其成就與岡倉天心在視覺方面的泛亞洲主義哲學足以齊觀。

　　今村紫紅交遊圈中另外兩個重要的藝術家橫山大觀 (1868–1958) 與前田青邨 (1885–1977)(兩人皆是日本美術院的領導人物)，也記錄了他們亞洲行旅的印象。大觀於 1903 年與菱田春草 (1874–1911) 一同造訪印度，且與孟加拉國家主義藝術運動的擁護者交流繪畫技巧；[43] 其中最著名的是阿巴寧德那塔‧泰戈爾 (Abanindranath Tagore，1871–1931)，他啓發了大觀實驗描繪具有印度化特徵的人物主題 (圖版 5)。[44] 青邨的《朝鮮手卷》(1915) 記錄了藝術家回憶中釜山到平壤旅途中的景致。[45] 這件繪畫與自然經驗的文字記載有很大的出入，如同一位學者觀察到的，顯露出「青邨早期從較高的或非一般平面的視角描繪景色的強烈傾向，帶有大和繪及土佐派觀點的懷舊特質。」[46]

　　現今這些作品很自然地讓人聯想到某種意識形態的結論。任何疊加上外國視覺元素的「東方」描繪，特別是與殖民相關的連結，無可避免的與薩伊德 (Edward Said) 所批評的東方主義產生對照。對於與那些將中東和非洲形塑

成消費或可擁有的誘人客體的十九世紀法國畫家持有同樣幻想,「日本人應該內疚嗎?」這件事情確實被討論過。[47] 但如同姜苦樂所指出,日本人「長期對中國圖像的迷戀」,不能「單純地被納入日本沙文主義者 (以 1900 年代初期的岡倉天心為開端) 所崇尚的『東洋』意識中,把這個迷戀解釋為協助宰制『中國』的相同脈絡。」[48]

除了如小林清親 (1847–1915) 紀錄甲午戰爭的版畫[49],這類戰爭圖像有公然宣傳日本優越性的意圖,1900 至 1930 年代日本藝術家創作與中國相關的圖像,不論它們如何不真實或扭曲,是否確切「牽涉到權力凌駕於中國文化本質的特殊修辭,或為準備接續軍事宰制的意識形態作準備」[50],就沒有那麼清楚。其一,在日本美術中,援引本土歷史或文化的主題同樣也通過現代主義者的故事再被想像。不論屬於日本或中國,「東方」的圖像似乎都滿足了時下流行的對異國的愛好——產生於日本政府贊助的、充滿競爭的官方展覽。在某些案例中,姜苦樂更主張,這些圖像只不過是反映出一種在學習將人與土地從日常生活經驗中移除之過程中的錯誤知覺。對本研究的目的來說,更重要的議題是,日本的新傳統主義者對亞洲的迷戀如何影響中國對其自身和中國國畫方向的想像。

幾個世紀以來,日本與中國有關的藝術表現圍繞在名所和歷史、詩歌、傳奇或奇聞軼事中的人物。只有在二十世紀,日本人才對中國作為一個活生生的文化展現出顯著的興趣,雖然他們的基本取向還是一種抽離的美學。日本畫畫家將中國表現為一個具有詩意山水與未受侵擾的在地人生活的地方。京都大師竹內栖鳳 (1864–1942) 的彩墨畫《南支風色》(1926,圖 5) 可為一例。它表現了藝術家對風俗生活的迷戀—— 一家人在船上用餐、一位養豬農夫跨越人行橋、一位提著作物籃的母親牽著小孩回家、一位農夫在路邊兜售青蔬。俯瞰的視點強調了觀者的位置僅僅是旁觀者、如藝術家一樣的旅人,在被描繪的活動中不具角色。竹內栖鳳使用令人雀躍的藍色調和斷斷續續的點葉方式,創造了一種饒富趣味的中國鄉村景色。風景與旅遊圖畫只是二十世紀早期日本表現中國的一種方式。穿著戲服的美人、文學或民俗英雄、以及花鳥等主題也是這種創作的一部分。[51]

不只藝術家,二十世紀早期的日本文學家似乎也為「支那趣味」傾倒。芥川龍之介、佐藤春夫、木下杢太郎、谷崎潤一郎都經常透過對中國的想像來修飾他們的敘事。谷崎潤一郎的短篇故事〈鶴唳〉開頭,描述一位住在日本中國風豪宅、身穿中國長袍且養鶴的年輕母親。作者之後自曝這戶家庭的靈感來自於一位東京帝國大學畢業生,他對自己習以為常的人生不抱幻想,並在中國環境中得到安慰。[52] 中國作為極樂聖所,是日本文學想像中常見的主題,更是大正時代特別流行的主題,當時第一次世界大戰與關東大地震 (1923) 使人對現代「進步」產生懷疑。有人可能會說,以這種方式投射中國意象的日本人影射了這個國家落入其

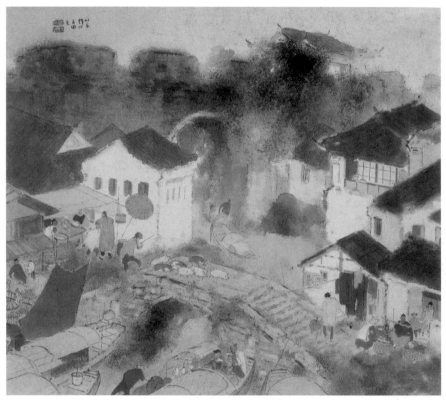

圖 5　竹內栖鳳 (1864–1942)《南支風色》1926 年
紙本設色 76×86 公分 東京 公益財團法人前田育德會藏

過去與原始情境的困境——不同於日本，有時在日本畫中以火車或電燈象徵現代性的出現——但牧歌式的中國圖像也表達了一種對理想社會的想像，訴說其美學觀點與滿足於精神重生的渴望。

　　雖然兩國之間的政治敵意不斷高漲，有些日本藝術家對中國卻懷有眞實的喜愛與同情。曾經是竹內栖鳳的學生、也是漢學學者的橋本關雪 (1883–1945)，後來與幾位中國藝術家，如著名篆刻家吳昌碩及錢瘦鐵，成爲朋友。[53] 橋本關雪對中國的喜愛在一些早期的作品中可以得到驗證，特別是六曲一雙的屛風《南國》(1914，圖版 6)。如同先前提到的栖鳳作品，這件作品取材自中國南方，一個在歷史上以風景秀麗與河岸景色聞名的地區。也如同栖鳳，橋本關雪聚焦於人們每日的日常活動。

　　橋本關雪描繪自然場景戲劇性的一刻，圖中的年輕人於擁擠的河道上划船。深紅色船隻的一半佔據了左屛，而另外一半在右屛上。風帆以金色繪製，這是武

士時代日本屛風裝飾常用的顏色,當時燭光從閃亮的表面折射,爲照明昏暗的城堡增添富麗堂皇之感。在橋本關雪的作品中,金色代表菁英階級的這層意涵被去除了,但仍保有一種日本性的標誌,同時也創造了行船於波光粼粼的陽光下之感。水平的視角將觀者置於動作之中,彷彿是畫家親自遊歷於河上所見。《南國》在構圖上比栖鳳的作品更具動感:有著褐色軀幹的船伕與風浪搏鬥、照顧小孩的年輕母親面對湍流泰然自若、頭頂上的歸燕暗示著安全陸地就在不遠處。《南國》賦予古老的行船主題一種新的意義。中國古代的畫家會將船描繪爲停在岸邊或漂流於平穩水域的長薄片。這個新的詮釋方式提供給那個時代的觀者某種興味。

除了遊歷中國,現代的日本藝術家也從手邊的物件上獲取靈感。中國藝術與工藝品的資料在日本印刷媒材上日益可得,包含高級的圖錄、美術期刊,甚至是教科書。這個潮流受到出版科技進步的推波助瀾,例如珂羅版印刷的發明而使複製的圖像具有如照片般的精確性。藝術家現在可以參考大量的中國作品,包含先前無法取得的菁英收藏。約自1910年代起,良好的經濟條件及國家間增加的互動,更多的日本人可在開放市場上取得中國藝術。同時,這個主題的學術研究也在東方美術史與東方研究專業化的情形下蓬勃發展。

然而,這股發展的旋風在日本海的另一端引起猜疑。中國文人藝術家鄭午昌(1894–1952)譴責他們爲文化侵略主義:「日本且竊買我國書畫收藏印行,據爲己有,號曰東洋美術,極力向外宣傳,竟欲將我東方美術祖國之地位竊而代之,其用心之毒且深,每與關心中國文化者,言而痛之。」[54] 鄭午昌的觀點發表於1934年,是一種對日本透過明確侵略——包含當時侵略上海與滿州——的一系列政治手段的意識形態上的回應。民族主義的本能促動中國學者及藝術家再次與傳統連結,而發揚國畫成爲一種達成再連結的手段。

在殖民論述的脈絡中,霍米‧巴巴 (Homi Bhabha) 分析一個整體透過「仿擬」,卽一種製造「幾乎相同但又不完全相同的差異」的妥協,來視覺化權力的方式。[55] 這個「反諷的」過程揭露了「殖民論述的矛盾性以及瓦解其權威性」。[56] 根據巴巴的說法,使這種威脅成爲可能的原因,是意義在仿擬過程所固有的眞實與喚喩間的流動,致使決定種族、論述和歷史等優先順序的標準價值被重建與改寫。中國藉由挪用日本美術來形塑國畫也是類似的過程,雖然中國畫家本身可能沒有立卽意識到這層涵義。至少,國畫形成階段的日本化就是證據。如同傅抱石於1937年的文章所觀察到的:

　　近年來能談日本的是相當時髦了。……我們在很多中國畫家的作品或印刷品中,可以看出「幸楚楳嶺」「渡邊省亭」的花鳥,「橋本關雪」的牛、「橫山

大觀」的山水等的一現再現，同時又聽到「某人的畫日本畫法呀」的話。同時又隨處可見著《日本畫大成》、《南宗畫選粹》《楳嶺畫鑒》……在畫家們手裡寶貝般地運用。這樣，中國畫壇便熱鬧了。[57]

幸野楳嶺 (幸楚楳嶺為傅抱石原文)、渡邊省亭、橋本關雪與橫山大觀皆是日本現代美術的大師。第一位也是他們之中最年長的一位——幸野楳嶺 (1844-1895)，最早追隨圓山四條派，其後，或許因為對漢學的喜愛，也開始學習南畫 (受中國啟發的文人畫)。他的繪畫融合了圓山四條派的國家主義與南畫的詩意。早先提及的橋本關雪與橫山大觀，以從中國古代發掘其可用的元素並發展獨有的闡釋方法而聞名。中國的英雄、詩歌、聖賢、美人都可能是他們的主題。從這些日本畫家的作品中，中國國畫家見到了中國傳統可以如何成為新構想的泉源。當然那些國畫作品可以「日本化」到什麼程度，全在於藝術家個人的傾向。本章接下來將探討反映此現象的案例——陳之佛與傅抱石的藝術。兩人雖然都曾留學日本且將日本美術元素併入其作品中，但他們對主題與風格的選擇仍然非常不同。

中國繪畫中日本性的國家化者：陳之佛與傅抱石

1918 年至 1923 年間，陳之佛接受政府獎學金，留學東京美術學校圖案科。[58] 他在那裡學習到創作用於商業與工業產品的美觀討喜圖案 (圖 6)。作為功能性藝術，圖案設計並未享有如繪畫及雕刻等「高等藝術」(high art) 的名聲，但在提升中國本地製造的商品得以與國外進口物抗衡的競爭力方面，卻十分需要。[59] 畢業後，陳之佛擔任教職與行政職，陸續居住於上海、廣州與南京等地。他也設計包裝、廣告、郵票、書籍與雜誌封面。除了身為有名的圖案設計師與美術教育者之外，陳之佛最為人熟知的身分是工筆花鳥畫家，他最投入的時期是 1940 年代至 1960 年代。他使用傳統的水墨與礦物顏料等媒材，力圖精細演繹葉片、枝幹及翎毛。製作每件作品時，他先做可供反覆修改至完美的畫稿。這種講究至極的做法源自於他在圖案科所受的訓練，強調結構與顏色的協調多過於自發性的表現。[60]

然而，當文人對於更具寫生風格圖像的偏好佔優勢時，工筆畫在明清時期就熱潮不再 (宮廷除外)。自清朝中晚期開始，隨性及充滿表現性的寫意風格主宰花卉繪畫，以趙之謙和吳昌碩的作品為代表。因此，當陳之佛援引如宋代魯宗貴和明代邊文進等畫家的精細方式作畫，歷史學者即稱讚他復興了被遺忘的美學 (圖版 7 和圖版 8)。在其晚年，陳之佛憶起他於 1930 年代看完中國博覽會後，

第一次嘗試以工筆畫繪製中國花鳥畫的印象。[61] 然而，相較於此，更早之前他在東京美術學校圖案科當學生時，學校經常以中國古典繪畫樣本作爲教學素材，這更有可能是他初次接觸到中國花鳥繪畫的豐富性。

此外，以宋代畫院寫實主義爲基礎的日本新古典主義，以福田平八郎的《牡丹》(1924)(圖版 9) 爲例，毫無疑問地激發陳之佛在工筆方面的興趣。這件日本作品的靈感來源可能是李迪的《紅白芙蓉圖》(十二世紀晚期)，這組對幅繪畫原本屬於南宋宮廷畫院，但今日在日本被收藏，視爲「國寶」(圖版 10)。[62] 這件宋畫表現了豐富卻不輕率的顏色、複雜卻不過度的細節。這樣的繪畫體現了「美」與「眞實」，兩個在現代日本「文明開化」的理想中不可區分的概念。[63] 美與眞實也引起二十世紀中國美術的論辯，不只在繪畫領域，電影界亦然。[64] 在 1957 年的《芙蓉翠鳥圖》中，陳之佛令人想起了福田平八郎所使用的古典範式。如同福田，他在畫中運用精細的輪廓線和有層次的顏色渲染，栩栩如生地捕捉到花瓣與葉片的細緻 (圖版 11)。

陳之佛在 1958 年的《櫻花雙棲圖》(圖版 12) 中直接以日本藝術爲藍本。不僅櫻花令人自動地聯想到日本，陳之佛以顏色堆集的方式處理樹皮，也讓人想起日本特殊的溜込技法。溜込在發展史上與琳派和其名稱之由來的大師尾形光琳 (1658–1716) 有關，這種技法是利用紋理的錯視來轉化平坦的表面，在沒有眞正使用線性筆觸的情況下創造出顏色間的界線，可以光琳的《紅白梅圖屏風》(圖版 13) 爲代表。這個技法在傳統中國繪畫中並不存在。嶺南派藝術家高劍父運用類似的形式，稱爲「撞粉撞水」，該手法由他的廣東老師居廉 (1828–1904) 及其兄居巢 (1811–1865) 所發明 (見圖版 3)。[65] 但由於光琳的作品色調更斑斕多變，《櫻花雙棲圖》更直接的效法對象應該是光琳，而非高氏。

陳之佛復興工筆花鳥畫不僅是一種對日本刺激的回應，同時也滿足了現代主義者對中國藝術應該有更多自然主義的要求——如同康有爲在 1917 年《萬木草堂藏畫目》序言中所提及的；這本書選出宋朝院體畫作爲「正法」。康有爲敦促藝術家遵循五代及宋朝

圖 6　陳之佛 (1896-1962)「牡丹」紋樣設計　無紀年
圖版出自陳傳席、顧平，《陳之佛》，頁 115。

院體的「精工專詣」。[66] 二十世紀早期，自然主義與現代科學有關，康有爲是首度清楚說明這種特質可以在中國自身藝術傳統中找到的其中一人。陳之佛開始在日本受教育時，差不多是康有爲該書出版的時期，雖然他的個人風格數年後才全面實踐，但康有爲復興畫院傳統的倡議與陳之佛的敏感體會應該相距不遠。

透過勤奮的練習和實驗，陳之佛創造了兼具豐富形式與出色技巧的現代花鳥繪畫。除了私人藏品之外，他的作品有近百件保存至今。它們包括鸚鵡、鴨子、鵝、蓮花、麻雀、鶴、燕子、蜜蜂、白鷺、鷹、梅花、秋草、荔枝、芭蕉葉和菊花等繪畫題材。「日本性」可能是這些由不同成分組成的作品中，唯一的構成要素。但是對尋找復興傳統的新視覺方法的陳之佛和同代國畫家來說，這提供了可能性。許多中國人認爲日本文化源於中國，他們發現在挪用日本藝術和保留中國特性之間不存在衝突。這種態度在以下傅抱石於 1937 年提出的評論中可得到明證：

> 日本的畫家，雖然不做純中國風的畫，而他們的方法材料，則還多是中國的古法子，尤其是渲染，更全是宋人方法了，這也許中國的畫家們還不十分懂得的，因這方法我國久已失傳。譬如畫絹、麻紙、山水上用的青綠顏色，日本的都非常精緻，有的中國並無製造。

> 中國近二十幾年，自然在許多方面和日本接觸的機會增多。就畫家論，來往的也不少，直接間接都受著相當的影響。不過專從繪畫的方法上講，採取日本的方法，不能說是日本化，而應當認爲是學自己的。因爲自己不普遍，或已失傳，或是不用了，轉向日本採取而回的。[67]

傅抱石頻繁地模仿日本當時代大師的作品。張國英在 1991 年的專書中，將傅抱石的繪畫與菱田春草、今村紫紅、竹內栖鳳及富岡鐵齋等藝術家的作品作一些對比。這些比較顯示，傅抱石很少只是單純複製他人作品，而是試用不同的方法來改變日本原型──將手卷的格式改爲掛軸、增加或去除主題、修改顏色、重新安排構圖、增加墨色氛圍效果等。[68]

傅抱石的日本性具有一種鮮少被討論到的知識分子面向。這與他對藝術史的研究有關，特別是對東晉理論家兼畫家顧愷之 (約 344– 約 406) 論著的研究。[69] 1920 年代和 1930 年代期間，傅抱石唯一認可的真正領會顧愷之的學者是一位日本人──金原省吾 (1888–1958)；金原投注七年的時間寫出《支那上代畫論研究》(1924)，這是一本分析六朝時期 (約 222–589) 畫論的研究。[70] 金原的著作概括了顧愷之、宗炳、王維、謝赫、姚最、孫暢之和梁元帝等人的藝術理論。傅抱石偶然發現由豐子愷 (1898–1975) 翻譯的這本書其中部分摘錄，對書中論述

的清晰和廣度印象深刻；豐子愷是李叔同的門生，也是中國漫畫的先驅。[71]

　　雖然傅抱石幾乎不會說日文，但他在 1934 年接觸到金原省吾且請求成爲他的學生。金原同意了，並展開爲期一年的密切合作研究，他們大多透過筆談溝通。傅抱石進入金原任教的帝國美術學校 (今日的武藏野美術大學) 就讀，學習繪畫、雕刻和藝術史。[72] 然而，爲了未來的中國讀者，傅抱石的精力大多花在翻譯和出版金原的學術研究。[73] 同時，他開始深入顧愷之《畫雲臺山記》的注釋研究，這是一本經過幾世紀的傳抄錯誤和晦澀指陳而缺損的著作。這個計畫大多於 1930 年代進行，投入的人物還有金原省吾及當時與傅抱石同於日本的流亡詩人兼古文字學家郭沫若 (見第二章)。傅抱石也對金原的《絵画における線の研究》(1927) 感興趣，並計畫翻譯。這本書到底有沒有被翻譯完成，不得而知。但呼應金原的想法，傅抱石喜愛將「線」認定爲中國人物畫的重要元素，並引用四世紀顧愷之的《女史箴圖卷》爲最首要案例；該卷現在大致被認定爲六世紀的摹本。[74]

　　《女史箴圖》對傅抱石產生極大影響，啓發他後來許多穿著曳地長裙的古典仕女圖像。以《擘阮圖》(1945，圖版 14) 爲例，畫中人物坐在斜向擺放於地面的軟墊上，如同《女史箴圖》中有名的「對鏡梳妝」場景 (圖版 15)。傅抱石探取如蠶絲般纖細的線條描繪衣服的輪廓，令人想起歷史上顧愷之的「高古游絲描」。然而，與其典範不同的是，他用不同墨色的寬筆觸突顯了領口與服飾邊緣。這個變化使穩定的構圖中更添含蓄的生動性。

　　傅抱石很可能是中國現代詮釋顧愷之風格最重要的人，而他與這位東晉大師的連結，與他在日本的美術史研究是不可分割的——而或許，也出自於當時日本人對《女史箴圖》本身的喜好。這件作品於 1900 年八國聯軍攻擊北京後歸英國所有，十年以後在大英博物館的展出使它成爲國際焦點。日本參與了這件作品早期的出版與保存。《國華》著名的美術編輯瀧精一寫了有關這件作品的評論。此外，應博物館之請，日本版畫師漆原木蟲與其他人製作了一百件木刻版複製品，於 1912 年販售。[75] 1922 至 1923 年，美術史學者福井利吉郎研究與記錄這件畫卷在重新裝裱於 2 片長板後的情況，如今日所見。與他一同的還有兩位日本畫家，前田青邨與小林古徑使用他們的技巧創作忠實的複製品。小林古徑之後重製了梳妝場景，畫了一件名爲《髮》(1931) 的唯美作品。[76] 日本人對《女史箴圖》的大量關注勢必加重了顧愷之在傅抱石認知中的分量。

　　幾個世紀以來，日本藝術家引用多種中國的題材，然而，現代主義者透過不同於以往的內容來顯現個人特色。橋本關雪嘗試許多中國文學作品中未被畫家探索的主題。其現存的一件早期作品是以唐朝詩人白居易〈琵琶行〉爲本的六曲一雙屏風 (1910)，該詩包含了中國詩作中最凄美的一句：「同是天涯淪落人，相逢

何必曾相識」。[77] 白居易由京城遭貶謫至九江後，寫下這首詩，詩中描寫了詩人與一位音樂吸引他的前歌女偶遇的情景。歌女一邊彈撥琵琶，一邊唱歌感嘆自己憔悴的容顏與失落的婚姻。橋本選擇描繪這位女子剛放下樂器、傷懷而沉默不語的時刻，詩人則身體向前表以同情（圖 7）。三十年後，傅抱石也嘗試了令人憶及這件日本作品的相同主題。與橋本相同，傅抱石將這位詩人描繪為身穿白衣，並將他放在一個與友人和歌女對話的三角形構圖裡，三人同在小船上。然而這時，詩人成為敘事的感傷中心。聽著這位女子唱歌時，他不禁低頭為此神傷（圖 8）。

在中國，人物畫類因元朝之後文人的偏見而衰退，寫實的花鳥畫亦是如此。明清時期達到人物畫典範地位的藝術家，如陳洪綬與任伯年，十分少見。〈琵琶行〉的圖像過去也常出現於國畫中，但是在傅抱石的年代可能沒有被廣泛複製或不容易取來參考。在尋找範式的過程中，如傅抱石等中國畫家轉向現代日本美術，這類圖像已經透過展覽和出版品獲得廣泛流傳。日本人表現服裝、山水與身體樣式（特別在歷史畫的類型中）的方式，提供中國人具體的範例，讓他們能夠再次回想那些被遺忘的片段。傅抱石 1953 年的《屈原》，很可能受到橫山大觀1898 年同名作品的啟發（圖 9 和圖 10)。

屈原是楚國（四世紀）一位正直不阿的愛國詩人，因讒言受君主疏遠、遭流放而後自盡；這兩件作品都將屈原表現為臨著狂風站在面向開闊水域之處的孤獨形象。橫山大觀的作品體現的不僅是一位中國古代殉道者的形象，同時也是以其藝術導師岡倉天心的肖像為藍本、向其致敬的作品。岡倉天心於 1898 年受到誹謗並被迫辭掉東京美術學校管理者的工作。[78] 傅抱石並沒有忽略這件作品評論當時事件的潛在可能性。《屈原》同時也是郭沫若的一部左翼劇作。傅抱石在東京研究《畫雲臺山記》及其他畫論時期，常向郭沫若請教，自此兩人成為好友。1942 年，《屈原》成為「有關國家主義者投降主題最受讚譽的劇作」，雖然郭沫若當時已被拔除政治部第三廳廳長的職位，並在文化工作委員會內受國民政府監控。[79] 戰爭時期，傅抱石與郭沫若的關係仍維持篤好，他們還共同研擬反日宣傳計劃。傅抱石的《屈原》，如同幾十年前橫山大觀所繪作品，皆是對一位摯友的敬意和對其理想的支持。[80]

本章所闡明的國畫本質，不是傳統的西化再詮釋，而是透過中國親近的他者——日本，來重新發掘其自身性。誠然，許多留日學習美術的中國學生受洋畫訓練，但是某些最傑出的藝術家也回頭細細欣賞中國文化的傳統象徵。日本畫及其對亞洲主題的興趣，提供了某些最引人注目與可即刻讓國畫取用的範式。日本性的幅度仰賴實踐者的美學偏好與能力，及其可取得的材料資源。雖然日本性的過程在某些方面反映了西化的風潮，實踐高度「寫實」效果，但它並不是單純為了承傳西方傳統及實踐西方技巧。以陳之佛為例，如同在日本力圖復興宋風的一

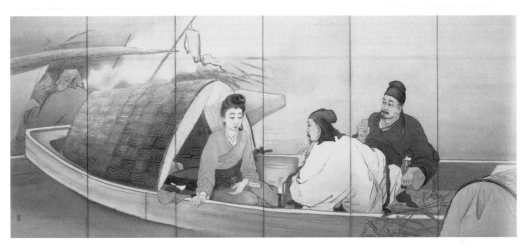

圖 7 　 橋本關雪 (1883-1945)《琵琶行》(六曲一雙屏風) 左屏　1910 年
　　　絹本水墨設色　150×334 公分　白沙村莊橋本關雪記念館藏

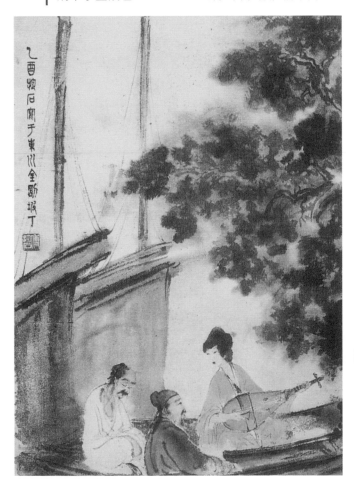

圖 8 　 傅抱石 (1904-1965)
　　　《琵琶行》1945 年
　　　紙本水墨設色
　　　59×47 公分
　　　圖版出自《名家翰墨》，
　　　第 1 號，頁 64。
　　　感謝香港翰墨軒

圖 9 ｜ 傅抱石 (1904-1965)《屈子行吟圖》1953 年
紙本水墨設色　61.6×88.3 公分
圖版出自《名家翰墨》，第 45 號，頁 56-57。感謝香港翰墨軒

圖 10 ｜ 橫山大觀 (1868-1958)《屈原》1898 年
絹本設色　132.7×289.7 公分
廣島　嚴島神社藏

些藝術家那樣，他實際上從日本和中國文化產物中汲取了大量的創意靈感。

中國在建構傳統的過程中借用日本藝術，不能完全解釋成是私人交流的發揮作用。在某些案例中，挪用日本元素的動機是爲了與日本爭擁中國文化。確實，許多中國人視中國題材在現代日本繪畫中的流行爲一種文化竊取。爲了拿回中國傳統，某些國畫家製作了不同版本的日本化中國圖像——使用日本畫作爲範式但私底下與之競爭進而超越它們。國畫中的日本性處於一個中間位置，這個位置的一端是不變的國家本質主張，而另一端是當今全球化盛行下，公開且混雜（有時帶諷刺意味）的跨國界挪用行爲。現代中國藝術史很難找到其他現象，可以說明這樣大量引進外國觀念的同時，卻仍保有國家獨特性想像空間的中間階段。

2 國家主義與新歷史的書寫

　　中國國畫誕生於中國史學研究的改革時期。梁啓超 (1873–1929) 在 1922 年出版的《中國歷史研究法》中，提出宗教、文學與藝術等專門研究主題。他相信，為了將國內不同團體統整為一個共同的公民全體，史學應該擺脫以往菁英關注國家政治與強調個人成就的做法。這是他命名為「新史學」的知識分子改革的核心原則，也是其 1902 年出版第一本具影響力的著作之標題。[1] 這同樣是日本「文明史」背後的根本觀念，而其先驅為明治時期的國家主義者福澤諭吉 (1834–1901) 與田口卯吉 (1855–1905)。梁啓超在百日維新失敗後流亡日本期間，開始接觸並仰慕他們的著作，他們的著作成為其國家主義學術志業的藍本。[2] 當我們認識到這個史學史的背景，就能釐清建立在跨國主義原則上的國畫現象。

　　新史學的精神受到五四時期知識分子領袖的支持，這種精神雖然沒有使美術史成為一個成熟的學科，[3] 但的確有助於現代藝術文化出版在中國的萌芽。舉例來說，文學家滕固將他對藝術史研究的初步嘗試歸功於梁啓超的啓發，因而出版了一本篇幅不大但公評不錯的《中國美術小史》(1926)。魯迅、徐志摩及蔡元培等所有五四運動傑出的知識分子，也都寫過關於美術和美學的題材。他們的著作使中國人對這些領域的想法產生劃時代的轉變。其中，魯迅的文章〈擬播佈美術意見書〉(1913) 為最先將借自日本的新詞「美術」[4] 當作一個明確的文化產物來討論的其中一例。[5] 二十世紀之前，中國並沒有確切的同義詞來指涉西方「[純]美術」(fine arts) 這個統稱。「[純]美術」包含繪畫、雕刻和建築，有別於家具製造、陶瓷和金屬工藝等所屬的「應用美術」(applied arts)。藝術 (與美術相關的名詞) 源於古代「六藝」的概念——禮、樂、射、御、書、數——1910 年代也受到日本新詞的影響而出現，它意指音樂、繪畫、詩藝、舞蹈及其他類似於西方世界的「藝術」實踐。[6]

　　藝術出版，除了廣義上屬於中國知識分子改革的一部分以外，還帶有現代中日交流標記的重要意義。本章檢視幾個出版於民國時期的中國藝術史文本，並探討中日交流在內容和方法學上的重要性。我們將聚焦於通史，因為它們是現代教育的文本，以及作為被引進的敘事體制之試驗領域。這些作品包括大村西崖的《中國美術史》(1930 年中譯本出版)、潘天授的《中國繪畫史》(1926) 與鄭午

昌的《中國畫學全史》(1929)。這三位當中有兩位是國畫家。但本章側重處理有關國畫的實踐，因此，本章焦點在於歷史的形塑 (the formation of history) 作爲國家產製 (nation making) 的過程。

通史作爲國家主義機器

如我們所見，中國自古以來有許多通史 (surveys) 著作，但在新史學時代，過去中國傳統的敘事方式被視爲有違國家主義理想。在這時期，即便司馬遷 (約西元前 145–86) 的中國史學經典《史記》，也因其「編年體」的傾向而被認爲無效於建構連續而一致的歷史。明治維新西化潮流下帶有歷史主義與啓蒙時代線性歷史的新敘事策略，設定了日本史書寫的國家主義任務，提供中國一個現成可仿效的範式。將日本文本作爲範式的另一項優點是他們大量使用漢字，除了有利於中國人理解，也賦予了比西方文本更大的眞確性 (sense of authenticity)。無可否認，從明治到昭和早期日本考古學與漢學的進步，確保了日本研究中國的學術作品的高度參照價值。

日本通史中不可磨滅、深深烙印於現代中國思想的一項特質，乃三分期 (古代、中世與近世) 的斷代手法，這體現了啓蒙時期的進步史觀、歷史主義對不同時期、文化與國家風格之創作物的整合，以及里格爾 (Alois Riegl, 1858–1905) 所謂的藝術意志 (Kunstwollen)。如同其西方先驅十九世紀的德國，中國出版的現代藝術通史——特別是 1910 至 1930 年代間——將廣泛的視覺客體排入發展序列以強化集體認同，目的是宣稱現代最終主體——國家——的恆久性與統一性 (endurance and unity of the ultimate modern subject)。[7] 多數通史過去所寓含的崇高理念現在看來已晦暗不明，因爲它們已成爲提供學生入門知識的體裁。現今，通史著作在學術出版中的排序也很低，且受到「經典」與大師聖徒傳懷疑者的強烈質疑。[8] 本章將探討中國藝術通史曾作爲歷史學革命的最前線運動時的景況。

將藝術品排列於一個寬廣的時間軸中來檢視的做法，在中國歷史悠久，最早可追溯至九世紀。唐代士大夫張彥遠因太監魏宏簡的詭計及歷經朱克融叛變而失去珍貴的藝術收藏後，寫下《歷代名畫記》(847 年序言)。這本書共十卷，涵蓋時期約爲張彥遠之前的五百年。該書首先闡述作者對繪畫功用的看法——道德教化提升人倫和諧；窮盡宇宙之變；預測幽微現象等等——接著概述使這種藝術進步的原因，例如，帝王的贊助與不同朝代偏好的文化潮流等。張彥遠簡要敘述三百七十位畫家的生平紀事。他也以三種等級區分畫家們的能力，每個等級再次分

為三等 (例如：上上、中上、下下)。藝術家的部分佔了十卷中的六卷，其餘內容討論不同的主題，包含表現山水的適當方法、裱褙風格的類型、藏家印章的藝術與按地點所列的壁畫清單等。[9]

受《歷代名畫記》啓發的兩本續作是郭若虛的《圖畫見聞誌》(1075) 及鄧椿的《畫繼》(1167)。前者橫跨西元 841 至 1074 年間的兩個世紀；後者約略接續了前者結束的地方並延續至十二世紀。如同《歷代名畫記》，這兩本續作提供了傑出藝術家的名冊及對各式各樣主題的評論。它們都沒有遵從嚴格的時間序。在《圖畫見聞誌》中，郭若虛有時是依據主題來介紹藝術家，而某些重要的人物則以相應或相對的性格呈現，例如徐熙野逸對比黃筌富貴。書中最顯著的特點在於郭若虛不使用統一的分類方式鑑別各種繪畫；因此，一件作品可能以藝術家為標題，另一件可能以藏地為標題，其他也可能以主題為標題。這種系統的優點一部分有助於記憶，使讀者以群組的方式記住作品，包括佚名畫家的繪畫。

然而，對於新史學的支持者來說，這些本國的先賢們為現代通史作了不好的示範。散亂的分類法，以及表面上看來隨興穿插的評論、名冊或史實，皆被認為有損國家歷史的一致性。對他們來說，更好的選擇是那些展現出條理分明的結構、具分類一致性的書籍，如同許多當時引進的西方典型。其中一本在二十世紀初期受到好評的西方通史是卜士禮 (Stephen W. Bushell，1844–1908) 的《中國美術》(*Chinese Art*，1904)，也有中文譯本。這本書是受英國教育局委託而寫，受到使用英語的藏家與鑑賞家的喜愛，成為一本實用的參考書。至 1920 年代，這本書已再版六次。卜士禮居住北京長達三十年，並自稱「有關中國古董與美術書籍的勤勉收藏家」；他雖然不是一位專業的藝術史家，卻是一位有才華的作者。[10] 在首章中，他概觀中國從神話時期至清朝的藝術。除了收集中國藝術品的西方藏家所關注的陶瓷之外，卜士禮分章討論雕塑、建築、青銅器、雕刻 (木雕、牙雕、犀角雕)、漆器、玉器與刻石——這個不常見的研究範疇是他借鏡自曾任北京法國大使館書記官的帕雷歐洛格 (Maurice Paléologue) 的《中國美術》(*L'Art Chinois*，1887)。

卜士禮的《中國美術》於 1923 年首次被譯為中文，為商務印書館發行的世界系列叢書其中一本，並於 1934 年再版。[11] 關於第一版翻譯，一位中國評論者在 1924 年的書評中，稱讚這位西方人提升中國美術知識的極大幹勁。當時，還沒有一位中國人寫出具有如此視野和參考價值的通史。借助於現代印刷技術而得以出現在卜士禮著作中的插圖，雖然在當時不足為奇，但它們已能充分吸引讀者的想像力，因為當時的中國出版品很少如此嘗試，包括鄧實與黃賓虹在神州國光社出版的大型文集《美術叢書》(1912) 也完全是文字。[12] 然而，《中國美術》的評論者對此並不十分滿意。對這位評論者來說，《中國美術》的確是一個好的

「記載」，但卻不是一個眞正的「研究」。他指出，視覺材料的選擇大多限於大英博物館的藏品，且沒有附上適當的中國文獻引用資料：「白氏個人看書多少固難妄斷，然據書中所引則甚少。〈圖畫〉一門，記載畫家，批評繪畫，只根據了《佩文齋書畫譜》，《古物目錄》(the British Museum Catalogue)，《宣和畫譜》及〔岡倉天心的〕《東方之理想》(Ideals of the East，1903)，《中國美術之外來影響》(Fremde EinFlüsse in der Chinesischen Kunst) 數種。」因此，這本書最終「(恐因見書太少，不能不) 以枝葉占篇幅」，只捕捉到表面形式而非根基與結構。[13]

不久後，另一本外國通史著作的翻譯問世，受到廣大中國讀者的喜愛：大村西崖（1868–1927）的《中國美術史》(1930)，原爲他於東京美術學校的演講筆記。[14] 這本著作的譯者爲陳彬龢，本身爲學者及中國期刊《日本研究》的編輯。中國美術史的研究，甚至美術史整個學科，在日本是一個初生的領域，其起點大概不早於 1890 年代。[15] 大村西崖算是這個領域的開拓者之一，其他還有岡倉天心 (東京美術學校 1890 至 1898 年的校長)、在東京帝國大學教過岡倉天心的費諾羅莎 (Ernest Fenollosa, 1853–1908) 教授，以及同所大學的另一位教授瀧精一 (1873–1945)。《中國美術史》使大村西崖在中國爲人所知，讓他在中國的聲譽超過其他三位日本學者。在這本書出版之前，陳衡恪已於《中國文人畫之研究》(1922) 中收錄大村西崖探討文人畫在現代復興的文章，這是民國早期美術理論的良好示範與中日交流的明證 (見第三章)。不同於岡倉天心與費諾羅莎是以日本之眼看中國美術，有時甚至帶有輕蔑的意味，[16] 大村西崖喜歡穿著中國的長馬褂趾高氣昂地在東京美術學校走動，總是懷著敬意、飽富學識地講述中國視覺傳統上的優點。《中國美術史》集結了張彥遠、郭若虛、鄧椿及其他古典中國作者的觀點。

大村西崖在五次到訪中國期間，積極地蒐羅視覺與文本的材料，反倒不偏愛日本傳承幾世紀的文物。這個領域中，包含到過中國的岡倉天心在內的幾位同儕，幾乎沒有人比大村西崖的著作更具客觀性或對原始資料掌握得更好。當時，大村西崖可說是日本最權威的中國美術史詮釋者。但或許他的「中國味」對日本人來說有點刺激而難以招架，又或者他的經驗似乎有些過時：無論如何，大村的學術地位從某種角度來看，在其原生國家並沒有得到應有的讚譽。[17] 相反地，對中國的讀者來說，他對漢學的喜愛從一開始就獲得高度讚賞，因爲這種對中國的敬意在大多數的外國學者身上十分少見。民國初期，幾乎沒有人聽過岡倉天心與費諾羅莎，但每個認眞的中國美術史學習者都擁有一本《中國美術史》，或至少匆匆瀏覽過此書。

大村西崖於 1893 年從東京美術學校畢業後，旋卽在該校拿到教職，並教學長

達三十五年。身爲一位在學術中找到極大愉悅的驚人工作者，他說：「當我全神貫注於研究時，不分晝夜……疲倦時，我就睡在書桌上，醒來便立刻回到工作上。」出乎他的意料，其博士論文《支那美術史：雕塑篇》竟然沒有得到東京美術學校的認可，卽便他在論文中援引豐富的檔案資料、探索中國由南至北的廣博地理、謹愼挑選照片與拓片——總而言之，呈現了其傑出的學術價值。雖然被指控抄襲法國考古學家沙畹 (Edouard Chavannes) 可能是其中一個因素，但論文最終沒有通過的原因更可能是人際衝突或校內的政治糾葛。[18] 詆毀大村西崖的人批評他的作品缺乏史學的嚴謹（「不過是大量的資料」）。《支那美術史：雕塑篇》於 1915 年出版後，在日本學界得到的回應十分冷淡。[19] 因此，當他講稿的一部分受到認可並被譯爲中文，成爲一本受歡迎的通史時，大村西崖的成就彷彿被翻案。

　　《中國美術史》最顯著的優點，依陳彬龢所見也是比卜士禮《中國美術》更進步的一點，在於其編年史的結構：「自上古以至淸代，元元本本有條不紊，」[20] 每一章都包含了單一朝代的相關資料，只有三國 (220–280) 或六朝 (386–589) 除外，因爲它們是由幾個不同朝代構成而被視爲一個集體。大村西崖於每章的起始都會寫出朝代年分和首都位置，並提供一些政治背景或關於當時文化和藝術氛圍的一般資訊。接著談論書畫、裝裱風格（裝褫）、學者流派、佛道圖像、石窟藝術與陶器等範疇中最重要的藝術成就。這些範疇包含了與藝術家和藝術作品有關的事實、軼聞與評論，對於每個人物或物件的文字敍述大多不超過三行。有時，某些項目只被列出來而沒有相關的描述——這種不敍事的記述形式在中國傳統的古典通史中占有顯著的位置。

　　對二十世紀早期的中國讀者來說，大村西崖的著作在廣度與細節方面超越了他們之前所見過的任何著作。雖然作者是外國人，但他顯然具備掌握中國文獻材料的絕佳能力，及擁有能將其有時分散或刻板化的內容重新組織爲流暢敍事的方法。只有在頻繁提到在日本的藏品（包括朋友們的蒐集）時，才會透露出他的國籍。然而，從日本當時的標準來看，《中國美術史》是一本保守的著作。費諾羅莎與岡倉天心的通史已經於十年或二十年前出版，從他們的立場來看，可能不會贊同大村西崖以材料構造或「工藝技術」爲基礎的分類方式。如同卜士禮的《中國美術》，這種分類似乎更滿足古董收藏者，而非歷史秩序的探尋者。[21] 對費諾羅莎與岡倉天心來說，寫作通史的目的，除了美學教育之外，還爲了解釋人們的智慧、他們獨有的特質、表現與成就。通過歷史的研究，他們尋求揭開文明化背後所隱藏的動力。

啓蒙運動與日本性

　　所有的美術分科中，繪畫是中國美術史家們最關注的核心項目。1920 年代和 1930 年代，包含兩本翻成中文的日本著作在內，共有九本中國繪畫通史在中國出版。這個數量高於同時期出版的兩本建築通史、一本工藝著作及沒有出版品的雕塑類門。[22] 最早的美術通史是潘天授的《中國繪畫史》(1926)，寫於他在上海美術學院任教，還是一位新生代畫家的時期。[23] 這本著作不僅是一本教科書，雖然在當時它也具有通史課本的重要功能，但潘天授想要迎頭趕上外國學者，並喚起其他中國同儕去關注那傳承自祖先、長久且值得尊敬的美術傳統。我們在他的序言中可察覺這種迫切感：

> 中國人彷彿一分世家般，什麼事都不知統計，也不知整理，祇是隨手散亂着，堆積着，不知自己的家裏有多少家私積蓄。這不但於學術上如是；別的也如是。自然大國民的氣概，於此可見一般，然而也是敗落的鐵證。中國人忘了自己的所有，等到各國都拿出他們的珍蹟，映到我們眼裡的時光，才想着自己的一分，卻已遲了！不是麼？當我們（潘氏與協助他的人）要去搜求關於這書材料的時候；雖然中國是世界三古國之一的古國，於美術文化素有根底；但祇是些斷簡零紙了！這不但使我們無所適從，并且稀少的很。好似在滿着塵埃瓦礫的殘破舊房子中，找尋其中一部分遺留下來的故舊痕跡一樣。[24]

就「斷簡零紙」來說，潘天授並不是暗指文字檔案的損壞或稀缺，因為神州國光社出版的一套《美術叢書》早已匯集了豐富的藝術相關文獻。潘天授的批評在於這些資料本身缺乏一致性。這些「斷簡零紙」如何能夠——或將之喻為梁啓超著名的說法：「海灘之僵石」——結合相關的部分成為一個連貫的敘事？這個問題困擾著民初時期在新史學的精神中尋找修正與改革傳承之精神習慣的歷史學家。如同莫拉尼 (Brian Moloughney) 的簡要評論：「在質疑既有實踐的過程中，（新史學的擁護者）不只是批評典範歷史，因為它們只聚焦於社會上管理階層菁英的事務。他們也憂心這些歷史的形式會有害於達成敘事的一致性，而這種一致性明顯存在於他們當時所閱讀的西方史中，以及模仿它們的新日本史。」[25] 以概述模式為典型的通史，是重現外來敘事風格的核心競技場，這種風格如同莫拉尼及其他人所觀察到的，強調「連續性與因果邏輯」(sequence and consequence)——換句話說，即強調符合先後時序與因果關係。所有在國家主義時期的社會都渴望鞏固集體記憶。一般通史可透過傳達歷史是一個完好的計畫、宏大

的軌跡而達成此需求，被經典化並散播給普羅大衆。爲了這個理由，現代中國通史的序言中常見到國家偉大的宣陳以及一致追求這種理想的召喚。

連續性與因果邏輯可見於由古代、中世與近世（或現代）所構成的線性歷史系統。[26] 此三期模式是一種立基於進步概念上的「歷史扭曲」(historical distortion)，自歐洲啓蒙主義以來延續了兩個世紀；進步概念是托許 (John Tosh) 所稱的「定義西方的神話，是西方人面對其以外世界時產生文化自信與公然優越感的一個源頭。」[27] 進步是經由人類理性的進展來衡量的，並成爲科學與科技革新的同義詞。非西方世界的人們在這些領域中落後，而被歸爲次等地位。古代－中世－近世框架的變體出現於庫格勒 (Franz Theodor Kugler) 的《美術歷史手冊》(Handbook of Art History, 1842)，在這本書中，時間的軌跡被分爲四個時期：美術最早發展的階段、古典藝術、浪漫藝術（即中古時期）、及現代藝術——這個序列自此之後成爲西方通史書籍的標準。庫格勒與先前的歷史學家，尤其是溫克爾曼 (J.J. Winckelmann, 1717–1768) 的關鍵差別，不只是新增加的第四個階段，更重要的是他對中世紀美術有正面評價。中世紀時期的美術不再被當作「黑暗時期」的產物，即介於偉大的古典時期與現代美術之間的短暫蕭條，而是被刻劃爲達到最高精神價值，特別在哥德時期，在庫格勒心目中，這段時期的美術見證了日耳曼靈感的散播。[28] 當他的前輩們接受中世紀美術是處於退化狀態而造成美術發展的中斷，庫格勒卻堅持維護啓蒙主義的樂觀信條，其向前進的不可逆史觀。當岡倉天心於 1891 年在東京美術學校第一次教授日本美術史的綜合課程時，在明治時期「啓蒙與文明化」的思潮之下，他採用這種古代－中世－近世的框架來宣稱國家史的線性進步。[29]

受到民國革命後新時代展望的激勵，許多中國人對啓蒙運動與三分期的線性史抱持樂觀態度。或許比時而動搖的樂觀態度更重要的是，啓蒙主義觀念中蘊含的從黑暗到光明的必然轉折，正好與民初人士所希望的改變一致，他們希望見到君權統治和帝制所支持的所有「封建」習俗的終結，包含儒家道德中子對父、婦對夫、君對臣等尊卑觀念。雖然封建與儒家的三種關係都有曲解與誤用過去原意的傾向，但在許多人的眼中，它們被深深仇化爲無可辯駁的一個黑暗時代象徵。相較於西方十八世紀與十九世紀啓蒙主義的擁護者所理解的進步是環繞於理性勝利，中國的啓蒙主義思想則是將他們的觀念用於人民國家之勝利。因爲人民國家持續進步，啓蒙主義似乎一度是最合適的典範。只有在 1930 年代，包含雷海宗與顧頡剛等人在內的某些歷史學家才清楚意識到，在西方啓蒙思想中被理解的「現代」，是在種族屈從與文化不平等中才達成的。[30]

當潘天授於 1920 年代中期撰寫《中國繪畫史》時，中國啓蒙運動正達到最高峰。在此影響下，潘天授以三階段區分中國繪畫史：上世、中世與近世。在此，

「上世」被定義爲史前 (包含「三皇五帝時期」) 至隋代、「中世」爲唐至元 (618–1368)，及「近世」爲明至清 (1368–1911)。在三皇五帝時期，蒙覆著神話色彩，長久以來據信是中國象形文字的發明時期。張彥遠在《歷代名畫記》中也將中國繪畫的起源定於此時。

至於潘天授書中描述的後期階段，則需要更多的解釋以澄清他的出發點。《中國繪畫史》所使用的分期模式並不是任意而爲的。唐代繪畫代表著與漢代古體的決裂，以及六朝時期對感官經驗重視的延續。透過熟練的筆法及對形式美感的高度關注，唐代在人物與山水描繪方面皆投入較以往更精妙的細節。這個效果是不斷改變的、鮮明的且栩栩如生的——這些特質延續至宋代美術，爲漢文化自然進步的時代。

轉變期 (五代及元朝) 之後，中國繪畫史推進至現代時期。在這個階段，根據潘天授所說，風格不若宋代雄偉厚實，但總體來說相當完整及健全，而明代的筆墨技巧和用色皆臻成熟，「可說在畫道上增一層的進步」。雖然明清多數的潮流在此書中皆有論及，但有一個主張在書中反覆出現：中國畫在這時期更接近西畫。這個主張從他強調歐洲畫家的影響明顯可見，例如寫實主義肖像畫的興起及對寫生的興趣。這些特質建構了這本書所稱的「近體」。

歷史分期很少是客觀中性的。如格林 (William Green) 所說：「它反映了我們的優先排序、我們的價值觀，以及我們對延續性與改變的力量的理解方式。」[31] 潘天授整部書中，進步的概念不僅顯得突出，而且它肯定是一種與西方現代性比較下的進步型態。潘天授的讀者被告知，技巧的精熟與對眞實效果的欣賞是從古代風格和感官性的基礎上出現的。這種模式將中國繪畫史放到啓蒙運動的普世性道路上，它暗示著變得更像西方。這種取徑並非潘天授發明。如他在序言中所寫，這個研究大部分歸功於一部日本通史——中村不折與小鹿靑雲所寫的《支那繪畫史》(1913)。

《支那繪畫史》是第一本在日本出版的有關中國繪畫的通史。[32] 中村不折 (1866–1943) 是一位曾居住歐洲、同時創作洋畫和南畫的業餘畫家，他曾解釋促使他寫作這本書的原因，卽單純因爲日本學界缺乏對中國繪畫的研究，而他將中國繪畫形容爲「日本繪畫之父母」(中村不折本身經常描繪中國民間傳說與文學故事)。這本書提到許多近來日本人所入手的來自中國的作品，而不注重與中國典範產生重大分歧的幕府或寺院舊有收藏。許多在日本成名的中國藝術家，傳統上沒有記載於中國文獻中，只有少數幾位南宋和宋朝以後的大師例外，如馬遠、夏圭、趙孟頫與仇英。但卽便是這些大師，在日本跟在中國也分屬不同的美學標準。《支那繪畫史》類似大村西崖的著作，透過引介許多在中國被視爲典範的大師以嘗試革除中國與日本典範觀念的分歧。在潘天授採用這種方法之前，陳

衡恪曾使用《支那繪畫史》作爲他在北京美術學院演講的基礎材料。如同《支那繪畫史》，潘天授的《中國繪畫史》由三個部分 (編) 組成，而每個部分又細分爲章和節——這種敘事結構的先驅是十九世紀晚期的那珂通世與桑原騭藏。[33] 上世、中世與近世構成最大的分類——編。每個朝代構成章，與每個朝代相關的主題構成節。潘天授的通史正是遵循《支那繪畫史》的章、節標題形式。

現代中國史「編－章－節」的書寫結構很明顯是由日本引進。它成爲二十世紀中國通史的標準架構，受到一些最著名的國史作者所使用，包括錢穆的《國史大綱》(1940) 在內。[34] 其由古至今的時間序列建構出一個線性且不可逆的歷史性。這與傳統史學中標榜朝代興衰的循環觀點截然不同。雖然朝代仍然可能是線性模式中的首要時間標誌，但它們的個別性在此應該被更精準地描述，這樣朝代之間才得以相互比較與對照。使用這個架構，才可就政治系統、族群傾向或文化成就各方面來分析不同朝代的優勢。因此，線性模式並非不具批判性的時間漫遊，而是有效地融合討論分期問題時被爭議的那些分析性判斷。[35] 1936 年，陳衡恪的學生俞劍華以「章節」形式撰述另一本中國繪畫通史。不同於潘天授與其日本原型，俞劍華版本的《中國繪畫史》主張，對「寫生」的興趣從元代開始式微，造成繪畫的普遍衰退。因此，不同於單向的往前進步，歷史的軌跡會往後回返。根據俞劍華的說法，衰退帶回提升寫實風格在現今的迫切性。從這個觀點來說，這本書保留了啓蒙主義的基本假設，也就是藝術的最高形式必須理性地顯示客觀現實，可說是一種「西方」的再現準則。當這本書於 1950 年再版時，它還獲得了宣揚社會主義的附加重要性。[36]

衆所周知，中國啓蒙主義運動的興起乃是源自仿效日本西化成功的渴望。中文用語中的「啓蒙」一詞，在日文中也以相同的漢字「啓蒙」書寫。明治中期，自 1874 年至 1876 年，數位自稱「啓蒙學者」的人士組織了一個團體（成員包含福澤諭吉、加藤弘之、中村正直），發行《明六雜誌》，散播他們的現代性理想及制度改革的理念，例如代議制政府 (representative government)。其他類似特質的期刊有著名的《新潮》（發行於 1904 年），此名稱於 1919 年被推動啓蒙思想的北大學生採用作爲他們自己的期刊名稱。雖然兩國的文化與政治現實差異極大，但啓蒙的寓意對這些知識分子來說，大致是相同的：他們可以奮起解救社會。[37] 這種救國的情懷啓發了知識分子追求其專業領域以外的興趣——藝術家開始從事音樂與寫作、漫畫家寫短篇故事，而小說家探究考古研究等—— 一股在受日本教育的中國人身上特別明顯的潮流，包括李叔同、滕固、倪貽德、豐子愷與郭沫若等。

潘天授完成《中國繪畫史》時二十九歲，並在序言簽下「阿壽」，這個綽號是他的偶像及傳統主義美術教父吳昌碩幫他取的，他也在序言中感謝這位前輩的

指導（雖然他並沒有提到是哪方面）。由於吳昌碩是 1910 年代至 1920 年代最受日本藏家歡迎的中國當代藝術家（見第四章），可以推測他認同日本人對藝術的看法而可能間接影響了潘天授去改編使用《支那繪畫史》。[38] 潘天授提到的另一個感謝對象是俞寄凡，俞氏回顧集結了陳衡恪於北京美術學校的課堂講稿，而這些講稿可能增進了潘天授對日本通史的理解。在上海教書之前，潘天授曾於浙江第一師範學校就讀，那裡是李叔同與其他人帶回的日本教育的實驗基地。多年後，當日本對中國的史學影響因帝國主義蒙塵，潘天授帶著不安回望《中國繪畫史》，稱這本書為「學習繪畫史的習作」，而不是「一本繪畫史的著作」。[39] 1930 年代中期，潘天授受到商務印書館的邀請而獲得了重新撰寫這本書的機會，雖然他和當時其他多數中國知識分子夥伴一樣，表面上拒絕日本寫作對中國的影響，但實際上對於這樣的機會是欣然接受。新書包含一些修正，潘天授可以驕傲地說這本書是自創的。然而，這本書即便是 1983 年的再版，基本的三分期組織的元素仍維持不變。

敍事變體

另一本中國美術通史——鄭午昌的《中國畫學全史》(1929)[40]——則採用不同的敍事模式。此書將歷史分為四期：實用時期（史前至商以前或青銅時代早期），藝術為實用而非美學目的；道德時期（商至漢），藝術主要作為道德教育及社會和諧的教化工具；宗教時期（漢末至隋），佛教、道教、儒家思想三者豐富了藝術品的風格與形式；文人時期（唐至清），受詩文啓發的繪畫成為主流美術，而不拘規則與細節的書法獲得重視。鄭午昌畫出代表不同時代的四個圓圈相互扣連，以包容重疊的可能性。這種將線性史裂解成幾個具有獨特性之大時期的做法，源於德國的歷史主義，特別來自黑格爾的時代精神 (Zeitgiest)；時代精神預設，同時代之生活所有面向所具有的相互關係就如同組成車輪的許多輻軸，而非不可阻擋的進步。歷史主義 (historicism) 同時是啓蒙主義世界觀的對立面與增值物，被稱為「（西方）過去兩百年來最偉大的知識革命」。[41] 它使包含黑格爾 (Hegel)、馬克思 (Marx)、史賓格勒 (Spengler)、湯恩比 (Toynbee) 與蘭克 (Ranke) 在內的知識分子，深刻思考歷史的模式。[42] 藝術史方面，歷史學家的思考對典範的形構極為重要，因為對於個別藝術家地位的評價取決於他與特定時代規範的精神的關聯。[43]

鄭午昌的《中國畫學全史》體現了歷史主義。在超過三十五萬字的書中，他將四個時代的畫家實踐與宗教、政治、風俗、知識分子運動等趨勢相連結。畫家

的實踐，與社會潮流和知識分子潮流的誕生及發展有關，亦與個人作品、藝術家生平及藝術理論有關——這些資料集結自包含張彥遠與郭若虛所著之古典通史在內的不同來源。接近書本尾聲，有一個表格統計藝術家在二十二省的分布比例、一張曲線圖比較歷代不同主題的重要性，以及一份表單列舉活躍於清代以後的一千八百位藝術家。鄭午昌當時決心證明中國人很有能力寫好自己的美術史。[44]

與潘天授相同，鄭午昌 (1894–1952) 是一位畫家兼美術教師。二十世紀初，他在幾個中國美術校系講授歷史及美學，且為蜜蜂畫社的創始人之一，此畫社是宣揚國畫的著名美術團體。[45] 鄭午昌是一位特別多產的作家。繼《中國畫學全史》後，他還寫了其他五本書，其中包含一本中國壁畫史、一本十七世紀藝術家石濤《畫語錄》的註解，及另一本通史《中國美術史》。不似同時代其他人抱怨在中國做研究的外國人 (特別是日本人) 如何勝過中國人自身——當時一位作者稱此為「屈膝」，鄭午昌積極努力書寫中國人自己的歷史。他長時間蒐集資料並寫出一本廣博全面且有條不紊的著作，書中使用表格、表單及曲線圖這類量化方式，富有科學色彩。中國首任教育總長蔡元培稱讚此書為「集大成」之作。

自明治時期開始，歷史主義對日本史學有著極大影響。一位蘭克遠方的門徒利斯 (Ludwig Riess，1861–1928) 於 1887 年至 1902 年居住在日本，是傳播歷史主義知識的重要推手。他指導出一批新的日本學者提出理性的假設，透過有力的實證研究 (empirical research) 來解釋歷史事件。[46] 在福澤諭吉與田口卯吉的著作中，歷史主義被併入啟蒙的世界觀，他們在書中將「時代精神」詮釋成日文的「時勢」，時代精神被認為是線性歷史發展的一部分。雖然鄭午昌不算是受惠於福澤諭吉、田口卯吉或其他任何特定的日本學者，但他必定熟悉大村西崖與潘天授的兩本通史，因為這兩本著作含括了《中國畫學全史》的某些基本材料。此外，在《中國畫學全史》的序言中，鄭午昌將中國繪畫描述為「古代的」傳統，它如「浪湧波翻」般影響日本繪畫。這可看作是一個國家主義者的反應，提醒讀者不論其作者是中國人或日本人，啟發所有關於中國美術書寫的榮光，最終都屬於中國。自 1920 年代晚期至大戰前夕，中國人對日本學者越趨懷疑，且在關於中國歷史與文化的部分，沒有以前那麼不加批判地接受日本人的觀點。

宣稱中國權威

約莫 1920 年代中期，中國史學家開始對日本著作產生懷疑。這在中國史學研究進程中無可避免，且更重要的是，它是第二次中日戰爭前夕，反日本國家主義高漲的結果。畫家學者傅抱石的幾項研究代表了這種態度。

　　雖然多數人記得傅抱石是位畫家，但他在美術史方面的學術成就相當可觀。數十年間他完成了傳記研究、提綱註解、文本註釋及斷代史。[47] 在窮困的少年時期，傅抱石經常花費數個小時在街坊書店的小凳上閱讀。他最愛的是中國美術史的相關書籍，例如他以工整字體整本抄錄的張彥遠《歷代名畫記》。[48] 1925 年他二十一歲時，寫了一本未曾出版的中國繪畫手冊──《國畫源流述概》。幾年後任教於江西省立第一師範學校時，他修改這份手稿並重新命名為《中國繪畫變遷史綱》，1931 年由南京書店發行。[49]

　　在這本手冊中，傅抱石嘗試鋪展中國繪畫從古代至清朝的幾個主要面向，例如象形文字與早期繪畫的關聯、佛教影響、宮廷藝術及宗教風格。寫這本書的過程中，他仔細思考不同圖像的發展。其中兩個時期給他的印象尤為深刻：一者是從東晉至六朝，另一者是明至清。他指出，前者是偉大轉變的樞紐，而後者則是「全盛期」。[50] 在上一章中，我解釋過傅抱石對東晉畫家顧愷之的仰慕，以及這種仰慕如何導致他 1930 年代接受日本帝國美術學院東洋美術史學者與美學家金原省吾的指導。

　　雖然傅抱石很尊敬金原省吾的名望與學術成就，但他後來不滿老師在《支那上代畫論研究》(1924) 中對顧愷之的詮釋。1933 年左右，傅抱石也獲當時旅居日本的詩人暨古典文學家郭沫若的協助，開始研究顧愷之的《畫雲臺山記》。《畫雲臺山記》是目前所知中國最早的、用高度文學性語言描述山水畫視覺觀點的著作。完成這項研究後，傅抱石立即以此面質金原省吾，根據金原的日記，這本新作的說服力足以讓他修正自己的研究。[51]

　　受到這件事的鼓舞，傅抱石接著將目標轉向伊勢專一郎 (1891–1948)，伊勢是京都帝國大學的畢業生，也是著名漢學家、偶爾寫美術史的學者內藤湖南的學生。[52] 1934 年，伊勢出版了《自顧愷之至荊浩　支那山水画史》一書，這是一本從顧愷之到荊浩的中國山水畫史，受到有名的東方文化學院的贊助。此書認為明朝的董其昌歪曲了繪畫的南北宗論，而南北宗論是中國美術理論中最根深蒂固、幾近神聖的構想之一。根據董其昌的說法，北宗的始祖為唐代宮廷畫家李思訓，而南宗的始祖為李思訓的同代人、在野的王維。這兩個擁有各自祖師的學派代表了兩個對立的陣營：職業（學院及商業）畫家相對於文人畫家。伊勢反對南北宗錯誤的二分法，並宣稱董其昌扭曲歷史的目的是為了達到時間上的對稱。董其昌推王維為南宗之首，極大原因是王維與李思訓生存於相同年代（而因此是並列學派領導人的可能選項），而非他真的開創了新的風格系譜。在質疑董其昌理論的過程中，伊勢非難源於董其昌的明清繪畫正統的理論──也等於攻擊了三個世紀以來未曾被質疑的、中國人深信的重要觀念，也就是中國繪畫傳統發展的合理性。關於這點，內藤湖南寫道：「中國的評論者們已連續提出許多關於區別

院體畫與文人畫的不同意見。誰會想到三世紀後，你〔指伊勢〕竟會是徹底檢視
這些觀點的人？」[53]

內藤湖南所認為的開創性被傅抱石看作是對中國典範的傲慢侮辱而予以反
駁——而更糟的是，這是一個對中國重要體系弱點的間接指控。傅抱石提出許多
反駁觀點，指控伊勢誤解中國文本、草率使用證據、大體上不適合做歷史學者。
他向日本美術期刊《美之國》遞交自己的評論遭拒。而他認為，日本沒有任何人
敢站在自己這邊，因為這本書由內藤湖南親自背書：

> 內藤是日本「支那學」的巨匠，關於文史考古，曾發揮不少的勞績，和我
> 國（中國）學者間，也有不少的往來。伊勢氏有他的老師這樣一題，無怪
> 洛陽紙貴，無人能易一字了。[54]

為了不讓此事平息，傅抱石在 1935 年 10 月發行的《東方雜集》中發表了他
的反駁意見，這是一本民國初年對革新分子來說十分具影響力的期刊，定期刊載
日本的資料。那年，他也因畫家身分開始在日本成名。5 月，他在松坂屋舉辦了
一場成功的個展，展示了部分的繪畫作品及篆刻。出席者中有東京美術學校的校
長正木直彥、畫家橫山大觀及小說家佐藤春夫。最精彩的展品莫過於拇指大的印
章，他力圖在少於 35 平方公分石頭的三個側面刻上超過兩千個文字。傅抱石的名
聲不逕而走，自成權威。在日本曾拒絕發表他評論伊勢觀點的同一本期刊決定於
1936 年 3 月刊載文章。如果沒有 1935 年夏天母親逝世的消息，而加速他回國腳
步，以及隨後爆發的戰爭，或許傅抱石可在日本獲得光明的前途。

住在日本的兩年 (1933–1935) 間，傅抱石收集並細讀了超過七十種日本人論
中國美術的著作，包含繪畫、雕刻、建築與考古學等相關書籍。即便他不同意所
有日本人的假設，他們所構建的大量參考文獻也成為他編纂 1937 年出版的《中
國美術年表》之材料。[55] 而顧愷之的《畫雲臺山記》始終縈繞於他的腦海。同年
夏天郭沫若也回到中國，在郭氏再次的協助下，傅抱石發現更多金原省吾解讀上
的錯誤。日本侵略時期，傅抱石以新的句讀版本提出新的發現。一些讀者認為此
作是「反抗的工具」。戰爭之後，1950 年代晚期，他再次審視這篇雲臺山文章
並且寫出另兩篇論文：〈唐代張彥遠以來之中國古代山水畫史觀〉及〈中國古代山
水畫史的考察〉。這些論文之後被他重新編成由三小章組成的短文〈中國古代山
水畫史的研究〉；其中，傅抱石撤回早期的部分觀點，並對伊勢的主張做出某些
讓步。[56]

民初作者對日本學術的態度是模稜兩可的。一方面，他們發現這些出版物是
現代中國史學不可或缺的範式，並敬重它們高度的學術價值。另一方面，當中國

人面對他們在這些領域的不足時，不得不感到處境艱難——這些不足在最初似乎因廣泛的借用而被合理化，然而很快就轉變爲一種競爭慾望。開始借鑒日本文本的基礎是爲了強化國家地位。但因中國本身受到日本威脅，無法平和處理這些文本的心態就不難理解。本章討論的中國作者值得被注意的原因，並非他們多廣泛地借用日本材料，而是他們修正日本的參照對象來符合自身國家主義計畫的方法。下一章，互文性 (intertextuality) 持續在中國美術傳統的創造中扮演要角，但我們的分析焦點將會從國家主義轉向現代主義。

3 文人畫作爲「東方的現代」

　　本章將通過文本的解讀來繼續探討中日的關聯性，不再探討史學方法的議題，而是聚焦於文人畫這個特定類別的批評敍事。中國稱作「文人畫」、日本稱爲「文人画」(ぶんじんが) 或「南畫」的文人畫，在這兩個國家發展出極端不同的實踐。然而，在二十世紀早期，它們透過一連串跨文化接觸的過程中所發生的語言學和認識論的轉換，成爲一種「東方的現代」(Oriental Modern) 的體現而被混爲一談。描述這個發展的關鍵文本是 1922 年由陳衡恪 (或陳師曾，1876–1923) 彙編的《中國文人畫之研究》。[1] 此書由兩篇文章組成。第一篇是由陳衡恪自己撰寫的〈文人畫之價值〉，此文後來廣被推崇爲現代中國美術書寫的核心作品。第二篇爲大村西崖的〈文人畫之復興〉(陳衡恪譯)。[2] 大村這篇文章一直僅被美術史家視爲〈文人畫之價值〉的附屬篇。[3] 然而，這篇文章的收錄卻造就了中日現代性論述之間的對話關係，亦加強了傳統主義與中國現代繪畫之間的關聯性。

日本脈絡中的文人畫

　　大村西崖的〈文人畫之復興〉一文敍述日本文人畫在 1910 年代至 1920 年代的再次昌盛——一改自費諾羅莎 1882 年〈美術眞說〉演講後文人畫的負面形象。〈美術眞說〉發表於東京龍池會，對象爲一群日本美術界的菁英，費諾羅莎直截了當地否定日本文人畫，認爲它經常只是舊有範式的改換且缺乏形式的和諧。[4] 他嘲諷池大雅 (1723–1776) 和與謝蕪村 (1716–1784)(兩個江戶時代的文人畫大師)，將前者描繪的釋迦摩尼比作頭髮凌亂的黃包車苦力，將後者所繪的人物比作逃出精神收容所的瘋子。費諾羅莎最終的目的是提倡日本畫和「洋畫優點」的綜合。這個綜合意謂著使用傳統媒材創造出模擬自然的效果，以狩野芳崖 (1828–1888) 和橋本雅邦 (1835–1908) 的繪畫爲例，他們將空氣透視法及明暗法引進日本風格的山水與人物畫 (圖版 16)。

　　日本文人畫 (文人画)，這個在歷史上受到中國筆墨形式主義與詩文啓發的

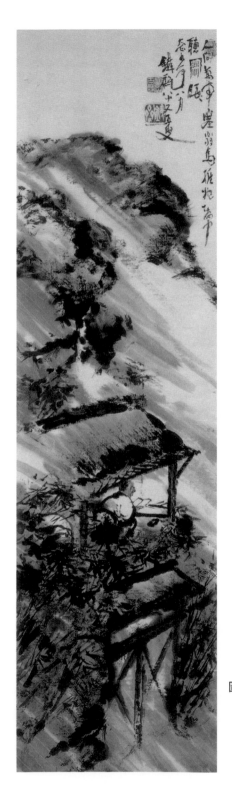

畫種，在費諾羅莎的架構中被視爲新傳統和洋畫以外擾亂視聽的第三種類別。1884 年，在內國繪畫共進會這個展示日本國家文化的大型展覽會中，入選的文人畫數量相較於兩年前少了三十個百分點。[5] 此外，文人畫在東京美術學校和日本美術院的課程中被刪除。這股潮流無可避免地削弱了文人畫在展覽會上的地位，例如 1907 年開展、由文部省贊助的文部省美術展覽會。當時最有名的文人畫家富岡鐵齋 (1837–1924) 不願意受制於懷有偏見的評審員，自抑而不積極參與這些展覽 (圖 11)。[6] 雖然某些私人的非學院的團體——日本南畫協會 (1896 年成立)、日本南畫會 (1897 年成立) 及日本南宗畫會 (1906 年成立)，僅以上述爲例——持續擁護文人畫直到明治時期結束，但他們的努力仍然無法翻轉主流情勢。

費諾羅莎的演講雖然不是造成日本文人畫在十九世紀末期衰落的單一要件，卻是一個十分重要的因素；而另一項原因是儒學的式微。過去在德川幕府 (幕府時代) 的官方意識形態下，「漢詩」、「煎茶」和「文人畫」等中國文化實踐曾廣受歡迎，到了明治時期，日本政府決定創立一個國教，就像基督教那種具備一個能促進教會和國家統一的象徵性精神領導的信仰系統。布魯瑪 (Ian Buruma) 解釋道：「最終，神道作爲最古老的日本教義，從一種多神的自然信仰被轉

圖 11　富岡鐵齋 (1836–1924)《山莊風雨圖》
1920 年　紙本水墨淺設色
146.7×40.3 公分　奈良　大和文華館
圖版出自加藤類子編，《鉄斎とその師友たち：文人画の近代》(1997)，頁 66。

化爲崇敬天皇作爲最高宗教領袖的國家信仰。」[7] 而進一步減弱明治時期中國文化在日本的聲望的因素，是堅定西化人士的影響。主張西化者，如福澤諭吉 (1885年發表的〈脫亞論〉作者)，認爲漢化潮流有礙於日本的現代化。在這些情境下，文人畫——亦即當初被桑山玉洲 (1746–1799) 看作是在日本儒學全盛時期所實踐的中國風格繪畫的類型——似乎註定走向滅亡。

　　大正時期 (1912–1926) 來臨時，日本文人畫出現意料之外的復興——文人畫是大村西崖被收錄於《中國文人畫之研究》一書的文章題目，陳衡恪這本書的標題或許是刻意誤導讀者將大村所討論的對象想像成一個在中國開展的潮流，而非在日本的現象。這個復興同時受到洋畫家和日本畫家的支持——包括平福百穗 (1877–1933)、小杉放菴 (1881–1964)、森田恒友 (1881–1933) 和近藤浩一路 (1884–1962)。他們援引日本古典文人畫美學，探討有關水墨層次和樣式化母題的可能形式，也經常有意跳脫自然的再現 (圖 12 及圖 13)。爲了用新的效果來豐富這些圖像，他們實驗外光派的手法、印象派的筆觸及其他歐洲的新潮流行風格。這些成果即爲當今所知的「新南畫」，或稱「新文人畫」。[8]

　　日本新文人畫是對一種誇大或過分講究的繪畫的反動，該種繪畫的目的是在競爭愈趨激烈和日益政治化的美術展覽會中吸引評審者目光。由於採用柔和色料與空間，文人畫很快地被某些評論家認爲是更真誠且更純潔。[9] 第二項復興的原因與清朝滅亡後藝術品大量從中國傳入日本有關。其中包含許多日本人從未見過的繪畫——這些圖像不僅普遍引起他們對中國藝術的興趣，也激勵了日本本土文人畫的創作。[10]

　　另一項促成文人畫復興的因素，亦即本章的主題，是擁護文人畫作爲最典型東洋美術意識的高漲。自 1910 年代中期至 1930 年代，日本文人畫的擁護者頻繁地從墨的表現、詩和主觀的情感等獨特觀點，討論這個藝術形式。他們將這些特徵與他們所理解的典型「西畫」的寫實特質相對比。這些都反映了泛亞洲主義在大正時期與昭和早期的影響，當時日本人對亞洲內部關係的關注在國家利益擴張到中國大陸的政治、文化與商業領域時，日益加劇。

　　福澤諭吉認爲，日本若要躋身於現代世界就必須「脫離亞洲」，但這個說法看來已然過時。[11] 民國時期與大正時代差不多同年 (1911–1912) 開始，使得許多日本人和中國人相信兩個國家的命運互相交纏。[12]「同文／同種」的說法最初見於明治早期中國與日本的文學交流脈絡中，如今帶著更廣的意涵回歸。[13] 值得一提的是，《中國文人畫之研究》出版之前，陳衡恪早就在期刊《畫學雜誌》中發表〈文人畫的價值〉一文；[14] 但在書中，他將原本發表的白話文改爲文言文，這是東亞儒學的通用語體，他也以此翻譯大村西崖的文章。然而，白話文在 1920年已成爲中國學校教學的官方用語。由此看來，陳衡恪似乎毋須一反文化潮流、

不畏艱難地將文章改爲文言文
——除非他想要強調「同文」作
爲中日交流的礎石。

　　要理解陳衡恪的企圖心對現
代主義者的重要性，就必須強調
日本人理解文人畫的方式在根
本上有別於二十世紀以前中國
所理解的文人畫。在中國傳統
中，「文人」特別用來指涉士大
夫——由仕紳和知識分子所組成
的特殊社會階層，這些組成分子
大多有志於加入政府官僚體系。
文人畫，經常伴有題跋詩文，主
要迎合這類觀衆的品味。但日本
的「文人」(寫法與中國文人的漢
字相同) 可指稱所有喜好中國文
化的人；那些聲稱自己具文人意
識的藝術家，包含「儒學學者、
專業畫家、軍人、醫生、僧侶、
銀行家、釀酒人和商人，一種在
中國無法想像的混合體」。[15] 爲了
要畫得更像中國作品，這個兼容
並蓄的群體根據進口的手工木刻
版畫、移民的黃檗宗僧侶及旅居
或拜訪長崎的中國藝術家的作品
來創作，長崎爲德川幕府於 1639
至 1854 年海禁時期對外開放的
主要港口。因此，日本文人的繪

圖 12 ｜ 小杉放菴 (1881–1964)
《長夏深柳》1919 年
絹本水墨　139.5×50.8 公分
栃木縣立美術館藏
感謝小杉森子氏同意刊載作品

圖 13 ｜ 森田恒友 (1881–1933)《晚春風景》1917–1918 年
紙本水墨 58×78.5 公分 熊谷市立熊谷圖書館藏

畫比起由中國文人所創作的，具備更廣闊的社會基礎。[16]

　　南畫在日本可與文人畫一詞交替使用，其意涵與中國文人畫相距更遠。被認為源於南宗畫（由明代董其昌所創的名稱）的南畫，卻與董其昌所指的意義無顯著的關聯。據董其昌所述，南宗始於唐代詩人王維 (701–761)，使用渲染而非裝飾性的設色來描繪山水。董其昌主張那些師法王維風格的畫家——以董源（活躍於十世紀）、巨然（活躍於十世紀）、米芾 (1051–1107) 及元 (1279–1368) 四大家為例——屬於南宗，相對於李思訓 (653–718) 及傳為北宗追隨者所繪的青綠山水。[17] 因為董其昌也宣稱王維為文人畫的始祖，中國藝術家和理論家在接下來幾個世紀遂有將「南宗畫」等同於文人畫的傾向。董其昌的理論從來就不是從一個完整的邏輯架構出發，當它傳到日本時更蒙上當地不同詮釋的色彩。現代歷史學者試圖解釋中國南宗畫和日本南畫間的關係，他們普遍承認這兩種傳統的差異如此顯著的原因，不只因畫家的社會背景，也因主題和風格的選擇，使得南宗畫與南畫最好分開來處理。[18]

　　然而，大正時期的日本理論家開始主張，南畫過去始終是中國文人傳統的一部分。日本南畫院的小室翠雲 (1874–1945) 堅稱日本文人畫溯及王維，已有一千兩百年的歷史。[19] 小室翠雲顯然是遵循董其昌的範式，將南宗的起源歸於唐代。誠然，南畫家長久以來將自己的傳統視爲中國的一部分，但這並不意謂南畫的歷史可以溯源至比十七世紀更早、特別是唐代。那麼，這樣無歷史根據的宣稱，其基礎究竟爲何？

　　小室翠雲所持觀點的一個可能來源是田中豐藏 (1881–1948) 的〈南畫新論〉，這是 1910 年代在《國華》（日本經營最久的美術期刊）所刊載的一系列文章，後來成爲論日本文人畫的決定性文本。田中支持董其昌的論點，認爲中國繪畫可分爲南北二宗。但他否定董其昌主張若以王維和李思訓分別爲南宗與北宗的創始者，則他們必然是以不同風格作畫。眞正將兩派分開的原因是畫家的個人特質和心理秉性。田中豐藏認爲，王維與南宗畫家傾向自發性的抒懷，而李思訓與北宗畫家則關懷理性描繪的方法和客觀現實。[20] 日本南畫或文人畫，自桑山玉洲時代開始，普遍被理解爲一種中國化的藝術形式，與田中的理論中表現性與自發性的特質產生關聯。這種對表現性和自發性的強調，更接近日本而非中國的感知模式。雖然宋代 (960–1279) 文人畫家發展出稱爲「墨戲」的自由遊心圖像，但文人畫發展到元代和明代時，比起這種自發性意味，筆法和形式佈排成爲中國畫家更關注的指標。[21]

　　〈南畫新論〉中，田中豐藏也將謝赫 (約活躍於 500–535)「六法」中的第一法——「氣韻生動」——視爲南畫的最重要原則。他將氣韻生動視爲「感覺」，這很可能來自桑山玉洲的詮釋，桑山對這個原則的理解脫離了中國的原意。[22] 六法最初是出自謝赫提供給鑑賞家和藝術家的指導性著作《古畫品錄》（對過往繪畫的分類紀錄）中。這六法的不同英譯版本已然問世。以下是 1954 年，William Acker 的經典翻譯：

First, Spirit Resonance which means vitality;
second, Bone Method which is (a way of) using the brush;
third, Correspondence to the Object which means the depiction of forms;
fourth, Suitability to Type which has to do with the laying on of colours;
fifth, Division and Planning, i.e. placing and arrangement;
and sixth, Transmission by Copying, that is to say the copying of models.[23]

一、氣韻意謂生動
二、骨法乃用筆的一種方法
三、應物意謂繪形
四、隨類關乎賦彩
五、經營位置指佈局及安排
六、傳移模寫即臨摹範本

在此，「氣韻」這個詞彙不是指技巧，也不是指畫圖的形式外觀。雖然歷代以來，中國已經把這個概念視為評畫的首要標準，但其定義仍是不明確的。一般認為氣韻是使一件作品傑出的深刻效果，而這些效果不僅僅是通過外觀形似和自然色彩等淺薄的形式表現所達成的。然而，傳統中國將「氣韻生動」等同於主觀表現或對立於形似的用法卻還未成立。唐代張彥遠在《歷代名畫記》中指出：「古之畫，或能移其形似而尚其骨氣，以形似之外求其畫，此難與俗人道也。今之畫，縱得形似，而氣韻不生，以氣韻求其畫，則形似在其間矣。」[24] 之後，北宋美學家黃休復認為形似與氣韻同等重要。[25]

氣韻和形似假設了一種只存在於現代的嚴格對立關係，在日本的文人畫理論中特別清晰。根據明治晚期及大正時期東京帝國大學最重要的藝術史學家（文人畫家瀧和亭之子）瀧精一 (1873–1945) 的說法：

> 現在接著可能問到，文人畫真正根本的重要性是什麼？這關乎「氣韻」，亦即「氣韻」與宋代評論家所強調的「心印」相同。心印指的是心靈的印記。所以我們可以說文人畫強調畫家個人的精神，也就是其主觀性。因此，這確實是一種抒情詩意。心印建立在畫家的個人性與主觀性及表現性的原則上。因此，如果文人畫的復興是真實的，此派的繪畫必定與高舉客觀性的繪畫——即自〔橋本〕雅邦和〔狩野〕芳崖開始的日本畫——背道而馳。[26]

雖然中國過去相信氣韻生動是所有類型繪畫力圖追求的特質，瀧精一在此卻定義它為文人畫專屬的某些特質。這種性格描述與田中豐藏的假設相關，即文人畫的首要原則是氣韻生動。同樣呼應田中的觀點，瀧精一主張文人畫是藝術家內在自我表現的同義詞，而自我表現就是他所稱的主觀性。自我表現近似於感覺的抒情流露，一般相信它落於詩心。若考量到日本文人畫傳統上與自發性和表現性相連，則將日本文人畫視作「抒情詩類」就具有理論意義。

瀧精一所認定等同於文人畫的主觀性，並不只是用視覺藝術表達詩文原理，

而顯然是一種對橋本雅邦與狩野芳崖的繪畫實踐的一種反抗，此等明治時期的新國家主義者聽從費諾羅莎的建議，用「洋畫之長」改進日本畫。他們引進的西方透視法和明暗法正是瀧精一理解為客觀主義的手法。他的理由是，如果費諾羅莎讚許的這些畫家的繪畫代表了客觀主義，那麼受費諾羅莎譴責的日本文人畫必定代表了主觀主義。換句話說，深植於瀧精一認知中的主觀主義與客觀主義的二元對立，是間接由費諾羅莎時期日本文人畫困局的記憶所形塑。

當氣韻成為區別日本文人畫及受洋畫影響之現實主義模式的關鍵特徵時，許多日本的評論者便推斷出氣韻是明確的「東方」特質。刊載於 1922 年《東洋》的一篇文章〈東洋畫到氣韻〉，清楚地下此定論。為強調東洋與氣韻的連結，作者桃花邨一開頭便詳盡地引用氣韻的兩種解釋，一則引自日本，另一則引自中國。[27]十九世紀的藝術家渡邊華山 (1793–1841) 將氣韻與自然中的原始生氣相連結，並將其藝術價值歸於筆與墨的精湛技藝上。宋代藝術評論家郭若虛 (活躍於十一世紀下半葉) 將氣韻等同於精確思想及高道德標準。[28] 雖然渡邊與郭氏之間存在著差異，但兩人都極推崇氣韻的概念——因此成為桃花邨認為「東洋繪畫特別崇敬氣韻」的思想基礎。桃花邨接著暗示，因為西方繪畫堅持寫實主義，因而缺乏氣韻。然而，他並非不喜歡所有的西方繪畫。他讚賞印象派不試圖「透過再造細緻與複雜的效果」與自然抗衡，而這個優點可歸因於「歐洲研究東洋繪畫的興趣日益高漲」。[29]

有三個關於日本文人畫的相對概念在當時形成：主觀主義／客觀主義、氣韻／寫實主義，及東洋／西洋繪畫。這些相對概念部分重疊且相互依存。它們構成了二十世紀早期日本文人畫觀念的基礎結構。在當時，日本藝術用語中的形容詞「東洋的」，最主要是指日本和中國，雖然地理上東洋的區域包含東亞與東南亞，範圍遠超過這個疆界。如藝術家田中賴璋 (1868–1940) 所解釋：「說到東方，其地域廣大。從我國日本和中國開始，包含印度、泰國、西藏和其他地區，但在此〔繪畫史的脈絡中〕它首要與日本和中國有關。」[30] 文人畫，與中國繪畫密切纏結，後來被理解為「東洋畫的本質」(東洋畫的真髓)。[31] 這個日本與中國共享的東方傳統的宣稱，有一項有趣的結果，即它使日本文人畫的概念更加合順於中國情境。這三個相對概念自此論述中產生，與當時的中國畫家及理論家相呼應，並交織入陳衡恪〈文人畫之價值〉一文的邏輯中。

陳衡恪的文人畫理論

文章開頭，陳衡恪寫到：「……畫之為物是性靈者也，思想者也，活動者也；

非器械者也，非單純者也。」性靈是從明代文學公安派用語中揀選出來的語詞，此派認為性靈這個特質是構成詩意表現的根本成分。傳達性靈的詩並非呆板地固守古典形式，而是轉化古典且生發新意。[32] 第二與第三個特質——「思想」及「活動」，也與性靈的觀點一致——性靈絕不是機械化的過程，而是個人的意志。在此陳衡恪流露出對工業化與機器及其單調效果影響人類創造性的焦慮。他視攝影——這個最「機械化的」視覺程序——為其真實美術觀點的對立面：「否則〔文人畫〕直如照相器千篇一律，人云亦云，何貴乎？人邪何重乎？藝術邪所貴乎？藝術者卽在陶寫性靈，發表個性與其感想。」如同許多十九世紀歐洲人（包括西方現代藝評之父波特萊爾）第一次接觸攝影的態度，陳衡恪認為這個新的媒材是貧乏及無趣的再現模式。更重要的是，他不信任科學和科技的能力足以改造中國社會或改進人類處境。與曾為東京弘文學院室友的魯迅相似，陳衡恪誓言拋棄科學事業，轉向藝術志業。

考量到攝影的發明降低了人們對繪畫的重視，大村西崖在〈文人畫之復興〉一文主張兩種藝術形式不該彼此競爭：「若以寫生為藝術之極致……自照相法發明以來繪畫卽可滅亡……。然而，事實不然，繪畫益形重要。何也？蓋寫生之外尚有其固有勢力之領土故耳。」[33] 大村西崖的立論打動了陳衡恪，他們在 1921 年大村造訪北京時相遇。[34] 陳衡恪開始將大村的文章譯為文言文，並收錄於《中國文人畫之研究》一書中，當時他並沒有關於日本文人畫的全面知識。

文人畫在陳衡恪時期的中國是一項逐漸式微的傳統。士大夫的社會階級在清朝覆滅後的衰落也對其發展產生了決定性的影響。此外，文人畫與其傳統對立面——也就是院體及職業繪畫——之間的分隔，已然過時。[35] 一種新的文化二元關係在當時產生。自十九世紀開始，中國更加重視他們與西方之間的關係。鴉片戰爭後的「自強者」，如曾國藩 (1811–1872)，思考為何「它們」（西方國家）那麼小卻仍強大，而「我們」（中國）如此大卻積弱不振。張之洞（1837–1909）有名的格言——「中學為體，西學為用」——更深化了本土和西洋方法在中國人思想上的二元性。[36]

有個頗為盛行的假設，卽中國和西方代表兩種基本上截然不同的思想系統，它們無法輕易調和。中國知識聚焦於形上學和自我陶冶的領域，而西方知識則強調實用主義和科技。但並非所有中國人都相信這種絕對的區分。《學衡》雜誌，創立於 1922 年，在促進中國和西方關於高知識層次的學識融合方面，達到相當大的成就。創刊號卽鄭重地用兩面登出孔子與蘇格拉底的肖像。[37]《學衡》肩負著新文化運動的任務，這個運動大約從 1910 年代中期開始，視儒學傳統為有害於「現代」的自由、科技和民主等理想之物。[38] 這本期刊聲稱東方和西方不僅共容，而且就歷史進化的觀點來說，東方不比西方落後。陳衡恪的〈文人畫之價值〉

是其中第一篇美術專文，表現出新的範式。這篇文章提出以下論點：

> 西洋畫可謂形似極矣。自十九世紀以來，以科學之理研究光與色，其於物
> 象體驗入微。而近來之後，印象派乃反其道而行之，不重客體，專任主觀；
> 立體派、未來派、表現派聯翩演出。其思想之轉變，亦足見形似之不足，
> 盡藝術之長，而不能不別有所求矣。[39]

　　陳衡恪輕視形似，並不是因為它是一種必定與東方繪畫產生衝突的西方特
質，而是因為它甚至在現代西方也不受喜愛。他認為後印象派、立體派與未來派
受到「不重客體，專任主觀」的相同潮流所驅使，而文人畫亦然。他承認過去中
國的人們要求更寫實的繪畫，因為這些似乎體現了西方的進步精神；但援引西
方的前衛，他主張進步早已存於文人畫之中。這篇文章的另一個觀點，是他宣
稱「文人畫不求形似正是畫之進步。」[40] 陳衡恪的觀點對中國藝術史學有長足的
影響。數十年後的中國作家持續宣稱東方繪畫與後印象派間的相似性，以及氣韻
和個人主義間的相似性。[41]

　　總結他的觀點，陳衡恪構想出四個文人畫的準則。這四個準則在白話文及
文言文版的〈文人畫之價值〉中有些不同。在白話文 (較早的) 版本中，四個準
則是人品、學問、才與情。而文言文 (較晚的) 版本是人品、學問、才情和思
想。人品和知識是標準的文人的理想，或更精準地說，是儒家的理想。陳衡恪生
於「書香」世家，其父親與祖父皆為學識淵博的士大夫，即典型的文人。弟弟陳
寅恪 (1890–1969) 後來成為博學的歷史學者，在現代中國廣受尊崇。陳衡恪本身
是一個中國繪畫、書法和篆刻的能手。這些背景都說明了他對傳統價值的依戀。
但有關才、情與思想呢？而且為什麼他要將第三個準則從才改為才情、將第四個
準則改為思想呢？如同先前提到的，在陳衡恪的概念中，思想是與機械、粗簡對立：
這與自由心靈是用性靈和活動等詞彙來表現的概念相似。那麼，「才情」有可能也
具有相同意義嗎？

　　陳衡恪的才、情概念的可能來源是程端蒙 (1141–1196) 的《性理字訓》，這是
一本宋代的經典辭書，解釋了許多理學著作中的重要詞彙。程氏與中國歷史上最
著名的理學家朱熹 (1130–1200) 相識，而這本初學入門書成為最廣被閱讀的經典
之一。程氏如此解釋才與情：

> 感物而動，斯性之欲，是之謂情。
> 為性之質，剛柔強弱，善惡分焉，是之謂才。[42]

「才」純粹是一個中性語詞，含納了一系列相對概念，它本身不傳達人的能動性和自我表現的概念。這可能是陳衡恪在第二版的文章中決定將這個語詞與情合併的原因；根據程端蒙的說法，情這個字帶有更精準的自我表現及主觀感覺的意義。某種程度上，陳衡恪所強調的這些品質反映出他與日本當時作家提出的某些概念相接近，他曾在日本留學數年 (約 1903–1910)。[43] 雖然在日本時，陳衡恪主修自然科學且不深涉當地藝術界，但他對文人畫的認知與當時日本討論這個主題的著作具有值得注意的相似點。1920 年，小室翠雲在流行的藝術期刊《美術寫眞畫報》中發表文章，開頭便提到「文人畫的價值」：

> 近來有許多關於文人畫意義與價值的不同理論，但這些理論很多都不具說服力⋯⋯。人們並沒有眞正理解文人畫的精神，而是嘗試用與西方寫實藝術相同的標準來評斷它。這是一個嚴重的誤解。[44]

日語的「價值」(かち) 一詞，是日本從亞當·斯密 (Adam Smith, 1723–1790) 的話語中創發的新詞。亞當·斯密是蘇格蘭的經濟學家，他從市場交換的觀點分析人類關係。將價值置入文化產物是讓不同國家能夠加入世界市場的一種思想形式。在此文人畫所面臨的最大挑戰，是它能不能以國際藝術標準來衡量。雖然小室翠雲否認寫實風格的普世性，及將此風格加諸於日本文人畫的有效性，但是他並不建議這種藝術形式應該抗拒改變。他特別不滿那些臨摹古代大師的作爲，這種作爲在當時理所當然地被革新分子視爲傳統文人畫的一項缺點。在文章尾聲，小室勸勉文人畫家擺脫模仿古代風格的習慣及發展個人的表現方式。「文人畫在現代的前景，」他相信，「基本上取決於它隨現代精神改變的能力。」[45]

現代性的象徵：石濤

陳衡恪，如我們所見，也十分強調人的能動性及個人性。他對攝影的主要批評在於它看來似乎是「機械化的」、「無差別的」和「重複的」。陳衡恪在理論中宣揚的做法也運用到自己的作品中。其個人性的理想化及拒絕形似表現在 1908 年的山水畫 (圖 14) 中。這件作品後景的峭壁與前景的山石由糾纏的絲帶狀筆觸勾畫而成。這些特徵不似任何傳統的皴法 (或質理形式)。陳衡恪在進行一種脫離現實形式之線性韻律的自然遊戲，將山石的本質描繪成帶有空氣感與顫動感。他沒有企圖表現可信的景觀，而是專注於具有書法性和充滿生氣的筆法。這件作品

的筆法令人聯想到十七世紀畫家石濤 (1642–1707) 的風格，石濤是公認影響陳氏成熟期作品的人。[46] 比較陳氏山水與現藏於克里夫蘭美術館的石濤《秦淮憶舊冊》其中一開 (圖 15)，兩者在使用細長脈動的線條將地理景象抽象化這方面，展現出類似的趣味。

　　石濤在現代中國美術界的地位十分顯要。許多二十世紀的重要大師都將石濤當作他們的典範，包含金城 (1878–1926)、高邕之 (1850–1921)、吳觀岱 (1862–1929)、齊白石 (1863–1957)、蕭愻 (1883–1944)、賀天建 (1891–1977)、鄭午昌 (1894–1952)、錢瘦鐵 (1896–1967) 及張大千等。這些藝術家都受到石濤傳聞中的原創性及個人性所吸引。金城於 1909 年所繪的畫軸便是臨摹石濤的山水 (圖 16)。[47] 他的落款帶有對這位古代大師的讚揚：

圖 14 ｜ 陳衡恪 (1876–1923)
《山水圖》1908 年
紙本淺設色
94×28.8 公分
日本橋本太乙氏收藏

(右頁左圖)
圖 15 ｜ 石濤 (1642–1707)
《秦淮憶舊冊》其中一開
紙本水墨淺設色
25.5×20.2 公分
克利夫蘭美術館藏

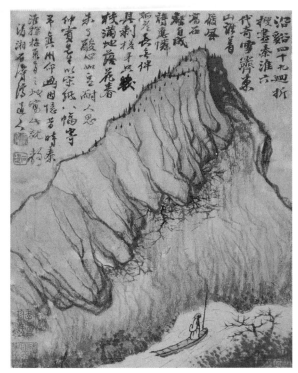

（右）圖 16　金城 (1878–1926)
《仿石濤山水》1909 年
紙本淺設色　70.4×36.5 公分
日本橋本太乙氏收藏

> 石濤師落筆犖放，氣韻深厚，於四王吳、惲外岸然獨步，初不見重于時，
> 煙客、麓臺頗極推尊，謂大江之南無出石師右，非過論也。[48]

　　二十世紀早期，對中國畫常見的一種批評是聲稱它缺乏創造性──經常歸咎
於正統風格的佔優勢，而此種風格可溯及「四王、吳、惲」。「四王、吳、惲」
──卽王時敏 (1592–1680)、王鑒 (1598–1677)、王翬 (1632–1717)、王原祁
(1642–1715)、吳歷 (1632–1718) 和惲壽平 (1633–1690) ──形成了一個緊密
結合的團體，被稱為「清六大家」。雖然六家各有自己的風格，但他們普遍追隨

董其昌的範式，並虔敬地臨摹南宗系譜的宋元大家作品。他們作品（特別是山水）中所見的某些標準形式包含了礬頭、虛實的交替，以及精控的披麻皴。他們是否真的缺乏想像力，這點備受爭議，然而晚清和民國早期的畫家，如金城，對六大家的風格卻是秉持一致的看法，認為這種風格成為根深蒂固的陳腔濫調，且抑制了創造性。金城是習古的擁護者，但他不相信所有的古代大師都值得關注；六大家毫無疑問是這個習古模式中最不受歡迎的。[49]

自二十世紀起，石濤被視為超越六大家、堅持不受規則限制的個人主義者。石濤的個人性源於他沒有追隨任何人而只追隨自己風格的神話——這個神話是藝術家自己建立的。如他有名的《苦瓜和尚畫語錄》所言：「古之鬚眉，不能生在我之面目。古之肺腑，不能安入我之腹腸。」[50] 石濤的生命故事強化了這種形象。石濤在幼年時期經歷明清改朝換代的動亂，被迫逃離廣西老家，輾轉流離到中國南方。他是「遺民」，一個在敵意環境中不適應的人，正如劉禾在現代中國文學脈絡下所說的「多餘的人」(superfluous man) —— 一個體現處在「現代」困境下的個人主義者。[51]

日本在二十世紀早期發展出對石濤的喜好，甚至可能比中國更早。第一本關於其生平和作品的專著由橋本關雪寫於 1926 年；橋本是一位藝術家及漢學愛好者，並熱衷於日本文人畫。[52] 這個時期的日本人熱切地收藏石濤的作品，廣大的需求造成贗品開始出現。張大千至今仍困擾著鑑藏家與學者的石濤偽作，大約始於 1930 年左右。[53] 日本人對石濤的興趣約莫與日本文人畫的興起同時發生。1924 年，橋本關雪發表一篇文章，把石濤與日本文人畫家浦上玉堂 (1745–1820) 相比較。他評判浦上是「唯一完全將自己從所有成規和法則中解放〔的日本人〕，而且表現出真實的個人秉性。」[54] 根據橋本的說法，浦上就像石濤，擁有文人畫家典型的特質，也就是「野性」。

浦上玉堂不是唯一一位以藐視規則聞名的文人畫家。比他年長的同時代人池大雅，以指畫自豪，博得「奇」之稱譽。在池大雅之前，祇園南海 (1676–1751) 和柳澤淇園 (1704–1758) 也是以情緒不穩、異想天開聞名的畫家。這樣的奇，並不是一種負面的特質：例如池大雅，他因為特殊的表現手法受到讚賞，而其指畫「表演」也富有極大的樂趣。[55] 這個奇的傳統深深影響二十世紀早期日本文人畫的觀念與復興。需求造成贗品開始出現。

要變得「現代」，通常暗示著有能力開創個人道路、改革過去法則、達到個人自由，且放任主觀表現。瀧精一於 1922 年的一篇文章中使用「表現主義」一詞，說明文人畫的現代性。[56] 他援引克羅齊 (Benedetto Croce，1866–1952) 的觀點，試圖藉西方現代主義者的術語表達其論點。對瀧精一來說，克羅齊是一個相信美必須被表現性取代，此外，也相信純模仿並不能成為藝術的人。他看見

克羅齊的理想看法與中國心印概念之間的相似性，強調表現性是文人畫的首要特質。瀧精一也將氣韻等同於康丁斯基的內在的振韻 (innerer Klang)，意圖將文人畫與西方現代藝術拉得更近。

1935 年，日本藝術期刊《南畫鑑賞》將十月號整期企劃爲石濤專題。這本期刊中的一篇文章由劉海粟所寫，他是一位在上海的西畫家，將石濤與西方的前衛藝術相連結：

> 觀石濤之《畫語錄》，在三百年前，其思想與今世所謂後期印象派、表現派者竟完全契合，而陳義之高且過之。……其畫論，與現代之所謂新藝術思想相證發，亦有過之而無不及。今姑舉其數條爲證。[57]

劉海粟引述《苦瓜和尚畫語錄》佐證其論點，包括「無法而法，乃爲至法」及「縱逼似某家，亦食某家殘羹耳」。在劉海粟的眼中，這些宣稱都使石濤成爲「近代藝術開派之宗師」。[58] 同期的《南畫鑑賞》中有一頁列出了二十四本收錄來自日本與中國收藏的石濤畫冊的圖錄 (圖 17)。沒有一位中國藝術家能比得過石濤在二十世紀初所激起的熱潮。一位較接近的競爭者是與石濤同時代的遠親八大山人 (1626–1705)，他與石濤同具邊緣的「遺民」身世。[59] 與石濤一樣，八大在日本被視爲個人主義的典範，也被拿來與傳統文人畫家相較。[60]

在二十世紀早期欣賞石濤與八大的觀者眼中，他們是擁有歐洲前衛精神的現代性標誌。他們成爲一種傑出的藝術典型，許多中國藝術家盡全力模仿他們，希望變成「現代」。然而，結果並不總是令人滿意。曾經是吳昌碩及陳衡恪學生的王雲 (1887–1938)，在下述的作品題跋中指出這個現象，該作依據風格可認定爲1920 年代的作品 (圖 18)：

> 近來畫家棄難就易，亂塗黑墨，不曰石濤即曰八大。夫石濤八大用筆神化；一筆一墨，決無苟且。其工由內出。故無寫一畫灑脫之極，更無拘於繩墨，豈如今人胡鬧而又託名石濤八大？可嘆！

王雲的評論說明了兩個同時發生的現象：其一，將石濤與八大視爲現代中國藝術家典範的現象盛行；其二，兩位大師的範例被簡化詮釋而墮落。任何「亂塗黑墨」，任何宣稱爲藝術自由的做作，在石濤與八大之名下都被合理化。不注重規則與棄絕技巧卽成爲現代主義的普世解答。對王雲來說，個人性自身已落入僵化的陳腔濫調的危險處境。

1920 年之後，中國的文人畫逐漸被納入一般通稱的國畫範疇。自然而然，爲

文人畫而開展的說法在國畫的論述中找到了方向。汪亞塵 (1894–1983) 的〈論國畫創作〉一文便是一個好的例子，其內容包含東／西二分法的對照，首重個人性與氣韻：

> 南齊謝赫創說國畫六法論，為後人所重，尤以氣韻生動論，咸稱國畫之精髓，蓋氣韻生動之義，即由內心之經驗超於物象之外而成一種抽象的描寫；是皆乎取理想者也。由來西洋繪畫皆描寫實物之具象，其重要在寫實；此係評判

圖 17 石濤作品圖錄的清單，出自《南畫鑑賞》(1935 年 10 月)，頁 40。

東西繪畫之概說也。理想之作品，恆注意氣韻生動之說，寫實者，憑感覺實體之現象而起，此亦東西洋繪畫根本相異之點。[61]

汪亞塵於 1915 年至 1921 年留學於東京美術學校，而這篇文章大約是他 1920 年代返回中國後所書寫。[62] 這個背景解釋了作者對六法的特殊詮釋。另一個由日返國的學生、《書畫書錄解題》的編者余紹宋 (1883–1949)，也將氣韻標榜為中國國畫的本質。[63] 他的觀點與劉海粟、豐子愷及滕固 (1901–1941) 等人相互呼應，這些人都曾居於日本一段時間。[64] 他們討論這個主題的文章被集結成《近代中國美術論集》(1991)。此外，陳衡恪的〈文人畫之價值〉自 1922 年後也被再版超過十次。顯然，這些著作持續受到中國現代美術史學者的重點關注。

我們已然理解，文人畫到現代美術的轉變遠非一個重新命名的簡單過程。這個質變表示中國人與日本人的動機在當時複雜地結合著。陳衡恪如果沒有留學日本的經驗或沒有認識大村西崖，文人畫理論就不可能變成當日的面貌。氣韻生動和推崇石濤這兩個主觀性的指標，在其理論中具有重要意義，在此範圍內可作為共享的現代性神話而做跨國界的交流。傳統，因此是一種創造，但非任意獨斷的那種。

第四章的焦點將轉向日本人所稱的中國「最後一位文人」藝術家。吳昌碩活躍於 1910 年代至 1920 年代的上海，在繪畫、書法、篆刻及詩文方面都有極精湛的技巧。多才多藝為他博得相當可觀的名聲與贊助。證據顯示，他的成名與日本藝術市場密不可分。藝術史向來對創造性與作品的商業條件的連結相當遲緩，或許是為了避免商品化可能會暗中毀壞藝術的神聖性。在吳昌碩的案例中，現代中國與日本間緊張的政治關係，更不利於檢視他與日本的連結。然而，日本的贊助確實是促成吳昌碩在上海美術界地位的一項重要因素。而我們應該理解，這也指導了其風格的選擇。

圖 18 王雲 (1887–1938)《水墨烏鴉圖》約 1920 年
紙本水墨 尺寸不明
感謝大阪尾崎蒼石氏同意刊載作品

4 吳昌碩的日本交遊圈：
贊助與風格之間

「海派」一詞意指原生或移居到上海維生的藝術家；上海是中國最著名的港口，開放於鴉片戰爭 (1839–1842) 簽訂南京條約之後。[1]「海派」是由上海的競爭對手北京的評論家所杜撰，也暗指賣弄與商業性，但上海人將這個詞轉化爲他們的優勢，即一個現代性的標誌。帶有吉祥寓意的裝飾性花卉爲此派風格之典型。張熊 (1803–1886)、朱熊 (1801–1864)、王禮 (1813–1879) 與朱偁 (1826–1900) 等海派創始大師都畫這類圖像。[2] 吳昌碩 (1844–1927) 則脫離這個傳統，他的紫藤、梅花、桃、葫蘆等作品受到廣大顧客的喜愛。1910 年代至 1920 年代爲其職業生涯高峰，他的贊助圈涵蓋許多日本的文化人士和富人。因此，若不討論這位藝術家，我們有關中日關係的故事將不會完整。

日本收藏中國藝術品的歷史悠久。聖武天皇最著名的寶物——漆器、帶有裝飾的樂器、及織品——自奈良時期 (710-792) 即收藏於東大寺的正倉院。[3] 之後，喜愛漢文化的幕府蒐集豐富的中國繪畫、陶瓷和其他藝術品。寺廟和貴族是日本在第一次世界大戰以前最主要的收藏家，但一戰時的貿易和製造業的擴張使日本中產階級變得富裕，許多人開始收集藝術品作爲地位象徵。這股潮流與二十世紀最初二十年，中國許多家族因歷經清朝改換至民國的動亂而使藏品大量分散的現象一致。許多失去特權的清朝官員在經濟上陷入困頓，即便是清朝末代皇帝溥儀，也出售皇室的藝術藏品以換取額外的現金。[4]

在安陽、敦煌及中國其他地區考古上的突破性發現，支持了中國藝術品的國際市場。日本藏家與西方藏家的差異在於他們更早接受繪畫，而繪畫容易被僞造，因此比起陶瓷、金屬工藝和宗教雕塑等「風險更大」。日本人對中國繪畫的興趣也延伸到當時代的作品，極少歐洲及美國收藏家在二戰前有碰觸到這個領域。[5] 因爲機緣，日本中產階級的藏家獲得某些相當高質素的中國繪畫，足以與日本早期收藏品的質量和規模匹敵。[6]

當文化遇上商業

　　從日本在 1894-1895 年的戰爭中取得勝利，它在中國得到的特權便可與一流西方帝國主義強權相比擬。日本在中國各地建立企業——礦業、鐵路、銀行業、製造業、造船業及其他領域——並獲得上海的「居留權」(convenience of abode)。1915 年之後，他們在上海組成了最大的外國居留民團，聚集於橫跨蘇州河的國際租界虹口區（日本城）。到了 1930 年，他們的人數已達一萬八千人，是第二大外國民團英國人的三倍多。當時的市議會中有日本人代表，且受到武力支持。[7] 魚和蔬菜每日從長崎運來，為日本移民提供了家鄉的味道，他們俗稱上海為「長崎縣，上海市」。[8]

　　在上海，吳昌碩的忠實支持者是王一亭 (1867-1938)，他是一個成功的中日輪船公司買辦（協助外國人與當地人商業往來的專業仲介）。王氏曾任上海農工商部部長、銀行的董事會成員及數個工會和慈善組織的領袖。他也是一位有才華的畫家，最有名的是他的佛像畫（圖版 17），這反映其個人信仰及任伯年 (1840-1896) 的影響。任伯年是極具聲望的人物畫家，也曾指導過吳昌碩。王一亭雖然因職業之故與日本人關係緊密，被中國人稱為「紳商」，卻自在地遊走於商業和文化圈之間。王一亭尊敬年長的吳昌碩，當他們走在一起時，他經常站在一步或兩步之後。王一亭也是一位在吳昌碩有需要時，提供經濟和社交支持的朋友。[9]

　　在虹口區有間名為六三園的料理店，是王一亭和吳昌碩常去的地方。邊啜飲日本清酒，邊聽著穿和服的藝妓彈奏十三弦古箏，此區的氛圍令人想到日本傳統的娛樂場所。有張照片是他們兩位坐在葉娘旁邊，而葉娘是吳昌碩最喜歡的藝妓（圖 19）。有一次她在吳昌碩生病時送了讓他身體好轉的禮品，使吳昌碩想要回贈這份好意。當吳昌碩問葉娘想要什麼東西時，她回答道：「只要你的一件作品。」[10] 這名藝妓或許是欣賞吳昌碩的藝術，但更大的可能性是吳昌碩的大師聲名早已傳遍上海的日本社群，這全都拜不容小覷的藝術愛好者、擁有六三園的白石六三郎所賜。出於特別好意，這家店隨時為這兩位中國貴賓在店內一區備好一張桌子和一些毛筆，讓他們可以隨興所至地畫畫或寫書法。他們的「揮毫」吸引許多慕名而來的群眾。1914 年，六三園為吳昌碩舉辦第一次個展。[11] 雖然展期和確切的展示規模在今日已不可考，但這項活動卻標誌著吳昌碩生涯中一個重要的時刻。彼時他才剛落腳上海不久，仍在適應環境。[12] 吳昌碩必定是欣然接受這個能在公共空間展示其藝術作品的機會。此外，在藝廊出現之前，這是最接近商業展覽的活動。[13]

　　吳昌碩是「金石派」的領袖，此派延續清朝碑學派的傳統。[14] 金石書家從古代青銅器、石碑、瓦、磚等古物上的書法尋找穩建的生命力和粗曠的特質。不似

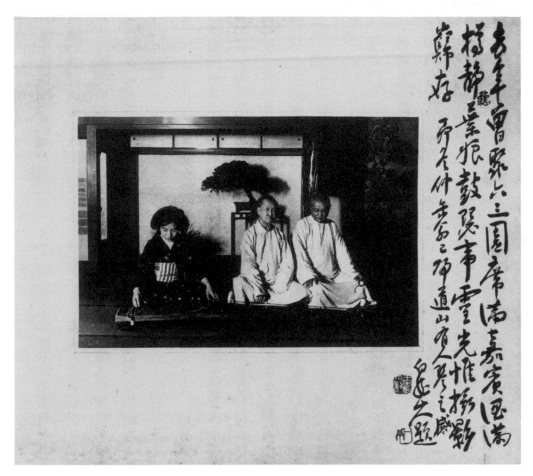

圖 19 ┃ 吳昌碩與王一亭合影，1926 年與藝妓同攝於上海日本餐廳六三園。
出自村上幸造，《吳昌碩傳》，頁 383。

以王羲之 (303–379) 及其他名書法家爲典範的帖學派，金石派對無名氏書寫的
古體風格更感興趣。[15] 吳昌碩最顯著的成就是他所詮釋的石鼓文，這是在一組
鼓形石頭上留下的篆書，年代不詳，有學者認爲可追溯至戰國時期 (圖 20)。吳
昌碩藉由創造粗細不勻稱的線條來削弱原始筆畫的統一性；結果產生不規則性和
質樸的力量，散發出一種獨特的魅力 (圖 21)。[16] 這種來自金石的影響也可見於
吳昌碩的繪畫中，特別是他最喜愛的主題之一：梅花 (圖 22)。交叉線條尾端的
鈍點與篆書的寫法相似，而有力的運筆和部分不連續的乾筆，使人聯想到古碑文
受風化的狀態。

　　衆所皆知，吳昌碩對繪畫與刻印之間的關係有深入了解。印章，是中國文化
重要的一部分，乃所有權、眞跡與作者權的重要指示物。而刻印文字也是一項特

殊的藝術形式，需要非凡的耐力和靈巧，以及深厚的書法底蘊。藝術家先決定適當的字體，然後在腦中安排文字（通常一個字以上），使紅白空間中有動態平衡，最後將設計好的文字反刻於石頭上。如果我們將一方印章與吳昌碩畫桃子的作品放在一起，可以看到某些構成上的相似性（圖版 18 及圖版 19)。在這兩件作品中，他完成了一種上方爲密集叢聚而下方爲開闊寬敞的空間對比──實踐了刻印的經典比喻：「空處立得馬，密處不容針。」

　　在另一件作品中（這次是牡丹），吳昌碩將枝幹懸置於空中，彷彿沒有根柢（圖版 20)。這種特徵同樣出自印章，豎劃經常止於基準線的上方（圖版 21)。他所創造的書法、繪畫和刻印（以及許多案例中的詩文）美學之結合，加強了吳昌碩作爲現代中國傳統主義第一把交椅的聲譽。

圖 20　石鼓和石鼓文拓本
　　　　圖版出自 Tseng, *History of Chinese Calligraphy*, p. 44.

雖然我們很容易自然而然地將這位藝術家，尤其這位是現代藝術家，想成是一位避開財富與名聲的理想主義者，但在現實中，追求美學創新往往需要商業系統的強力支持。正如商業及社會關係是名人上位的關鍵，把新奇事物商品化爲市場經濟的一貫手腕，也在很大程度上加速了現代主義的進步。[17] 今日，金石美學可能被認爲已然過時，但是在吳昌碩的時代，它是十分流行的，就像新的考古學科一樣。他的繪畫受到古印體和書法的啓發，提供了一種對同代人來說既新鮮又刺激的懷古風。

金石篆刻領域的聲望

在吳昌碩於上海開創其生涯之前，早已吸引了日本的仰慕者——其中最有名的是日下部鳴鶴 (1838–1922)，他被視爲日本金石派開創者。自 1890 年代早期直到他們 1920年代去世，吳昌碩與日下部鳴鶴定期交流古印及書法兩種藝術，其間大多透過筆談，因爲他們不會說彼此的語言。[18] 明治中葉，日下部曾經在文人楊守敬 (1839–1914) 將古拓本收藏帶到日本時，學習過中國的金石派。[19] 如同吳昌碩，日下部發現古文體令人著迷，並採用它作爲其風格基礎。雖然這

圖 21　吳昌碩 (1844–1927)
《石鼓文》(四屏之一) 1915 年
紙本水墨 各 150×40 公分
上海中國畫院藏
圖版出自 Andrews and Shen,
Century in Crisis, pl. 56.

圖 22 吳昌碩 (1844–1927)《梅石圖》1925 年 紙本水墨設色 151×82.5 公分
圖版出自《名家翰墨》，第 38 號，頁 123。感謝香港翰墨軒

兩人的國籍不同，卻因為共同的興趣與相互尊敬而結交。吳昌碩曾為日下部刻過幾方印章，日下部十分鍾愛且引以為榮。某次吳昌碩為了完成一方給日下部的印章，已過夜半仍未寐，當時日下部正好造訪上海；在印章完成的那一刻，吳昌碩穿著睡衣跑去將成品送給日下部，前來應門的僕人誤認這位衣衫不整的藝術家是乞丐，便把他趕走了。[20] 這件軼事同時顯現出吳昌碩坦率的熱忱及他對這位日本朋友的喜愛。日下部去世時，吳昌碩還親自為其書寫墓誌銘的刻文。

1900 年，吳昌碩通過正式的拜師儀式，收日下部的一位追隨者河井荃廬（河井仙郎，1871–1945）為學生（圖 23）。河井荃廬當時三十歲，而吳昌碩五十七歲。過去曾有過中國大師與日本學生間直接交流的先例：在 1860 與 1870 年代，上海畫家張熊、胡公壽 (1823–1886) 與任伯年曾經教導過江戶幕府解除海禁後抵華的日本仰慕者。其中某些學生停留多年並專心致志於這些大師的技法。[21] 河井荃廬也受教於吳昌碩數年，他的篆刻風格明顯帶有受吳氏影響的痕跡──包括有力的鈍刀、偶然的併字或在刻印設計上的「借」邊，以及某些獨特的筆劃安排。

1904 年，這位年輕的日本人加入西泠印社。這個在書畫篆刻領域最重要的組織是由吳昌碩等人於杭州西湖所創立。[22] 接下來直到他過世前的這四十年間，荃廬熱心地經由日本的金石團體，推廣吳昌碩的風格，使之成為一個出色且至今仍具影響力的書法與刻印學派。[23] 為了向這位中國大師致敬，日本雕刻家朝倉

文夫 (1883–1964) 鑄了一座吳昌碩的半身銅像，自 1921 年開始樹立於西泠印社，直到文革時期被摧毀。[24]

吳昌碩在篆刻方面的成就使他在日本的文化圈頗負盛名。有賴於松村茂樹對東京大學榮譽教授松丸道雄家族彙編的兩本印集作系統性的研究，我們今日對吳昌碩的日本友人及其支持者網絡

圖 23 ｜ 河井荃廬、吳昌碩、吳藏龕
三人合影（由左至右）
1909 年 出自村上幸造，
《吳昌碩傳》，頁 381。

有較清楚的認知，這個網絡中有卓越的藝術家、知識分子及政治家。[25] 擁有吳昌碩刻印的人可分為四類：親自從吳昌碩處獲得印章的日本人、通過日本仲介從吳昌碩處得到印章的日本人、從日本市場上買到原本為中國人所刻印章的日本人，以及在日本市場上買到原本為日本人所刻印章的日本人。為了說明人物關係，第一類——親自從吳昌碩處獲得的印章——無疑是最重要的。屬於這類的印章包含那些為日下部鳴鶴、漢學家內藤湖南 (1886–1934)、首相西園寺公望 (1850–1940)、政治家犬養毅 (1855–1932，為 1910 年代日本駐中國大使芳沢謙吉的岳父，他本人為 1932 年的日本首相)、商務印書館學者編譯長尾雨山 (1864–1942)、鑑藏家阪東貫山 (1887–1967) 等人所刻之印章。內藤湖南為京都帝國大學教授及中國藝術愛好者，在此類收藏中多達六方印章，其中有五方為其姓名印的不同變化：「湖南」、「藤虎」、「藤氏炳卿」等。兩方印章刻有日期：丁巳 (西元 1917 年)。根據松村的研究，這一年與內藤湖南某次到上海旅行的時間一致，當時他可能私人委託製作這方印章。[26] 長尾雨山擁有的此類印章比內藤多出兩方。[27] 吳昌碩經常以印章贈與友人，可能就如松丸道雄印集收錄了許多這類印章的例子。

　　至 1960 年代以前，內藤湖南和長尾雨山可算得上是「兩位中國繪畫和書法方面最重要的 (日本) 權威。」[28] 內藤湖南幫助敦煌學在日本建立，且於 1910 年代到 1930 年代在京都帝國大學 (京大) 廣泛地講授中國藝術史。他將中國藝術史視為研究東洋史學多學科取徑的一部分。[29] 將內藤介紹給吳昌碩的長尾雨山，於 1903 至 1914 年在上海擔任該地最大出版社商務印書館的教科書編輯及翻譯顧問，與知識分子及藝文人士交遊往來。雖然長尾雨山的活動多被從出版社的官方歷史中刪去，但近幾年來 (2000 年左右) 看待現代中日關係較開放的態度，使得相關的日記、回憶錄與年表能夠重新被發掘，因此他的生平及參與中國美術界的活動逐漸明朗。[30] 身為篆刻的愛好者，長尾雨山結交吳昌碩、錢瘦鐵 (1897–1967) 及許多中國篆刻家。與河井荃廬一樣，他也加入西泠印社，為其中少數的日本成員。

　　在受雇於商務印書館之前，長尾雨山在東京帝國大學擔任文學講師，並投身於日本第一本美術雜誌《國華》的創辦工作。他也寫了許多有關中國繪畫與書法的文章，部分文章在其身後彙編為《中國書畫話》(1965)。他的朋友包含了岡倉天心、夏目漱石，以及內藤湖南的同事、京大文學史學家狩野直喜，狩野直喜稱讚長尾雨山是「唯一清楚清代詩學的人」。[31] 這些人際上的關係都對吳昌碩在日本上流社會受歡迎的程度產生極大影響。

　　有則軼聞描述吳昌碩與伊藤博文 (1841–1909) 在海上題襟館金石書畫會的相遇。伊藤博文是明治維新最重要的政治家與三個重大事件發生時 (1892–1896、

1898、1900-1901) 的首相。在歷史學家鄭逸梅的筆下，邂逅如是發生：

> 那題襟館書畫會，差不多每天有人在那兒對客揮毫，尤其王一亭更爲健筆，
> 大都以四尺整幅宣紙作畫，畫成後，輒由昌碩爲題，累累識語，相得益彰，
> 引起了日本人紛來參觀。有一次，一亭陪了日本前首相伊藤博文，偕著兩
> 位議員一同來。一亭乃爲作一畫像。一亭對伊藤注視了一下，便運筆如飛，
> 點點染染，不到半小時，伊藤的容態躍然紙幅間。伊藤大爲驚奇，一亭請
> 在旁的昌碩加以長題，昌碩略一思索，針對畫像，寫一古風，非常得體，
> 這更使兩位議員稱嘆不止。認爲在他們日本，這樣敏捷的才藝是罕見的。
> 他們回國後，宣傳這幅畫像的經過，舉國上下，都認爲這是兩國文化交流
> 的史跡，應當在這基礎上不斷發揚和光大。[32]

兩人相遇的日期無確切記載，也沒有肖像畫留存能證實這件傳聞。事實上，伊藤
博文在吳昌碩認識王一亭以前就已遭槍殺。[33] 如果吳昌碩眞的有見過日本首相，那
麼最有可能的對象是伊藤的門徒兼繼承者西園寺公望 (1906-1908 年與 1911-1912
年在位)。西園寺，一位書法愛好者，是吳昌碩的仰慕者。此外，西園寺曾在
1919 年往巴黎和會的路途中停留上海，在松丸道雄的印集中收錄其同年的三個私
章。[34] 某些歷史學者爭論他們會面的場所，認爲是在六三園日本料理店而非海上題
襟館。[35] 由於王一亭和吳昌碩特別常去這間餐廳，且在那裡揮毫，這個地點似乎是
比較合理的。但最終，不論是哪個首相被畫肖像、會面地點爲何，流傳的會面成
爲吳昌碩傳奇的一部分，這促使他在日本得到名望。

日本品味：文人畫價值的重探

依據吳昌碩的自白，他最初及最重要的身分是篆刻家。[36] 但晚年因深受關節疼
痛困擾，阻礙他的持刀能力，繪畫遂逐漸佔據他創作生活的重要位置。這也爲他帶
來豐富的金錢報酬。卽使贊助者不具備古文字專業美學的背景，也可欣賞其繪畫，
這些作品一貫描繪使人易於親近的主題，如花、石、果和陶製花器。不同於梵谷描
繪的破損《鞋子》—— 一件存有許多不同版本的作品，吳昌碩對主題的置換排列
並不激發深刻的哲學思考。其花石作品的觀者多數不會停下來納悶，爲什麼吳昌碩
創造的這些題材一直令人神魂顛倒。多數他被認可的、富個人特色的作品，不必然
具備精湛的技巧。

沒有其他軼聞比與吳昌碩同住的學生王个簃 (1896-1988) 接下來所說的，更能

證明上述情況。一位名爲友永霞峰的日本贊助者經常造訪大師家裡，並親自下訂。這個插曲顯示，一個急切求畫的贊助者可能很容易將一件不好的繪畫誤認爲高品質的作品：

> 一次，我在樓下會客室裡接待友永先生，友永先生拿來一塊綾，說是求昌碩先生畫只桃子。我收下後轉交給了昌碩先生。昌碩先生畫畫有個習慣，一俟畫完畫，馬上就要落上款。這回他拿了友永先生的綾，畫了一只小碗大的桃子，並落上了款。誰知綾化得很，小碗大的桃子化成了大碗那麼大，昌碩先生看了半天，覺得不滿意，就託我有空時去買塊綾，他要給友永先生重畫一張。誰知第二天友永先生來了，當時我不在，昌碩先生的兒媳見此畫款已落好，就拿給友永先生了。事後先生得知，心裡很不安，儘管畫拿出去了就不再管帳，可是昌碩先生好像總在爲這事耿耿於懷。過了幾天，友永先生又來了，昌碩先生以爲他這次來是因爲對上次「化」的桃子不滿意，所以馬上讓我下樓去見友永先生。誰知友永先生又拿來一塊綾，說他對昌碩先生的大桃子很是歡喜，希望昌碩先生能夠照樣再畫一張。我把友永先生送走後，上樓把他的意思轉告給了昌碩先生，他大笑了起來，對我說：「啓之呀啓之（王个簃的字）！這可麻煩了，誰知這張綾肯不肯幫我『化』桃子！」[37]

友永霞峰是一位奈良商人，經常因商遊歷上海，且在這個海港城市長住過幾段時期。一則資料提到他經由一位經營棉織廠的日本同伴認識吳昌碩。[38] 松村茂樹也認爲，友永可能經常購買吳昌碩的繪畫，然後轉賣給其他日本人。[39] 有鑑於他與吳昌碩家庭的互動關係，可推測友永應該會說中文且對委託的禮數有相當的認識，例如指定題材與用紙等。同時，他允許藝術家有相當大的創作自由。因爲非專業，友永可能缺乏鑑別藝術的能力，才會在不知情的情況下發生滑稽的差錯。但他的反應表現出日本人對吳昌碩樸實風格的接受度，這種風格與他作爲一個文人的形象相符。

嚴格說來，中國的文人在 1905 年科舉制度廢除後已不復存在。雖然吳昌碩早年一度擔任不起眼的地方官，但是顯然當時他選擇了當一位職業畫家來養活自己。但正如前一章所解釋的，文人畫在中日關於現代性的論述脈絡中體現了前衛的理想、縱情創造的精神與對標準化形式的刻意蔑視。正是因爲這些價值才使吳昌碩在二十世紀初被日本人視爲文人畫傳統的典範，並受到鍾愛，而非因爲他的社會地位與職業。今日，某些學者較喜歡稱他爲金石家，但在 1910 年代至 1920 年代，吳昌碩比起其他人更理所當然可自稱爲文人。其隨性風格的價值受到友永這類日本

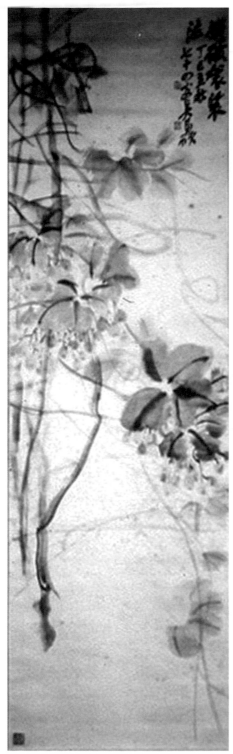

贊助人稱道，如果簡略考察這段時期吳昌碩爲日本人所作的繪畫，確實可發現他們對這種風格的普遍讚賞。以一件繪有淡藍色花朵和舞動藤蔓的作品 (1917) 爲例，此作先前爲長尾雨山的收藏，畫中的線條表現了高度的舞動性，令人聯想到草書 (圖 24)。配上有喻意的畫題《擲破袈裟》，這件作品進一步令人聯想到強烈的動感及對教條式觀念的蔑視。

對不識此道的人來說，吳昌碩這類型的作品可能似是粗野，甚至是潦草。這種風格通稱爲「(大) 寫意」，相對於精心與雅緻手法的「工筆」，而我們在第一章陳之佛部分已經討論過工筆風格。單就技巧基礎來說，某些評論家可能會說工筆優於寫意，但從現代主義者的美學觀點來說，寫意經常是更受歡迎的模式。用其弟子褚樂三的話來說，吳昌碩畫作的長處在其驟發之力：

圖 24 | 吳昌碩 (1844-1927)《擲破袈裟》 (長尾雨山箱書) 1917 年 紙本水墨淺設色 尺寸不明 感謝東京姜河龜氏同意刊載作品

> 他對畫面上的構圖，不專取「順」，亦不專取「巧」，往往「順逆」相參，
> 而又「逆開順合」，巧與拙並用……。他的作品總使人覺得縱橫盤礴，元
> 氣淋漓。[40]

另一個吳昌碩繪畫中經常受當時人讚譽的特質，爲其耀眼的獨特色彩。一位筆名爲
「碧水郎」的日本人寫道：「過去我見他畫中的枇杷與葡萄極美……。枇杷的黃具
生動的色彩，而葡萄的紫帶晶瑩水感的色澤。卽便至今，仍活現於腦海。」[41] 如學者
們所指出，吳昌碩豐富的色彩變化是海派的標誌，呼應了一種愛好裝飾性的城市
品味。在其他評論中，碧水郎更將吳昌碩的繪畫與洋畫或西方繪畫，特別是野獸
派和後印象派的作品相連結，這些派別在 1910 年代至 1920 年代的日本十分流行。
日本對吳昌碩作品的需求某部分是因爲發展中的歐洲中心現代主義的作用；然而，
一般公認吳昌碩的美學並非源於西方傳統。正如碧水郎所寫：「實際上，受人尊
敬的吳昌碩描繪花卉這類作品的方式近似於現代洋畫……。當然，現代中國繪畫
已受到西方大量的啓發，但是其來源並不是出自對西洋畫的研習。而是，據說他
學習趙之謙及其他嘉慶 (1796–1820)、道光 (1821–1874) 時期藝術家的風格。」[42]

　　在一本日本出版的吳昌碩作品圖錄《吳昌碩畫譜》(1920) 中，其鮮明的獨特
色彩再次被強調：「雖然繪畫是這位大師的第二專長，但其銳利的眼光與大膽的用
色直接捕捉到了所有物體的本質，巧奪天工。其點染花果的絕妙方式特別充滿生
命力與『氣韻生動』。」[43] 日本的「氣韻生動」源於中國，前一章已解釋，是一個
難以捉摸的中國美學典範，在二十世紀早期被定義爲「東方的現代」之本質。同時，
它也被認爲是構成文人畫的重要元素，二十世紀初的日本人和中國人傾向將文人
畫等同於自我表現和反現實主義。此文人畫看法成爲日本人評價吳昌碩的關鍵。
這與中國傳統的文人畫觀點極端不同，傳統中國文人畫抗拒裝飾性濃厚而偏愛崇
高、簡單與精研的筆法。華麗色彩被認爲更適合於接待大廳而非學者的書房。

　　對日本人來說，吳昌碩的風格也可能因爲使人回想起古老日本美學的「飾」，而
深具吸引力。「飾」浸透於日本藝術表現中，約自史前繩文時代 (約西元前 10,000–
300) 至今——如武士城堡中所見金碧輝煌的屏風、華麗的和服及古九谷肥前陶器
的卽興設計。然而，這也是一種國家主義利益下所產製的日本美學「獨特性」
(uniqueness) 的現代構念。[44] 　與「飾」相關的概念是嬉鬧、不對稱及奇特，這
些特質也可見於吳昌碩的繪畫中。[45]

市場機制

　　傳統上，中國繪畫的買賣大部分是透過個人與藝術家的接觸。但自從十九世紀晚期開始，「扇莊」(展示與販售藝術品的裝裱鋪兼文具店)逐漸成為贊助者與藝術家之間的重要仲介。上海重要的扇莊有九華堂、朵雲軒、天寶齋和錦雲堂，而他們當中有些一定也買了吳昌碩的作品。一位名為有吉田的日本人在虹口開了一間扇莊，告訴吳昌碩傳記的作者王家誠，他也經銷吳昌碩的繪畫，且確實是第一批將之出口到日本的商人。以下是王家誠記述商人有吉田氏的經歷：

> 有吉田氏的促銷方式是，乘第一次世界大戰，日本經濟景氣，許多富商樂於搜求書畫來裝點其財富的時候，以每幅十五元的廉價向吳昌碩訂購五十件掛軸。「他老人家笑口應允。」有吉田氏則面露得意地說，「我拿到吳昌碩老人的畫返回東京開展覽會，事前大賣廣告，說他是中國現代畫壇唯一無二的大名家……。」當他為吳昌碩舉辦過第二次個展後，據傳，吳昌碩在大阪、神戶兩地拍賣會中的畫價，已由最早的五十元、一百元一幅，逐步升騰為五百、一千乃至三千元之鉅了。[46]

　　有吉田的策略途徑或許可稱為「商人贊助」。這包含投機的操作手法，投資一位藝術家，然後嘗試透過廣告與展覽炒作藝術家的名聲藉以影響市場。這種方法在現代的交易系統中運作順利，也在二十世紀其他的文化脈絡中影響藝術收藏。[47]那些透過藝術市場找到其喜好的贊助者，並不必然是為了家族傳承而收藏；反之，他們傾向於根據市場潮流形塑或再形塑他們的藝術收藏。在這個收藏結構中，擁有最好市場價值的藝術家往往被視為最出色的大師。

　　在所有的畫商兼贊助者之中，文求堂書局／出版社(漢籍專營書店，圖25)的擁有者田中慶太郎 (1880–1951)，或許是幫助吳昌碩創造日本名聲

圖25　東京文求堂 約1930年代
出自肖玫，《郭沫若》，頁60。

最重要的人。田中不僅為自己在上海獲得的作品找買主，也試圖透過在期刊文章和出版圖錄中抬升吳昌碩而形塑重要的藝術評論──出版品有《昌碩畫存》(1912) 及《吳昌碩畫譜》(1920)，前者是吳昌碩的作品圖錄中最早出版的一本。於 1920 年 5 月發行的《美術寫真畫報》中，田中將吳昌碩比喻為「現代中國藝術倦怠中的一個奇蹟。」[48] 他闡述吳昌碩傑出的繪畫風格：從構圖到筆法到用色。但是，他也警告讀者（即未來買家）有關贗品猖獗的問題：「或許十有八九都是假的。」這對一個試圖推銷藝術家的商人來說，似乎是一個奇怪的聲明。是什麼原因促使田中這麼說呢？

要行銷一位知名的藝術家，畫商本身的聲譽可能與藝術家的聲譽同等重要。田中試圖將自己塑造成一個經驗豐富的贊助者，在此處引用的文章中，他也聲稱「收藏吳昌碩超過十年以上」，且藉此使他的讀者和潛在客戶知道他比其他同業競爭者更具優勢。此外，他也附上一張已經擁有吳昌碩作品的重要日本人名單，以創造出一種印象：投資這位藝術家，人們可以成為高級團體的一部分。「在日」日本人的拉抬對吳昌碩的受歡迎程度有很重要的影響。如田中慶太郎這樣的畫商兼贊助者以鑑藏家和品味創造者的姿態，在藝術經紀與賺錢兩方面皆十分成功。在此我們理解了一位藝術家的評論和商業讚譽間的象徵關係。

吳昌碩在日本的名聲，在大阪高島屋於 1922 年和 1925 年兩次為他舉辦個展時達到頂點。高島屋本身為高檔的和服店（之後轉型為百貨公司），它擁有一間藝廊，定期舉辦展覽，持續至今。對一位中國藝術家來說，那時能在該地點展出，非同小可，這當然也是吳昌碩的名望和市場價值的證明。日本的橋本太乙氏收藏有一件於 1922 年展覽時買入的作品，當時的收據仍完好無缺（圖 26）。這份資料提供了有關買賣的具體資訊，包括買主姓名（某吉田金之介先生）、作品名稱（《淺水蘆花》）與購買金額 300 圓（相當於 1920 年代一位東京男職員月收入的十倍）。雖然這對一件現代中國繪畫來說是相當好的價錢，但我們無法確定其中有幾成收入歸於畫家本人。

私人接觸一直都是商業贊助機制的一環，但藝術家的商業成功卻日益仰賴社會網絡的運作。在畫廊出現之前的時代，上海藝術家社團是藝術買賣的主要媒介，繼之而起的是扇莊和商人贊助者。這些社團其中之一，前文提及的海上題襟館，會在夜間舉辦藝術觀賞活動，加倍了銷售機會。[49] 參與者圍著大桌而坐，並討論古董、繪畫和他們之前所買的任何物品。酒宴設置吸引了藝術家、美學家、商人和當地仕紳──包含常客任董叔、丁輔之、狄平子、哈少甫、馮夢華、李平書和吳待秋。由於這個場所位於市中心的便利性（在福州路與廣西路的交叉口），晚飯後在海上題襟館的聚會總能吸引約莫三十位參與者。可能的買主獲益於在此碰巧遇上的、提供專業顧問的朋友與鑑賞家。吳昌碩乃此團體 1915 年的榮譽領

導，很可能利用這個場所銷售他的作品。

「收藏行為，」佐藤道信寫道：「如同藝術作品本身，是時代之鏡，它反映出一個時期的條件與價值系統。」[50] 大正時期 1910 到 1930 年代，日本中產階級將藝術收藏視為他們的特權，當時反抗國家權貴的選舉權運動與暴亂、其他平民主義者行動正威脅著傳統階級——歷史學家將這種社會政治氛圍稱為「大正民主時期」。[51] 中國藝術的收藏，包含古代與現代，都足見這種新產生的社會效應與經濟權力的作用。不同於佛寺及過去的幕府，日本中產階級購買作品帶有市場價值的考量。因此，他們的收藏偏好隨潮流調整——這種情形，在某種程度上說明了吳昌碩收藏在日本快速激增的原因。

晚年的商業成功使吳昌碩十分適意，但要滿足激增顧客的壓力不時困擾著他。繪畫愈來愈像一種例行公事，他曾在以下詩中自承他從未相當精通這些技術：

余本不善畫，學畫思換酒。學之四十年，愈學愈怪醜。[52]

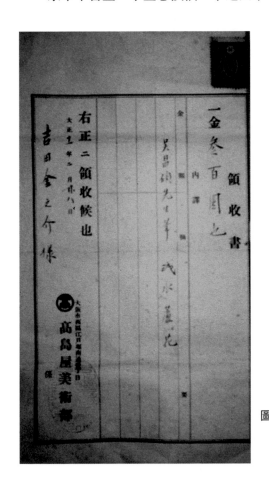

圖 26 ｜ 大阪高島屋為 1922 年出售
吳昌碩畫作所開立的收據
日本橋本太乙氏收藏

這首詩作為題跋，明顯寫來提高而非貶損畫的價值，所以詩中的歉意便不能從表面來理解。此外，中國藝術家承認個人缺失或自貶創作的情形十分常見。這不是純禮貌自謙的表示，反而是強調個人性的表達。例如，十七世紀的藝術家石濤使用自我批評的字詞，宣示他背離某種傳統的美學與典範。然而，這或許也說明了，吳昌碩這個承認不足的自白中亦有真實的部分。特別是在他晚年為眾多委託忙得不可開交，且受健康問題侵擾，因此細微與精緻的繪畫方式對他來說更加困難。有時，他尋求「代筆」

圖 27　1927 年的日本報紙刊登吳昌碩訃聞，描述他是一名文人畫家，作品風格近似富岡鐵齋。出自《吳昌碩作品集　生誕百五十年記念》(日本篆刻家協會、篆社書法篆刻研究會發行)，頁 180。

的協助，包含王一亭、王个簃與趙子雲 (1873 年生) ── 他們是大師的追隨者並獲其眞傳 (圖版 22)。當有人求畫，遇到一般的梅花、桃子等主題時，他們其中一個幫手就會代筆作畫，最後由吳昌碩親自落款簽名。這些「應酬畫」與吳昌碩自己所畫的看起來沒有什麼差異，有時甚至更好。例如，許多歸於吳昌碩名下的山水和人物，現在都認定是王一亭所作。[53]

在日本，吳昌碩的名字經常與畫家富岡鐵齋連在一起。例如鐵齋一件收藏於大和文華館的靜物畫，明顯令人聯想到吳昌碩的風格。[54] 畫中描繪一籃水果和一些插在花瓶裡的梅花，花瓶上有潦草的「壽」字。這件作品屬於在中國稱爲「歲朝清供」的象徵繪畫一類。吳昌碩畫過許多這類作品給希望在新年賀歲時求得好運與財富的顧客。鐵齋是明治到大正年間最重要的文人畫家，他的聲名及傾向表現性的筆墨則激起人們將其與吳昌碩作比較 (圖 27)。雖然吳昌碩與富岡鐵齋未曾謀面，鐵齋卻公開宣稱自己是吳昌碩的仰慕者，並承認自己渴求這位中國大師的印章與繪畫，且更垂涎前者。鐵齋至少有三方私印──包含他最喜愛的「東坡同日生」──都由吳昌碩所刻，這些印章是出於鐵齋的書面請求或其子富岡謙藏 (1873–1918) 的請託。富岡謙藏是京都帝國大學傑出的中國考古學者，曾爲了研究數次遊歷中國。[55]

關於吳昌碩作爲畫家的優點，雖然大家意見分歧，但他在日本享有極大的商業成功，卻是無可辯駁。歷史學家普遍不願強調經濟獲利對創作動機的影響。這種抗拒或許在中國最爲強烈，因爲製造利益 (相對於美德陶冶) 傳統上被視爲不足取，甚至有害於一位偉大藝術家的事業。然而，不可否認的是，現代藝術家大體上在公開市場銷售作品，並仰賴這些買賣以建立他們的職業聲望。出版與展覽一類的行銷活動成爲他們成功的重要因素。吳昌碩，居住在現代中國的商業重鎮，在商人階層中找到了一些可靠的朋友及擁護者，包含若干日本人。這些人的支持

圖 28 《墨》封面，110 號 (1994 年 9-10 月號)

全然無損吳昌碩的藝術地位，而是難以估量地強化了其地位——甚至可以說，創造了他的地位。如同吳昌碩的故事所呈現的，市場不僅是一個非人為的商業機器：它與美學判斷和社會關係構聯，這些判斷與關係體現了一個時空的獨特歷史情境。

毫無疑問地，上海的多元環境與活躍的藝術家團體為許多藝術家打造了一個連結完善的贊助網絡，但是吳昌碩在日本圈的受歡迎程度卻是獨特的。像長尾雨山及日下部鳴鶴這樣的人物不僅受其古典高雅的特質所吸引，而更重要的，或許是因為他對跨國界互動所抱持的親切與開放態度。吳昌碩似乎真誠地感謝這些日本支持者所給予的鍾愛。日本人對這位中國傳統主義者的仰慕仍延續至今。1994 年書道期刊《墨 (すみ)》將九月－十月號獻給吳昌碩，並邀請國內的書法家、篆刻家及學者共同回想他留給後世的影響 (圖 28)。他們的評論傳達了日本當今對吳昌碩個人生平與藝術成就的無限追思。

5 展覽會與中日外交

　　在兩次大戰之間的時期，日本外務省採取與威爾遜國際和平聯盟的觀點一致的正向外交，致力於創造中日間更良好的文化與經濟事業關係。雖然日本外務省從來沒有考慮過要全盤放棄日本在中國領土上的利益，特別是快速發展的滿洲和山東等東北省分，但政府部門仍然積極嘗試透過相對友好的手段，左右中國做出對日本有利的意見。這個外交對策也有助於維持在華日本人民的現狀，以及或許更重要的是避免國際批評，因為國際批評可能損害日本在強權群體中辛苦獲得的地位。然而，這項和解策略以失敗收場，當時駐軍中國東北的關東軍右翼領導人和其他主張採取強硬措施的軍國主義者失去耐性，引發衝突，使中國與日本間陷入一場長期且幾乎沒有贏家的戰爭。[1]

　　本章檢視六個於 1921 至 1931 年在這個戰間期的外交背景下所舉行的中日繪畫聯展。與會者來自兩國的藝術家和收藏家，這些事業乃親善友好的象徵。其中四次展覽由中國畫學研究會贊助，而另外兩次展覽由其分裂出來的團體湖社贊助。這兩者都是深具影響力、發揚國畫的社團，同時也受到北京政治與文化菁英的支持。除了少數附帶的評論，美術史家很少討論這些展覽。[2] 這個緘默或許源於對「國家主義者」與「親日派」立場之不可協調的預設。然而，如同本書持續討論並驗證的，現代中國國家主義傳統的形塑過程經常與日本扯上關係，而非排斥日本。中日聯展展出的作品數量從幾十件到數百件不等，意在展示及強化中日美術間的關係，其中四回展覽在日本舉行，成為第一次有中國人集體在海外參與的展覽會，這些活動比著名的倫敦中國藝術國際博覽會 (International Exhibition of Chinese Art in London, Burlington House, 1935–1936) 時間更早。最後兩回的中日展覽 (1928 及 1931 年) 約略與第一次全國性國家贊助的展覽會 (1929) 同期舉行。這系列的中日聯合展覽於是在為中國美術製造大眾觀者方面付出了極大努力。

　　在有關現代中國美術的研究中，近來努力以制度史補充了先前關注的個別大師研究——特別值得注意的是許志浩的《中國美術期刊過眼錄》(1992) 及安雅蘭 (Julia Andrews) 拓展許氏研究的論文〈1930 年代國家主義與畫會〉。[3] 安雅蘭聚焦於私人國畫團體的組織和目的，其中有上海的海上題襟館金石書畫

會（第四章曾提及）及在此提到的兩個北京美術社團。除了提供集會與交流的場地，這些美術團體的主要功能是通過買賣與展覽，提高其社員的聲譽。藝術家經常仰賴這些團體來定價與協調交易。在舊秩序崩垮、對所有傳統文化形式拋出質疑的年代，這些美術社團至少在三〇年代以前，提供了國畫生存與維持廣泛曝光的關鍵基礎。因此，中日聯合展覽背後的兩個北京美術社團不能只是從政治觀點來予評價。許多參與展覽的藝術家在非自願或在不知情的情況下成為文化外交的工具：有些人受實質利益或對跨文化交流的由衷欣賞所驅使；而有些人則僅是履行身為團體成員的義務。

為了估量這些中日展覽會背後的力量，某些從民初政治角度所做的解釋是恰當的。1911 年 11 月（陽曆 1912 年 1 月），清廷被孫中山指揮的臨時政府所取代。被稱為國父的孫中山在南京建立政府所在地，並授予不同省分的領導者以行政職位。但數個月後，他將總統之職讓給袁世凱 (1859–1916) 這位前滿清政治家，袁氏掌握軍權並成功迫使最後一位清朝皇帝遜位。袁世凱將北京復為政府所在地，遵行元、明、清時期的朝代傳統，公告自己為「洪憲皇帝」，君權維持了八十三天。第一次世界大戰期間，西方強權將精力集中於歐洲前線，日本將影響力擴張到中國——迫使袁世凱政府同意廣被視為國恥的「二十一條要求」(1915)。二十一條要求授予日本權利，包含擴展日本在前德國領地山東的政治勢力、共同擁有特定重要的礦業與冶金能源的所有權、禁止中國割讓或出租任何沿岸地區給第三勢力，以及須聘用日本人擔任中央政府的顧問。袁世凱的默許不僅背叛國家，也開啟讓中國這個嚴重黨派化國家中，各自割據的領導者在外交上向日本讓步的模式。對孫中山及其國民黨來說，顯然袁世凱政權必須被去除。因此數個省分宣告獨立與反叛，這個君主主義總統在病鬱纏身之下，1916 年 6 月 6 日死於尿毒症。

袁世凱之死僅加速了這個年輕國家的分裂。在他授意之下，三個人物——黎元洪（副總統）、段祺瑞和徐世昌——接管政府，並由黎元洪出任國家領導。段祺瑞是袁世凱的軍事下屬，也是皖派軍閥之首，他行使總理權力，通過國會決議將黎元洪降為閒職。1917 年 6 月，段祺瑞解散國會。同時，（張勳）嘗試擁護溥儀復辟，使黎元洪感到相當不安而下台，並尋求日本大使館的庇護。在南方，從上海至廣東，孫中山領導「護法」運動並挑釁段祺瑞。在北京，袁世凱派系長期的夥伴徐世昌於 1918 年 9 月就職總統。

好的開始：第一回與第二回展覽會 (1921–1922)

中日聯展的協商約莫始於徐世昌就職時。日本畫家渡邊晨畝 (1867–1938) 提

出在日本展出中國作品的想法。1918 年夏天，他到山東及中國北部其他地區旅遊，見到幾個優秀的藝術收藏，最重要的莫過於紫禁城的國家寶藏，以及以蒐集唐至清代各朝大師書畫為豪的顏世清 (1873–1929) 寒木堂收藏。[4]

渡邊晨畝是一位「日本畫」畫家，曾在明治時期著名人物畫與花鳥畫大師荒木寬畝 (1831–1915) 的門下學習，並與荒木寬畝的弟子荒木十畝 (1872–1944) 十分親近，荒木十畝也是日本美術界受尊敬的人物。渡邊晨畝設法透過坂西利八郎 (1870–1950)，卽袁世凱的前任軍事顧問及日本軍中的「中國通」，成功與收藏家也是當時河北（直隸）的外國事務總督顏世清取得聯繫。之後，顏世清將這位日本畫家介紹給金城 (1878–1926)。身為畫家兼收藏家的金城，同時也是國務秘書、1914 年創立古物陳列所的主要籌畫人，以及倡議開放紫禁城南區向大眾展示故宮博物院帝王寶藏的先驅。[5] 渡邊晨畝策畫這場在北京的展覽，透過那時的中日作品，團結兩方的美術界。當時，日期暫定於 1919 年 10 月，地點在皇宮內及鄰近的中央公園。[6]

金城擔心這個展覽可能很難動員北京的畫家們，如同時人所見，他們「散漫無團體」。[7] 當時，北京沒有曾經籌辦過展覽的畫家協會。不過，金城認為勸阻渡邊將會是「魯莽的」，因為此事已經牽涉高層人士。1910 年代晚期，日本對北京的影響至關重要。除了先前的二十一條之外，段祺瑞想要藉由接受日本 1917 至 1918 年總數約莫九億元美金的一連串借款，鞏固自己去對抗敵對軍閥。這筆西原借款（因西原龜三而得名，他是內閣總理大臣寺內正毅在北京的特別代表）為銀行業、電信業、鐵路、林業及其他產業提供了資金。接受這筆借款使得段祺瑞政府虧欠日本人情。[8]

1919 年 6 月，展覽本該開始的三個月前，日本《時事新報》發出以下聲明：「日本與中國畫家合作一個展覽。兩國的有力人士將會贊助這個在北京舉辦的活動。其目標為嘗試暖化外交關係。」[9] 然而，經過兩年後，展覽才真正付諸實現。較早前北京爆發激烈的反日情緒。(1919 年) 5 月 4 日，上千位由學生領導的示威者佔領街道——要求取消日本在山東的特權，以及要求終結帝國主義者的侵略，時間點是在中國派代表團至巴黎和會交涉失敗、中國在這些議題上無國際支持後。激憤的示威者猛攻負責協議二十一條要求的代表曹汝霖 (1877–1966) 的住所，並痛毆駐日公使章宗祥 (1879–1962)。抵制日貨與反日集會持續數月。這些行為加倍地警告日本：除了經濟損失，他們揚言要干預日本在華的政治擴張。

為了遏止敵意，日本當局相當清楚國家外交必須經由民間實行的「民眾外交」來補足。在日本《外交時報》的一篇文章中，有名的中國觀察家後藤朝太郎 (1881–1945) 具體列出四個可實行「民眾外交」的最佳群體：報業人士、實業家、學者與藝術家。[10] 與明治時期精心策畫的從上至下達成轉變的現代化目標

一致，民衆外交相信這些專業能夠透過政治家無法做到的方式，緩和衝突並促進與中國的合作。這股潮流爲第一回中日聯展帶來更多動力，它最終於 1921 年 11 月 23 日開展，比原先規劃的時間晚了兩年。渡邊晨畝爲這個展覽從東京帶來約七十件繪畫，之後售出並回饋中國慈善團體。[11] 至少從籌辦者的角度來看，這個活動標誌著中日美術界友誼的良好開端，而就收益利他的用途來看，也使人相信他們是公正的，至少他們的目的是正當的。

對五四運動暴力餘波的恐懼不僅使展覽延期，也讓地點從原先安排的紫禁城附近區域重新規劃至北京石達子廟區的歐美同學會。選擇這個地點的原因無疑是它中立的環境，但更重要的是，它已成爲中國畫學研究會定期聚會的場所。這個由國畫家組成的團體於 1920 年成立，民國政府總統徐世昌 (1918–1922) 擔任榮譽主席。徐世昌，身爲畫家及書法家，曾經譴責五四運動的示威人士背離其「文治」原則，此原則恰好與北京政府對日的和解立場相符。

不同於許多上海及南方的傳統主義者，北京的國畫界經常被標上「保守派」的污名。如同沈揆一所指，這些名聲源於北京美術界「與軍閥政府及之後日本的緊密關係，或 (源於他們反對) 五四 (西化) 運動這個被奉爲文化進步的偉大指標的一面。」[12] 然而，中國畫學研究會無庸置疑是現代中國經營最久且最有活力的美術機構之一。它在二十年的營運過程中，籌辦了十九屆會員年度展覽，大抵上定義了國畫的「京派」。其中最傑出的成員有陳衡恪、顧麟士 (1865–1930)、黃賓虹 (1864–1955)、蕭愻 (1883–1944)、徐宗浩 (1880–1957) 與張大千。這個畫會爲北京一直以來「散漫無團體」的美術界帶來表面上的秩序。同樣值得注意的是他們出版的《藝林旬刊》(1928 年開始發行，後來改名爲《藝林月刊》)，登載圖解新聞及有關藝術史和美學的短文，囊括的主題兼容並蓄，包括古代青銅器、印章、攝影和繪畫等。除了扮演國畫的推廣者角色之外，中國畫學研究會表現的絕不像是保守的衛道者。

美術社團在中國是一個相對晚出現的現象。最早的協會出現於十九世紀晚期的上海。其他協會接著很快在其他文化與經濟的中心城市出現：蘇州、杭州、廣州與京津地區。1890 年代至 1920 年代間，估計約有一百個美術協會成立。[13] 協會數量的激增是因爲受到現代強調「群學」以及美術實踐專業化的影響；美術實踐在一定程度上仰賴社交網絡的運作。[14] 中國畫學研究會在巔峰時期的成員多達五百人，成爲二十世紀初期北京最大的美術社團。它主張的使命是「精研古法博採新知」。學會成員勤奮地研究過往大師的風格，而集中在首都的菁英美術收藏則有助於這項實踐。[15]

有關中國畫學研究會領導者是誰的看法，衆說紛紜。《申報》中一則報導指出，該協會成立於 1920 年 5 月 29 日，領導者爲金城。[16] 然而，某些資料指稱總

統徐世昌爲領導者，周肇祥 (1880–1954) 爲副手。更有其他資料顯示，金城與周肇祥爲共同領導者。雲雪梅近來的研究主張，金城爲原本的領導者，但將其頭銜讓給周肇祥。周肇祥爲瀋陽政委、湖南省長、古物陳列所所長，還是徐世昌總統看重之人。雖然金城仍是組織實際上的領導者，但是他退居爲副手。榮譽領導人之名則授予徐世昌總統，他是確保協會最草創時期資金無虞的核心人物；如一些研究顯示，徐世昌除了自己的捐贈以外，也從日本退回的庚子賠款撥出一部分給他們。[17]

庚子賠款是八國聯軍（奧匈帝國、法國、德國、大不列顛帝國、義大利、日本、俄羅斯、美國）向中國索要的不合理賠款，以補償 1900 年義和團對其傳教士和外國使節的暴行；義和團爲反帝國主義的團體，也被稱作「拳民」（此名稱與他們的武術有關）。第一次世界大戰之後，這項罰款被認爲與新的國際秩序相悖。日本雖以善意爲託辭，但仍渴望藉此發揮區域影響力，所以決定主導分配比例，將之撥到醫院、圖書館、研究中心和其他中國的「文化事業」上。這筆錢不僅受到歡迎，甚至被一些中國機構爭奪，但也因爲沾染著日本擴張主義的汙名，它帶有可憎的聯想。[18] 協會擁有這筆資金——如果這確實是中國畫學研究會資金最初的來源——即解釋了中國畫學研究會對日本人的友善態度。《藝林旬刊》創刊號 (1928 年 1 月) 的封面，日本資深美術行政官員正木直彥 (1862–1940) 的書法透露出重要訊息。正木以漢字書寫出「自今藝苑花開好長／在春風和氣中」，表達了他對中日合作潮流下美術光明未來的信心。

1922 年，因日華實業協會投入贊助，第二回中日聯合展覽在日本舉辦。[19]日本當時大規模投資中國商業。[20] 1922 至 1925 年間，日本佔了中國出口比例25.8%，進口比例 24.4%，兩者總計約佔中國在東亞貿易中的 90%。[21] 自從五四運動反日抗議最先衝擊工商業後，商業協會贊助這項活動變成再自然不過的事。舉辦活動的場所十分適切：府立東京商工獎勵館。中國畫學研究會三個成員（陳衡恪、金城及其學生吳熙曾）從北京和上海地區護送約六十位畫家的四百件畫作赴日（圖 29）。從第一回展覽就設置的繪畫拍賣會，吸引了來自宮內廳和外務省的買主，總計售得約一萬元日幣。[22] 這項活動證明了中國畫學研究會對中日交流的奉獻及其動員美術社群的能力。

1922 年的聯展向日本觀衆引介了他們原先不熟悉的藝術家，其中一位便是齊白石 (1863–1957)。齊白石今日被譽爲「中國畢卡索」，但在此次展覽前他尚且受到北京美術界的忽視。齊白石在轉作繪畫之前曾是一介木匠。[23] 1917 年，五十五歲的他從湖南省湘潭的一個小村落搬到北京。這個年長的「鄉巴佬」最初只能勉強餬口：「我的潤格，一個扇面，定價銀幣兩元，比同時一般畫家的價碼便宜一半，尚且很少人來問津，生涯落寞得很。」[24] 當陳衡恪發覺齊白石的潛力並

圖 29 第二回中日聯展的主要籌畫者在東京聚會。由右至左分別是陳衡恪、山元春舉、小室翠雲、井上靈山、金城、金井紫雲、後藤朝太郎、吳熙曾、渡邊晨畝、荒木十畝。出自《支那美術》(1922 年 8 月)，頁 9。

提議他進行「衰年變法」後，齊白石便開始轉運。這個做法需拋棄齊白石原本習慣的慢筆與質樸的畫法，轉向適合「紅花墨葉」的畫法；後者象徵生氣蓬勃的顏色與活潑的用筆，與吳昌碩的風格相似 (圖版 23)。[25] 陳衡恪會說齊白石老鄉的湖南話，因此他的建議聽來應該更具說服力。這個新方向反映在日本橋本太乙氏收藏 (現寄存東京國立博物館) 的一幅掛軸上，齊白石模仿吳昌碩描繪交叉穿插、綴著紅梅的無根植物，如同題跋所書，希望藉此讓這件作品不要「不入時」。陳衡恪將齊白石的新作推向 1922 年的中日聯展。出乎大家的意料，日本的買家竟然願意以每件高達 250 日圓的價碼買下其作品，[26] 這個價碼使齊白石幾乎可與吳昌碩並駕齊驅。年近六十的齊白石，自豪且驚訝地迎接這遲來的成功。若干年後，他在詩中憶起當時的心情：

> 曾點胭脂作杏花，百金尺紙眾爭誇；
> 平生羞煞傳名姓，海國都知老畫家。[27]

然而，有關齊白石的日本贊助人的資料並不多。鮮少有日本贊助者在他的題

跋中被提及——例如，今日藏於東京國立博物館、表現柔和的沒骨《荷花》作品，原爲一「戶田先生」所有（圖版 24）。太平洋戰爭時期，日本的仰慕者仍然想辦法親近齊白石求畫，這使他的處境頗爲尷尬。[28] 在 1922 年首次於東京成功亮相之後，這位曾經一件作品只能賣得二元的鄉下畫家，轉眼成爲北京最受歡迎的藝術家之一。在 1927 年至 1928 年間，曾是木匠的他被邀請至有名的北平大學藝術學院任教。[29] 他的朋友圈裡包括京劇名伶梅蘭芳。後來他娶了第二任妻子，爲他誕下四子三女。齊白石到九十歲時仍然多產，其豐富的作品涵蓋廣泛的主題與風格——包含純粹以墨色表現的半透明蝦子、掏耳朵的老人、亮緋紅的吉祥桃子，以及簡筆的墨山水。

新的危機：第三回與第四回展覽（1924-1926）

受到第二回展覽的激勵，籌辦者泰然自若地準備第三回展覽，日期訂在 1923 年秋天。不幸地，災難來臨。那年九月，一個芮氏規模約八級的地震重創關東地區，奪走約九萬至十四萬人的性命。東京陷入一片火海，許多畫家的工作室與收藏付之一炬。矛盾的是，這個災難爲中日外交提供了一個絕佳的機會。北京政府向日本大使館與外務省致上弔唁，並捐贈二十萬日圓的救濟金。慈善團體，包含虔誠的佛教徒王一亭所組織的團體，共籌集了超過十八萬元的麵粉、白米及其他緊急供應物資。[30] 同年，中國畫學研究會失去了一個最有力的贊助者：陳衡恪，重病早逝，得年四十七歲；梁啓超將其逝世比喻爲「中國美術界的地震」。這些事件使第三回展覽延期至 1924 年 4 月。

面對國家文化與經濟的重建工作，日方必定深刻感受到保護自身在華利益的迫切性。這可以解釋爲什麼日本藝術家比起前兩回更支持這次聯展。包含著名的竹內栖鳳、小室翠雲與平福百穗等畫家的作品在內，超過兩百件畫作從東京及京都的畫壇送至北京。不讓日本專美於前，一百位中國的國畫家，包括吳昌碩與其他活動於北京之外的藝術家，則提供了兩百五十件作品。[31]

爲期一週，辦在中央公園（之後重新命名爲孫中山公園，而後爲中山公園）的第三回中日聯合展覽吸引了大批藝術家、政治家和北京當地人。這座公園位於皇宮南方，爲北京社稷壇的原址及民初時期一個時髦的社交場所。[32] 三年之前，它曾被指定爲第一回展覽的地點，直到五四運動的暴亂使籌辦單位必須找一個更中立的場地，也就是歐美同學會所在地。展覽會再次提供繪畫作品的販售。平福百穗與荒木十畝的山水畫總計售得 800 圓的價金而備受媒體關注。[33] 福開森（John C. Ferguson），《中國科學美術雜誌》（*The China Journal of Science*

and Arts) 的編輯及最早認眞看待中國繪畫之一的西方人，記得這個展覽在規模與質量方面遠比前幾回聯展更令人印象深刻。[34]

大規模的公衆展覽是日本現代美術界的支柱。最突出的是法國沙龍作風的評選展，由文部省籌辦 (文部省美術展覽會，或稱文展，1907–1918 年，及後繼的帝國美術院展覽會，或稱帝展，1919–1934 年)。他們扮演了強化國家認同的官方機制。二十世紀早期，文展與帝展及其分類的範式，例如洋畫與日本畫分科，被移植到台灣與韓國，表面上是爲了塑造殖民認同。日本有意透過這些展覽將對於日本帝國的歸屬感灌輸給台灣人與韓國人；參加者學習體察日本對於在殖民地培養文化生活的投入，及提供當地有才者獲取名聲甚至財富的機會，也因爲這項活動被廣爲宣傳，得獎者經常在藝術市場中出類拔萃。特別在 1927 至 1929 年以後，傳統中國畫風格與文人畫主題遭東洋畫 (日本畫的別稱) 排除，台灣盛行更具意識形態的政策。這項政策有意根除台灣文化中的中國元素，以及提倡更接近日本的認同。[35]

然而，本章討論的中日聯合展覽完全是另一種產物。雖然竹內栖鳳、小室翠雲和其他許多日本參展的畫家也涉入文展或帝展，但中日聯展卻沒有硬性的評判或分類制度。大體上，中國畫家在對象的選擇與細節規劃方面保有自主性。當然，我們可以認爲，爲了共同利益而建立友善關係的概念與日本帝國「共存共榮」的說法一致，但是把這系列的展覽與在台韓實行的殖民計畫混爲一談是不正確的。更適當的看法是，中日聯展代表了中國與日本當權者在派系鬥爭的限制下，爲了尋求美術界幫助協商取得平衡的外交關係所付出的長久努力。

1925 年，一系列衝突引發了另一波在華的反日行動。5 月 30 日，在上海的某些英國士兵對一群抗議日方工廠經營者殺死十二名勞工的中國人開槍。接著，抵制、示威和罷工延燒至整個中國的城市地區，規模更甚五四運動。6 月 2 日，在北京有一千兩百位來自九十所大學、專科院校及初中的代表聚集於鄰近皇城的北京大學第三校區，要求收回租借權、驅逐外國軍隊及否決所有國際特許權。印有反英及反日口號的布條隨處可見。這場抗議延燒到 1926 年初。勞工把握機會要求加薪及抒發不滿的情緒。[36] 在此關鍵時刻，敵對軍閥的緊張關係升到最高點，馮玉祥、吳佩孚及張作霖出其不意地攻擊對方，引爆了直隸省北方、滿州南方、天津及北京的軍事衝突。一場內戰正在發生。

下一次展覽，也就是這系列展覽的第四回，在五卅慘案聲勢稍弱後舉行。日本新聞以頭條報導，並將之定位爲另一個外交機會：「當外交政策在政治前線遭遇重重困難時，學界與美術界社群使彼此關係更加親近及友善。」[37] 大批名流出席 6 月 18 日的展覽開幕式。外務大臣幣原喜重郎和外務省亞洲部部長岡部長景象徵性地出席此次活動。這時，日本的中國政策在幣原 (1924–1927 與 1929–

1931 在位) 的領導下傾向實用主義。他採取此做法以維持日本在中國大陸地區的經濟利益，又必須不破壞中國領土的完整性。幣原的「共存共榮」意謂著一系列貿易協議，包括對北京關稅自主的讓步及取消租借權利。與此原則相符，中日文化事務總務委員會 (Sino-Japanese General Committee for Cultural Affairs) 推動許多與中國的合作計劃。第四回中日聯展也列在這些計畫中，清楚反映了幣原政策的方針。[38]

如同先前做法，中國畫學研究會的領導者金城及周肇祥試圖收集數十件繪畫作品，但頻繁的戰爭顯然減低了成員的支持意願。陳半丁 (陳年) 是其中一位答應親自將作品帶到日本的藝術家，但在最後一刻打消念頭。另一位藝術家蕭愻則拒絕涉入此事，即便可以得到五百元的旅行費用。來自上海的龐元濟和吳湖帆勉強答應參加，但之後又退出。周肇祥一開始決定不參加，後來改變想法，成為除了金城以外，中國畫學研究會前往日本的唯一重要代表。[39] 在日本擁有些許名聲、身兼畫家與金石家身分的錢瘦鐵及金城長子金潛庵 (金開藩，1895–1946) 隨後加入他們。航行數週後，團體於 1926 年 6 月下旬抵達日本。整個七月，負責招待的日本人將他們引介給重要的藝術家及藝術行政官員，除了其他招待活動，也請他們看歌舞伎的表演及欣賞藝術收藏。[40]

這次展覽出版了一本圖錄。它以超過一百件黑白複製作品為特色，這些作品由一系列傳統繪畫組成，主題從虛構的山水、翎毛習作到具象徵性的花卉植物 (圖 30)。[41] 這本圖錄在東方繪畫協會的贊助之下出版，該協會成立於展覽之時，具有鞏固中日美術永久合作關係的明確目標。由金城、周肇祥及正木直彥於 1926 年 7 月簽署的組織使命工作，勾劃出藉由年展、旅行考察及其他形式的藝術交流來推廣對東方繪畫理解的計劃綱領。[42] 十二位來自聲譽卓著的帝國美術院的日本畫家同意擔任執行委員會委員，其他成員則從中國徵召。正木直彥在日記中寫道，日本政府計畫承諾提供每年三萬日圓進行這項工作。[43]

然而，太多障礙阻擋東方繪畫協會的運作。展覽結束不久，金城驟逝，極可能是因為展覽壓力與長時間坐船所導致。他的去世造成中國畫學研究會內部分裂。其子金潛庵拒絕留在中國畫學研究會，繼續在周肇祥的管理下工作。周肇祥與金潛庵在個性上的差異導致相互猜疑，雙方不合的暗示散見於周氏的日本遊記中。[44] 金潛庵另外成立一個名為「湖社」的美術團體，以父親的別號「藕湖」為紀念。兩百多位中國畫學研究會的成員，包括許多忠於金城的畫家在內，脫離原協會轉而投入金潛庵自立的團體。

湖社最終在規模與聲望方面掩蓋過中國畫學研究會，贊助活動橫跨整個中國，從京津地區至武漢、上海、汕頭和山東地區。一些現代中國美術最著名的人物，如于非闇、湯定之及張大千等畫家，皆為此團體的成員。

圖 30 | 1926 年中日聯展的圖錄其中幾頁，
畫家由左至右分別是徐世昌、川合玉堂、渡邊晨畝、及蕭愻。

104

孔雀啼鰈

渡邊長獻

12

秋嶺古逕

蕭謹

新勢力崛起：第五回展覽（1928）

金城去世後，周肇祥苦心經營，勉力維持東方繪畫協會的原始理念。爲了維持文化外交的首要性，他尋求國會、外交部及教育部的支持。聯展的長期擁護者徐世昌以及在袁世凱和段祺瑞手下的高級官員熊希齡，同意分別擔任主席和副主席。爲了補足其他執行委員的席位，周肇祥向中國各地藝術家發出邀請，解釋新組織的使命工作。

1927 年 10 月 8 日，回覆的藝術家被召集至領事坂西利八郎的住所，挑選執行委員。金潛庵的某些支持者竟前來爭取席位，令周肇祥覺得驚訝及錯愕。鬥爭持續，而會議在兩方都劍拔弩張的情境下結束。卽便在最基本的經費來源問題上，最終也沒有達成任何共識。原計劃在來年 4 月舉行的第五回中日聯展必須延期。[45]

10 月的協商失敗曝露了中國畫學研究會的脆弱。無法忍受僵局的日方求助於湖社。如同其父親八年前一樣，金潛庵同意籌組下一次中日聯合展覽，但他提出一種不同的、但可能更實際的形式。他不考慮以在世有名藝術家爲號召，因爲這些藝術家的助力在五卅運動後日益減少，反而是討論從古物陳列所精選古典作品展出作爲替代方案。但在 1928 年春天，日本駐濟南 (山東省) 軍隊屠殺了約三千人，並造成一千五百名軍民受傷，反日主義再次瀰漫整個中國。響應這波潮流，故宮管理者命令海關阻擋任何欲流往日本的皇室寶藏。同時，東方繪畫協會的組織鬆脫，因爲大部分中國執行委員辭去職務。[46]

出乎意料之外，第五回聯展於 1928 年 11 月開幕。除了湖社之外，支持展覽的新勢力出現：他是南京國民政府的領導人及孫中山的繼任者蔣介石。多次支持中日美術交流、當時爲江浙財閥一員的王一亭找上蔣介石；江浙財閥係一財政集團，控制了上海地區大部分的商業，而國民政府內戰的資金也多仰賴於他們。[47] 王一亭帶著渡邊晨畝所繪的一幅孔雀 (象徵王權) 作品及一封請求支持聯展的信去找蔣介石，蔣介石禮貌的答應：「我恭敬地收下您的邀請並將同等地回應您的要求。」[48]

蔣介石政府自 1925 年發動國民革命軍北伐對抗敵對軍閥以來，在面對外國勢力的立場上採取綏靖主義。這項政策不僅使他能專注於打擊對其政權造成立卽性威脅的國內敵人，同時，也有助於讓列強信服國家安然在其掌控之下。在 1927 年 3 月於南京發表的演說中，他宣稱如果列強「能夠平等對待中國……合作將不無可能。」次年，蔣介石私人到訪日本，在超過二十天的訪問中強調自己的立場。之後，他發表〈告日本國民書〉，其中不斷重申他對終結中日間敵意的努力。他力勸日本人加入其對抗中國北方軍閥的戰爭。[49] 他也試圖尋求內閣總理大臣田中義一 (1927–1929 年任職) 的幫助，田中強烈的反共情緒與蔣中正相呼

應。回應田中認爲「日本共產主義的發展受到中國共產黨擴張勢力的影響」的看法，蔣中正承諾會盡其最大努力抑制共產黨，並爲中日關係帶來最大的穩定。[50] 值得注意的是，蔣介石的一部分策略是提升儒家和傳統文化的地位，以破壞共產黨的聲譽。頌揚國畫的展覽完美切合這項計畫。

在蔣介石對日採取安撫的立場之前，有一個重要的先例。國父孫中山曾經公開鼓吹中日團結的重要性。這個立場與其長期主張的「先安內再攘外」策略一致。他宣稱，透過強化與日本的連結，中國可以在世界中前進一大步，並追上西方列強的腳步。1924 年，孫中山在神戶一場對日本商業團體的演講中總結其觀點，演講標題爲〈大亞細亞主義〉；杜贊奇稱這篇講稿「或許是關於跨國觀念及中國國家根源最重要的宣言。」[51] 在演講中，孫中山稱讚日本透過推翻不平等條約及 1905 年打敗俄國來戰勝西方帝國主義。他暗指種族是衡量敵友關係的主要標準。身爲黃種人的日本人被刻畫爲天生的盟友。早前，同盟會在東京計畫民國革命時，孫中山即招來爲數不少的日本人同情。這個先前的關係確實引導了其日後能成就中日親密關係的信心。[52]

除此基本原因之外，主要的影響是社會達爾文主義，這種主義合理化了種族與文化優越性作爲帝國主義宰制目標的論述。這種優越性必須透過民族國家的力量來主張。但孫中山並不侷限於版圖定義上的中國，而是採取開放邊界的民族國家的概念，召喚同種人群之間的和諧關係。如同杜贊奇所指出的，孫中山亞洲主義的構想「更直接地回應創造出國家主義的散漫形勢：跨國的帝國主義。它企圖說明在其國家疆界內不能解決的國家主義的問題及焦慮。」[53]

第五回中日聯展以「唐宋元明名畫展覽會」爲主題做宣傳，1928 年 11 月 24 日在上野公園著名的帝室博物館開幕。《時事新報》報導：「這次展覽由南京政府主辦，且有許多值得歡慶的理由，因爲中國與日本文化統一是目標。」[54] 多數展品來自中國的私人收藏── 145 件來自北京、98 件來自上海、76 件來自天津、20 多件來自大連，多數作品在此之前從未離開過中國。日本侯爵夫人及名門望族也出借他們有價值的藏品展示。傳爲王維、閻立本、蘇軾、宋徽宗、馬遠、夏圭、倪瓚及其他古代名家的繪畫和書法也在展出作品之列。[55] 這個展覽無疑是第一次在海外舉辦的集結中國名作的轟動展覽。

所有參展作品中，最受廣泛討論的是梁鴻志 (1882–1964) 收藏的《歷代帝王圖》卷。梁鴻志是清朝福建學者梁章鉅 (1775–1849) 的曾孫，曾任段祺瑞手下行政部門的秘書長及 1930 年代南京政府行政院的預定院長。這件手卷描繪從西漢昭帝到隋煬帝等十三位帝王，被今日史學家認爲是唐代作品的摹本 (現存波士頓美術館)(圖版 25)。但在當時，這件作品被視爲閻立本的眞跡。日本評論家提到這件作品單保險金額就高達一萬日圓。《帝王圖》某些段落在構圖上與日本

皇室藏品、著名的《聖德太子像》（七世紀）相似——一位貴族人物左右兩側分別有比例較小的部下，背景留有大片空白。這種相似性暗示著某種典型的共用，被一些日本作家提出作爲中日歷史親近的明證。[56] 曾參加過先前聯展且仍深深忠於傳統筆墨風格的文人畫家小室翠雲 (1874–1945)，將此活動視爲闡明這個關係的理想方法：

> 中國及日本的人民不僅擁有相同的語言及民族，……我們也能說〔這兩種人民〕來自相同之源並行進於相同的路徑上。因此，尋根之需要與不偏離此根基的藝術上的一致性是迫切的任務。懷有這個想法，我相信聚集並展示中國與日本私人收藏的唐宋元明四個朝代以來之繪畫，以及讓這些作品受到世界更嚴密的審視或鑑賞的機會，都是非常具有意義的，這是我們過去很少見的。
> 近來，我們東方似乎有點從我們的西化夢想中覺醒，然而無法稱得上完全達到眞正的東方精神和氣息。我們很容易受到部分的支派人物慫恿，而令人遺憾地忘記了東方的古代精神。現在這個大師繪畫的展覽是讓我們專注於古代東方精神，並了解古典思想的一個絕佳機會。[57]

依據中日聯盟而來的「東方」觀念，能從西方文化的負面影響中解放出來而產生新秩序，這種想法是現代日本地理政治論述中的主導課題。然而，在 1920 年代之後，隨著越來越多的日本人開始直接了解中國，他們也開始質疑中日共同性的合理性。例如，第五回聯展開展後，《東京日日新聞》觀察指出，日本認定爲文人畫（南畫或文人畫）的繪畫主要落於「浙派」的範疇，然而中國文人畫多與「吳派」有關。明朝開始出現的浙派與吳派二分的重要論述有其概念上的缺失。本質上，這個二分法在聯展脈絡下，使意義上的細微差別與中日間的差異成爲可能。這些差異在英語版的《日本美術年鑑》(The Year Book of Japanese Art，1929) 中被提及：

> 此展覽的價值或可說是在於提供了觀察中國繪畫特徵的機會，這些特徵可見於近五百件展出的作品中。也很有趣地注意到，一些自中國帶來的繪畫與過去就存於日本的中國繪畫之間的差異，雖然後者的數量並不少於前者。這可能解釋了中國人與日本人之間的品味差異。至少這樣的觀點用於解釋以下事實似是合理的，即今日在中國找不到任何一件南宋畫僧牧谿的作品，但其許多名作在足利時期被帶往日本並且受到我們鑑賞家的高度讚賞，即便今日亦是如此。[58]

二十世紀初期，日本人仍舊視中國文化為世界最好的文化之一，並欣然接受他們與中國文化的歷史連結。可是，因日本地理政權的擴張而造成的優越心態，使其國民無法徹底對中國認同。此時，相似性與差異性也同樣程度引起日本人在面對中國時自我定義的問題。當面對與日本共享歷史的提議時，中國人也同樣躊躇於接受與鄙棄之間。這種矛盾對泛亞洲主義者來說十分常見，因為他們試圖在與帝國主義配合的跨文化框架中主張國家主義。

時代的結束：第六回展覽（1931）

第六回也是最後一回聯展於 1931 年 4 月 28 日到 5 月 19 日舉行，完全仿照第五回展覽的形式。「宋元明清名畫展覽會」以數百年來的中國繪畫為特色，展品借自不同的收藏家。其中包含關冕鈞（鐵路管理局局長）、張弧（鹽務署署長）、遜位皇帝溥儀的老師陳寶琛，以及古物研究家且幫助建立 1932 至 1945 年日本控制的傀儡政權滿州國的清遺民羅振玉等。隨著十年光陰流逝，中國東北因其鐵路、自然資源與戰略位置，成為日本最想佔據的區域。1931 年的聯展清楚反映了這項發展。

日本新聞大幅報導這項高水準的展覽活動。[59] 這些報紙特別提到向奉天（今日的瀋陽）少帥張學良 (1898–2001) 借來家族收藏展出，其中以馬和之、陸治、沈周、石濤、高其佩和華嵒等古代大師作品為豪。他從父親即軍閥張作霖手中繼承滿州的軍事統帥之位，其父於 1928 年遭日本人刺殺。此時，因為轉投誠於蔣介石的國民黨，張學良似乎願意壓抑任何本能的仇恨，並維持表象上與日本人的和解。1929 年他甚至金援床次竹次郎的選舉活動，期望穩定中日關係。[60]

1931 年 9 月 18 日，展覽結束後四個月，沿著南滿州鐵道沿線駐軍、由陸軍上校石原莞爾及板垣征四郎所帶領的日本關東軍，佔領了奉天並攻擊滿州，即使外務大臣幣原喜重郎曾保證尊重中國的主權。蔣介石還依然信賴幣原有能力控制軍國主義者，發佈了「不反抗與不協商」的命令。這個消極的立場招致激烈的群眾批評，使蔣介石暫時交出國民黨軍隊的領導權。蔣介石「不協商」的教條在其他方面也事與願違。如同林漢生（譯名，Lin Hansheng) 解釋道：「第一，這項政策削弱了幣原在日本的地位，因為他不能夠透過協商解決滿洲人的問題。第二，它給了日本軍隊鞏固佔領滿州所需的時間。第三，只要日本軍隊完全佔領滿州的東三省，日本的外交官，不管是幣原或其繼承者都只能維護這項達成的事實。」[61]

中日外交長期以來擺盪在崩解邊緣。如今，九一八事變使兩國逐漸走向戰爭一途。自由主義者犬養毅成為日本總理，並提倡雙邊和諧關係，但 1932 年就職後

不久便遭右翼人士暗殺。九一八事變發生後的十五年間，中國與日本步入空前劇烈與血腥的衝突，沒有任何形式的文化外交可以幫助緩解這樣的局勢。

　　這一系列的中日聯合展覽在歷史上該如何被定位？首先，它們證明了傳統美術強化中日間文化連結的象徵權力。再者，它們代表了當美術與政治兩個領域同樣為了更有效實現其各自目標而接受策略性結盟的同時，兩個領域的相互應援。最終，這些展覽證明了北京美術界涉入國家事務的極高程度，因為北京持續為這些重要展覽服務，甚至在 1920 年代中期這座城市不再是政治權力中心情況之下亦然。[62] 換言之，這些展覽不能被簡單地以純粹的日本帝國主義來詮釋。

　　先前的時代，美術在中國曾被作為政治的工具，而畫家個人有時以暗示性或時而幽微的圖像表達其政治觀點。[63] 只有在二十世紀，組成團體的藝術家才開始相信自身能夠影響國家政治。部分原因可能是因為政治日益與大量出現的報紙和雜誌的輿論更密切相關，而將時事轉化為公共意識。此外，中國畫家樂意負起國家認同塑造者的角色，欣然接受理想主義與職業名聲而在他們的圈子裡廣泛地發揮影響力。民國初年，政治參與逐步形成中國美術專業中不可缺的部分，而中日外交則一再推動這類的參與。

6 國家主義與傅抱石的山水畫

　　1937 年 7 月 7 日，中國與日本士兵在北京近郊的盧溝橋 (馬可波羅橋) 爆發武裝衝突。起初只是小規模衝突，後來演變為日本全面侵華的藉口。同月，傅抱石 (1904–1965) 發表了一篇文章，內容為 1912 年民國政府成立以來中國國畫的發展情況。[1] 他批評過去兩百年來的中國畫是正統文人畫——在構圖、筆墨及設色各方面——的僵化複製，並責備現代中國畫家「反覆地咀嚼古代的殘餘」。[2] 傅抱石反省這些流行趨勢，他認為吳昌碩在花果畫方面得到的好評可能誤導其追隨者恣意取巧，而不用心研究技法，並且避開繁瑣的山水畫主題。在同時期的山水畫中，傅抱石也看到類似缺乏熱情的自以為是，而感嘆道：「……加之天下又不太平，誰肯安心去做那五日一山十日一水的工作？」[3]

　　傅抱石 1937 年所言或許不盡然正確，但這些言論為他之後的方向提出某些關鍵性的暗示。早年他也曾經創造過像吳昌碩作品那般的繪畫，但 1930 年代末期之後，他發展出自己的風格，特別是極精緻與富感性的山水畫 (圖 31)。眾所周知，傅抱石的某些畫法學習自日本畫家，而且也不只他一個人這樣做。其文章指出，當時日本風相當「時髦」。他看見許多當時參考「『幸 [野] 楳嶺』(1844–1895) 及『渡邊省亭』(1851–1918) 的花鳥、『橋本關雪』的牛、『橫山大觀』的山水」的中國畫家作品或印刷品在中國流通。[4] 傅抱石觀察到，日本人大致上看不起過去二百年來的中國畫家。[5] 真正出乎他意料的是，日本畫家實際使用的畫法曾在中國盛行，特別是宋朝 (960–1279) 以來的渲染法。當傅抱石的繪畫於 1940 年代早期臻至成熟時，他有一項未言明的目標，就是要取回中國傳統的所有權。對於要取回已輸出到日本人手上的技巧的中國畫家們來說，傅抱石認為：「不能說是日本化，而應當認為是自己學自己的。」[6] 中國有一句俗諺：「知己知彼，百戰百勝。」1932 至 1935 年間，他花了兩年半的時間考察日本的美術學校、博物館、圖書館，並收集書籍和展覽圖錄。1934 年春天，他進入東京帝國美術學校就讀，學習繪畫、雕刻及東方 (中國) 藝術史。他在日本及 (多年後) 在日本出版品中所見的許多事物，都刺激了他在美術及美術史方面的努力。[7]

　　現今，我們正處於一個歷史特殊的契機，即現代美術研究的框架由以國家為

圖 31 │ 傅抱石 (1904-1965)《瀟瀟暮雨》1945 年
紙本水墨設色　103.5×59.4 公分
南京博物院藏

中心轉向承認不同區域間跨文化接觸的異質性。同時，支持由西方中心傳揚至東方邊緣的階級化政治制度的傳統「東西二元論」，顯然愈來愈不適用於解釋互惠回應、模糊與雜揉性。[8] 傅抱石的案例證明了現代主義的複雜心理，以及創造出超越歐美典範的現代美學之可能性。本章在中日衝突與交流的脈絡下分析傅抱石的繪畫。他對日本範式的使用不能單純被歸類為遵循潮流，如同他所質疑的某些中國畫家同儕的做法。傅抱石這麼做是出於一種被國家危機所激起的競爭意識，或許他的這種意識比同時期的其他中國畫家更加強烈。其風格和主題並非只是碰巧涵納可與日本當時代繪畫相比較的元素。他決心使用一些特定的方式，試圖超越這些異國的對應物。瞭解傅抱石的策略能為他在美術史上的位置帶來新的評價；更廣而言之，也能夠闡明中國二十世紀傳統水墨畫的政治內容。

傅抱石有許多繪畫作品顯然得益於日本構圖：1961 年《二湘圖》中的落葉令人聯想到上村松園《花籃》(1915)[9] 中的秋景；而《屈原》(1942) 使人憶起橫山大觀較早時 (1898) 對相同主題的處理手法 (兩者都表現這位中國古代英雄行至江邊即將自盡的場景，而這個場面以前很少在畫中出現)；[10]《石勒問道圖》(約 1945) 則呈現兩位人物 (一位身著紅袍) 在林中談話，與橋本關雪的《訪隱圖》(1930) 有明顯的相同之處，即使兩件作品的用筆風格十分不同。[11] 傅抱石特別受到含有風俗、文學和歷史題材的現代日本畫所吸引。雖然他很少直接照抄原作，但這種兼容日本畫的做法充分示範了如何把「新穎的」堆疊於「舊有的」之上，將「異國的」加在「熟悉的」之上。

美術史學者張國英在其 1991 年的著作中說明傅抱石轉化日本原作的多種方式──例如由手卷轉換為掛軸、增減主題、調整顏色與重新佈置細節等。[12] 為什麼一位藝術家會一再地從另一個文化取用創作概念呢？有時是為了便捷或跟隨潮流之故。但是從當時中國人的觀點來看，更是利害攸關。日本 (二戰時的敵國) 成為傅抱石的創作靈感來源，引來令人不安的質疑。就傅抱石表面上模仿橫山大觀《江天暮雪》(1927) 所創作出的《更喜岷山千里雪》(1953)[13] 而論，研究傅抱石的權威學者葉宗鎬認為，這是畫家感覺迷惘與缺乏生活體驗的表現。[14] 傅抱石完成這件作品時年近五十五歲，所以把參照日本畫這策略形容為天真迷惘 (或假設雪景實地看起來就是那樣)，是不具說服力的。在此，我們察覺到，即使是對有些專家來說，因為戰爭的敵對關係和日本長期對中國文化抱持仰慕，像傅抱石這樣的現代國畫大師卻如此受惠於日本，依舊令人費解。但是，如果我們將情緒與偏見放在一旁，透過更大的視角來檢驗傅抱石對日本的態度，就不難發現，他對日本範式的選取和轉化與他當時所受的教育和歷史背景息息相關。儘管他大量挪用日本美術，甚至透過日本畫來重新發掘中國傳統風格，傅抱石的最終意圖還是在於表達其愛國主義。這是本章的主旨。

綜觀傅抱石的畫業生涯，主要發展出兩種風格趨勢。就其人物畫而言，他尊崇中國古代大師顧愷之 (約 344–406) 及其描繪衣帶飄揚之絕塵仕女的方法。至於山水作品，傅抱石投注大量心力研究濕淋淋的效果，特別是傾盆大雨。這兩個方向在《山鬼》(1946)(圖 32) 中同時出現。傅抱石對顧愷之和戲劇性水主題的偏愛，都與日本有明顯的連結。

顧愷之的作品，特別是《女史箴圖》，在二十世紀初期的日本廣為人知。在 1910 年左右，大英博物館獲得此稀世珍寶不久，便委託一組日本木刻版畫師製作一百件複製品，提供販售。數年後，兩位日本重要畫家前田青邨 (1885–1977) 和小林古徑 (1883–1975) 費時約兩個月臨摹了這件作品。他們的摹本於 1920 年代和 1930 年代在日本廣為流傳。[15] 傅抱石自身對顧愷之的研究也約莫始於此時。1934 年，他進入東京帝國美術學校 (今日的武藏野美術大學) 就讀碩士課程，師從金原省吾教授 (1888–1963)，主要學習美學理論和東方美術史；在金原省吾廣泛的學術研究主題中也包含顧愷之。[16] 美術史作為一個現代學科，在中國是初生領域，其發展落後於日本。當時在中國產出的幾種關於中國藝術的基礎論著，都是日本學術成果的翻譯或改寫。[17] 傅抱石於 1935 年返國之後，繼續研究與翻譯金原省吾的著作。值得一提的是金原省吾的《繪畫に於ける線の研究》，這是一本致力於研究繪畫中線條的書。[18] 傅抱石自承他是成為金原省吾的學生後才認真研究線條形式的各種可能性。[19] 1942 年，即他在重慶舉辦個展而一舉成名的那年，傅抱石回想起在日本的日子，談到當初克服了為賦予線條不同速度、壓力和粗細所做的努力掙扎；他徹底探索過線條的變化，特別在描繪對象的衣飾方面。例如，在《長干行》(1944) 中，他使用纖細的淡色線條描繪輪廓，墨色較濃重的線條描繪衣領和衣袖邊緣，而迴旋與圈狀線條描繪衣褶 (圖 33a–b)。

傅抱石的精湛筆法在水感主題的山水畫中最為明顯。他最具標誌性的主題是雨景：有時是微雨，有時是橫掃山嶺、瀰漫緊張氣氛的狂風暴雨。他使用多種技法達成這些氣象的戲劇化表現。在《瀟瀟暮雨》(1945) 中，他的筆蘸滿淡墨，大膽而充沛地朝對角斜下方向掃過皴石平面 (見圖 31)。他畫這件作品時可能酣暢淋漓，畫上鈐有一方印文為「往往醉後」的印章。另一個技巧是潑撒礬水，明礬會阻礙紙張對水分的吸收，留下似雨點般的半透明痕跡。在《萬竿煙雨》(1944) 中，明礬的痕跡隱微，傳達了一種柔軟、詩意的氛圍 (圖 34a–b)。這件早年的雨景作品確實受到某天他回家路上暴風雨的啟發。現代哲學家兼美學教授宗白華 (1879–1986) 稱讚傅抱石是最重要的畫水景大師：「抱石畫水，如聞其聲。」[20] 美術史學者大衛 · 克拉克 (David Clarke) 則稱傅抱石是第一位有意識「凸顯 (水景) 這種主題」並「把水當作媒材和題材互相結合」的中國畫家。[21]

使雨水變得可見，在中國繪畫傳統中並不常見。較典型的雨中山水是採用濕

圖 32 ｜ 傅抱石 (1904-1965)《山鬼》1946 年
紙本水墨設色　136.6×82.8 公分　南京博物院藏

圖 33b

圖 33a 傅抱石 (1904-1965)
《長干行》1944 年
紙本水墨設色 118×40 公分
北京 故宮博物院藏

圖 34a 傅抱石 (1904–1965)《萬竿煙雨》1944 年
紙本水墨設色 110.2×62.7 公分 南京博物院藏

圖 34b

筆點出許多橫向短促的墨點，在中國繪畫中被稱為「米點皴」，這是以其創始者——宋朝的米芾及米友仁——來命名。米點的模糊性暗示一種濕潤的氛圍，而非雨景本身。事實上，中國畫家多半更喜歡暗示性的含水元素。留白之處暗示水域、雲、霧景之類。但是，對傅抱石來說，米點和留白都無法生成他所稱的水的「神韻」。[22]

在中國人的想像中，雨和憂愁、放逐、分離及失落的聯想有關；落雨和灑淚相似。讓我們看看傅抱石最喜愛的詩人屈原 (西元前 339–278) 的詩作《山鬼》其中幾句，這也是傅抱石繪畫中一個主要的題材：

杳冥冥兮羌晝晦，東風飄兮神靈雨。
留靈修兮憺忘歸，歲既晏兮孰華予？
采三秀兮於山間，石磊磊兮葛蔓蔓。
怨公子兮悵忘歸，君思我兮不得閒。
山中人兮芳杜若，飲石泉兮蔭松柏。
君思我兮然疑作。
雷填填兮雨冥冥，猿啾啾兮狖夜鳴。

風颯颯兮木蕭蕭，思公子兮徒離憂。[23]

這首蕭穆的作品是屈原楚辭《九歌》的最後一首。[24] 最初唱於「古代楚國祭祀山靈的薩滿教儀式中，這些歌曲描寫情愛主題，意指靈媒與女神之間的短暫關係。」[25] 詩中的意象陰鬱灰暗，伴隨著天空中迸發的雨水及雷聲大作、閃電交加。難以捉摸的山靈使人心生哀愁。傅抱石為此場景創作了許多不同版本，包括在前文所提到的一件作品。在那個版本中，跟著神女後面的是其隨從及駕馭老虎和獵豹車輛的求愛者。根據傅抱石左側題跋所示，在其一系列表現這畫面的作品中，「此為較愜」。[26] 對日戰爭於 1945 年剛剛落幕，而傅抱石自 1939 年起便居於四川。四川省重慶市為國民政府的戰時基地。這段時期，傅抱石投入反日活動，進行藝術的研究、創作及展覽，並於國立中央大學任教。這個時期的生活對他來說就像山靈，其魔力等同於自己在尋求祂的過程中持續不斷的困難。彷彿質疑自身的感懷，他在題跋中問到：「豈真有鬼也？」[27] 屈原《九歌》中的某些詞句呼應了傅抱石的心境，被刻成一方印章。該印印面刻有：「采芳洲兮杜若」，但最了不起的是拇指般大小的印石的三面邊款，共刻了屈原另一首詩《離騷》的 2765 個袖珍但仍精確的字體（圖 35）。[28]

戰時的動亂和重慶的天然景色啟發了傅抱石對山水的獨特處理方式。重慶以山城聞名，山巒起伏，俯瞰著揚子江與嘉陵江的匯流。傅抱石居住於重慶時期，發展出與自己的名字相同、用來描繪豐富肌理的筆墨技巧「抱石皴」。（圖 36）

圖 35 ｜ 刻有屈原詩文的印石　1928–1930 年

圖 36 ｜ 傅抱石 (1904–1965)《巴山夜雨》1944 年
紙本水墨設色 92×60 公分 南京博物院藏

他使用硬毫的長鋒山馬筆，最喜愛的是由日本鳩居堂所製作的筆，[29]「由於運筆速度徐疾有致，筆鋒與紙面接觸，有輕有重，有轉有折，自然形成許多枯筆與飛白，而取得特殊藝術效果。」[30]

　　以瀑布急流般的暴雨描繪自然界的雨景，在中國並非史無前例。其中一例是藏於克利夫蘭美術館的呂文英 (活躍於十五世紀)《風雨山水圖》(圖 37)，這是極少數現存「中國繪畫傳統模式中描繪風雨的絕佳表現」的其中一件。[31] 這個主題至少可追溯至南宋時期 (1127–1279)，例如現已佚失的宮廷畫家夏圭 (約 1180–1220) 的作品。[32] 明清時期個人主義畫家石濤 (1642–1707) ——傅抱石所崇仰的英雄——也對此主題有所涉獵，例如近期出現在拍賣市場的《杜甫詩意冊》。[33] 但是石濤描繪的雨景有限，而且當時雨景主題幾乎已經從中國繪畫中消失，直到傅抱石的重新開拓。傅抱石可能極少有或甚至沒有碰到夏圭、呂文英或石濤原作的機會。他對石濤的印象主要來自於二手資料，包括日本的出版品，特別是前輩畫家橋本關雪出版於 1926 年的先驅專著。[34] 美術史家郭卉分析，傅抱石自 1935 年起的研究大多聚焦於石濤的文本資料，主要檢閱其題跋與生平傳記。[35] 此外，在傅抱石真正參照石濤的生活與著作所創作出的作品中，只有一或兩件清楚地宣稱模仿了石濤的風格，而且這些作品皆沒有表現戲劇般的雨景。[36] 所以，除了傅抱石自身的想像之外，什麼可以成為傅抱石概念化這些景象的指引呢？

圖 37 ｜ 呂文英《風雨山水圖》
絹本水墨淺設色
169×104 公分
克利夫蘭美術館藏

　　傅抱石的同代中國畫家中只有少數描繪自然雨景。其中兩位分別是高劍父 (1879–1951)(例如，1935 年的《風雨同舟圖》，圖 38) 及其學生——人物畫家方人定 (1901–1975)，兩位皆爲嶺南派大師。嶺南派創立於中國南方的廣東，高劍父於二十世紀清廷被推翻後加入孫中山的陣營。革命觀念的開放成爲「新國畫」的基礎，這個運動以現代主題及風格進行實驗。1930 年代至 1940 年代，傅抱石是高劍父在中央大學的同事，且傅抱石也與高氏和其他一些嶺南派大師分享在日本留學的經驗。[37] 許多嶺南派大師的國畫作品表現出明顯的日本情趣。當中日政治關係惡化時，嶺南派的日本美學遭致批評。高劍父激烈捍衛其基本方法，因爲某些部分源自中國，他堅持自己所採取的日本樣式根源於中國先祖，這同樣也是傅抱石的觀點。

　　如同前文所提到的，大部分的現代中國畫家不表現驟雨和類似的自然雨景特質。但在日本，可以看到不少暴雨的表現。馬上令人聯想到的是安藤廣重 (1797–1858) 著名的浮世繪作品《大橋驟雨》(《大はしあたけの夕立》，1850 年代)。其他更多對傅抱石來說年代較接近的前輩，包括二十世紀早期日本最著名的文人畫家富岡鐵齋 (1837–1924)，傅抱石必知其作。[38] 另一個可能的範式爲橫山大觀 (圖 39)，傅抱石繪畫中常出現與他相似的特色，這點早已被注意。橫山大觀在世紀之交時，在岡倉天心的指導下初次學習到優先表現氛圍效果。岡倉天心爲東京美術學校與日本美術院的創始行政官員，這兩所學校皆爲現代日本首要的藝術機構。此潮流最早始於 1890 年代，魏斯頓 (Victoria Weston) 寫道：

東京美術學校與日本美術院爲小群體設置的每月主題經常討論氣象狀態。美術學校的概念研究小組安排了許多帶有強烈感覺性的主題，特別是聲音；而美術院的主題則是氛圍，「溫潤」、「風雨」等等。氛圍的描繪乃西洋油畫的長處，(橫山) 大觀與 (菱田) 春草是爲了補救岡倉天心所認爲的日本畫弱點。[39]

　　東京美術學校創立於 1889 年，最初只教日本畫 (1890–1898 年由岡倉天心領導)。1896 年，黑田清輝 (1866–1924) 被授予洋畫教授之職，他是留法歸國的畫家及倡導自由觀念的佼佼者。他將印象派與後印象派風格帶入學院主流。有些爭議持續延燒，包含日本畫如何與之抗衡並突顯自身作爲國家主義者的典範，一些人主張必須擺脫傳統畫科並以新方法表達觀念及思想。[40] 岡倉天心鼓勵橫山大觀及其他追隨者讚頌日本土地 (與海洋) 的奇觀，而他們創造出一種新的詮釋方法，「同時是自然的也是召喚性的」。[41] 這種方法以「朦朧體」爲名。他們也重視朦朧的效果，當作與標準中國山水畫範本的分道揚鑣，也作爲喚醒精神性和國家主義

圖 38 | 高劍父 (1879–1951)
《風雨同舟圖》1935 年
紙本水墨設色
135.4×56.1 公分
私人收藏

圖 39 ｜ 橫山大觀 (1868-1958)《洛中洛外雨十題之三条大橋雨》1919 年
絹本設色 49.5×70.2 公分 株式會社常陽銀行藏

者情感的象徵。橫山大觀以一位擁護日本至上的領導者之姿出現，不懈地重複描繪浪漫化的富士山，甚至以作品爲戰爭籌措資金：「1940 年，在慶祝日本建國 (傳) 兩千六百年的紀念會上，橫山大觀展出一系列二十件作品的個展，十件爲『山』(富士山) 景，十件爲『海』景。其籌措的五十萬日圓提供軍隊戰鬥機經費，戰鬥機命名爲『大觀』……。」[42] 橋本關雪，另一位影響傅抱石藝術與學術的日本人，也懷有帝國主義者的情感：「橋本關雪是 1939 年和 1944 年聖戰美術展的審查委員之一，這些展覽中也有許多他自己的大尺幅戰爭主題作品。」[43]

傅抱石這樣的愛國主義者會挪用日本帝國主義時期的藝術家橋本關雪和橫山大觀的作品，似乎是奇怪的事。他意識到自身的這個問題。1951 年在南京大學對一般大眾的演講中，傅抱石提出「國家形式」的想法，說道：「國家形式應該 (或可以) 發展的方向。西化？日本化？或維持傳統？日本化或許不會是多數人贊同的選擇。」[44] 然而，他仍然選擇在他的作品中日本化。有些人可能會主張他的挪用是偶然的或者純粹是形式上的選擇，並不會形成風格與國家主義意識型態間的連結。但是我們可以從他 1937 年的文章、其他著作及他的主題選擇去推測，他

是有意識地讓自己與特定的日本潮流對話，並且最終目的是否定日本的國家主義至上。在 1940 年的一篇文章〈中國繪畫思想之進展〉中，傅抱石指出，十二到十三世紀南宋畫家鬆散的筆法是當北方部族侵略時一種表達憤慨的語言。[45]如果他採用類似鬆散的筆法來表達類似的國家主義情懷，結合被猛烈大雨侵襲的山水畫，傅抱石的山水就成爲一種中國在日本侵略下掙扎的強烈譬喻。傅抱石創造了一種爲此特定時刻、跨文化與當代的、然而卻不涉及歷史與政治的觀點。

　　另一種解釋鬆散筆法與氛圍效果之意義的因素，首先反映在日本，接著折射在傅抱石的繪畫中，與「東方美術」的本質有關。十九世紀至二十世紀早期，「東洋」的概念是一個有利於日本國家主義的政治地理抽象概念。它建立於「將國家（卽日本）定位爲一個延續的文化整體（包含中國與大亞細亞）」的渴望之上，「在宣稱與『西方』等同地位中努力納入國家的思想基礎」，並融合「日本國家主義者的利益與帝國主義者在亞洲的抱負」。[46]最初，藝術史學者如岡倉天心及傅抱石的老師金原省吾等人，特別關注那些在日本長期爲人所熟知的中國繪畫，也就是所謂的「古渡」，它們的組成核心是宋代宮廷畫家與十二至十三世紀（宋元時期）禪僧的作品，特別是那些室町時代 (1337–1573) 曾經屬於足利幕府收藏的寶物。如同我在其他文章所提到的，古渡證明了「一種長期和興盛的中日間的文化關係，他們也建立了視覺檔案庫，日本藝術家幾世紀以來由此引用形式、技巧、美學和圖像的靈感。這個檔案庫，在國粹運動的時代，在日本被當作國家歷史的一部分來尊敬。」[47]前田環曾經鉅細靡遺地說明這些古老的中國繪畫——許多作品在日本的名望大於在中國——在哪些方面藉由日本進入傅抱石的意識，包含潑墨技巧與一種「罔兩畫」的鬼魅形繪畫。[48]在他自身的國畫作品中，傅抱石重新整合在中國已棄而不用的宋元元素，不僅尊崇古老的傳統，也是一個對那些貶抑中國現代畫家處理歷史風格的做法比日本差或抄襲日本的人的公開挑戰。在這個過程中，他試圖翻轉傳播邏輯預設下的層級關係。

　　自 1894–95 年甲午戰爭日本大量殲滅中國海軍後，日本國內就盛行一種意識，「眞正繼承中國古代榮光的不是中國，……這可能（弔詭地）說明了某方面仍然與傳統中國文化一致，卽便在中國自身已經產生懷疑之後」。[49]在二十世紀，擁有文人畫能力的中國人在日本持續得到熱情對待，這是西化者未有的。1935 年 5 月 10 日，傅抱石在銀座著名的高島屋百貨公司舉辦第一次個展時，許多日本美術界的名人躬逢其盛，橫山大觀當時停留了三個小時。參觀者們讚嘆傅抱石驚人的精雕印章（特別是刻有屈原《山鬼》和《離騷》的那方印）。當傅抱石被問及使用何種刻刀時，他回答：「靈感！」幾家報紙報導了這個活動，更有一些困惑的讀者想要知道哪裡可以買到這種篆刻刀。[50]

　　傅抱石在三十幾歲具備成熟的美學敏感力時前往日本，雖然當時他尙未建立

起繪畫方面的名聲。在銀座的個展是他首次有機會向日本人展現中國當代——而非已過去——的偉大成就。即便還在日本求學時，他也不認同日本權威的所有觀點，特別是關於中國美術史與歷史方面。在其他方面，他有時會質疑老師金原省吾的學術研究，且公開批評伊勢專一郎對明朝文人董其昌南北宗理論的看法，諸如此類。[51] 開展後一個月，傅抱石為了照顧病危的母親而返國。1937 年左右，戰爭全面爆發，除了為賺取額外收入，他也繼續認真作畫以綜合其對新藝術與美術史的理解。從日本範式中，他「尋求取回」潛伏於中國自身傳統中被遺忘的部分。他特別詳述宋代的水墨畫，這是日本畫家淋漓盡致用於當代的手法。1956 年，北京舉辦日本水墨畫家雪舟等楊的展覽，雪舟是一位於十五世紀赴中國學習的禪僧。傅抱石是此展覽圖錄的唯一主筆，這本圖錄研究詳盡並有豐富的圖解。之後，傅抱石作了一些以潑墨技巧為特色的作品，讓人想起雪舟。[52]

懷著競爭意識的傅抱石證明了投入日本影響但母須否定自身主體性是有可能的，這做法在當時的脈絡深具強烈的國家主義意義。如果日本藝術家成功傳達了雨的本質，那麼，傅抱石即是使用他獨特的筆墨技巧，擴大這些效果，並將之與複雜性和情感活力融合在一起。在跨文化的研究中，費德曼 (Susan Friedman) 觀察到，那些仍然「隱蔽於……單一國家傳統與時代中的關係，可能可以通過並置的比較性閱讀使之昭然若揭。」[53] 傅抱石的日本化風格正引發了這種方式的比較閱讀。被號召作為反抗性與國家榮譽的象徵，其山水大膽地挪用具有文化差異的現代日本風格，並且將它們再次創作成為自己的，因此是「中國的」表達方式。

1949 年中華人民共和國建立後，傅抱石實際上沒有改變自己的風格，即便他的主題必須調整以配合整個新的政治現實。在一件 1958 年的作品中，傅抱石重複雨景仙女的構圖，但這時期的人物是根據毛澤東主席的詩作。傅抱石的傳統筆墨蘸上共產主義而繼續發展。但不代表他能完全如常運作。1950 年春天，傅抱石在南京大學教書，當時其有關中國美術史、中國繪畫理論、書法和篆刻的課程曾突然被取消。保存慣用的作畫方式其中一個有效的方法，是融入毛澤東的詩作為主題。這些作品被稱為「革命浪漫主義」。「政治正確」的偏向也是他 (與關山月) 同被挑選為負責繪畫展示於人民大會堂正廳的巨幅《江山如此多嬌》(1959) 的重要原因。這究竟是藝術為政治服務，還是政治為藝術服務呢？

另一件 1958 年的毛澤東時期的畫作，大概是傅抱石最奇異的作品，描繪最高領導人泳渡長江，作為人類戰勝自然及展示共產黨決心的象徵。然而，傅抱石的創作只讓這個壯舉比當時的照片稍稍更令人有印象和振奮感。克拉克 (David Clarke) 觀察到，毛澤東在這件作品中看起來更像一個溺水而非征服湍流的人。他那似球般的頭部已陷於水中。傅抱石或許是刻意顛覆破壞。[54] 我們甚至可以主張，抗戰時期在水景中所表現的對日本的曖昧態度，從某種意義上來說，已經轉

向對新時期的謹慎批評。文化大革命時期 (1966–1976) 的審查風氣達到最高點，可能不會對傅抱石太友善。不知是否算好運，他正是在這段時期與世長辭。

結論

　　說到「影響」(influence) 這個概念，在亞洲現代美術史中經常被看成是觀念由「高等」(帝國統治者的) 文化下傳到「底等」(被帝國統治的) 文化——或者是「意義制定者」強迫正陷於身分危機的「意義尋找者」接受。這種「影響」概念暗示了一種單向性的知識傳遞架構和階級關係，明顯不適用於本書所探討的中日對話。不論是在人際接觸或是在觀念的交流上，中國美術界與日本美術界之間的交流經常是雙向性的。二十世紀初期政治上的敵對關係無疑使此對話變得非常複雜，但這並不代表藝術交流一定備受打擊而下沈。從本書所舉出的案例可見，日本對華野心所導致的緊張狀態，甚至促使美術交流更多元、更積極。

　　「國畫」以保存中國繪畫中的古代元素為前提：譬如注重以花鳥和山水作為主題、以紙或絹為基底材、以皴筆或墨染為技巧等。但「國畫」不是體現一種純粹對過去的懷舊之情，也不是一種如克勞斯 (Rosalind Krauss) 所說的對杳無人跡小徑的激進神化——「全然決裂、重新開始」。反之，借用史書美的說法，它傳達的是一種「無斷裂的現代性」(modernity without rupture)。為了營造似曾相識之感，又同時投射某些異境的特質，二十世紀的國畫家曾取用日本美術中的部分元素來重構中國「傳統」。而這些元素也不一定是日本特有的。詮釋這類型的「日本化」必須考慮到當時中日關係提供什麼條件，讓它在藝術、語言表達及文化民族的論述中表現出來。其所觸及的範圍已經超越了十九世紀晚期到二十世紀初期在西方流行的「日本風」(Western Japanism or Japonisme)，不再只顧著追求視覺層面上 (如弧線的運用、小部分和整體構圖的設計性等) 的新鮮感。

　　誠然，沒有任何程度的外來干預可以徹底重新型塑一個民族長久以來所引以為榮和作為其智慧基礎的先人成就。這些在不同特定時刻適時受到讚許的成就總會表達出當時的文化抱負。而在二十世紀早期的中國歷史脈絡中，日本人的觀念扮演了形塑這些抱負時無可置疑的重要角色。本書已經展示許多日本為了因應現代性與國家主義的需求而衝擊中國對傳統之形塑的不同方式，證明了某些對中國過去的印象只有在跨文化對話之下才得以流通，而其價值才被確認。「國畫」，由於它在現代中國美術史中的顯著位置，是研究這個過程一個特別發人深省的主題。因為許多國畫領導者個人與日本有密切的關係，透過觀察他們的經驗，我們

可以從更廣的文化現象而非一系列散落或插曲事件來理解日本性。

由於本書篇幅有限，美術史中現代中日交流的某些面向只略微一提。例如，美術「史學史」還值得更深入的研究。眾所周知，日本在二十世紀初是中國美術及考古學的先驅，產出如桑原騭藏的敦煌研究、伊東忠太的雲岡研究、鳥居龍藏有關遼陽漢代工藝的研究、以及關野貞的天龍山研究等學術成就。除了提供珍貴的史料之外，這些研究對美術史的貢獻卻尚未得到確立。此外，英文世界少有關於中日現代書法交流史的詳細研究，雖然中國與日本的歷史學者長久以來皆承認，中國金石學派（從古碑文與青銅銘文美學中汲取靈感的一種潮流）自明治時期以來對日本有極大的影響。王羲之傳統主導了日本幾世紀以來的中國書法風格，而金石派提供了平假名草書和王羲之傳統的流暢優雅風格以外的選擇。

在黃遵憲的《日本國志》之後，中國確實打開了與日本交流的新渠道。可是到 1930 年代末期，曾維持中日友好關係的中堅人物，包括孫中山、梁啓超、陳衡恪、犬養毅及吳昌碩等人，陸續辭世。同時，第二次世界大戰的炮火日益猛烈，理想破滅也隨之而來，致使中國人喪失了在黃遵憲時代曾作為追求日本知識之標誌的崇高使命感。李季在《二千年中日關係發展史》(1938) 中注意到，許多先前對中日關係有興趣的學者轉向其他主題。雖然日本化的例子持續在戰時與其後產生效應，但民國政府大幅度削減日本研究的獎學金贊助，因而第一手獲得日本知識的中國藝術家數量也變少。1930 年代日本的規定要求海外學生與本地學生一樣，必須通過同樣的高中畢業考試，這更削弱了中國學生進入日本美術學院學習的意願。這些後來的發展漸漸使二十世紀初期國畫與日本美術界間曾經蓬勃的交流蒙上陰影。

自從戰爭結束及 1949 年中華人民共和國建立之後，國畫在中國大陸成為一項順應共產黨政治風向的美術類別。1960 年代初期，藝術家遭受壓力而必須創作社會寫實的圖像來稱頌一般人民，國畫家要對其作品所造成的政治後果更謹慎以對。例如，齊白石、傅抱石、陳之佛、潘天授及黃賓虹持續以他們發展出來的風格創作，但有時必須權宜轉換以符合黨的要求。1956–1957 年的「百花齊放」方針促進了傳統山水與花鳥畫的復興，但不符合共產黨嚴格標準的作品之後遭到批評，其作者也受到羞辱與排斥。

從 1959 年至 1964 年，周恩來協助復興百花齊放的精神，允許傳統主義者的美術可以與社會寫實主義和平共存。然而，這股潮流在文化大革命時期 (1966–1976) 再度翻轉，當時極端保守主義政治控制所有的藝術內容，實踐傳統主義的藝術中如果沒有公然頌揚毛澤東與共產黨，就會陷入危險、甚至致命的處境。人物畫最早成為被攻擊的目標，所以大部分的國畫家選擇畫山水以避嫌；但即使畫山水也需要迴避可能與共產黨強制的樂觀主義相牴觸的深沉顏色或曖昧主題。國

畫也在中國大陸以外的地區發展，如台灣與香港，這兩地的傳統建立在複雜而有時衝突的中國概念之上，反映殖民歷史的經驗。這多元的國畫發展有待更全面性的研究與比較。

自文革以來，中國大陸藝術家更重視個人表現，反抗共產主義的正統媒材、風格、主題。藝術在意義與功能上更加開放。東／西、國畫／西畫的二分法似乎不再適合成為分析的基礎。傳統水墨畫持續與各種不同現代歐洲「主義」風格的油畫並陳，而有些畫家如吳冠中 (1919–2010) 在抽象構成中將兩者交互處理。某種程度上，融合日本元素的興趣再次回歸。例如，程十髮 (1921–2007) 與趙秀煥 (1946 年生)，他們成熟的作品中曾見類似日本琳派的裝飾性。

除了採用特殊的外國風格元素，中國美術的國家認同相較於其他世紀，也初次成為裝置藝術、混和媒材與其他非傳統形式作品使用的異質元素。在新的千禧年，當更多中國藝術家置身原鄉與母語之外進行創作時，他們抗拒傳統的永恆並投入異國表達方式的傾向，將會比以往更加顯著。當代藝術家以幽默及荒謬性質疑文化權威，或召喚佛教、道教及其他舊時傳統，作為探討人類共同關懷的出發點。雖然這些策略在未來的發展很難預期，但傳統很有可能將繼續作為一個投入創作的主要基地。

注釋

中文版序

1. 京都國立博物館，《中国近代绘画研究者国際交流集会論文集》（京都：京都國立博物館，2010）。
2. Joshua A. Fogel, ed., *The Role of Japan in Modern Chinese Art* (Berkeley: University of California Press, 2013).
3. 瀧本弘之、戰曉梅編，《近代中国美術の胎動》（東京：勉強出版株式会社，2013）。
4. Mael Bellec, ed., *L'école de Lingnan: L'éveil de la Chine moderne*, exh. cat. (Paris: Musée Cernuschi, 2015).
5. 樂正偉編，《借路扶桑：留日畫家的中國畫改良國際學術研討會論文集》（廣州：嶺南美術出版社，2017）。
6. 原文以英韓雙語首次刊登於韓國藝術學報，見 Aida Yuen Wong, "Landscapes of Nationalist Empowerment: Fu Baoshi's Reappropriation of the 'Chinese' Rainscape Tradition from Japan," *Journal of the History of Modern Art* (December 2012): 175–219.
7. Tamaki Maeda and Aida Yuen Wong, "Kindred Spirits: Fu Baoshi and the Japanese Art World," in Anita Chung, ed., *Chinese Art in the Age of Revolution: Fu Baoshi (1904–1965)*, exh cat., Cleveland Museum and Metropolitan Museum of Art (New Haven and London: Yale University Press, 2011), 35–41.

導論

1. Pamela Kyle Crossley, "The Historiography of Modern China," in Michael Bentley, ed., *Companion to Historiography* (London: Routledge, 1984), 645–646.
2. Shih Shu-mei, *The Lure of the Modern: Writing Modernism in Semicolonial China, 1917–1937* (Berkeley: University of California Press, 2001).
3. Eric Hobsbawm and Terence Ranger, eds., *The Invention of Tradition* (Cambridge: Cambridge University Press, 1983), 1.

4. D. R. Howland, *Borders of Chinese Civilization: Geography and History at Empire's End* (Durham: Duke University Press, 1996), 56.

5. 張之洞，〈勸學篇〉(1898)，引自舒新城編著，《近代中國留學史》(上海：上海文化出版社，1989)，頁 200。

6. Prasenjit Duara, *Rescuing History from the Nation* (Chicago: University of Chicago Press, 1995); Tang Xiaobing, *Global Space and the Nationalist Discourse of Modernity* (Stanford: Stanford University Press, 1996); Q Edward Wang, *Inventing China Through History* (Albany: State University of New York, 2001).

7. Lydia Liu, *Translingual Practice* (Stanford: Stanford University Press, 1995).

8. Li Chu-tsing, James Cahill, and Wai-kam Ho, eds., *Artists and Patrons* (Lawrence: Kress Foundation Department of Art History, University of Kansas/Nelson-Atkins Museum of Art/University of Washington Press, 1989); Jonathan Hay, *Shitao* (Cambridge: Cambridge University Press, 2001).

9. Stefan Tanaka, *Japan's Orient* (Berkeley: University of California Press, 1993).

10. Prasenjit Duara, "The Discourse of Civilization and Pan–Asianism," in Roy Starrs, ed., *Nations Under Siege* (New York: Palgrave, 2002).

第 1 章　昔日如異邦

1. 見劉曉路，《世界美術中的中國與日本美術》(南寧：廣西美術出版社，2001)，頁 217、246。

2. 上海圖畫美術院先於 1920 年改名爲上海美術學校，1921 年後更名爲上海美術專門學校。

3. 見袁志煌、陳祖恩編著，《劉海粟年譜》(上海：上海人民出版社，1992)，頁 12。

4. 劉海粟，〈日本新美術的新印象〉，《劉海粟藝術文選》(上海：上海人民美術出版社，1987)，頁 205–223。亦見袁志煌、陳祖恩，《劉海粟年譜》，頁 25–33。

5. Stefan Tanaka, *Japan's Orient: Rendering Pasts into History* (Berkeley: University of California Press, 1993).

6. 黃遵憲的成書過程見陳宗海，〈黃遵憲的《日本國志》〉，《史學史研究》，3 期 (1983. 9)，頁 23–32、42。亦見王曉秋，《近代中日文化交流史》(北京：中華書局，1992)，頁 199-213。

7. 有關魏源《海國圖志》的敍述，見 D. R. Howland, *Borders of Chinese Civilization: Geography and History at Empire's End* (Durham: Duke University Press, 1996), 19–20，英文世界更多有關魏源的研究，見 Janet Kate Leonard, *Wei Yuan and China's Rediscovery of the Maritime World* (Cambridge, Mass.: Harvard University, Council on East Asian Studies, 1984).

8. 見王勇，《中日關係史考》(北京：中央編譯出版社，1995)，頁 164–181。

9. 傅佛國 (Joshua Fogel) 曾數次以 "Prostitutes and Painters: Early Japanese Migrants to Shanghai" 的標題發表，討論這段時期在上海的日本畫家，其中一場

是 2003 年 1 月於耶魯大學。

10. 楊佳玲"Artistic Responses of Shanghai Painting School to Foreign Stimuli in the Late Qing China" 一文探討此主題,論文發表於亞洲研究協會年會 (Association of Asian Studies annual meeting, 2003)。賴毓芝在"Remapping Borders: Ren Bonian's Frontier Paintings and Urban Life in 1880s Shanghai" 中探討任伯年的人物畫法與浮世繪的關聯,參見 *Art Bulletin* (September 2004): 566. 這篇論文的觀點在其博士論文 "Surreptitious Appropriation: Ren Bonian (1840–1895) and Japanese Culture in Shanghai, 1842-1895" (Yale University, 2005) 中做了更深入的討論。

11. 關於胡璋的研究,見 Julia Andrews et al., *Between the Thunder and the Rain: Chinese Paintings from the Opium War Through the Cultural Revolution 1840–1979* (San Francisco: Asian Art Museum/Echo Rock Ventures, 2000).

12. 「只一衣帶水,便隔十重霧。」出自黃遵憲〈近世愛國志士歌〉詩,收錄於《人境廬詩草》(上海:商務印書館,1937),卷 3。

13. S.C.M. Paine 稱第一次中日大戰爲「顛覆傳統平衡力量的地震,它粉碎了先前儒家文化世界的國際和諧,並自此對中國、日本、韓國及俄國留下不斷產生餘震的地域和政治斷層」。見 Paine, *The Sino-Japanese War of 1894–1895: Perceptions, Power, and Primacy* (Cambridge: Cambridge University Press, 2003), 3.

14. Douglas R. Reynolds 曾經在〈被遺忘的黃金十年:1898–1907 年的中日關係〉中探討現代中日交流初期的活躍性。見"Golden Decade Forgotten: Japan-China Relations, 1898–1907," *Transactions of the Asiatic Society of Japan*, 4th ser., no.2 (1987): 93–153.

15. 見 Shih Shu-mei, *The Lure of the Modern: Writing Modernism in Semicolonial China, 1917–1937* (Berkeley: University of California Press, 2001); Lydia Liu, *Translingual Practice: Literature, National Culture, and Translated Modernity—China, 1900–1937* (Stanford: Stanford University Press, 1995).

16. 學術方面關於日本畫最詳盡的資料有 Ellen Louis P. Conant with Steven D. Owyoung and J. Thomas Rimer, *Nihonga Transcending the Past: Japanese-Style Painting, 1868–1968* (New York: Weatherhill, St. Louis: Saint Louis Art Museum and Japan Foundation, 1995).

17. 根據劉曉路統計,這 90 個學生當中有 52 個(57.7%)畢業。然而,僅有 44 件畢業作品的自畫像留存。東京藝術大學無法說明爲何有 8 件肖像畫遺失。見劉曉路,《世界美術中的中國與日本美術》,頁 247–248。約 1900–1950 年中國學生入學外國藝術學校或課程的名單,見劉曉路,《世界美術中的中國與日本美術》,頁 231–240。這個名單包含藝術家的關係、各自旅日的時間與學習的藝術類型。

18. 劉曉路指出第一位東京藝術大學(東京美術學校)的中國學生是黃輔周(1883–1972),他在第三年離開。另一位學生是曾延年,持續讀到畢業。黃輔周或曾延年都比不上李叔同的影響力或多采多姿,李叔同於 1918 年剃髮出家,改名爲弘一法師。關於李叔同學生時期與東京美術學校交友圈的細節,詳見劉曉路,《世界美術中

的中國與日本美術》，頁 241–265、279–290。最近有關李叔同的生平研究，見方愛龍，《殷紅絢彩：李叔同傳》(上海：上海書畫出版社，2002)。

19. 有關浙江第一師範學校最出名的畢業生潘天壽在校的生平細節，見徐虹，《潘天壽傳》(台北：中華文物學會，1997)，頁 70–133。

20. 倪貽德，〈藝展弁言〉，《美周》，第 11 期 (1929)，引自《東アジア／繪画の近代——油画の誕生とその展開》展覽圖錄，靜岡縣立美術館出版(1999)。

21. 這些有關中華民國全國美術展覽會的人物畫，可見於鶴田武良，〈民国期における全国規模の美術展会：近百年来中国絵画史研究一〉，《美術研究》，349 期 (1991)，頁 113–117。

22. 見 Ralph Croizier, "Post-Impressionists in Pre-War Shanghai: The Juelanshe (Storm Society) and the Fate of Modernism in Republican China," in John Clark, ed., *Modernity in Asian Art* (New South Wales: Wild Peony, 1993), 135–153.

23. 說明此內部分化最好的案例，牽涉到徐悲鴻與徐志摩在 1929 年中華民國全國美術展覽會時關於「惑」的論戰。王德威 (David Der-wei Wang)在 "In the Name of the Real" 一文中探討此論戰，此文收錄於 Maxwell K. Hearn and Judith G. Smith, eds., *Chinese Art : Modern Expressions* (New York : Metropolitan Museum of Art, 2001), 28–59.

24. 有關「日本畫」與「國畫」兩個詞彙的發展，見佐藤道信，《明治国家と近代美術——美の政治学》(東京：吉川弘文館，1999)，亦見同作者，《〈日本美術〉誕生——近代日本の「ことば」と戦略》(東京：講談社，1996)。亦見北澤憲昭，〈「日本画」概念の形成に関する試論〉，收錄於青木茂編，《明治日本画史料》(東京：中央公論美術出版社，1991)。日本畫在 1887-1897 年間初次成爲通用說法，當時這個詞彙出現於報章討論，如 1889 年在《美術園》刊出的文章〈日本画の将来いかが〉爭論有關日本畫的未來發展。1907 年開始，日本畫在文部省舉辦的官方展覽中被設爲與洋畫相對的畫科。文部省首創此分科是緣於審查制度中的分歧意見。實際上，一群批評文部省保守做法的藝術家成立了自己的團體——國畫玉成會。約一年中，他們一同展出作品直至解散。第二個使用「國畫」爲團體名稱的重要美術社群是國畫創作協會，由當時京都美術圈的重要人物創立於 1918 年。如同國畫玉成會，這個團體的成員不贊同文部省的審查機制，並開始舉辦自己的展覽。關於這兩個「國畫」團體的全面性研究，見田中日佐夫，《日本画——繚乱の季節》(東京：美術公論社，1985)，及京都國立近代美術館編，《国画創作協会展覧会画集》(京都：京都國立近代美術館，1993)。

25. 毛筆畫在諸創造性學科中，1906 年始教授於兩江師範學堂(1902 年由張之洞所創)。這個詞彙大多指山水畫與花鳥畫。見尹少淳，《美術及其教育》(長沙：湖南美術出版社，1997)，頁 41。「中國畫」於二十世紀初最知名的用法或許是在徐悲鴻〈中國畫改良論〉的文章中，收錄於郎紹君、水天中編著，《二十世紀中國美術文選》，上冊，頁 38–42。更多有關國畫意義的討論，見 Julia F. Andrews, "Traditional Painting in New China: *Guohua* and the Anti-Rightist Campaign," *Journal of Asian Studies* 49, no. 3 (August 1990): 555–559.

26. 國畫創作協會(創於 1918 年)於 1926 年將洋畫加入展覽計畫項目。兩年後當這個團體解散，那些組成西洋畫部的畫家用相似的名稱——國畫會——組成另一個組織。

27. John Clark, *Modern Asian Art* (Honolulu: University of Hawai'i Press, 1998), 72–73.

28. 同光，〈國畫漫談〉，收錄於郎紹君、水天中編著，《二十世紀中國美術文選》，上冊，頁 138。

29. Lawrence Schneider 在"National Essence and the New Intelligentsia," 中提出國粹運動的歷史，此文章收錄於 Charlotte Furth, ed., *The Limits of Change: Essays on Conservative Alternatives in Republican China* (Cambridge, Mass.: Harvard University Press, 1976), 57-89. 劉禾在 *Translingual Practice*、及史書美在 *Lure of Modern* 的第六章，以更多的理論層次再次探討此主題。

30. 關於這些對國畫意義持不同立場的實例，可見於郎紹君、水天中編著，《二十世紀中國美術文選》，上冊。特別見以下篇章：周鼎培，〈世界藝術和國畫〉，頁 146-151；李耀民，〈國畫的特點〉，頁 228-234；凌文淵，〈國畫在美術上的價值〉，頁 289-292；蔣錫曾，〈中國畫之解剖〉，頁 293-303。這些文章第一次刊出的時間多集中於 1920 年代中期至 1930 年代早期。

31. 倪貽德，〈新的國畫〉，收錄於郎紹君、水天中編著，《二十世紀中國美術文選》，上冊，頁 312。

32. 倪貽德，〈新的國畫〉，收錄於郎紹君、水天中編著，《二十世紀中國美術文選》，上冊，頁 313。

33. 有關嶺南派的歷史，英文方面可見 Ralph Croizier, *Art and Revolution in Modern China: The Lingnan (Cantonese) School of Painting, 1906-1951* (Berkeley: University of California Press, 1988). 中文方面可見周錫䪨、胡區區，《嶺南畫派》(廣州：廣州文化出版社，1987)。

34. 我在 1993 年夏天登門拜訪過一些嶺南派的評論者 (劉天樹、鄧耀平和黃大德)。在我訪問後不久，劉天樹和鄧耀平在報紙上公開討論高氏兄弟對日本美術的挪用，這個說法在當時是很大膽的。見鄧耀平、劉天樹，〈二高與引進〉，《中國書畫報》，343-345 期 (1993)。黃大德為 1920 年代質疑高氏兄弟信譽的黃般若之子，他非常大方地分享對高劍父生涯與作品的研究。之後他發表許多訪談錄，將高劍父描述為一個不道德的藝術家與剝削的老師。見黃大德，〈關於「嶺南派」的調查材料〉，《美術史論》，1995 年第 1 期，頁 15-28。更多有關高劍父的研究見陳瀅普，《高劍父的繪畫藝術》(台北：台北市立美術館，1991)。

35. 兩件作品的相關性在上個註腳提及的劉天樹與鄧耀平的文章及我的博士論文中皆有討論，見 Aida Yuen Wong, "Inventing Eastern Art in Japan and China, ca. 1890s to ca. 1930s" (Columbia University, 1999). 方聞(Wen C. Fong) 使用兩件同樣的阿房宮作品說明嶺南派的日本性，見 *Between Two Cultures: Late-Nineteenth- and Twentieth-Century Chinese Paintings from the Robert H. Ellsworth Collection in the Metropolitan Museum of Art* (New York: Metropolitan Museum of Art; New Haven: Yale University Press, 2001).

36. 有關方人定與黎雄才受惠於日本繪畫的部分，參見李偉銘，〈嶺南畫派論綱〉，《美術》，第六期 (1993)，頁 10。這兩位畫家的作品及日本對他們的影響尚未被深入

研究。但方人定的女性人物畫明顯令人聯想到日本美人畫的傳統，她們回望與標誌性的姿勢都與特定的浮世繪構圖類似。見廣東畫院編，《方人定畫集》(廣東：嶺南美術出版社，日期不詳)。黎雄才所強調的氛圍近似「朦朧體」，朦朧體以橫山大觀和菱田春草爲先驅。參見《黎雄才畫集》，二版 (廣州：嶺南美術出版社，1992)。

37. 見李偉銘，〈嶺南畫派論綱〉。

38. 見《嶺南國畫》圖錄(香港：香港大學，1988)，此展覽由香港大學馮平山博物館與廣州美術學院嶺南畫派研究室聯合主辦。

39. Shen C. Y. Fu with Jan Stuart, *Challenging the Past: The Paintings of Chang Dai-chien* (Washington, D.C.: Arthur M. Sackler Gallery; Seattle: University of Washington Press, 1991), 153.

40. 英文世界有關日本新傳統主義最重要的研究爲 Conant et al., *Nihonga Transcending the Past* 這本學術圖錄，有關日本現代美術更一般性的研究，見 Kawakita Michiaki, *Modern Currents in Japanese Art*, trans. Charles S. Terry (New York: Weatherhill, 1965). John Clark 在 *Modern Asian Art* 中介紹了新傳統主義的現象。其他有關日本畫的資料來源，包含展覽圖錄《近代日本画への招待 2：古典への回帰》(東京：山種美術館，1992)；石井柏亭，《日本繪画三代志》(東京：創元社，1983)，頁 58–82；竹田道太郎，《大正日本画——現代美の源流を探る》(東京：朝日新聞社，1977)。

41. 岡倉天心，《東洋的理想——關於日本的美術》(*The Ideals of the East with Special Reference to the Art of Japan*)，頁 1。有關岡倉天心藝術論述與其亞洲主義意識形態的深入分析，見 F. G. Notehelfer, "On Idealism and Realism in the Thought of Okakura Tenshin," *Journal of Japanese Studies* 16, no. 2 (1990): 309–355; Stefan Tanaka, "Imaging History: Inscribing Belief in the Nation," *Journal of Asian Studies* 53, no.1 (February 1994): 24–44; 關於岡倉天心對日本現代美術的影響的詳盡分析，見 Victoria Weston, *Japanese Painting and National Identity: Okakura Tenshin and His Circle*, Michigan Monograph Series in Japanese Studies, no. 45, Center for Japanese Studies (Ann Anbor: University of Michigan, 2004).

42. 更多有關今村紫紅藝術的研究，見山種美術館，《今村紫紅：その人と芸術》(東京：山種美術館，1984)。此書顯示今村紫紅曾短暫停留印度，或許十至十四天。但是根據《現代日本美術全集》(第三集，頁 89)，他可能因爲「其通行證的問題」而沒有上岸。見 John Clark, "Artists and the State: The Image of China," in Elise K. Tipton, ed., *Society and the State in Interwar Japan* (London: Routledge, 1997), n.32. John Clark 論文的日文原版發表於 1987 年劍橋的英國日本研究協會研討會(1987 British Association of Japanese Studies Conference, Cambridge)，之後擴寫並出版於《日文研紀要》，15 期 (1996)，以及〈日本絵画に見られる中国像——明治後期から敗戦まで〉，《日本研究》，第 15 期 (1996 年 12 月)，頁 11–27。

43. 更多關於孟加拉國家主義的美術運動，見 Tapati Guha-Thakurta, *The Making*

of a New "Indian" Art: Artists, Aesthetics, and Nationalism in Bengal, ca. 1850–1920 (Cambridge: Cambridge University Press, 1992).

44. 見勝山滋，〈大正日本画の印度的傾向：その起源と変遷〉(東京藝術大學學位論文，1994)。Miriam Wattles 曾討論橫山大觀的《水燈》(《流燈》)與其印度行的關聯，見 "The 1909 Ryūtō and the Aesthetics of Affectivity," *Art Journal*, no.55 (Fall 1996): 48–56.

45. 前田青邨與今村紫紅身爲同一個藝術團體(紅兒會)成員的時候經常交流，所以這兩位畫家在作品中併入亞洲生活圖像的做法並非巧合。見河北倫明、平山郁夫，《前田青邨》(東京：講談社，1994)，頁 109。

46. Conant et al., *Nihonga Transcending the Past*, 261.

47. 日本的亞洲圖像表現了帝國主義者的構想，這點確實曾被提出過；例如，Wattles, "The 1909 Ryūtō." 山梨絵美子(Yamanashi Emiko)曾指出「東方」的圖像，例如與中國、韓國、台灣及滿州國有關的圖像，只在 1900 年後的日本才盛行，這段時間爲殖民主義時期；見 Yamanashi Emiko, "How Oriental Images Had Been Depicted in Japanese Oil Paintings Since 1880s-1930s," 文章發表於 1997 年 12 月 3 日在東京舉辦的第 21 回文化財保存國際研討會(the Twenty-first International Symposium on the Preservation of Cultural Property Tokyo, 3 December 1997)。

48. Clark, "Artists and the State," 77.

49. 更多有關甲午戰爭宣傳版畫的討論，見小西四郎，《錦絵幕末明治の歷史》，第 11 冊(東京：講談社，1977)；Donald Keene, "The Sino-Japanese War of 1894-5 and Its Cultural Effects in Japan," in Donald Shively, ed., *Tradition and Modernization in Japanese Culture* (Princeton: Princeton University Press, 1971). 其中有些版畫發表於 Louise E. Virgin et al., *Japan at the Dawn of the Modern Age: Woodblock Prints from the Meiji Era, 1868-1912. Selection from the Jean S. and Frederic A. Sharf Collection at the Museum of Fine Arts, Boston* (Boston: MFA Publications, 2001) 一書中。

50. Clark, "Artists and the State," 76.

51. 截至目前爲止，John Clark 的 "Artists and the State" 是考察 1900 年至 1945 年現代日本美術中再現中國藝術最有助益的研究。

52. 谷崎潤一郎，〈鶴唳〉，《谷崎潤一郎全集》，第七卷 (東京：中央公論社，1967)，頁 381–402。

53. 有關橋本關雪的文獻，見朝日新聞社編，《橋本関雪展：没後五〇年記念》(東京：朝日新聞社，1994)。

54. 鄭午昌，〈中國的繪畫〉，《文化建設月刊》(1934 年 10 月 10 日)，收錄於郎紹君、水天中編著，《二十世紀中國美術文選》，上冊，頁 352-353。

55. 見 Homi Bhabha, "Of Mimicry and Man: The Ambivalence of Colonial Discourse," *October* (Spring 1984): 126.

56. 同前注，129。

57. 傅抱石，〈民國以來國畫之史的觀察〉(1937)，收錄於葉宗鎬編著，《傅抱石美術文

集》(南京：江蘇文藝出版社，1986 年)，頁 178–179。

58. 有關陳之佛的生涯綜述，見陳傳席、顧平，《陳之佛》(石家莊：河北教育出版社，2002)；亦可見水天中、劉曦林，〈意匠經營墨彩紛陳——工筆花鳥畫大師陳之佛〉，《20 世紀中國著名畫家蹤影》(青島：青島出版社，1993)，頁 75–84。

59. 有關中華民國初期圖案設計的效用，見汪亞塵，〈圖案畫總述〉及〈圖案教育與工藝的關係〉，收錄於王震、榮群立，《汪亞塵藝術文集》(上海：上海書畫出版社，1990)，頁 297–315。

60. 見水天中、劉曦林，〈意匠經營墨彩紛陳〉，頁 80。

61. 同上注，頁 79。

62. 日本將藝術品當作「國寶」的分類係源於明治晚期保護寺廟與神社免於毀壞或出售的法令。1928 年國寶保存法訂定後，分類擴張到私人收藏的部分。這個法案將「日本文化史中具有超凡價值和深層重要性」的物件轉變為公共財。一些學者討論過這個分類系統的背景及有爭議的類別。例如，見 Christine Guth, "Kokuhō: From Dynasty to Artistic Treasure," *Cahiers d'Extrême-Asie*, no.9 (1996–1997): 313–322; Takagi Hiroshi, "The Administration of the Protection of Cultural Properties During Japan's Modern Era and the Formation of the History of Art," 文章發表於 1997 年 12 月 3 日在東京舉辦的第 21 回文化財保存國際研討會(the Twenty-first International Symposium on the Preservation of Cultural Property Tokyo, 3 December 1997)；Cynthea J. Bogel, "The National Treasure System as a Formative Paradigm in the History of Japanese Art," 文章發表於 1998 年 3 月的亞洲研究協會年會 (Association for Asian Studies Annual Conference, Washington, D.C., March 1998); Shimizu Yoshiaki, "Japan in American Museums—But Which Japan?" *Art Bulletin* (March 2001): 123–134.

63. 見 Saeki Junko, "Longing for 'Beauty,'" 收錄於 Michael F. Marra, trans. and ed., *A History of Modern Japanese Aesthetics* (Honolulu: University of Hawai'i Press, 2001), 25–42. 有關日本在現代對宋朝寫實主義的再發現及其對本土繪畫的影響，見草薙奈津子，〈新古典主義繪画への道——大正から昭和へ〉，《近代日本画への招待 2：古典への回帰》(東京：山種美術館，1992)，頁 7–8。我也曾探討受到宋代繪畫啓發的日本現代花鳥畫的意義，見 "Uncommon Beauty: Neoclassicism and the Revival of Song Bird-and flower Painting in Modern Japan," 文章發表於 the International Conference on Cross-Cultural Artistic Exchange in Later Chinese and Japanese History, Ohio State University, April 2005.

64. 一篇於 1927 年《婦女雜誌》上的文章寫道：「因為電影是沒有聲息言語可以幫助表現，全靠一舉一動，表演逼真，絲毫不容假借。因此電影中需要的女角色，非徵求婦女扮演不可。藝術的要點是『美』與『真』。就『真』言，當然以女人扮演女角色爲佳；就『美』言，一種藝術中，也有需要女性的必要。」原文出處：鳳歌，〈婦女與電影職業〉，《婦女雜誌 (上海)》，第十三卷第六期 (1927 年 6 月)，頁 9。英譯引自 Michael G. Chang, "The Good, the Bad, and the Beautiful:

Movie Actresses and Public Discourse in Shanghai, 1920s–1930s," in Zhang Yingjin, ed., *Cinema and Urban Culture in Shanghai, 1922–1943* (Stanford: Stanford University Press, 1999), 128–159.

65. 見周錫馥、胡區區，《嶺南畫派》，頁 48。

66. 康有爲，《萬木草堂藏畫目》，收錄於顧森等編，《百年中國美術經典文庫 1：中國傳統美術 1896–1949》(深圳：海天出版社，1998)，頁 3。

67. 傅抱石，〈民國以來國畫之史的觀察〉，頁 179。

68. 見張國英，《傅抱石研究(傅抱石：其生平與其繪畫)》(台北：台北市立美術館，1991)，頁 145–189。

69. 有關傅抱石美術史學術成果的介紹，見葉宗鎬，〈概述傅抱石先生的美術論著〉，收錄於紀念傅抱石先生逝世二十周年籌備委員會編，《傅抱石先生逝世二十周年紀念集 1965–1985》(未註明出版商：紀念傅抱石先生逝世二十周年籌備委員會，1985)，頁 132–136。

70. 金原省吾，《支那上代畫論研究》(東京：岩波書店，1924)。

71. 有關豐子愷的生平與藝術的英文文獻，見 Geremie Barmé, *An Artistic Exile : A Life of Feng Zikai (1898–1975)* (Berkeley : University of California Press, 2002). 金原省吾著作的最後一章首次出版是在 1920 年代，以〈東洋畫六法的論理的研究〉發表於《東洋雜集》；1932 年再版，收錄於姚漁湘編，《中國畫討論集》(北京：立達書局，1932)。有關傅抱石對金原省吾的評價，見傅抱石，〈中國古代山水畫史的研究〉，《傅抱石美術文集》，頁 413。

72. 有關傅抱石在日本留學生涯的敍述，見沈左堯，《傅抱石的青少年時代》(南京：南京出版社，1994)，頁 169–250；亦見胡志亮，《傅抱石傳》(南昌：百花洲文藝出版社，1994)，頁 207–255。

73. 金原省吾的作品包含《東洋美論》(1929)、《唐代の繪畫》(1929)、《宋代の絵画》(1930)。傅抱石翻譯《東洋美論》的第一章及〈支那の國民性と藝術思潮〉，以〈中國國民性與藝術思想〉爲題刊載於《文化建設》(1929 年 10 月)。傅抱石省略了書中兩個部分及與日本詩人島崎藤村有關的段落。《唐代の繪畫》和《宋代の絵画》來自於金原在帝國美術學校講學時的筆記。傅抱石翻譯這兩部作品並將兩者集成一冊《唐宋之繪畫》。翻譯完成於 1934 年 6 月，8 月由上海商務印書館發行。這本書十分受歡迎，之後再版兩次。

74. 見傅抱石，〈中國的人物畫和山水畫〉(1954)，收錄於《傅抱石美術文集》，頁 520。傅抱石與金原省吾的關係，見傅抱石，〈中國古代山水畫史的研究〉，頁 413。

75. 有關日本木刻版複製《女史箴圖》的情況，見 John Clark, *Japanese Exchanges in Arts, 1850s to 1930s, with Britain, Continental Europe, and the USA: Papers and Research Materials* (Sydney: Power Publications, 2001), 335–336.

76. 有關顧愷之《女史箴圖》卷的歷史，見 Shane McCausland, *First Masterpiece of Chinese Painting: The Admonitions Scroll* (New York: Braziller, 2003), 119–123；小林古徑《髮》與《女史箴圖》臨鏡梳妝場景的比較，見該書中圖 35、圖 36。

77. 英文翻譯取自 http://liufangmusic.net/English/pipa_song.html (檢索日期：2005 年 1 月 25 日)。

78. 見 *Weston, Japanese Painting and National Identity*, 167.

79. 耿德華 (Edward Gunn) 在 "Literature and Art of the War Period" 一文中討論《屈原》劇作與郭沫若政治立場的關係，收錄於 James C. Hsiung and Steven I. Levine, eds., *China's Bitter Victory: The War with Japan, 1937-1945* (Armonk, N.Y.: M. E. Sharpe, 1992), 247.

80. 另外，方聞 (Wen C. Fong) 認爲傅抱石的《屈原》作品可能是在中共建國初期，藝術家身爲一個「理想破滅的愛國者」的自我畫像。見 Fong, *Between Two Cultures, 111.*

第 2 章　國家主義與新歷史的書寫

1. 民初時期許多史學領導人物代表了新史學的發展，其中包含王國維(1877–1927)、胡適(1891–1962)、顧頡剛(1893–1980)與傅斯年(1896–1950)。有關新史學的歷史，請見許冠三，《新史學九十年》上、下冊 (香港：中文大學出版社，1986)。王晴佳 (Q. Edward Wang) 的書用中國歷史實踐的更大脈絡探討這些知識分子，見 Q. Edward Wang, *Inventing China Through History: The May Fourth Approach to Historiography* (Albany: State University of New York, 2001). 唐小兵(Tang Xiaobing)的著作則特別處理梁啓超對新史學的貢獻，見 Tang Xiaobing, *Global Space and the Nationalist Discourse of Modernity* (Stanford: Stanford University Press, 1996), chap. 2.

2. 傳統歷史只爲統治階層立傳的這種概念——中國官方史只是「二十四個家族的系譜」——是福澤諭吉與田口卯吉的假設。福澤諭吉擁護文明史的創造，這是受到 François Guizot (1787–1874) 與 Henry Buckle (1821–1862) 著作的啓發。許多研究追溯了福澤諭吉與田口卯吉文明史的歐洲祖師，例如，請見 Carmen Blacker, *The Japanese Enlightenment: The Study of the Writings of Fukuzawa Yukichi* (Cambridge: Cambridge University Press, 1964)；小沢栄一，《近代日本史学史の研究：明治編》(東京：吉川弘文館，1968)。日本革新主義的思想家與明治中期啓蒙運動的代表人物福澤諭吉，是梁啓超在百日維新(1898)失敗後流亡日本時，心目中知識分子的楷模。梁氏回國後鼓吹「專門史」的必要，認爲此方法能夠探討中國文明的不同面向。特別從新史學原則的角度出發，王晴佳曾探討日本與中國史學在現代時期的關係，見王晴佳，〈中國近代「新史學」的日本背景——清末的「史界革命」和日本的「文明史學」〉，《臺大歷史學報》，第 32 期(2003.12)，頁 191–236。

3. 美術史一直到 1950 年代北京中央美術學院成立全國第一個藝術史學系之後，才成爲一個正式的學科。

4. 「美術」一詞於 1873 年日本參加維也納國際博覽會時首次被採用，用以區分西方如繪畫、雕刻等「純美術」與其他工藝美術。這個詞彙在明治時期逐漸獲得意識形態的意義，於 1910 至 1920 年代，成功詮釋了它作爲國家主義表達的精隨。關於「美

術」在日文的說法與相關新詞學的發展，見佐藤道信，《明治国家と近代美術》(東京：吉川弘文館，1999)。更多關於美術在現代日本國家認同的創造中的角色，見 Christine M. E. Guth, "Japan 1868-1945: Art, Architecture, and National Identity," *Art Journal* (Fall, 1996): 16-20.

5. 請見魯迅，〈拟播佈美術意見書〉，收錄於郎紹君、水天中編著，《二十世紀中國美術文選》，上冊 (上海：上海書畫出版社，1999)，頁 10-14。

6. 二十世紀初期中國美術出版的綜覽，見陳池瑜，《中國現代美術學史》(黑龍江：黑龍江美術出版社，2000)，第三、四章。亦見馬鴻增，〈中國近代繪畫史論著述概說〉，《美術研究》，第 53 期 (1989)，頁 64-68；馬鴻增，〈二十世紀上半葉中國畫著述評要〉，《美術》(1993. 6)，頁 4-8；王魯豫，〈國內近現代出版發行中國美術史專著一覽〉，《美術史論》，第 23 期 (1987)，頁 72-74。

7. 除了仰賴發展的序列外，於 1840 至 1850 年代創作美術通史的 Franz Theodor Kugler、Carl Schnaase 與 Anton Springer，強調歐洲美術的德國內容以表達他們的國家主義情懷。他們主張現今的歐洲美術是拉丁古典主義與中世紀日耳曼基督教異體受精的結果。見 Mitchell Schwarzer, "Origins of the Art History Survey Text," *Art Journal* (Fall 1995): 24-34.

8. 見 Mark Miller Graham, "The Future of Art History and the Undoing of the Survey," *Art Journal* (Fall 1995): 30-34.

9. 《歷代名畫記》有許多現代版本。其中最有用的是孫祖白的注釋本，載於《朵雲》，第 3 期 (1982. 5)，頁 141-171；第 4 期 (1982. 11)，頁 211-218；第 5 期 (1983. 5)，頁 198-225、237。

10. Stephen W. Bushell (譯名有：卜士禮、波希爾、白謝爾等), *Chinese Art* (London: His Majesty's Stationery Office, 1921), preface, A3.

11. 波希爾著，戴岳譯，《中國美術(史)》(1923)(上海：商務印書館，1934 再版)。

12. 黃賓虹、鄧實編，《美術叢書》四十冊(1912)(上海：藝文印書館，1947 再版)。這套文集收錄超過兩百五十種橫跨數個時代的文獻，包含書畫、雕刻與印章、陶瓷、青銅器與玉雕等相關著作。雖然這部叢書遺漏了許多重要著作，例如《歷代名畫記》與荊浩的《畫論》，但仍是一個重要的成就。

13. 冠軍，〈評白謝爾 S. W. Bushell 著的中國美術〉，《造型美術》(1924)。本期各篇文章皆從第一頁標起。文中評論者所指「《中國美術之外來影響》(*Freme Emflusse in d'r Chinesischen Kunst*)」應爲漢學家夏德 (Friedrich Hirth) 1896 年的著作《中國藝術中的外來影響》(*Ueber Fremde Einflüsse in der Chinesischen Kunst*)。

14. 大村西崖的其他著作包括《支那絵画小史》(東京：審美書院，1910)，中譯本爲張一鈞譯；《支那絵画史大系》(東京：東京美術學校校友會，1925) 及《支那美術史：彫塑篇》(東京：国書刊行會圖像部，1915)。

15. 有關美術史在明治時期開始成爲一個學科，見辻惟雄先生還曆記念会編，《日本美術史の水脈》(東京：ぺりかん社，1993)，頁 146-170。另一個相關的研究是 Katō Tetsuhiro (加藤哲弘), "The Study of Aesthetics and Art History in Modern Japan", 文章發表於 1997 年 12 月 3 日在東京舉辦的第 21 回文化財保存國際研討會

(the Twenty-first International Symposium on the Preservation of Cultural Property, Tokyo, 3 December 1997)。

16. 鈴木博之將岡倉天心與費諾羅莎的著作與日本國家認同的形成作連結，請見其文〈ナショナルアイデンティティの「発見」〉，《中央公論》(2001 年 7 月)，頁 332-337。更多有關岡倉天心與費諾羅莎的方法學，請見 Stefan Tanaka, "Imaging History: Inscribing Belief in the Nation," *Journal of Asian Studies* 53, no.1 (February 1994): 24–44; Warren I. Cohen, *East Asian Art and American Culture* (New York: Columbia University Press, 1992), 157–158 ; Victoria Weston, *Japanese Painting and National Identity*, chaps.1–3.

17. 大村西崖與日本學術界意見相左的證據可取自兩篇其同代人評論他的文章：一記者，〈問題の人大村西崖〉，見《中央美術》(1916 年 3 月)，頁 15–20；矢代幸雄，〈忘れ得ぬ人々その一 ──大村西崖〉，《大和文華》，第 14 期 (1954 年 6 月)，頁 64–76。大村西崖與中國關係的相關論述，見吉田千鶴子，〈大村西崖と中国〉，《東京芸術大学美術学部紀要》，第 29 號 (1994 年 3 月)，頁 1–36；劉曉路，〈日本的中國美術研究和大村西崖〉，《美術觀察》(2001 年 6 月)，頁 53–57。

18. 這個不愉快的事件在以下文章中談到：一記者，〈問題の人大村西崖〉。

19. 岡田健在一篇文章中討論到大村西崖著作的接受度，見 Okada Ken, "Footsteps to the Longmen Caves: Okakura Tenshin and Ōmura Seigai," 文章發表於 1997 年 12 月 4 日在東京舉辦的第 21 回文化財保存國際研討會(the Twenty-first International Symposium on the Preservation of Cultural Property Tokyo, 4 December 1997)。

20. 見陳彬龢，《中國美術史》，〈序〉，頁 4。

21. 在《東洋美術史綱》(*Epochs of Chinese and Japanese Art* , vol. 1, pp.xxvi-xxvii)中，費諾羅莎論到：「如我曾說，多數作者偏好用技法來分類東洋美術，用整章或整書探究物質美術。雖然這可能符合技巧或媒材的要求，但如果探討的對象是美術(Art)，這就是一種錯誤的分類法，它充滿重複性、交錯的脈絡以及時代錯誤……。分類法應該是劃時代的，而且是第一次嘗試讓從社會與精神根源找尋風格的方法成爲可能。這種方法可能是古董藏家或社會學者的方法。」

22. 美術出版清單請見王魯豫輯，〈國內近現代出版發行中國美術史專著一覽〉，《美術史論》，第 23 期(1987)，頁 72–73。

23. 潘天授，《中國繪畫史》(上海：商務印書館，1926)。

24. 同上注，頁 2。

25. Brian Moloughney, "Derivation, Intertextuality, and Authority: Narrative and the Problem of Historical Coherence," *East Asian History*, no.23 (June 2002): 130.

26. 此三分期在西方史學中最早可溯源至十四世紀，顯見於義大利人文學者的著作中，但直到啓蒙運動後才盛行。十八世紀的教科書作者 Christopher Cellarius 首次明確提出這個論點。更多有關這種三分期的研究，請見 Ernst Breisach, *Historiography: Ancient, Medieval, and Modern* (Chicago: University of Chicago Press, 1983).

27. John Tosh, *The Pursuit of History: Aims, Methods, and New Directions in the Study of Modern History*, 3rd. ed. (London: Longman, 2000), 13.

28. 見 Schwarzer, "Origins," 25–26.

29. 岡倉天心，〈日本美術史〉，收錄於安田靫彥等編，《岡倉天心全集》，第四卷 (東京：平凡社，1980)，頁 5–167。更多英文世界對日本美術史興起的整理與岡倉天心的演講資料，請見 Mimi Hall Yiengpruksawan, "Japanese Art History 2001: The State and Stakes of Research," *Art Bulletin* (March 2001): 111–114.

30. 更多有關中國文本中啓蒙時代線性史模型的詳細分析，請見 Prasenjit Duara, *Rescuing History from the Nation: Questioning Narratives of Modern China* (Chicago: University of Chicago Press, 1995), chap. 1.

31. William Green, "Periodizing World History," *History and Theory*, no. 34 (May 1995): 99 (abstract).

32. 《支那絵画史》以外的唯一先例是大村西崖的《支那絵画小史》(1910)，中村不折在《支那絵画史》的序言中批評此書爲「一本由某先生著的二十七八頁的著作」，因爲它太簡要而不能被視爲一本全面性的通史。

33. 那珂通世，《支那通史》(東京：大日本図書，1888–1890);桑原隲蔵，《中等東洋史》(1898)，收錄於《桑原隲蔵全集》，第四卷(東京：岩波書店，1968)，頁 1–290。

34. 更多有關「章節」結構在二十世紀中國的發展，請見 Brian Moloughney, "Nation, Narrative, and China's New History," in Roy Starrs, ed., *Asian Nationalism in an Age of Globalization* (London: Curzon Press, 2001), 205–222.

35. 在日本，至少還有其他兩種三分期方式在中國歷史的研究方面被廣泛接受。一種是戰前由京都漢學派的內藤湖南所提出，這種方式將史前至漢朝劃爲上古，六朝到唐朝劃爲中世，宋朝至清朝劃爲近世。內藤的分期結構在今日仍然被許多歷史學家採用。另一種分期方式興起於戰後，它將上古延伸到唐朝，將宋朝至清朝劃爲中世，並將現代到二十世紀及其後劃爲近世。關於這兩種分期結構歷史意義的討論，請見谷川道雄，〈中国史の時代区分問題をめぐって——現時点からの省察〉，《史林》，第 68 卷第 6 號(1985 年 11 月)，頁 152–165。中國人也發展出數種自己的分期結構。Prasenjit Duara 處理過一些線性史模式的例子，請見 *Rescuing History from the Nation*, chap. 1.

36. 俞劍華，《中國繪畫史》(1936)(上海：商務印書館，1954)，〈序言〉，頁 3。

37. Vera Schwarcz, *The Chinese Enlightenment: Intellectuals and the Legacy of the May Fourth Movement of 1919* (Berkeley: University of California Press, 1986), 29–35.

38. 有關潘天授與吳昌碩的關係，見徐虹，《潘天壽傳》，頁 134–157。

39. 這是潘天授對其子潘公凱描述此書時所言，而潘公凱於 1983 年出版的修訂版中寫序。請見潘天授，《中國繪畫史》(1926)(上海：上海人民美術出版社，1983)，潘公凱序，頁 1。

40. 鄭午昌，《中國畫學全史》(1929)(台北：中華書局，1966)。

41. 見 F. R. Ankersmit, "Historicism: An Attempt at Synthesis," *History and Theory* 34, no. 3 (1995): 143.

42. 關於歷史主義的歷史與意義已有無數的討論。好的簡述文章請見 Ankersmit, "Historicism," 143–161. 另兩部相關的經典著作為 Maurice Mandelbaum, *The Problem of Historical Knowledge: An Answer to Relativism* (New York: Liveright, 1938); and Georg G. Iggers, *The German Conception of History: The National Tradition of Historical Thought from Herder to the Present* (Middletown, Conn.: Wesleyan University, 1968).

43. 黑格爾的精神與西方美術典範間相互關係的具體例證，請見 Keith Moxey, "Art History's Hegelian Unconscious: Naturalism as Nationalism in the Study of Early Netherlandish Painting," in Mark A. Cheetham, Michael Ann Holly, and Keith Moxey, eds., *The Subjects of Art History* (Cambridge: Cambridge University Press, 1998), 25–51.

44. 有關鄭午昌的生平與貢獻，請見潘季華，〈憶鄭午昌〉，《朵雲》，第 5 期(1983)，頁 141。

45. 蜜蜂畫社成立於 1929 年，1931 年重新命名為中國畫會。

46. 王晴佳認為蘭克史學(Rankean historiography)在日本明治時期沒有生根的原因純粹是因為一種對西學方法的盲目崇拜。考證學的傳統始於中國並盛行於德川時期，使得日本歷史學家易於接受西學的引進。見 Wang, "Adoption, Appropriation, and Adaptation: The German Nexus in the East Asian Project on Modern Historiography," *Berliner China-Heft*, no. 26 (May 2004): 3–20.

47. 請見葉宗鎬，《傅抱石美術文集》。

48. 請見陳傳席，〈傅抱石生平及繪畫研究〉，《朵雲》，第 29 期(1991)，頁 66。

49. 傅抱石，《中國繪畫變遷史綱》(南京：南京書店，1931)。

50. 有關傅抱石在美術史學術方面的精要介紹，請見葉宗鎬，〈概述傅抱石先生的美術論著〉，頁 132–136。

51. 請見金原省吾日記，轉錄自武藏野美術大學，《傅抱石展：中國美術學院學生優秀作品展記念》，展覽圖錄(東京：武藏野美術大學，1994)，頁 32。

52. 我曾在其他文章中討論過內藤湖南對中國繪畫史的貢獻，請見 Aida Yuen Wong, "The East, Nationalism, and Taishō Democracy: Naitō Konan's History of Chinese Painting," *Sino-Japanese Studies* 11, no.2 (May 1999): 3–23.

53. 內藤湖南以古典中文寫下這段評論文字，作為伊勢專一郎著作的序言。

54. 傅抱石，〈晉顧愷之《畫雲臺山記》之研究〉，頁 414。

55. 傅抱石，《中國美術年表》(1937)(香港：太平書局，1963)。

56. 例如，傅抱石在戰後才同意東晉是中國山水畫誕生的三個可能時期之一，此觀點是伊勢之前提出但傅抱石早先反對的。此三小章集成的文章收錄於《傅抱石美術文集》，頁 400–454。

第 3 章 文人畫作為「東方的現代」

1. 陳衡恪編，《中國文人畫之研究》(1922)(天津：天津古籍書店，1992)。

2. 大村西崖的〈文人畫之復興〉，日文初版為《文人画の復興》(東京：巧芸社，1921)。

3. 例如，請見龔產興，〈陳師曾的文人畫思想〉，《美術史論》，1986 年第 4 期，頁 58-67；袁林，〈陳師曾和近代中國畫的轉型〉，《美術史論》，1993 年第 4 期，頁 20-25。這些文章只順帶提到大村西崖。劉曉路及吉田千鶴子這兩位學者試圖修正一般學界對大村西崖與中國關係的忽略，但是他們的著作對生平部分著墨更多，而較少文本分析。請見劉曉路，〈大村西崖和陳師曾〉，《世界美術中的中國與日本美術》，頁 175-193；吉田千鶴子，〈大村西崖と中国〉，《東京藝術大学美術学部紀要》，第 29 號(1994 年 3 月)，頁 1-36；亦見吉田千鶴子，〈大村西崖の美術批評〉，《東京藝術大学美術学部紀要》，第 26 號 (1991 年 3 月)，頁 25-53。

4. 恩斯特‧費諾羅莎(Ernest F. Fenollosa)，〈美術眞說〉，收錄於青木茂、酒井忠康，《日本近代思想大系：美術 17》(東京：岩波書店，1989)，頁 59。有關費諾羅莎在日本活動的簡要說明，請見 Felice Fischer, "Meiji Painting from the Fenollosa Collection," *Philadelphia Museum of Art Bulletin* 88 (Fall 1992): 2–23.

5. 因以官方展覽使用的分類方式為基礎，文人畫的數量由 1882 年的 1,322 件降至 1884 年的 937 件。請見細野正信，〈遊心の世界—日本文人画 (南画) の流れ他〉，《近代の南画——遊心の世界 百穂‧放菴‧恒友‧浩一路》(東京：山種美術館，1993)。

6. 富岡鐵齋曾經評論道：「我年輕時最初追求儒學，而自明治維新開始，我專研繪畫。然而我從未意圖透過繪畫博取名聲。因此，我以不將自己的繪畫送到 (被審查的) 公開展覽會的方式，將自己與職業畫家作區隔。」原書英譯引自 Conant et al., *Nihonga Transcending the Past*, 325.

7. 見 Ian Buruma, *Inventing Japan 1853–1964* (New York: Modern Library, 2003), 23.

8. 這些新南畫畫家的生平資料可見於山種美術館，《近代の南画——遊心の世界》。有關現代文人畫的簡史，請見金原宏行，《日本の近代美術の魅力》(東京：沖積舍，1999)。亦可見 Taki Seiichi, "A Survey of Japanese Painting During the Meiji and Taisho Eras," *Year Book of Japanese Art* (English ed.; 1927): 156. James Cahill, "Nihonga Painters in the Nanga Tradition," *Oriental Art* 42, no.2 (Summer 1996): 2–12.

9. 見 Taki (瀧精一), "A Survey of Japanese Painting," 156.

10. 大村西崖，〈表慶館の南宗画〉，《書画の研究》，第 1 期 (1917 年 5 月)，頁 18。

11. 福澤諭吉，〈脱亜論〉(1885)，收錄於《福澤諭吉全集》，第 10 卷 (東京：岩波書店，1960)，頁 238–240。

12. 見加藤祐三，〈〈大正〉と〈民国〉—— 一九二〇年前後の中国をめぐって〉，《思想》，第 689 號(1981)，頁 133–148。

13. D. R. Howland 曾討論十九世紀中日交流下「同文同種」概念的開端，見其著作 *Borders of Chinese Civilization: Geography and History at Empire's End* (Durham: Duke University Press, 1996).

14. 陳師曾，〈文人畫的價值〉，《繪學雜誌》(1921 年 1 月)，北京大學書法研究

會出版品。

15. 見 Joan Stanley-Baker, *The Transmission of Chinese Idealist Painting to Japan: Notes on the Early Phase (1661–1799)*, Michigan Papers in Japanese Studies, no. 21 (Ann Arbor: University of Michigan, 1992), xvi.

16. 有關日本文人畫家的觀衆與社交圈的研究，請見 Yoko Woodson, "Traveling Bunjin Painters and Their Patrons: Economic Life Style and Art of Rai Sanyō and Tanomura Chikuden (Patrons, Patronage, Literati Painters: Japan)" (Ph. D. dissertation, University of California at Berkeley, 1983).

17. 更多有關董其昌南北宗的理論研究，請見 James Cahill, "Tung Ch'i-ch'ang's 'Southern and Northern Schools' in the History and Theory of Painting: A Reconsideration," in Peter Gregory, ed., *Sudden and Gradual: Approaches to Enlightenment in Chinese Thought* (Honolulu: University of Hawai'i Press, 1987), 427–443；亦可見 Wai-kam Ho, ed., *The Century of Tung Ch'i-ch'ang 1555–1636*, 2 vols. (Seattle: University of Washington Press, 1992).

18. 請見 Yonezawa Yoshiho and Yoshizawa Chu, *Japanese Painting in the Literati Style*, trans. Betty Iverson Monroe (New York and Tokyo: Weatherhill/Heibonsha, 1974), 139–155. 關於明治時代的南畫，請參考 Rosina Buckland, *Painting Nature for the Nation: Taki Katei and the Challenges to Sinophile Culture in Meiji Japan* (Leiden: Brill, 2013).

19. 小室翠雲，〈南画発祥千二百年〉，《美之國》，4 卷 9 號 (1928 年 9 月)，頁 26–28。

20. 田中豊蔵，〈南画新論〉，《國華》，第 262–281 期 (1912–1913)。

21. 請見 Stanley-Baker, *Transmission*, chap. 1.

22. 桑山玉洲寫到：「說到南畫，它是皇室宗親、士大夫、上層有教養的仕紳們在他們閒暇時間所作的筆墨遊戲。因此，這類繪畫……在形式上，尋求『溫潤』，而在情感共鳴的極致上表達『氣韻』。」這段引文出自坂崎坦編著，《日本画論大観》(東京：目白書院，1927)，頁 102，原書英譯引自 Stanley-Baker, *Transmission*, 124–135.

23. William Reynolds Beal Acker, *Some T'ang and Pre-T'ang's Texts on Chinese Painting* (Leiden: E.J. Brill, 1954), 4.

24. 引自周積寅編，《中國畫論輯要》(江蘇：江蘇美術出版社，1985)，頁 210。

25. 黃休復在《益州名畫錄》中寫道：「六法之內，惟形似氣韻二者爲先。有氣韻而無形似，則質勝於文；有形似而無氣韻，則華而不實。」請見周積寅，《中國畫論輯要》，頁 212。

26. Taki (瀧精一), "A Survey of Japanese Painting," 157.

27. 請見桃花邨，〈東洋画と氣韻〉，《東洋》(1922 年 10 月)，頁 86–89。

28. 請見 Alexander Soper, *Kuo Jo-Hsü's Experiences in Painting* (Washington, D.C.: American Council of Learned Societies, 1951), 15.

29. 桃花邨，〈東洋画と氣韻〉，頁 88–89。

30. 田中頼璋，〈東洋画の眞髓〉，《書画骨董雑誌》，第 261 期 (1931 年 3 月)，頁 31。

31. 請見小室翠雲，〈南画の管見〉，《美術公論》，第 2 卷 2 期 (1921 年 2 月)，頁 5–9；

松林桂月，〈南畫の眞髓〉，《邦画》，第 2 卷 1 期 (1935 年 1 月)。

32. 龔產興，〈陳師曾的文人畫思想〉，頁 60。

33. 大村西崖，〈文人畫之復興〉，收錄於陳衡恪編，《中國文人畫之研究》，頁 10a。

34. 有關大村西崖在中國時與陳衡恪的相遇，見劉曉路，〈日本的中國美術研究和大村西崖〉。

35. 文人畫和職業／院體繪畫的對立本身並不是絕對的。請見宋后楣(Sung Hou-mei)，〈夏昶與他的墨竹畫卷〉(原文爲英文：Hsia-Chang and his Ink Bamboo Hand Scrolls)，《故宮學術季刊》，第 9 卷第 3 期(1992 年春季號)，頁 78–83；亦見同作者，〈元末閩浙畫風與明初浙派之形成(二)──謝環與戴進〉(原文爲英文："From The Min-Che Tradition to the Che School (Part II): Precursors of the Che School: Hsiek Huan and Tai Chin")，《故宮學術季刊》，第 7 卷第 1 期(1989 年秋季)，頁 127–131。亦見 Kathlyn Liscomb, "Shen Zhou's Collection of Early Ming Paintings and the Origins of the Wu School's Eclectic Revivalism," *Artibus Asiae* 52, nos. 3–4 (1992): 215–255; Stephen Little, "Literati Views of the Zhe School," *Oriental Art* 37, no. 4 (Winter 1991–1992): 192–208; Sandra Jean Wetzel, "Sheng Mou: The Coalescence of Professional and Literati Painting in Late Yuan China," *Artibus Asiae* 56, nos. 3–4 (1996): 263–289; 及 James Cahill, *The Painter's Practice: How Artists Lived and Worked in Traditional China* (New York: Columbia University Press, 1994).

36. 在張之洞之前，江戶幕府末期思想家佐久間象山 (1811-1864) 曾提出類似二分的概念：「東洋の道德、西洋の学芸」。

37. Lydia Liu 曾在其著作中討論《學衡》，請見 Translingual Practice, 247.

38. 有關新文化運動的歷史，請見 Lin Yu-sheng, *The Crisis of Chinese Consciousness: Radical Anti-Traditionalism in the May Fourth Era* (Madison: University of Wisconsin Press, 1979).

39. 陳衡恪編，《中國文人畫之研究》，頁 5a。

40. 同前引注，頁 4b。

41. 例如請見鄭爲，〈後期印象派與東方繪畫〉，《美術研究》(1981 年第 3 期)，頁 52–56；沈樹華，〈論郭若虛的「氣韻非師」說〉，《美術史論》，1985 年第 3 期，頁 73–75。

42. 程端蒙，《性理字訓》(12 世紀)(上海：中華書局，1936)。原書引用段落的英譯版出自 Wm. Theodore de Bary and Irene Bloom, eds., *Sources of Chinese Tradition*, 2nd ed., vol. 1 (New York: Columbia University Press, 1999), 815.

43. 見劉曉路，《世界美術中的中國與日本美術》，頁 183。有幾筆資料顯示陳師曾在日本待了七年，但劉曉路認爲他只待了五年。

44. 小室翠雲，〈南宗画の新生命〉，《美術寫眞畫報》，第 1 卷第 3 號 (1920 年 3 月)，頁 26。

45. 同前引注，頁 27。

46. 請見俞劍華，〈陳師曾先生的生平及其藝術〉，《俞劍華美術論文選》(濟南：山東美術出版社，1986)，頁 349。

47. 就我們所知，金城收藏石濤的作品。一件他所收藏的石濤作品賣給外交官岡部長景(1884 年生)，這項資料出現於正木直彥(1862–1940)的日記中。請見正木直彥，《十三松堂日記》(東京：中央公論美術出版，1966)，頁 787。石濤有一套冊頁幾乎與金城 1909 年的山水畫相同，被載於 Kwo Dar-wei, *Chinese Brushwork in Calligraphy and Painting* (New York : Dover, 1990), 57.

48. 金城在此將石濤同代人王原祁的言論換了一種說法；王原祁云：「海內畫家，不能盡識；而大江以南，無出石師右者。」

49. 有關四王在二十世紀的地位，見郎紹君，〈「四王」在二十世紀〉，《朵雲》，第 36 期(1993)，頁 56–67。

50. 俞劍華編，《中國畫論類編》上卷 (香港：中華書局，1973)，頁 147。過去二、三十年的學術研究顯示，石濤的個人主義被過分誇大，且他的繪畫也反映其受到某些特定地域畫派的啟發。例如，請見 Richard Vinograd, "Reminiscences of Ch'in-huai: Tao-chi and the Nanking School," *Archives of Asian Art*, no. 31 (1977–1978): 6–31; 及 Richard Edwards, "Shih-t'ao and Early Ch'ing," in *The World Around the Chinese Artist: Aspects of Realism in Chinese Painting* (Ann Arbor: University of Michigan Press, 1987), 105–154. 研究石濤的專著請見 Jonathan Hay, *Shitao: Painting and Modernity in Early Qing China* (Cambridge: Cambridge University Press, 2001).

51. Lydia Liu, "Narratives of Modern Selfhood: First-Person Fiction in May Fourth Literature,"in Liu Kang and Tang Xiaobing, eds., *Politics, Ideology, and Literary Discourse in Modern China: Theoretical Interventions and Cultural Critique* (Durham: Duke University Press, 1993), 103–104.

52. 橋本関雪，《石濤》(1926)(東京：梧桐書院，1941)。封面由橋本關雪的好友錢崖(錢瘦鐵) 題字畫圖，錢氏也是石濤風格的擁護者。

53. 請見潘深亮，〈張大千偽作的石濤與八大山人畫〉，《收藏家》，第 21 期(1997)，頁 13。

54. 橋本関雪，〈浦上玉堂と石濤について〉，《中央美術》，第 102 期(1924 年 5 月)，頁 120。

55. 更多有關池大雅的研究，請見 Melinda Takeuchi, *Taiga's True Views: The Language of Landscape Painting in Eighteenth-Century Japan* (Stanford: Stanford University Press, 1992).

56. 瀧精一，〈文人畫と表現主義〉，《國華》，第 390 期(1922 年 11 月)，頁 160–165。

57. 劉海粟，〈石濤と後期印象派〉，《南畫鑑賞》(1935 年 10 月)，頁 26–27。中譯引自劉海粟，〈石濤與後期印象派〉，收錄於沈虎編選，《劉海粟藝術隨筆》(上海：上海文藝出版社，2001)，頁 100。

58. 劉海粟，〈石濤と後期印象派〉，頁 27。中譯引自劉海粟，〈石濤與後期印象派〉，頁 101。

59. 更多有關八大山人的研究，見 Judith G. Smith, ed., *Master of the Lotus Garden: The Life and Art of Bada Shanren (1626–1705)* (New Haven: Yale University Art Gallery, 1990).

60. 二階堂梨雨，〈氣韻生動說の精神〉，《美術寫眞畫報》，第 1 卷第 3 號 (1920 年 3 月)，頁 22–25。

61. 汪亞塵，〈論國畫創作〉，收錄於何懷碩編，《近代中國美術論集 5》(台北：藝術家出版社，1991)，頁 49。

62. 〈論國畫創作〉的筆調和主題與汪亞塵 1920 年代的其他文章相似，例如〈國畫改進論〉(1924) 及〈國畫上「六法」的辯解〉(1923)，這兩篇文章都收錄於王震、榮群立編，《汪亞塵藝術文集》(上海：上海書畫出版社，1990)。

63. 余紹宋，〈中國畫之氣韻問題〉，收錄於何懷碩編，《近代中國美術論集 1》，頁 115–122。

64. 劉海粟，《中國繪畫上的六法論》(上海：人民美術出版社，1956)；豐子愷，〈東洋畫六法的理論的研究〉，收錄於何懷碩編，《近代中國美術論集 1》，頁 153–181；滕固，〈氣韻生動略辯〉，收錄於何懷碩編，《近代中國美術論集 1》，頁 123–126。

第 4 章　吳昌碩的日本交遊圈：贊助與風格之間

1. 在楊逸的著作中，估計上海當時所有的藝術家有 377 位當地人與 326 位外地人——當地人之數幾乎與外地人一樣多。請見楊逸，《海上墨林》(上海：豫園書畫善會，1919)。有關海派繪畫史的介紹，英文文獻請見 James Cahill, "The Shanghai School in Later Chinese Painting," in Mayching Ko, ed., *Twentieth-Century Chinese Painting* (Oxford: Oxford University Press, 1988), 54–77; Shan Guo lin, "Painting in China's New Metropolis: The Shanghai School, 1850–1990," in Julia F. Andrews and Shen Kuiyi, eds., *A Century in Crisis: Modernity and Tradition in the Art of Twentieth-Century China* (New York: Guggenheim Museum, 1998), 20–34; Shen Kuiyi, "Entering a New Era: Transformation and Innovation in Chinese Painting, 1895–1930," in Julia F. Andrews et al., *Between the Thunder and the Rain: Chinese Paintings from the Opium War Through the Cultural Revolution, 1840–1979* (San Francisco: Asian Art Museum/Echo Rock Ventures, 2000), 100–102.

2. 請見 Shan, "Painting in China's New Metropolis," 22–23.

3. 請見 Shōsōin Jimusho (正倉院事務所), *Treasures of the Shōsōin* (Tokyo: Asahi Shimbun, 1965).

4. 佐々木剛三，〈清朝秘宝の日本流転〉，《芸術新潮》(1965 年 9 月)，頁 132–140。

5. 二十世紀初，西方人對於中國畫的收藏普遍感到不安。例如，1910 年代，紐約大都會美術館「不願意付十元」買傳顧愷之的《洛神賦圖》(現藏於華盛頓特區弗瑞爾藝廊)。請見 Cohen, *East Asian Art and American Culture*, 71.

6. 古原宏伸，〈日本的中國畫收藏與研究〉，《朵雲》，第 40 期 (1994 年 1 月)，頁 137–144。

7. 上海在通商口岸時期的外國人口統計數量可見於《上海公共租借史稿》(上海：上海人民出版社，1980)；亦見 Betty Peh-t'i Wei, *Old Shanghai* (Oxford: Oxford University Press, 1993), 13.

8. 傅佛國 (Joshua Fogel) 在許多研究中解釋了日本人在上海的生活細節。「魚與蔬菜」的參考資料出自其文："Integrating into Chinese Society: A Comparison of the Japanese Communities of Shanghai and Harbin," in Sharon A. Minichiello, ed., *Japan's Competing Modernities: Issues in Culture and Democracy, 1900–1930* (Honolulu: University of Hawai'i Press, 1998), 49.

9. 王一亭曾經跟隨吳昌碩的老師──名畫家任伯年──及其學生徐小倉學習。這個共同的師承脈絡某種程度上解釋了王一亭與吳昌碩相知相惜的特殊情感。當吳昌碩移居上海後，王一亭可能自覺負有讓這位老畫家生活富足的責任。吳昌碩擔心如何跟上這個城市的高生活水平，但王一亭向他保證不會有任何問題。剛開始，吳昌碩的生意不太理想時，王一亭自己會買他的作品；之後當吳昌碩的生意愈發忙碌時，王一亭也會幫忙代筆。到目前為止，對王一亭生平及其在藝術界的活動最詳盡的研究是蕭芬琪，〈海上畫家王震生平事蹟〉，《朵雲》，第 49 期 (1998 年 12 月)，頁 44–60；蕭文大體上根據楊隆生，〈王一亭傳略〉，《藝壇》，第 138 期 (1979 年 8 月)，頁 20–32；第 139 期 (1979 年 10 月)，頁 25–30。亦見許承煒、王忠德編，《王一亭書畫集》(上海：上海書畫出版社，1988)。

10. 這些奇聞軼事曾在一些文獻中反覆出現。例如，請見松村茂樹，〈吳昌碩の道〉，《墨》，第 110 號 (1994 年 9–10 月)，頁 21。

11. 同前引注，頁 21。

12. 吳昌碩幼年時的家在安吉附近，為浙江省的城鎮。他年輕時曾從事職位不高的公職，但在工作中沒有得到喜悅，因而轉向書法家與篆刻家的生涯。自二十歲開始經過約莫四十年，他在藝術生涯中獲得極大的認可，但貧窮的生活仍如影隨形。這段時期，他移居多處，如風景秀麗的蘇州，過去曾是文人文化的重鎮。1910 年，吳昌碩愈發想搬到上海，作為一個新興的都會中心，當地為人熟知的畫家將會有好的前景。他差遣一位弟子趙子雲先到上海進行六個月的試驗。趙子雲之行在商業上成功後，吳昌碩隨後在六十八歲時移居至上海。請見鄭逸梅，〈趙子雲和吳昌碩畫派〉，《朵雲》，第 5 期 (1983)，頁 137。

13. 有關吳昌碩與白石六三郎的關係，請見松村茂樹，〈吳昌碩と白石六三郎──近代日中文化交流の一側面〉，《大妻女子大学紀要・文系》，第 29 期 (1997)，頁 127–142。

14. 吳昌碩二十三歲的時候開始學習詩文並實驗不同流派的書法。數年後他開始從事篆刻。二十九歲時，他到上海和杭州旅遊，在此結識了許多後來引領他鑑賞古青銅器、印章與書法的朋友。有段時間他擔任地方文職小官，但很快地他便放棄了這個職位，全心投入藝術家的工作。吳昌碩的書法和篆刻風格受到俞樾 (1821–1906)、楊峴和吳大澂(1835–1902)的影響。見王家誠，〈吳昌碩傳〉，《故宮文物月刊》，第 11 期 (1984)，頁 144–148；邱定夫，〈尚古意的金石畫派〉，《中國畫民初各家宗派風格與技法之探究》(台北：中國文化大學，1988)，頁 4。

15. 有關金石派(北碑派)的英文研究，請見 Bai Qianshen, *Fu Shan's World: The Transformation of Chinese Calligraphy in the Seventeenth Century* (Cambridge, Mass.: Harvard University Press, 2003). 有關該派於現代時期的發展，請見 Lothar Ledderose, "Aesthetic Appropriation of Ancient Calligraphy in Modern China," in Hearn and Smith eds., *Chinese Art*, 212–

245. 雷德侯(Lothar Ledderose)的文章包含北派與歐洲建築的比較，以他們在藝術之中的傳播方法與典範地位的相似性爲據。文章的後半部則轉向特定的案例，討論古體在現代繪畫與書法中的復興。此文討論的作品出自吳昌碩、趙之謙、何紹基與其他重要的北碑派人物之手。

16. 有關吳昌碩書法更一般性的討論，請見陳振濂，《現代中國書法史》(鄭州：河南美術出版社，1993)，頁 40–54。

17. 有兩本書直接探討現代主義與藝術市場的關係：Michael G. Fitzgerald, *Making Modernism: Picasso and the Creation of the Market Place for Modern Art* (New York: Farrar, Straus, Giroux, 1995); Oskar Bätschmann, *The Artist in the Modern World: A Conflict Between Market and Self-Expression* (New Haven: Yale University Press, 1998). 雖然這兩本書只討論西方脈絡下的現代主義，但是卻啓發了思考有關中國藝術中的商業因素的方法，這個主題在現今（2006）的學界經常被迴避。Fitzgerald 主張時至十九世紀中期，藝術家成名的方式逐漸由商業成功取代原先的制度榮譽和學院名聲，而收藏家、藝術仲介、博物館策展人都有助於確保展覽機會，及作爲藝術與大衆買家之間的橋樑。Bätschmann 的研究，雖然名稱容易被誤解爲其他討論，實則提供了豐富的證據說明十九世紀法國與德國藝術家如何仰賴藝術市場，以及說明除了美學特性之外，商業利益在記述美術史發展時的中心地位。

18. 小原撫古，〈吳昌碩文人交流錄〉，《書道研究》，5 卷 1 號(1991)，頁 61。這是一本吳昌碩特集，內容是有關其日本交流的一些有益文章。

19. 論楊守敬的日本特刊，請見《書論》，第 26 期 (1985)。

20. 請見松村茂樹，〈松丸東魚編《缶廬扶桑印集》《續缶廬扶桑印集》記事〉，《印學論談——西泠印社九十周年論文集》(杭州：西泠印社出版社，1993)，頁 335；近藤高史，〈吳昌碩と日本人〉，《書道研究》，5 卷 1 號 (1991)，頁 73。沈揆一也討論了吳昌碩與日本人的關係，請見 Shen Kuiyi, "The Shanghai-Japan Connection in Early Twentieth Century," paper presented at the International Conference on Cross-Cultural Artistic Exchange in Later Chinese and Japanese History, Ohio State University, April 2005.

21. 請見瀧本弘之，〈「滬吳日記」管見——明治初期の上海・蘇州美術事情〉，《日中藝術研究》，第 33 卷 (1995 年 5 月)，頁 61–71；Stella Yu Lee, "The Art Patronage of Shanghai in the Nineteenth Century," in Li Chu-tsing, James Cahill, and Wai-kam Ho, eds., *Artists and Patrons : Some Social and Economic Aspects of Chinese Painting* (Lawrence: University of Kansas/University of Washington Press/Nelson-Atkins Museum of Art, 1989), 223–231；Joshua A. Fogel, "Prostitutes and Painters: Early Japanese Migrants to Shanghai," paper presented at Yale University, January 2003. 鶴田武良曾發表數篇關於旅日中國畫家的文章，年代和 Fogel 的研究大約相同。這段藝術交流史是中日關係中一個重要課題。見鶴田武良，〈王寅について——来舶画人研究〉，《美術研究》，第 319 期 (1982 年 3 月)，頁 75–85；〈来舶画人研究——羅雪谷と胡鉄梅〉，《美術研究》，第 324 期 (1983 年 6 月)，頁 61–67。

22. 小原撫古，〈吳昌碩文人交流錄〉，頁 61。

23. 日本美術期刊仍然偶爾會為吳昌碩出版特刊或專文，這表示他在日本持續有影響力。例如，請參閱《書道研究》(1991 年 1 月) 及《すみ》(1992 年 10 月)。有關其生平及藝術的圖錄或專書自 1980 年代以來陸續出版，如謙愼書道會編，《吳昌碩のすべて》(東京：二玄社，1984)，及吳東邁著，足立豐譯，《吳昌碩：人と芸術》(東京：二玄社，1980)。

24. 銅塑半身像現今展示於西泠印社的吳昌碩紀念館，是朝倉文夫其中一位學生所做的替代品。請參閱前田秀雄，〈吳昌碩與朝倉文夫〉，《東方書畫》，1 卷 3 期 (1995)，頁 20–22。

25. 兩本印集的題名分別為《缶廬樸桑印集》(1965) 與《續缶廬樸桑印集》(1972)。兩本共包含 139 方印，為松丸道雄教授的父親、著名的篆刻家松丸東魚(1901–1975) 多年的收集。因為這兩本印集最初都是為朋友所做，所以每冊只有三十本複本。其封面出版於《吳昌碩のすべて》(東京：二玄社及謙愼書道會，1977)；其內容在 1990 年代以前並沒有被仔細研究，且大多由松村茂樹所研究。

26. 松村茂樹，〈松丸東魚編〉，頁 331；松村也解釋到，因為王个簃記得吳昌碩曾經記下內藤湖南的住址，兩人必定見過面。在此，這種邏輯不足以支持一個確實的會面，但是這暗示了吳昌碩有意與內藤湖南保持聯繫。英文方面有關內藤湖南學術與思想最重要的著作仍是 Joshua Fogel 的 *Politics and Sinology: The Case of Naitō Konan (1866–1934)* (Cambridge, Mass.: Council on East Asian Studies, Harvard University Press, 1984).

27. 松村茂樹，〈松丸東魚編〉，頁 331、338。

28. 神田喜一郎 (1897–1984) 為長尾雨山的《中国書画話》(東京：筑摩書房，1965) 寫序。神田喜一郎是一位東洋學學者，也是內藤湖南的學生。

29. 內藤湖南有關中國美術最重要的著作是《支那絵画史》，這是他 1920 年代在京都帝國大學演講稿的彙編。有關這本著作與其思想根基的詳細討論，請見拙作 "The East, Nationalism, and Taishō Democracy: Naitō Konan's History of Chinese Painting." 而長尾雨山的《中國書画話》的內容及重要性則尚未被討論。日本敦煌學在京都帝國大學的發展過程在拙作中分析過，請見 "Dunhuangology as Nationalist Apparatus, with Special Focus on the Kyoto School of Oriental Studies and Its Connections with Modern Chinese Historiography," in Roy Starrs, ed., *Japanese Cultural Nationalism: At Home and in the Asia Pacific* (Folkstone, Kent: Global Oriental, 2004), 252–267. 此研究檢視幾個由京都學派敦煌學者所建立的、關於在亞洲領域脈絡下研究中國文化與歷史的關鍵概念，同時也思考這些文集與國學大師王國維(1877–1927)之間的關係。

30. 杉村邦彥寫了一篇文章調查長尾雨山在上海的足跡，分成三部分發表，請見〈上海に長尾雨山の足跡を訪ねて〉，《出版ダイジェスト》，第 1–3 部，第 1553 號(1995 年 4 月 11 日)、第 1576 號 (1995 年 9 月 30 日)、第 1586 號 (1995 年 12 月 11 日)。這位作者 2006 年時任教於京都教育大學，他對尋找長尾雨山過去的居所特別感興趣，並補充了一些重要的生平資訊。

31. 請見吉川幸次郎在長尾雨山《中國書画話》的後記，頁 366。
32. 鄭逸梅，《藝林拾趣》(杭州：浙江文藝出版社，1990)，頁 81–82；引自蕭芬琪，〈海上畫家王震〉，頁 51；亦見黃可，〈清末上海金石書畫家的結社活動〉，《朵雲》(1987年 1 月)，頁 141–148。黃可指出，題襟館的地址換過三次，分別從最初的交通路搬到汕頭路的俞語霜家；之後從汕頭路搬到寧波路；最後從寧波路搬到福州路與浙江路的交叉路口。題襟館於 1926 年解散。
33. 伊藤博文支持甲午戰爭，及迫使大韓帝國簽下條約變成日本的保護國。這個舉措使他遭到一個韓國人的暗殺，而他的死也成爲 1910 年日本併吞韓國的一項藉口。根據吳昌碩在王一亭傳記《白龍山人傳》(1921) 中的一則評論，吳昌碩 1911 年初見王一亭。因此他們不可能一起與伊藤博文會面。
34. 松村茂樹，〈松丸東魚編〉，頁 330。
35. 同上注。
36. 吳昌碩曾言：「我是金石第一，書法第二，花卉第三，山水外行。」這段言論記於王个簃、劉海粟編，《回憶吳昌碩》(上海：上海人民美術出版社，1986)，頁 35；本書引自松村茂樹，〈職業書画家としての吳昌碩およびその弟子達〉，《大妻女子大学紀要·文系》，第 23 期 (1991 年 3 月)，頁 95。松村茂樹指出，吳昌碩排列其專長的方式如同明代前輩畫家徐渭所言：「吾書第一，詩二，文三，畫四。」吳昌碩曾自稱：「三十學詩，五十學畫」，但實際上，他三十幾歲或更早即開始作畫。其誤導之言是一種謙遜自己在繪畫方面成就——又或許是將其成就歸功於他三十幾歲跟隨的上海畫家任伯年 (1840–1896) ——的方式。請見王家誠的評論，〈吳昌碩傳〉，頁 147。
37. 王个簃，〈八十年隨想錄〉(沈偉寧記錄口述)，《朵雲》(1981 年 5 月)，頁 65；王个簃，〈吳昌碩先生傳略〉，《藝林叢錄》第 1 卷 (上海：商務印書館，1959)。松村茂樹舉出吳昌碩所採取的兩個方法，反映出他想「職業化」的意圖。第一件事在 1903 年，吳昌碩 60 歲時起草了一份「潤格」，列舉不同類型委託作品的收費標準。顧客可以由此收費價格來做選擇。「潤格」，實際上是一個職業藝術家的宣示。第二件事發生於 69 歲時，在他於鄰近城鎮 (安吉與蘇州) 工作與生活之後，他最終搬到上海。松村茂樹解釋這個決定很大程度受到藝術家想要從上海這座城市的藝術市場 (爲當時中國最大)獲得利益的慾望所驅使。請見松村茂樹，〈吳昌碩の選擇：職業書画家への道〉，《すみ》，第 110 號 (1994 年 9–10 月)，頁 70–73。文章的延伸版，含有關於代筆的討論，請見同作者，〈職業書画家としての吳昌碩およびその弟子達〉。
38. 請見近藤高史，〈吳昌碩と日本人〉，頁 83。
39. 請見松村茂樹，〈松丸東魚編〉，頁 328。
40. 引自褚樂三，〈吳昌碩先生的藝術〉，《藝文叢輯 14 卷：吳昌碩先生傳略》(台北：藝文印書館，1978)，頁 15。同書有六篇不同作者的文章，包含一篇其子吳東邁所寫有關吳昌碩的書法，及一篇由其學生王个簃所寫，討論其生平。
41. 碧水郎，〈吳昌碩翁雜感〉，《美術寫眞畫報》，第 1 卷第 8 號 (1920 年 9 月)，頁 35。這篇文章內含一些有趣的評論，例如，吳昌碩最爲人熟知的身分是篆刻家，再者是書法家，但是因爲這兩種藝術的觀眾都僅限於一小圈子的人，反倒是吳昌碩在

繪畫方面的成就更吸引大衆的目光。

42. 同上注。

43. 《吳昌碩画譜》的廣告請見《美術寫眞畫報》，第 1 卷第 6 號 (1920 年 7 月)，頁 73。這本圖錄包含彩色圖版在內共收錄三十件吳昌碩三十餘年來所創作的繪畫。

44. 玉蟲敏子分析「裝飾」的國家化，請見 " 'Decorative' in Japanese Art Historical Discourse," 文章發表於 1997 年 12 月 5 日在東京舉辦的第 21 回文化財保存國際研討會 (the Twenty-first International Symposium on the Preservation of Cultural Property, Tokyo, 5 December 1997)。

45. 「飾」是日本協會與大英博物館、サントリー美術館 (Suntory Museum of Art) 合辦展覽的主題。請見圖錄 Nicole Coolidge Rousmaniere, ed., *Kazari: Decoration and Display in Japan, 15th-19th Centuries*, foreword by Tsuji Nobuo (辻惟雄) (London: British Museum Press, 2002).

46. 王家誠，〈吳昌碩傳 (完結篇) ──宋梅亭畔〉，《故宮文物月刊》，第二卷第八期 (1984 年 11 月)，頁 139。

47. A. Deirdre Robson 描述了類似的趨勢，以修正二十世紀中期紐約的藝術收藏，請見 *Prestige, Profit, and Pleasure: The Market for Modern Art in New York in the 1940s and 1950s* (New York: Garland, 1995).

48. 田中慶太郎，〈風韻に富む吳昌碩の逸品〉，《美術寫眞畫報》，第 1 卷第 5 號 (1920 年 5 月)，頁 86–88。

49. 吳昌碩一開始不願意擔任此團體的社長。他曾回應此提名，云：「印詎無源？讀書坐風雨晦明，數布衣曾開浙派；社何敢長？識字僅鼎彝瓴甓，一耕夫來自田間。」引自邱定夫，〈尙古意的金石畫派〉，頁 9。吳昌碩把海上題襟館與西泠印社的經營多半交給他的兒子與弟子。

50. 佐藤道信，〈歷史史料としてのコレクション〉，《近代画說 4：明治美術學會誌》(1993)，頁 86。這篇文章將日本美術的收藏分爲兩個群組：古美術與當代美術。在十九世紀晚期及二十世紀初期，前者被當作珍寶並阻止其大量「流向」(流れ) 西方；後者，大部分是美術和工藝，自由地「輸出」以發揚國家文化及滿足西方人對日本藝術的渴望。進入日本市場的中國藝術也可以被分爲這兩類。如同日本的古美術，中國古代作品被視爲珍寶，但是中國的當代美術比起純美術則較少美術及工藝，也就是更多是繪畫和書法一類。現代日本的收藏文化已經是幾個學術研究的對象。例如，請見 Christine Guth, *Art, Tea, and Industry: Masuda Takashi and the Mitsui Circle* (Princeton: Princeton University Press, 1993); Harry G. C. Packard [ハリー・G.C. パッカード]，《日本美術蒐集記》(東京：新潮社，1993)；田中日佐夫，《美術品移動史：近代日本のコレクターたち》(東京：日本経済新聞社，1981)；佐藤道信，《〈日本美術〉誕生：近代日本の「ことば」と戰略》(東京：講談社，1996)。

51. 有關大正民主請見 Sharon Nolte, "Individualism in Taishō Japan," *Journal of Asian Studies* 43, no. 4 (August 1984): 667–684; 亦見 Carol Gluck, *Japan's Modern Myths: Ideology in the Late Meiji Period* (Princeton : Princeton Universiy Press, 1985).

52. 這些詩句出自一件名爲《葡萄》作品的題跋，這首詩被收錄於吳昌碩的詩集《缶廬別存》。它也被譯爲日文，引於松村茂樹，〈職業書画家〉，頁 95。

53. 請見松村茂樹，〈職業書画家〉。

54. 藤田伸也，〈寿老人鉄斎：富岡鉄斎と吉祥図〉，《東京国立博物館研究誌》，第 528 號 (1995 年 3 月)，頁 14–26。

55. 請見劉曉路，〈富岡鐵齋的印章〉，《收藏家》，第 21 期 (1997 年)，頁 61。

第 5 章　展覽會與中日外交

1. 近來有關二十世紀初期中日外交複雜性的討論，見 Barbara J. Brooks, *Japan Imperial Diplomacy: Consuls, Treaty Ports, and War in China 1895-1938* (Honolulu: University of Hawai'i Press, 2000).

2. 就我所知，僅有一篇專門討論中日展覽的文章。它由數個逐字引述個人記載、期刊和報紙內容的長篇段落組成，其中有許多來自東京外務省「展覽雜項文件」的檔案。見河村一夫，〈大正末期より昭和六年に至る日中交流名画展開催に関する渡辺晨畝画伯の活躍について〉，《外交時報》，1155 期 (1978 年 6 月)，頁 18–29。

3. 見許志浩，〈中國美術期刊過眼錄 1911–1949〉 (上海：上海書畫出版社，1992)。亦見 Julia F. Andrews with Shen Kuiyi, "Nationalism and Painting Societies of the 1930s," 文章發表於 2002 年 4 月 13 日的"Urban Cultural Institutions in Early 20th Century China"；出版於 http://deall.ohio-state.edu/denton.2/institutions/andrews.htm (2004 年 2 月 29 日檢索).

4. 之後，顏世清寒木堂有一部分的收藏確實在 1923 年被帶到日本。請見〈顏氏寒木堂藏書展覽〉，《書畫骨董雜誌》，第 176 號 (1923 年 2 月)；岸田劉生，〈寒木堂の藏畫を見る〉，《支那美術》，第 1 期第 7 號 (1923 年 3 月)，頁 5–6。

5. 金城，法律專家，曾經在倫敦學習法律且遊歷歐洲及美國觀察刑罰制度。他旅居期間經常找時間造訪美術館。1911 年，在他被任命爲國務秘書後，因工作與皇家關係密切，他利用其影響力將紫禁城一部分變成展覽空間，象徵新共和的精神，以羅浮宮爲典範。金城也張羅要出版的展覽圖錄。有關其畫家生涯與作品的簡短描述，見 Shen Kuiyi (沈揆一), "Entering a New Era," 108.

6. 見 1919 年 6 月 11 日發行的《時事新報》。亦可見渡邊晨畝，〈美術の宝庫支那附日支連合美術展覧会の事〉，《美術之日本》，11 卷 4 號 (1919 年 4 月)，頁 13–19。

7. 見燃犀，〈東方繪畫協會原始客述〉，《藝林旬刊》，第 62 期 (1929 年 9 月)，頁 2。

8. 關於段祺瑞與西原借款的關係，見黃征、陳長河、馬烈著，《段祺瑞與皖系軍閥》，第二版，《中華民國史叢書》(河南：河南人民出版社，1991)，頁 87–103。

9. 《時事新報》，1919 年 6 月 11 日。

10. 後藤朝太郎，〈支那外交の民衆化〉，《外交時報》，454 期 (1923. 11)，頁 2–12。

11. 松下茂，〈日華親善の形勢となった日華聯合絵画展覧会〉，《支那美術》，第 1 卷第 1 號 (1922 年 8 月)，頁 9–10。

12. Shen Kuiyi, "Entering a New Era," 110.

13. 請見阮榮春、胡光華，《中華民國美術史》(成都：四川美術出版社，1992)，頁 40。

14. 包含黃遵憲、梁啓超、嚴復、章太炎在內的幾位現代中國重要思想家，皆強調「群學」作爲國家團結之法的重要性。他們多數受到社會達爾文主義的種族集體競爭觀念的啓發。請見 Frank Dikötter（馮克），*The Discourse of Race in Modern China* (Stanford: Stanford University Press, 1992), 103–104.

15. 請見雲雪梅，〈民國時期的兩個京派美術社團〉，《收藏家》，第 49 期 (2000 年 11 月)，頁 25–30。這篇文章探討作爲中國畫學研究會與湖社主要活動的諸多展覽，是至本書出版爲止(2006)關於這兩個團體的歷史最好的綜合研究。*Between the Thunder and the Rain* 一書中也有幾個段落討論到這兩個團體，包含簡短的提及展覽，見 Andrews et al., *Between the Thunder and the Rain,* 108–109, 178–180. 這比我看過的多數西方處理此主題的研究篇幅更大。亦請見張朝暉，〈湖社始末及其評價〉，《美術史論》，1993 年第 3 期，頁 33–35；及孫菊生，〈中國畫學研究會與湖社畫會〉，收錄於北京市文史研究館編，《耆年話滄桑》(上海，1993)，頁 103–104。

16. 《申報》，1920 年 5 月 30 日。

17. 請見雲雪梅，〈民國時期的兩個京派美術社團〉。1922 年，日本決定退還一部分的庚子賠款，約 770 萬英鎊。這筆經費用於中國的文化事業，包含贊助留學日本與興建圖書館及研究中心，以及創立東京大學東洋文化研究所。有關此經費投入中國事業的細節，請見黃福慶，《近代日本在華文化及社會事業之研究 1898–1945》(台北：中央研究院近代史研究所，1982)。

18. 請見雲雪梅，〈民國時期的兩個京派美術社團〉，頁 26。

19. 松下茂，〈日華親善の形勢〉，頁 9–10；《中央新聞》，1922 年 4 月 3 日。

20. 有關一些大企業的資料，請參閱夏林根、董志正主編，《中日關係辭典》(大連：大連出版社，1991)。

21. 請見 Peter Schran, "Japan's East Asia Market, 1870–1940" 文中的圖表 9.7，此文收錄於 A. J. H. Latham and Heita Kawakatsu, eds., *Japanese Industrialization and the Asian Economy* (London: Routledge, 1994), 209.

22. 松下茂，〈日華親善の形勢〉，頁 10。

23. Huang Miaozi, "From Carpenter to Painter: Recalling Qi Baishi," *Orientations* 20, no.4 (April 1989): 85–87.

24. 引自劉曦林，〈齊白石論〉，《朵雲》，第 38 期 (1993)，頁 123。

25. Ye Qianyu, "Qi Baishi's Late Transformation," trans. Xiong Zhenru, *Chinese Literature*, no. 1 (Spring 1985): 90–93.

26. 齊白石，《白石老人自述》，第三版 (長沙：嶽麓書社，1986)，頁 99–100。

27. 引自齊良遲，〈白石老人與陳師曾〉，收錄於蕭乾編，《藝林述舊》(香港：商務印書館，1992)，頁 67–68。

28. 請見戚宜君，《齊白石外傳》，第三版 (台北：世界文物出版社，1987)，頁 208–218。

29. 有關齊白石的生平與藝術，例如可見 Alice Boney, "Of Qi Baishi," *Orientations* 20, no. 4 (April 1989): 80-84; Foreign Language Press, *Likeness and Unlikeness: Selected Paintings of Qi Baishi* (Beijing: Foreign Language Press, 1998); 徐改編著，《齊白石》(石家莊：河北教育出版社，2000)；浙江人民出版社編著，《齊白

石》(杭州：浙江人民出版社，1999)；林浩基，《齊白石》，第二版 (北京：中國青年出版社，1998)；白巍，《藝苑奇葩——齊白石》(蘭州：蘭州大學出版社，1996)。

30. 請見西浜二男，《友好の鐘：王一亭先生の遺徳を偲んだ》(東京：無出版商，1983)。

31. 《大和新聞》，1924 年 5 月 1 日。

32. 中央公園收門票的做法降低了較不富裕民眾的使用意願。人們到那裡喝茶、聽樂團演奏音樂或純粹散步。請見 David Strand, *Rickshaw Beijing: City People and Politics in the 1920s* (Berkeley: University of California Press, 1989), fig. 19, p. 169.

33. 《大和新聞》，1924 年 5 月 1 日。

34. John C. Ferguson, "Editorial Comments," *China Journal of Science and Arts* 2, no.4 (July 1924): 327.

35. 更多關於殖民時期展覽的研究，請見 Kim Youngna, "Modern Korean Painting and Sculpture," in Clark, *Modernity in Asian Art*, 155–168; 謝里法，《台灣美術運動史》(台北：藝術家出版社，1978)，特別見第三章；Wang Hsiu-hsiung, "The Development of Official Art Exhibitions in Taiwan During the Japanese Occupation," in Marlene J. Mayo, J. Thomas Rimer, and H. Eleanor Kerkham, eds., *War, Occupation, and Creativity: Japan and East Asia 1920-1960* (Honolulu: University of Hawai'i Press, 2001), 92–120.

36. 五卅運動情況的精要敍述請見 Strand, *Rickshaw Beijing*, 182–193.

37. 《大阪時事》，1926 年 2 月 19 日。

38. 黃福慶在書中提到，第四回中日繪畫展覽為日本「文化事業」的其中一環。請見黃福慶，《近代日本在華文化及社會事業之研究 1898–1945》，頁 194。

39. 請見周肇祥，〈東游日記〉，《藝林旬刊》，第 1 期 (1928 年 1 月 1 日)，第三版。

40. 周肇祥對這趟行程的記述分成多次刊登在《藝林旬刊》，請見第 1–72 期(1928–1929)。

41. 東方繪畫協會，《第四回日華繪畫聯合展覽会図録》(東京：東方絵画協会，1926)。此圖錄的複本現藏於東京文化財研究所圖書館。

42. 東方繪畫協會宣稱其使命工作為組成包含兩位主席、四位副主席和四十位幹事的執行委員會，及處理中日共同的例行活動，並設立兩個總部—— 一個在東京、一個在北京。請見 National Committee of Japan on Intellectual Cooperation, *Year Book of Japanese Art*, English ed. (1929–1930): 120–121.

43. 正木直彥，《十三松堂日記》，頁 385。

44. 請見雲雪梅，〈民國時期的兩個京派美術社團〉，頁 27。

45. 請見燃犀，〈東方繪畫協會原始客述〉，《藝林旬刊》，第 63 期 (1929 年 9 月)，第二版；第 64 期 (1929 年 10 月)，第二版；第 65 期 (1929 年 10 月)，第二版；第 66 期 (1929 年 10 月)，第二版。

46. 同前引注，第 66 期。

47. 到目前(2006)為止，有關王一亭生平及其在藝術界的活動最全面的研究為蕭芬琪，〈海上畫家王震生平事輯〉。

48. 河村一夫，〈大正末期より昭和六年に至る日中交流名画展〉，頁 28。

49. 史全生、高維良與朱劍著，《南京政府的建立》(台北：巴比倫出版社，1992)，頁 183–184。

50. William Fitch Morton, *Tanaka Giichi and Japan's China Policy* (New York: St. Martin's Press, 1980), 98.

51. 見 Prasenjit Duara, "Transnationalism and the Predicament of Sovereignty: China, 1900–1945," *American Historical Review* 102, no.4 (October 1997): 1038.

52. Marius B. Jansen, *The Japanese and Sun Yat-sen* (Stanford: Stanford University Press, 1970).

53. Duara, "Transnationalism and the Predicament of Sovereignty," 1040.

54. 《時事新報》，1928 年 11 月 14 日。

55. 同前引注。

56. 《大阪新聞》，1928 年 11 月 30 日。

57. 小室翠雲，〈日誌の芸術の締盟〉，《大毎美術》，第 79 號 (1929 年 1 月)，頁 6。

58. *Year Book of Japanese Art,* English ed. (July 1929): 72; 類似概念也出現在河合玉堂，〈両民族構想の相異〉，《大毎美術》，第 79 號 (1929 年 1 月)，頁 8–11。

59. 有關促成這場展覽的收藏家完整列表，請見河村一夫，〈大正末期より昭和六年に至る日中交流名画展〉，頁 26–27。

60. 有關張學良的研究，請見張永濱，《張學良大傳》，兩冊 (北京：團結出版社，2001)；古野直也，《張家三代の興亡：孝文・作霖・学良の"見果てぬ夢"》(東京：芙蓉書房，1999)；臼井勝美，《張学良の昭和史最後の証言》(東京：角川書店，1991)。

61. Lin Hansheng, "A New Look at China Nationalist 'Appeasers,'" in Alvin D. Coox and Hilary Conroy, eds., *China and Japan: Search for Balance Since World War I* (Santa Barbara: ABC-Clio, 1978), 225.

62. Strand, *Rickshaw Beijing*, 14.

63. 例如可見 Jerome Silbergeld, "Political Symbolism in the Landscape Painting and Poetry of Kung Hsien (c. 1620–89)" (Ph.D. dissertation, Stanford University, 1974).

第 6 章　國家主義與傅抱石的山水畫

1. 傅抱石，〈民國以來國畫之史的觀察〉，《文史半月刊》(1937 年 7 月)，收錄於顧森、李樹聲編，《百年中國美術經典文庫 1：中國傳統美術 1896–1949》(深圳：海天出版社，1998)，頁 166–169。

2. 傅抱石，〈民國以來國畫之史的觀察〉，頁 166。

3. 傅抱石，〈民國以來國畫之史的觀察〉，頁 167。

4. 傅抱石，〈民國以來國畫之史的觀察〉，頁 168。

5. 同上注。

6. 同上注。

7. 請見 Kuiyi Shen, "Fu Baoshi and the Construction of Chinese Art History" 以及 Tamaki Maeda and Aida Yuen Wong, "Kindred Spirits: Fu Baoshi and the Japanese Art World," 收於 Anita Chung, ed., *Chinese Art in the Age of*

Revolution: Fu Baoshi (1904–1965), exh. cat., Cleveland Museum of Art (New Haven, CT: Yale University Press, 2011), 29–33; 35–41. 亦見 Tamaki Maeda, "Rediscovering China in Japan: Fu Baoshi's Ink Painting," in Josh Yiu, ed., *Writing Modern Chinese Art: Historiographic Explorations* (Seattle: Seattle Art Museum, 2009), 70–81; 及本書第二章。

8. 有關學術從歐洲中心的現代主義轉向多中心的、多元交織的現代主義的更廣泛討論，見 Laura Doyle and Laura A. Winkiel, *Geomodernisms: Race, Modernism, Modernity* (Bloomington: Indiana University Press, 2005).

9. 落葉圖像的來源也可能出自他處，味岡義人提出池田輝方(1883–1921)與任熊是另外兩個可能來源；請見味岡義人，〈近代日中美術交流と傅抱石〉，收錄於渋谷区立松涛美術館編，《傅抱石日中美術交流のかけ橋》(東京：松涛美術館，1999)，頁 25。

10. 兩件屈原畫作，請見 Anita Chung, ed., *Chinese Art in the Age of Revolution*, 86–87.

11. 《石勒問道圖》請見 Anita Chung, ed., *Chinese Art in the Age of Revolution*, 94–95.

12. 請見張國英，《傅抱石研究》(台北：台北市立美術館，1991)，頁 145–189。

13. 《江天暮雪》與《更喜岷山千里雪》二圖請見 Anita Chung, ed., *Chinese Art in the Age of Revolution*, 112–113.

14. 葉宗鎬，〈二十世紀中国画坛巨匠——傅抱石〉，收錄於渋谷区立松涛美術館編，《傅抱石日中美術交流のかけ橋》，頁 21。

15. 見 Shane McCausland, *First Masterpiece of Chinese Painting: The Admonitions Scroll* (New York: George Braziller, Publishers, 2003), 119–123.

16. 有關傅抱石美術史研究的總覽，請見 Kuiyi Shen, "Fu Baoshi and the Construction of Chinese Art History", 29–33.

17. 見本書第二章。

18. 金原省吾，《絵画に於ける線の研究》(東京：古今書院，1927)。

19. 傅抱石，〈壬午重慶畫展自序〉，首刊於《時事新報》(1942 年 10 月 8 日、12 日、20 日)，本章引自〈營製歷史故實入畫〉，收錄於《傅抱石 / 歷史故實》，中國近代名家書畫全集 A10 (香港：翰墨軒出版有限公司，1995)，頁 108。

20. 引自伍霖生，〈一代宗師藝術永存——再論傅抱石卓越的藝術成就〉，《名家翰墨 19：兩岸珍藏傅抱石精品特集》(1991 年 8 月)，頁 70。

21. David Clarke, "Raining, Drowning and Swimming: Fu Baoshi and Water," *Art History* 29, no.1 (February 2006), 117–118.

22. 請見伍霖生，〈一代宗師藝術永存〉，《名家翰墨 19》，頁 70。

23. 原文中對此詩的完整英譯請見「中詩英譯網」("Chinese poems in English translation")，網址：http://www.chinapage.com/eng1.html (檢索日期：2012 年 1 月 22 日)。杜若("sweet herb")的翻譯在此改譯爲"fragrant pollia"。"my Lord" 改譯爲 "my lady"，因爲這個人物可能是女性。

24. 有一些人認爲屈原並沒有眞正撰寫這些詩文，只有收集、編纂並傳續它們。

25. Anita Chung, ed., *Chinese Art in the Age of Revolution*, 90.

26. 原文對題跋的英譯請見 Anita Chung, ed., *Chinese Art in the Age of Revolution*, 91.

27. 沈左堯認爲傅抱石處理主題的方式在十年之後產生劇烈變化:「一九五四年出版了郭沫若《屈原賦今譯》,抱石先生又按郭譯的文字畫了一套完整的《九歌圖》。其中《山鬼》一幅題了郭譯首段:『有個女子在山崖,薜荔衫子菟絲帶。眼含秋波露微笑,性格溫柔眞可愛。』」見沈左堯,〈傅抱石畫屈原九歌圖集〉,《傅抱石/屈原賦》,中國近代名家書畫全集 A8 (1995),頁 107。

28. 見 Maeda and Wong, "Kindred Spirits". 這方印章也被重刻過。關於傅抱石篆刻更深入的歷史研究,請見王本興,《傅抱石篆刻藝術世界》(北京:北京工藝美術出版社,2004)。

29. Anita Chung, ed., *Chinese Art in the Age of Revolution*, 78.

30. 伍霖生,〈傅抱石畫蹟眞僞辨〉,《名家翰墨 19》,頁 128。

31. 見 Jay Levenson, *Circa 1492: Art in the Age of Exploration* (New Haven, CT: Yale University Press, 1991), 438.

32. 見 Jay Levenson, *Circa 1492*, 438.

33. 2010 年佳士得提出拍賣會上前所未見最珍貴的中國繪畫,含有雨景的石濤畫冊,價值高達一千五百五十萬美金,最終未售出。請見 http://www.artdaily.org/index.asp?int_sec=11&int_new=37618#.UAR2qpGAkY4, (檢索日期:2012 年 7 月 16 日).

34. 橋本関雪,《石濤》(東京:梧桐書院,1926 初版,1941 再版)。更多關於橋本関雪的研究,請見西原大輔,《橋本関雪:師とするものは支那の自然》(京都:ミネルヴァ書房,2007)。

35. Guo Hui (郭卉), "The Artist as an Art Historian: Fu Baoshi and his works," in *The Proceedings of the International Conference for Chinese Modern Painting Researches* [sic], The Kyoto National Museum Project 2009, supported by the Agency for Cultural Affairs, Japan (Kyoto: Kyoto National Museum, 2009), 149.

36. Guo Hui, "The Artist as an Art Historian", 150, 157. 傅抱石這件藏於上海的作品似乎立基於石濤的《遊華陽山圖》(約 1685–1697)。其中題材的選擇與安排皆十分類似,但如同郭卉所說:「傅抱石在右上角增添了些許山峰霧氣。他的筆觸比石濤更短,且運用濕筆與暗墨創造模糊感。傅抱石運用了數層水墨來創造朦朧多霧的效果。」

37. 其他兩位留學日本的嶺南派大師爲高劍父胞弟高奇峰(1889–1933)與陳樹人。關於嶺南派的創立及發展方面最可靠的英文書籍還是 Ralph Croizier, *Art and Revolution in Modern China: The Lingnan (Cantonese) School of Painting, 1906–1951* (Los Angeles and Berkeley: University of California Press, 1988).第二章特別討論「日本收藏」。

38. 見 Maeda and Wong, "Kindred Spirits", 39.

39. Victoria Weston, *Japanese Painting and National identity: Okakura Tenshin and his Circle,* Michigan Monograph Series in Japanese Studies 45 (Ann

Arbor, MI: University of Michigan Press, 2004), 180.

40. Dōshin Satō, *Modern Japanese Art and the Meiji State: The Politics of Beauty*, trans. Hiroshi Nara (Los Angeles: Getty Research Institute, 2011), 258.

41. Weston, *Japanese Painting and National identity*, 183.

42. Ellen Conant, *Nihonga Transcending the Past: Japanese-Style Painting, 1868–1968*, exh. cat., The Saint Louis Art Museum and the Japan Foundation (New York & Tokyo: Weatherhill, 1995), 333.

43. Michiyo Morloka and Paul Berry, *Modern Masters of Kyoto: The Transformation of Japanese Painting Traditions, Nihonga from the Griffith and Patricia Way Collection*, exh. cat., Seattle Art Museum (Seattle: University of Seattle Press, 1999), 225.

44. 英譯版請見 Anita Chung, ed., *Chinese Art in the Age of Revolution*, 112.

45. 傅抱石，〈中國繪畫思想之進展〉(1941)，收錄於《傅抱石美術文集》(南京：江蘇文藝出版社，1986)。

46. Aida Yuen Wong, "The East, Nationalism, the Taishō Democracy: Naitō Konan's History of Chinese Painting," in Joshua A. Fogel, ed., *Crossing the Yellow Sea: Sino-Japanese Cultural Contacts, 1600–1950* (Norwalk East Bridge, 2007), 281.

47. Aida Yuen Wong, "The East, Nationalism, the Taishō Democracy", 283.

48. Tamaki Maeda, "Rediscovering China in Japan", 74–77.

49. Donald Keene, *Landscapes and Portraits: Appreciation of Japanese Culture* (Tokyo and Palo Alto: Kodanshe International Ltd., 1971), 274.

50. 這次展覽包含 175 件繪畫作品、書法與印章。請見 Maeda and Wong, "Kindred Spirits", 3.

51. 伊勢專一郎，《顧愷之より荊浩に至る：支那山水画史》(1933)，這本書受到數一數二的漢學家內藤湖南的高度讚譽，請見本書第二章與 Kuiyi Shen, "Fu Baoshi and the Construction of Chinese Art History", 30–31.

52. 見 Maeda and Wong, "Kindred Spirits", 40.

53. Susan Stanford Friedman, "Paranoia, Pollution and Sexuality: Affiliations between E.M. Forster's A Passage to India and Arundhati Roy's The God of Small Things," in Doyle and Winkiel, *Geomodernisms: Race, Modernism, Modernity*, 246.

54. David Clarke, "Raining, Drowning and Swimming," 125–127.

參考書目

一、英文

Acker, William Reynolds Beal. *Some T'ang and Pre-T'ang Texts on Chinese Painting*. Leiden: E. J. Brill, 1954.

Andrews, Juila F., with Shen Kuiyi. "Nationalism and Painting Societies of the 1930s." Paper presented on Urban Cultural Institutions in Early 20th Century China, 13 April 2002. http://deall.ohio-state.edu/denton.2/institution/andrews.htm, accessed on 29 February 2004.

Andrews, Julia F. "Traditional Painting in New China: *Guohua* and the Anti-Rightist Campaign." *Journal of Asian Studies* 49, no.3 (August 1990): 555–577.

Andrews, Julia F., and Shen Kuiyi, eds. *A Century of Crisis: Modernity and Tradition in the Art of Twentieth-Century China*. New York: Guggenheim Museum, 1998.

Andrews, Julia F., et al. *Between the Thunder and the Rain: Chinese Paintings from the Opium War Through the Cultural Revolution, 1840–1979*. San Francisco: Asian Art Museum/Echo Rock Ventures, 2000.

Ankersmit, F. R. "Historicism: An Attempt at Synthesis." *History and Theory* 34, no.3 (1995): 143–161.

Bai Qianshen. *Fu Shan's World: The Transformation of Chinese Calligraphy in the Seventeenth Century*. Cambridge, Mass.: Harvard University Press, 2003.

Barmé, Geremie. *An Artistic Exile: A Life of Feng Zikai (1898–1975)*. Berkeley: University of California Press, 2002.

Bätschmann, Oskar. *The Artist in the Modern World: A Conflict Between Market and Self-Expression*. New Haven: Yale University Press, 1998.

Bhabha, Homi. "Of Mimicry and Man: The Ambivalence of Colonial Discourse." *October* (Spring 1984): 125–133.

Blacker, Carmen. *The Japanese Enlightenment: A Study of the Writings of Fukuzawa Yukichi*. Cambridge: Cambridge University Press, 1964.

Bogel, Cynthea J. "The National Treasure System as a Formative Paradigm

in the History of Japanese Art." Paper presented at the Association for Asian Studies Annual Conference, Washington, D.C., March 1998.

Boney, Alice. "Of Qi Baishi." *Orientations* 20, no. 4 (April 1989): 80–84.

Breisach, Ernst. *Historiography: Ancient, Medieval, and Modern*. Chicago: University of Chicago Press, 1983.

Brooks, Barbara J. *Japan's Imperial Diplomacy: Consuls, Treaty Ports, and War in China 1895–1938*. Honolulu: University of Hawai'i Press, 2000.

Buckland, Rosina. *Painting Nature for the Nation: Taki Katei and the Challenges to Sinophile Culture in Meiji Japan*. Leiden: Brill, 2013.

Buruma, Ian. *Inventing Japan 1853–1964*. New York: Modern Library, 2003.

Bushell, Stephen W. *Chinese Art*. London: His Majesty's Stationery Office, 1921. First published in 1904.

Cahill, James. "Nihonga Painters in the Nanga Tradition." *Oriental Art* 42, no. 2 (Summer 1996): 2–12.

——. *The Painter's Practice: How Artists Lived and Worked in Traditional China*. New York: Columbia University Press, 1994.

——. "Tung Ch'i-ch'ang's 'Southern and Northern Schools' in the History and Theory of Painting: A Reconsideration." In Peter Gregory, ed., *Sudden and Gradual: Approaches to Enlightenment in Chinese Thought*. Honolulu: University of Hawai'i Press, 1987.

Chang, Michael G. "The Good, the Bad, and the Beautiful: Movie Actresses and Public Discourse in Shanghai, 1920s–1930s." In Zhang Yingjin, ed., *Cinema and Urban Culture in Shanghai, 1922–1943*. Stanford: Stanford University Press, 1999.

Cheng Duanmeng (程端蒙). *Xingli zixun* (《性理字訓》). 12th century. Translated in Wm. Theodore de Bary and Irene Bloom, eds., *Sources of Chinese Tradition*, vol. 1, p. 815. 2nd ed. New York: Columbia University Press, 1999.

Chung, Anita., ed. *Chinese Art in the Age of Revolution: Fu Baoshi (1904–1965)*, exh. cat., Cleveland Museum of Art. New Haven, CT: Yale University Press, 2011.

Clark, John. "The Art of Modern Japan's Three Wars." *Japanese Studies: Bulletin of the Japanese Studies Association of Australia* 11, no. 2 (August 1991): 38–45.

——. "Artists and the State: The Image of China." In Elise K. Tipton, ed., *Society and the State in Interwar Japan*. London: Routledge, 1997.

——. *Japanese Exchanges in Art, 1850s to 1930s, with Britain, Continental Europe, and the USA: Papers and Research Materials*. Sydney: Power Publications, 2001.

——. *Modern Asian Art*. Honolulu: University of Hawai'i Press, 1998.

——, ed. *Modernity in Asian Art*. New South Wales: Wild Peony, 1993.

Clarke, David. "Raining, Drowning and Swimming: Fu Baoshi and Water," *Art History* 29, no.1 (February 2006): 117–118.

Cohen, Paul A. *Discovering History in China: American Historical Writing on the Recent Chinese Past*. New York: Columbia University Press, 1984.

Cohen, Warren I. *East Asian Art and American Culture*. New York: Columbia University Press, 1992.

Conant, Ellen P., with Steven D. Owyoung and J. Thomas Rimer. *Nihonga Transcending the Past: Japanese-Style Painting, 1868–1968*. New York: Weatherhill; St. Louis: Saint Louis Art Museum, 1995.

Coox, Alvin D., and Hilary Conroy, eds. *China and Japan: Search for Balance Since World War I*. Santa Barbara: ABC-Clio, 1978.

Croizier, Ralph. *Art and Revolution in Modern China: The Lingnan (Cantonese) School of Painting, 1906–1951*. Berkeley: University of California Press, 1988.

——. "Post-Impressionists in Pre-War Shanghai: The Juelanshe (Storm Society) and the Fate of Modernism in Republican China." In John Clark, ed., *Modernity in Asian Art*. New South Wales: Wild Peony, 1993.

Crossley, Pamela Kyle. "The Historiography of Modern China." In Michael Bentley, ed., *Companion to Historiography*. London: Routledge, 1984.

Dikötter, Frank. *The Discourse of Race in Modern China*. Stanford: Stanford University Press, 1992.

Doyle, Laura., and Laura A. Winkiel. *Geomodernisms: Race, Modernism, Modernity*. Bloomington: Indiana University Press, 2005.

Duara, Prasenjit. "The Discourse of Civilization and Pan-Asianism." In Roy Starrs, ed., *Nations Under Siege: Globalization and Nationalism in Asia*. New York: Palgrave, 2002.

——. *Rescuing History from the Nation: Questioning Narratives of Modern China*. Chicago: University of Chicago Press, 1995.

——. "Transnationalism and the Predicament of Sovereignty: China, 1990–1945." *American Historical Review* 102, no.4 (October 1997): 1030–1052.

Edwards, Richard. "Shih-t'ao and Early Ch'ing." In *The World around the Chinese Artist: Aspects of Realism in Chinese Painting*. Ann Arbor: University of Michigan Press, 1987.

Fenollosa, Ernest F. *Epochs of Chinese and Japanese Art: An Outline History of East Asiatic Design*. 2 vols. New York: Stokes, 1912.

Ferguson, John C. "Editorial Comments." *China Journal of Science and Arts* 2, no.4 (July 1924): 327.

Fischer, Felice. "Meiji Painting from the Fenollosa Collection." *Philadelphia Museum of Art Bulletin* 88 (Fall 1992): 2–23.

Fitzgerald, Michael G. *Making Modernism: Picasso and the Creation of the Market Place for Modern Art*. New York: Farrar, Straus, Giroux, 1995.

Fogel, Joshua A. *The Cultural Dimension of Sino-Japanese Relations: Essays on the Nineteenth and Twentieth Centuries*. Armonk, N.Y.: M. E. Sharpe, 1995.

——. "Integrating into Chinese Society: A Comparison of the Japanese Communities of Shanghai and Harbin." In Sharon A. Minichiello ed., *Japan's Competing Modernities: Issues in Culture and Democracy 1990–1930*. Honolulu: University of Hawai'i Press, 1998.

——. *The Literature of Travel in the Japanese Rediscovery of China, 1862–1945*. Stanford: Stanford University Press, 1996.

——. *Politics and Sinology: The Case of Naitō Konan (1866–1934)*. Cambridge, Mass.: Council on East Asian Studies, Harvard University Press, 1984.

——. "Prostitutes and Painters: Early Japanese Migrants to Shanghai." Paper presented at Yale University, New Haven, Conn., January 2003.

Fong, Wen C. *Between Two Cultures: Late-Nineteenth-and Twentieth-Century Chinese Paintings from the Robert H. Ellsworth Collection in the Metropolitan Museum of Art*. New York: Metropolitan Museum of Art; New Haven: Yale University Press, 2001.

Foreign Language Press. *Likeness and Unlikeness: Selected Paintings of Qi Baishi*. Beijing: Foreign Language Press, 1998.

Friedman, Susan Stanford. "Paranoia, Pollution and Sexuality: Affiliations between E.M. Forster's A Passage to India and Arundhati Roy's The God of Small Things." In Doyle and Winkiel, eds., *Geomodernisms: Race, Modernism, Modernity*. Bloomington: Indiana University Press, 2005.

Fu, Shen C. Y., with Jan Stuart. *Challenging the Past: The Paintings of Chang Dai-chien*. Exhibition catalogue. Washington, D.C.: Arthur M. Sackler Gallery; Seattle: University of Washington Press, 1991.

Fung Ping Shan Museum of the University of Hong Kong and the Lingnan Painting School Research Centre of the Guangzhou Academy of Fine Arts. *Chinese Painting Lingnan School*. Hong Kong: University of Hong Kong, 1988.

Gluck, Carol. *Japan's Modern Myths: Ideology in the Late Meiji Period*. Princeton: Princeton University Press, 1985.

Graham, Mark Miller. "The Future of Art History and the Undoing of the Survey," *Art Journal* (Fall 1995): 30–34.

Green, William. "Periodizing World History." *History and Theory*, no. 34

(May 1995): 99–111.

Guha-Thakurta, Tapati. *The Making of a New "Indian" Art: Artists, Aesthetics, and Nationalism in Bengal, ca. 1850–1920*. Cambridge: Cambridge University Press, 1992.

Gunn, Edward. "Literature and Art of the War Period." in James C. Hsiung and Steven I. Levine, eds., *China's Bitter Victory: The War with Japan, 1937–1945*. Armonk, N.Y.: M. E. Sharpe, 1992.

Guth, Christine. *Art, Tea, and Industry: Masuda Takashi and the Mitsui Circle*. Princeton: Princeton University Press, 1993.

——. "Japan 1868–1945: Art, Architecture, and National Identity." *Art Journal* (Fall 1996): 16–20.

——. "Kokuhō: From Dynasty to Artistic Treasure." *Cahiers d' Extrême-Asie*, no.9 (1996–1997): 313–322.

Guo Hui. "The Artist as an Art Historian: Fu Baoshi and his works." In *The Proceedings of the International Conference for Chinese Modern Painting Researches* [sic]. The Kyoto National Museum Project 2009. Supported by the Agency for Cultural Affairs, Japan. Kyoto: Kyoto National Museum, 2009.

Hay, Jonathan. *Shitao: Painting and Modernity in Early Qing China*. Cambridge: Cambridge University Press, 2001.

Hearn, Maxwell K., and Judith G. Smith, eds. *Chinese Art: Modern Expressions*. New York: Metropolitan Museum of Art, 2001.

Ho, Wai-kam, ed. *The Century of Tung Ch'i-ch'ang 1555–1636*. 2 vols. Seattle: University of Washington Press, 1992.

Hobsbawm, Eric, and Terence Ranger, eds. *The Invention of Tradition*. Cambridge: Cambridge University Press, 1983.

Howland, D. R. *Borders of Chinese Civilizatoin: Geography and History at Empire's End*. Durham: Duke University Press, 1996.

Huang Miaozi. "From Carpenter to Painter: Recalling Qi Baishi." *Orientations* 20, no. 4 (April 1989): 85–87.

Iggers, Georg G. *The German Conception of History: The National Tradition of Historical Thought from Herder to the Present*. Middletown, Conn.: Wesleyan University, 1968.

Jansen, Marius B. *The Japanese and Sun Yat-sen*. Stanford: Stanford University Press, 1970.

Katō Tetsuhiro. "The Study of Aesthetics and Art History in Modern Japan." Paper presented at the Twenty-first International Symposium on the Preservation of Cultural Property: The Present and the Discipline of Art History in Japan, National Museum of Modern Art, Tokyo, 3 December 1997.

Kawakita Michiaki. *Modern Currents in Japanese Art*. Translated by Charles S. Terry. New York: Weatherhill, 1965.

Keene, Donald. *Landscapes and Portraits: Appreciation of Japanese Culture*. Tokyo and Palo Alto: Kodanshe International Ltd., 1971.

——. "The Sino-Japanese War of 1894–5 and Its Cultural Effects in Japan." In Donald Shively, ed., *Tradition and Modernization in Japanese Culture*. Princeton: Princeton University Press, 1971.

Kim Youngna. "Modern Korean Painting and Sculpture." In John Clark, ed., *Modernity in Asian Art*. New South Wales: Wild Peony, 1993.

Ko, Mayching, ed. *Twentieth-Century Chinese Painting*. Oxford: Oxford University Press, 1988.

Krauss, Rosalind E. *The Originality of the Avant-garde and Other Modernist Myths*. Cambridge, Mass.: MIT Press, 1985.

Kwo Dar-wei. *Chinese Brushwork in Calligraphy and Painting*. New York: Dover, 1990.

Lai Yu-chih. "Remapping Borders: Ren Bonian's Frontier Paintings and Urban Life in 1880s Shanghai," *Art Bulletin* (September 2004): 550–572.

——. "Surreptitious Appropriation Ren Bonian (1840–1895) and Japanese Culture in Shanghai, 1842–1895." Ph.D. dissertation, Yale University, 2005.

Laing, Ellen Johnston. *Selling Happiness: Calendar Posters and Visual Culture in Early-Twentieth-Century Shanghai*. Honolulu: University of Hawai'i Press, 2004.

Latham, A. J. H., and Heita Kawakatsu. *Japanese Industrialization and the Asian Economy*. London: Routledge, 1994.

Ledderose, Lothar. "Aesthetic Appropriation of Ancient Calligraphy in Modern China." In Maxwell K. Hearn and Judith G. Smith, eds., *Chinese Art: Modern Expressions*. New York: Metropolitan Museum of Art, 2001.

Levenson, Jay. *Circa 1492: Art in the Age of Exploration*. New Haven, CT: Yale University Press, 1991.

Lee, Leo Ou-fan. *Shanghai Modern: The Flowering of a New Urban Culture in China 1930–1945*. Cambridge, Mass.: Harvard University Press, 1999.

Leonard, Janet Kate. *Wei Yuan and China's Rediscovery of the Maritime World*. Cambridge, Mass.: Harvard University, Council on East Asian Studies, 1984.

Li Chu-tsing, James Cahill, and Wai-kam Ho, eds. *Artists and Patrons: Some Social and Economic Aspects of Chinese Painting*. Lawrence: Kress Foundation Department of Art History, University of Kanas/

Nelson-Atkins Museum of Art/University of Washington Press, 1989.

Lin Yu-sheng. *The Crisis of Chinese Consciousness: Radical Anti-Traditionalism in the May Fourth Era*. Madison: University of Wisconsin Press, 1979.

Liscomb, Kathlyn. "Shen Zhou's Collection of Early Ming Paintings and the Origins of the Wu School's Eclectic Revivalism." *Artibus Asiae* 52, nos. 3–4 (1992): 215–255.

Little, Stephen. "Literati Views of the Zhe School." *Oriental Art* 37, no. 4 (Winter 1991–1992): 192–208.

Liu Kang and Tang Xiaobing, eds. *Politics, Ideology, and Literary Discourse in Modern China: Theoretical Interventions and Cultural Critique*. Durham: Duke University Press, 1993.

Liu, Lydia H. *Translingual Practice: Literature, National Culture, and Translated Modernity—China, 1900–1937*. Stanford: Stanford University Press, 1995.

Lowenthal, David. *The Past Is a Foreign Country*. Cambridge: Cambridge University Press, 1985.

Mandelbaum, Maurice. *The Problem of Historical Knowledge: An Answer to Relativism*. New York: Liveright, 1938.

McCausland, Shane. *First Masterpiece of Chinese Painting: The Admonitions Scroll*. New York: Braziller, 2003.

Mitter, Partha. *Art and Nationalism in Colonial India, 1850–1922*. Cambridge: Cambridge University Press, 1994.

Moloughney, Brian. "Derivation, Intertextuality, and Authority: Narrative and the Problem of Historical Coherence." *East Asian History*, no. 23 (June 2002): 129–148.

——. "Nation, Narrative, and China's New History." In Roy Starrs, ed. *Asian Nationalism in an Age of Globalization*. London: Curzon Press, 2001.

Morloka, Michiyo and Paul Berry. *Modern Masters of Kyoto: The Transformation of Japanese Painting Traditions, Nihonga from the Griffith and Patricia Way Collection*, exh. cat., Seattle Art Museum. Seattle: University of Seattle Press, 1999.

Morton, William Fitch. *Tanaka Giichi and Japan's China Policy*. New York: St. Martin's Press, 1980.

Moxey, Keith. "Art History's Hegalian Unconscious: Naturalism as Nationalism in the Study of Early Netherlandish Painting." In Mark A. Cheetham, Michael Ann Holly, and Keith Moxey, eds., *The Subjects of Art History*. Cambridge: Cambridge University Press, 1998.

National Committee of Japan on Intellectual Cooperation. *Year Book of*

Japanese Art.English ed. Tokyo: National Committee of Japan on Intellectual Cooperation, 1929–1930.

Nolte, Sharon. "Individualism in Taishō Japan." *Journal of Asian Studies* 43, no. 4 (August 1984): 667–684.

Notehelfer, F. G. "On Idealism and Realism in the Thought of Okakura Tenshin." *Journal of Japanese Studies* 16, no.2 (1990): 309–355.

Okakura Kakuzō [Tenshin]. *The Ideals of the East with Special Reference to the Art of Japan*. London: John Murray, 1903.

Paine, S. C. M. *The Sino-Japanese War of 1894-1895: Perceptions, Power, and Primacy*. Cambridge: Cambridge University Press, 2003.

Reynolds, Douglas R. "Chinese Area Studies in Prewar China: Japan's Tōa Dōbun Shoin in Shanghai, 1900–1945." *Journal of Asian Studies* 45, no. 5 (November 1986): 945–970.

——. "A Golden Decade Forgotten: Japan-China Relations, 1898–1907." *Transactions of the Asiatic Society of Japan*, 4th ser., no. 2 (1987): 93–153.

Robson, A. Deirdre. *Prestige, Profit, and Pleasure: The Market for Modern Art in New York in the 1940s and 1950s*. New York: Garland, 1995.

Rousmaniere, Nicole Coolidge, ed. *Kazari: Decoration and Display in Japan, 15th–19th Centuries*. London: British Museum Press, 2002.

Saeki Junko. "Longing for 'Beauty.' " In Michael Marra, trans. and ed., *A History of Modern Japanese Aesthetics*. Honolulu: University of Hawai'i Press, 2001.

Satō Dōshin. *Modern Japanese Art and the Meiji State: The Politics of Beauty*. Trans. Hiroshi Nara. Los Angeles: Getty Research Institute, 2011.

Schneider, Lawrence. "National Essence and the New Intelligentsia." In Charlotte Furth, ed., *The Limits of Change: Essays on Conservative Alternatives in Republican of China*. Cambridge, Mass.: Harvard University Press, 1976.

Schwarcz, Vera. *The Chinese Enlightenment: Intellectuals and the Legacy of the May Fourth Movement of 1919*. Berkeley: University of California Press, 1986.

Schwarzer, Mitchell. "Origins of the Art History Survey Text." *Art Journal* (Fall 1995): 24–34.

Shan Guo-lin. "Painting in China's New Metropolis: The Shanghai School, 1850–1900." In Julia Andrews and Shen Kuiyi, eds., *A Century in Crisis: Modernity and Tradition in the Art of Twentieth-Century China*. New York: Guggenheim Museum, 1998.

——. "The Shanghai-Japan Connection in Early Twentieth Century." Paper presented at the International Conference on Cross-Cultural Artistic

Exchange in Later Chinese and Japanese History, Ohio State University, Columbus, 30 April 2005.

Shen Kuiyi. "Entering a New Era: Transformation and Innovation in Chinese Painting, 1895–1930." In Julia F. Andrews et al., *Between the Thunder and the Rain: Chinese Paintings from the Opium War Through the Cultural Revolution, 1840–1979*. San Francisco: Asian Art Museum/ Echo Rock Ventures, 2000.

——. "Fu Baoshi and the Construction of Chinese Art History." In Anita Chung ed., *Chinese Art in the Age of Revolution: Fu Baoshi (1904–1965)*, exh. cat., Cleveland Museum of Art. New Haven, CT: Yale University Press, 2011, 29–33.

——. "The Shanghai-Japan Connection in Early Twentieth Century." paper presented at the International Conference on Cross-Cultural Artistic Exchange in Later Chinese and Japanese History, Ohio State University, Columbus, 30 April 2005.

Shih Shu-mei. *The Lure of the Modern: Writing Modernism in Semicolonial China, 1917–1937*. Berkeley: University of California Press, 2001.

Shimizu Yoshiaki. "Japan in American Museums—But Which Japan?" *Art Bulletin* (March 2001): 123–134.

Shōsōin Jimusho. *Treasures of the Shōsōin*. Tokyo: Asahi Shimbun, 1965.

Silbergeld, Jerome. "Political Symbolism in the Landscape Painting and Poetry of Kung Hsien (c. 1620–89)." Ph.D dissertation, Stanford University, 1974.

Smith, Judith G., ed. *Master of the Lotus Garden: The Life and Art of Bada Shanren (1626–1705)*. New Haven: Yale University Art Gallery, 1990.

Soper, Alexander. *Kuo Jo-Hsü's Experiences in Painting*. Washington, D.C.: American Council of Learned Societies, 1951.

Stanley-Baker, Joan. *The Transmission of Chinese Idealist Painting to Japan: Notes on the Early Phase (1661–1799)*. Michigan Papers in Japanese Studies, no. 21. Ann Arbor: University of Michigan, 1992.

Strand, David. *Rickshaw Beijing: City People and Politics in the 1920s*. Berkeley: University of California Press, 1989.

Sullivan, Michael. *Art and Artists of Twentieth-Century China*. Berkeley: University of California Press, 1996.

Sung Hou-mei (宋后楣)，〈夏昶與他的墨竹畫卷〉(原文爲英文：Hsia-Chang and his Ink Bamboo Hand Scrolls)，《故宮學術季刊》，第 9 卷第 3 期 (1992 年春季號)，頁 78–83。

——，〈元末閩浙畫風與明初浙派之形成 (二) ── 謝環與戴進〉(原文爲英文："From The Min-Che Tradition to the Che School (Part II): Precursors of the

Che School: Hsiek Huan and Tai Chin")，《故宮學術季刊》，第 7 卷第 1 期 (1989 年秋季號)，頁 127–131。

Takagi Hiroshi. "The Administration of the Protection of Cultural Properties during Japan's Modern Era and the Formation of the History of Art." Paper presented at the Twenty-first International Symposium on the Preservation of Cultural Property: The Present and the Discipline of Art History in Japan, National Museum of Modern Art, Tokyo, 3 December 1997.

Takeuchi, Melinda. *Taiga's True Views: The Language of Landscape Painting in Eighteenth-Century Japan*. Stanford: Stanford University Press, 1992.

Taki Seiichi. "A Survey of Japanese Painting during the Meiji and Taisho Eras." English ed. *Year Book of Japanese Art* (1927): 151–162.

Tamaki Maeda. "Rediscovering China in Japan: Fu Baoshi's Ink Painting." In Josh Yiu, ed., *Writing Modern Chinese Art: Historiographic Explorations*. Seattle: Seattle Art Museum, 2009, 70–81.

Tamaki Maeda and Aida Yuen Wong. "Kindred Spirits: Fu Baoshi and the Japanese Art World." In Anita Chung, ed., *Chinese Art in the Age of Revolution: Fu Baoshi (1904–1965)*, exh. cat., Cleveland Museum of Art. New Haven, CT: Yale University Press, 2011, 35–41.

Tanaka, Stefan. "Imaging History: Inscribing Belief in the Nation." *Journal of Asian Studies* 53, no.1 (February 1994): 24–44.

——. *Japan's Orient: Rendering Pasts into History*. Berkeley: University of California Press, 1993.

Tang Xiaobing. *Global Space and the Nationalist Discourse of Modernity*. Stanford: Stanford University Press, 1996.

Tosh John. *The Pursuit of History: Aims, Methods, and New Directions in the Study of Modern History*. 3rd ed. London: Longman, 2000.

Tseng Yuho. *A History of Chinese Calligraphy*. New York: Columbia University Press; Hong Kong: Chinese University Press, 1993.

Vinograd, Richard. "Reminiscences of Ch'in-huai: Tao-chi and the Nanking School." *Archives of Asian Art*, no. 31 (1977–1978): 6–31.

Virgin, Louise E., et al. *Japan at the Dawn of the Modern Age: Woodblock Prints from the Meiji Era, 1868–1912. Selection from the Jean S. and Frederic A. Sharf Collection at the Museum of Fine Arts, Boston*. Boston: MFA Publications, 2001.

Wang, David Der-wei. "In the Name of the Real." In Maxwell K. Hearn and Judith G. Smith, eds., *Chinese Art: Modern Expressions*. New York: Metropolitan Museum of Art, 2001.

Wang Hsiu-hsiung. "The Development of Official Art Exhibitions in Taiwan

during the Japanese Occupation." In Marlene J. Mayo, J. Thomas Rimer, and H. Eleanor Kerkham, eds., *War Occupation, and Creativity: Japan and East Asia, 1920–1960*. Honolulu: University of Hawai'i Press, 2001.

Wang, Q. Edward. "Adoption, Appropriation, and Adaptation: The German Nexus in the East Asian Project on Modern Historiography." *Berliner China-Heft*, no. 26 (May 2004): 3–20.

——. *Inventing China Trough History: The May Fourth Approach to Historiography*. Albany: State University of New York, 2001.

Wattles, Miriam. "The 1909 Ryūtō and the Aesthetics of Affectivity." *Art Journal*, no.55 (Fall 1996): 48–56.

Wei, Betty Peh-t'i. *Old Shanghai*. Hong Kong: Oxford University Press, 1993.

Weston, Victoria. *Japanese Painting and National Identity: Okakura Tenshin and His Circle*. Michigan Monograph Series in Japanese Studies, no. 45. Ann Arbor, MI: University of Michigan, 2004.

Wetzel, Sandra Jean. "Sheng Mou: The Coalescence of Professional and Literati Painting in Late Yuan China." *Artibus Asiae* 56, nos. 3–4 (1996): 263–289.

Wong, Aida Yuen. "Dunhuangology as Nationalist Apparatus, with Special Focus on the Kyoto School of Oriental Studies and Its Connections with Modern Chinese Historiography." In Roy Starrs, ed., *Japanese Cultural Nationalism: At Home and in the Asia Pacific*. Folkstone, Kent: Global Oriental, 2004.

——. "The East, Nationalism, and Taishō Democracy: Naitō Konan's History of Chinese Painting." *Sino-Japanese Studies* 11, no. 2 (May 1999): 3–23. Also in Joshua A. Fogel ed., *Crossing the Yellow Sea: Sino-Japanese Cultural Contacts, 1600–1950*, Norwalk: East Bridge, 2007.

——. [Aida Yuen Yuen]. "Inventing Eastern Art in Japan and China, ca. 1890s to ca. 1930s." Ph.D. dissertation, Columbia University, 1999.

——. "Neoclassicism and the Revival of Song Bird-and-Flower Painting in Modern Japan." Paper presented at the International Conference on Cross-cultural Artistic Exchange in Later Chinese and Japanese History, Ohio State University, Columbus, 30 April 2005.

Woodson, Yoko. "Traveling Bunjin Painters and Their Patrons: Economic Life Style and Art of Rai Sanyō and Tanomura Chikuden (Patrons, Patronage, Literati Painters: Japan)." Ph.D. dissertation, University of California at Berkeley, 1983.

Yamamushi Satoko. "'Decorative' in Japanese Art Historical Discourse." Paper presented at the Twenty-first International Symposium on the Preservation of Cultural Property: The Present and the Discipline of Art History in Japan, National Museum of Modern Art, Tokyo, 5 December 1997.

Yamanashi Emiko. "How Oriental Images Had Been Depicted in Japanese Oil Paintings Since 1880s–1930s." Paper presented at the Twenty-first International Symposium on the Preservation of Cultural Property: The Present and the Discipline of Art History in Japan, National Museum of Modern Art, Tokyo, 3 December 1997.

Yang Chia-ling. "Artistic Responses of Shanghai Painting School to Foreign Stimuli in the Late Qing China." Paper presented at the annual meeting of the Association for Asian Studies, New York, March 2003.

Ye Qianyu. "Qi Baishi's Late Transformation." Translated by Xiong Zhenru. *Chinese Literature*, no.1 (Spring 1985): 90–93.

Yiengpruksawan, Mimi Hall. "Japanese Art History 2001: The State and Stakes of Research." *Art Bulletin* (March 2001): 111–114.

Yonezawa Yoshiho and Yoshizawa Chu. *Japanese Painting in the Literati Style*. Translated and adapted by Betty Iverson Monroe. New York and Tokyo: Weatherhill/Heibonsha, 1974.

Zhang Yingjin, ed. *Cinema and Urban Culture in Shanghai, 1922–1943*. Stanford: Stanford University Press, 1999.

二、中文

上海人民出版社編,《上海公共租界史稿》,上海:上海人民出版社,1980。

大村西崖著,陳彬龢譯,《中國美術史》,上海:商務印書館,1928。

尹少淳,《美術及其教育》,長沙:湖南美術出版社,1997。

方愛龍,《殷紅絢彩:李叔同傳》,上海:上海書畫出版社,2002。

水天中、劉曦林,〈意匠經營墨彩紛陳——工筆花鳥畫大師陳之佛〉,《二十世紀中國著名畫家蹤影》,青島:青島出版社,1993,頁 75-84。

王个簃,〈八十年隨想錄〉,沈偉寧記錄口述,《朵雲》(1981 年 5 月),頁 57-127。

王个簃、劉海粟編,《回憶吳昌碩》,上海:上海人民美術出版社,1986。

王本興,《傅抱石篆刻藝術世界》,北京:北京工藝美術出版社,2004。

王勇,《中日關係史考》,北京:中央編譯出版社,1995。

王家誠,〈吳昌碩傳(十)——蟠龍〉,《故宮文物月刊》,第二卷第一期(1984 年 4 月),頁 144-148。

——,〈吳昌碩傳(十三)——海隅三丐〉,《故宮文物月刊》,第二卷第四期 (1984 年 7 月),頁 136-141。

——,〈吳昌碩傳(完結篇)——宋梅亭畔〉,《故宮文物月刊》,第二卷第八期(1984 年 11 月),頁 134-141。

王晴佳,〈中國近代「新史學」的日本背景——清末的「史界革命」和日本的「文明史學」〉,《臺大歷史學報》,第 32 期 (2003 年 12 月),頁 191-236。

王震、榮群立編,《汪亞塵藝術文集》,上海:上海書畫出版社,1990。

王魯豫，〈國內近現代出版發行中國美術史專著一覽〉，《美術史論》，第23期(1987)，頁72–74。

王曉秋，《近代中日文化交流史》，北京：中華書局，1992。

古原宏伸，〈日本的中國畫收藏與研究〉，《朵雲》，第40期 (1994年1月)，頁137–144。

史全生、高維良、朱劍，《南京政府的建立》，台北：巴比倫出版社，1992。

白巍，《藝苑奇葩——齊白石》(蘭州：蘭州大學出版社，1996)。

同光，〈國畫漫談〉(1926)，收錄於郎紹君、水天中編著，《二十世紀中國美術文選》，上冊，上海：上海書畫出版社，1999。

伍霖生，〈一代宗師藝術永存——再論傅抱石卓越的藝術成就〉，收錄於《名家翰墨19：兩岸珍藏傅抱石精品特集》，香港：翰墨軒出版有限公司，1991。

——，〈傅抱石畫蹟真偽辨〉，收錄於《名家翰墨19：兩岸珍藏傅抱石精品特集》，香港：翰墨軒出版有限公司，1991。

何懷碩編，《近代中國美術論集》，全六集，台北：藝術家出版社，1991。

余紹宋，〈中國畫之氣韻問題〉，收錄於何懷碩編，《近代中國美術論集1》，台北：藝術家出版社，1991，頁115–122。

李季，《二千年中日關係發展史》，廣西：學用社，1938。

李偉銘，〈嶺南畫派論綱〉，《美術》，第六期 (1993)，頁9–13。

李鑄晉、萬青力，《中國現代繪畫史：民國之部》，上海：文匯出版社，2003。

汪亞塵，〈論國畫創作〉，收錄於何懷碩編，《近代中國美術論集5》，台北：藝術家出版社，1991。

沈左堯，《傅抱石的青少年時代》，南京：南京出版社，1994。

——，〈傅抱石畫屈原九歌圖集〉，收錄於《傅抱石／屈原賦》，中國近代名家書畫全集 A8，香港：翰墨軒出版有限公司，1995。

沈樹華，〈論郭若虛的「氣韻非師」說〉，《美術史論》，1985年第3期，頁73–75。

肖玫，《郭沫若》，北京：文物出版社，1992。

阮榮春、胡光華，《中華民國美術史》，成都：四川美術出版社，1992。

周肇祥，〈東游日記〉，第1–72部，《藝林旬刊》，第1–72期 (1928–1929)。

周積寅編，《中國畫論輯要》，江蘇：江蘇美術出版社，1985。

周錫馥、胡區區，《嶺南畫派》，廣州：廣州文化出版社，1987。

林浩基，《齊白石》，第二版，北京：中國青年出版社，1998。

波希爾著，戴岳譯，《中國美術(史)》(1923)，上海：商務印書館，1934。

邱定夫，〈尚古意的金石畫派〉，《中國畫民初各家宗派風格與技法之探究》，台北：中國文化大學，1988。

金原省吾，〈東洋畫六法的論理的研究〉，收錄於姚漁湘編，《中國畫討論集》，北京：立達書局，1932。

俞劍華，《中國繪畫史》(1936)，上海：商務印書館，1954。

——，〈陳師曾先生的生平及其藝術〉，《俞劍華美術論文選》，濟南：山東美術出版社，1986。

—— 編，《中國畫論類編》，香港：中華書局，1973。

冠軍，〈評白謝爾 S. W. Bushell 著的中國美術〉，《造型美術》(1924)。本期各篇文章皆從第 1 頁標起。

胡志亮，《傅抱石傳》，南昌：百花洲文藝出版社，1994。

郎紹君，〈「四王」在二十世紀〉，《朶雲》，第 36 期(1993)，頁 56–67。

郎紹君、水天中編著，《二十世紀中國美術文選》，上下冊，上海：上海書畫出版社，1999。

倪貽德，〈藝展弁言〉，《美周》，第 11 期 (1929)，引自《東アジア／繪画の近代——油絵の誕生とその展開》展覽圖錄，多間美術館與日本社聯合出版 (1999)。

——，〈新的國畫〉(1932)，收錄於郎紹君、水天中編著，《二十世紀中國美術文選》，上冊，上海：上海書畫出版社，1999。

夏林根、董志正主編，《中日關係辭典》，大連：大連出版社，1991。

孫菊生，〈中國畫學研究會與湖社畫會〉，收錄於北京市文史研究館編，《耆年話滄桑》，上海，1993

徐志浩，《中國美術期刊過眼錄 1911–1949》，上海：上海書畫出版社，1992。

徐改，《齊白石》，石家莊：河北教育出版社，2000。

徐虹，《潘天壽傳》，台北：中華文物學會，1997。

徐悲鴻，〈中國畫改良論〉(1920)，收錄於郎紹君、水天中編著，《二十世紀中國美術文選》，上冊，上海：上海書畫出版社，1999，頁 38–42。

浙江人民出版社編，《齊白石》，杭州：浙江人民出版社，1999。

袁志煌、陳祖恩編，《劉海粟年譜》，上海：上海人民出版社，1992。

袁林，〈陳師曾和近代中國畫的轉型〉，《美術史論》，1993 年第 4 期，頁 20–25。

馬鴻增，〈中國近代繪畫史論著述概說〉，《美術研究》，第 53 期(1989)，頁 64–68。

——，〈二十世紀上半葉中國畫著述評要〉，《美術》(1993 年 6 月)，頁 4–8。

—— 編，《傅抱石先生逝世二十週年紀念集 1965-1985》，江蘇：紀念傅抱石先生逝世二十週年籌備委員會，1985。

康有為，《萬木草堂藏畫目》(1918)，收錄於顧森等編，《百年中國美術經典文庫 1：中國傳統美術 1896－1949》，深圳：海天出版社，1998。

張永濱，《張學良大傳》，兩冊，北京：團結出版社，2001。

張國英，《傅抱石研究》，台北：台北市立美術館，1991。

張朝暉，〈湖社始末及其評價〉，《美術史論》，1993 年第 3 期，頁 33–35。

戚宜君，《齊白石外傳》，第三版，台北：世界文物出版社，1987。

梁啓超，《新史學》(1902)，收錄於《飲冰室合集‧文集》，第九卷，上海：中華書局，1936。

梁鼎英、單劍鋒編，《黎雄才畫集》，二版，廣州：嶺南美術出版社，1992。

許承燁、王忠德編，《王一亭書畫集》，上海：上海書畫出版社，1988。

許冠三，《新史學九十年》，上下冊，香港：中文大學出版社，1986。

陳池瑜，《中國現代美術學史》，黑龍江：黑龍江美術出版社，2000。

陳宗海，〈黃遵憲的《日本國誌》〉，《史學史研究》，3 期 (1983 年 9 月)，頁 23–32、42。

陳師曾(陳衡恪)，〈文人畫的價值〉，《繪學雜誌》(1921 年 1 月)，北京大學畫法研

究會出版品。

—— 編，《中國文人畫之研究》(1922)，天津：天津古籍書店，1992。

陳振濂，《現代中國書法史》，鄭州：河南美術出版社，1993。

陳傳席，〈傅抱石生平及繪畫研究〉，《朵雲》，第 29 期 (1991)，頁 64-87。

陳傳席、顧平，《陳之佛》，石家莊：河北教育出版社，2002。

陳蘅普，《高劍父的繪畫藝術》，台北：台北市立美術館，1991。

傅抱石，《中國繪畫變遷史綱》，南京：南京書店，1931。

——，《中國美術年表》(1937)，香港：太平書局，1963。

——，〈民國以來國畫之史的觀察〉，《文史半月刊》(1937 年 7 月)，收錄於葉宗鎬
 編，《傅抱石美術文集》，南京：江蘇文藝出版社，1986；亦收錄於顧森、李樹聲
 編，《百年中國美術經典文庫 1：中國傳統美術 1896-1949》，深圳：海天出版社，
 1998，頁 166-169。

——，〈中國繪畫思想之進展〉(1941)，收錄於葉宗鎬編，《傅抱石美術文集》，南京：
 江蘇文藝出版社，1986。

——，〈中國的人物畫和山水畫〉(1954)，收錄於葉宗鎬編，《傅抱石美術文集》，南
 京：江蘇文藝出版社，1986。

——，〈晉顧愷之《畫雲台山記》之研究〉(1958)，收錄於葉宗鎬編，《傅抱石美術
 文集》，南京：江蘇文藝出版社，1986。

——，〈壬午重慶畫展自序〉，首刊於《時事新報》(1942 年 10 月 8 日、12 日、20 日)，
 本書引自〈營製歷史故實入畫〉，收錄於《傅抱石／歷史故實》，中國近代名家
 書畫全集 A10，香港：翰墨軒出版有限公司，1995。

舒新城編著，《近代中國留學史》(1927)，上海：上海文化出版社，1989。

雲雪梅，〈民國時期的兩個京派美術社團〉，《收藏家》，第 49 期 (2000 年 11 月)，
 頁 25-30。

黃大德，〈關於「嶺南派」的調查材料〉，《美術史論》，1995 年第 1 期，頁 15-28。

黃可，〈清末上海金石書畫家的結社活動〉，《朵雲》(1987 年 1 月)，頁 141-148。

黃征、陳長河、馬烈著，《段祺瑞與皖系軍閥》，第二版，《中華民國史叢書》，河
 南：河南人民出版社，1991。

黃福慶，《近代日本在華文化及社會事業之研究 1898-1945》，台北：中央研究院近
 代史研究所，1982。

黃賓虹、鄧實編，《美術叢書》，四十冊 (1912)，上海：藝文印書館，1947。

黃遵憲，《人境廬詩草》，全十一卷，上海：商務印書館，1937。

——，《日本國志》(1895)，台北：文海出版社，1975。

楊逸，《海上墨林》，上海：豫園書畫善會，1919。

楊隆生，〈王一亭傳略〉，第一、二部，《藝壇》，第 138 期 (1979 年 8 月)，頁
 20-32；第 139 期 (1979 年 10 月)，頁 25-30。

葉宗鎬，〈概述傅抱石先生的美術論著〉，收錄於馬鴻增編，《傅抱石先生逝世二十
 週年紀念集 1965-1985》，江蘇：紀念傅抱石先生逝世二十週年籌備委員會，
 1985。

——，〈二十世紀中國画坛巨匠——傅抱石〉，收錄於渋谷区立松涛美術館編，《傅

抱石日中美術交流のかけ橋》，東京：松涛美術館，1999。

──編，《傅抱石美術文集》，南京：江蘇文藝出版社，1986。

褚樂三，〈吳昌碩先生的藝術〉，《藝文叢輯第 14 卷：吳昌碩先生傳略》，台北：藝文印書館，1978，頁 13–17。

齊白石，《白石老人自述》，第三版，長沙：嶽麓書社，1986。

齊良遲，〈白石老人與陳師曾〉，收錄於蕭乾編，《藝林述舊》，香港：商務印書館，1992。

劉海粟，〈日本新美術的新印象〉(1921)，收錄於朱金樓、袁志煌編，《劉海粟藝術文選》，上海：上海人民美術出版社，1987，頁 205–223；亦收錄於袁志煌、陳祖恩編著，《劉海粟年譜》，上海：上海人民出版社，頁 25–33。

──，《中國繪畫上的六法論》，上海：人民美術出版社，1957。

劉曉路，〈富岡鐵齋的印章〉，《收藏家》，第 21 期 (1997 年)，頁 60–61。

──，〈日本的中國美術研究和大村西崖〉，《美術觀察》(2001 年 6 月)，頁 53–57。

──，《世界美術中的中國與日本美術》，南寧：廣西美術出版社，2001。

劉曦林，〈齊白石論〉，《朵雲》，第 38 期 (1993)，頁 123。

廣東畫院編，《方人定畫集》，廣東：嶺南美術出版社，日期不詳。

滕固，〈氣韻生動略辯〉，收錄於何懷碩編，《近代中國美術論集 1》，台北：藝術家出版社，1991，頁 123–126。

潘天授，《中國繪畫史》(1926)，上海：上海人民美術出版社，1983。

潘季華，〈憶鄭午昌〉，《朵雲》，第 5 期 (1983)，頁 141。

潘深亮，〈張大千偽作的石濤與八大山人畫〉，《收藏家》，第 21 期 (1997)，頁 13–16。

鄧耀平、劉天樹，〈二高與引進〉，《中國書畫報》，343–345 期 (1993)。

鄭午昌，〈中國的繪畫〉，《文化建設月刊》(1934 年 10 月 10 日)，收錄於郎紹君、水天中編著，《二十世紀中國美術文選》，上冊，上海：上海書畫出版社，1999，頁 352–353。

──，《中國畫學全史》(1929)，台北：中華書局，1966。

鄭為，〈後期印象派與東方繪畫〉，《美術研究》(1981 年第 3 期)，頁 52–56。

鄭逸梅，〈趙子雲和吳昌碩畫派〉，《朵雲》，第五期 (1983)，頁 136–138。

──，《藝林拾趣》，杭州：浙江文藝出版社，1990。

魯迅，〈擬播布美術意見書〉(1913)，收錄於郎紹君、水天中編著，《二十世紀中國美術文選》，上冊，上海：上海書畫出版社，1999。

燃犀，〈東方繪畫協會原始客述〉，《藝林旬刊》，第 62 期 (1929 年 9 月)，第二版；第 63 期 (1929 年 9 月)，第二版；第 64 期 (1929 年 10 月)，第二版；第 65 期 (1929 年 10 月)，第二版；第 66 期 (1929 年 10 月)，第二版。

蕭芬琪，〈海上畫家王震生平事蹟〉，《朵雲》，第 49 期 (1998 年 12 月)，頁 44–60。

謝里法，《台灣美術運動史》，台北：藝術家出版社，1978。

豐子愷，〈東洋畫六法的理論的研究〉，收錄於何懷碩編，《近代中國美術論集 1》，台北：藝術家出版社，1991，頁 153–181。

譚汝謙，《近代中日文化交流關係研究》，香港：日本研究所，1988。

龔產興，〈陳師曾的文人畫思想〉，《美術史論》，1986 年第 4 期，頁 58-67。

三、日文

Harry G. C. Packard [ハリー・G.C. パッカード]，《日本美術蒐集記》，東京：
新潮社，1993。

一記者，〈問題の人大村西崖〉，《中央美術》(1916 年 3 月)，頁 15-20。

二階堂梨雨，〈氣韻生動說の精神〉，《美術寫眞畫報》，第 1 卷第 3 號 (1920 年
3 月)，頁 22-25。

小西四郎，《錦繪幕末明治の歷史》，第 11 冊，東京：講談社，1977。

小沢栄一，《近代日本史学史の研究：明治編》，東京：吉川弘文館，1968。

小室翠雲，〈南宗画の新生命〉，《美術寫眞畫報》，第 1 卷第 3 號 (1920 年 3 月)，
頁 26-27。

——，〈南画の管見〉，《美術公論》，第 2 卷 2 期 (1921 年 2 月)，頁 5-9。

——，〈南画発祥千二百年〉，《美之国》，4 卷 9 號 (1928 年 9 月)，頁 26-28。

——，〈日誌の芸術の締盟〉，《大毎美術》，第 79 號 (1929 年 1 月)，頁 4-8。

小原撫古，〈呉昌碩文人交流録〉，《書道研究》，5 卷 1 號 (1991)，頁 46-64。

大村西崖，《支那繪画小史》，東京：審美書院，1910。

——，《支邢美術史：彫塑篇》，東京：国書刊行會圖像部，1915。

——，〈表慶館の南宗画〉，《書画の研究》，第 1 期 (1917 年 5 月)，頁 18-20。

——，《文人画の復興》，東京：巧芸社，1921。

——，《支那繪画史大系》，東京：東京美術學校校友會，1925。

山種美術館，《今村紫紅：その人と芸術》，東京：山種美術館，1984。

——，《近代日本画への招待 2：古典への回帰》，東京：山種美術館，1992。

——，《近代の南画——遊心の世界：百穂・放菴・恒友・浩一路》，東京：山種美
術館，1993。

中村不折、小鹿青雲，《支那繪画史》，東京：玄黃社，1913。

王家誠著，村上幸造譯，《呉昌碩傳》，東京：二玄社，1990。

田中日佐夫，《美術品移動史：近代日本のコレクターたち》，東京：日本経済新聞
社，1981。

——，《日本画——繚乱の季節》，第二版，東京：美術公論社，1985。

田中豊蔵，〈南画新論〉，《國華》，第 262-281 期 (1912-1913)。

田中慶太郎，〈風韻に富む呉昌碩の逸品〉，《美術寫眞畫報》，第 1 卷第 5 號 (1920
年 5 月)，頁 86-88。

田中賴璋，〈東洋画の眞髓〉，《書画骨董雜誌》，第 261 期 (1931 年 3 月)，頁
30-31。

石井柏亭，《日本繪画三代志》，東京：創元社，1983。

正木直彦，《十三松堂日記》，東京：中央公論美術，1966。

矢代幸雄，〈忘れ得ぬ人々その一 ——大村西崖〉，《大和文華》，第 14 期 (1954 年 6 月)，頁 64–76。

古野直也，《張家三代の興亡：孝文・作霖・学良の"見果てぬ夢"》，東京：芙蓉書房，1999。

北澤憲昭，〈「日本画」概念の形成に関する試論〉，收錄於青木茂編，《明治日本画史料》，東京：中央公論美術出版社，1991。

加藤祐三，〈〈大正〉と〈民国〉—— 一九二〇年前後の中国をめぐって〉，《思想》，第 689 號 (1981)，頁 133–148。

加藤類子等編，《鉄斎とその師友たち：文人画の近代》，京都：京都國立近代美術館，1997。

臼井勝美，《張学良の昭和史最後の証言》，東京：角川書店，1991。

吉田千鶴子，〈大村西崖の美術批評〉，《東京藝術大学美術学部紀要》，第 26 號 (1991 年 3 月)，頁 25–53。

——，〈大村西崖と中国〉，《東京藝術大学美術学部紀要》，第 29 號 (1994 年 3 月)，頁 1–36。

竹田道太郎，《大正日本画——現代美の源流を探る》，東京：朝日新聞社，1977。

西浜二男，《友好の鐘：王一亭先生の遺徳を偲んだ》，東京：無出版商，1983。

西原大輔，《橋本関雪——師とするものは支那の自然》，東京：ミネルヴァ書房，2007。

辻惟雄先生還暦記念会編，《日本美術史の水脈》，東京：ぺりかん社，1993。

伊勢専一郎，《顧愷之より荊浩に至る：支那山水画史》(1933)(《支那山水画史：自顧愷之至荊浩》)，京都：東方文化学院京都研究所，1934。

佐々木剛三，〈清朝秘宝の日本流転〉，《芸術新潮》(1965 年 9 月)，頁 132–140。

佐藤道信，〈歴史史料としてのコレクション〉，《近代画説：明治美術学會誌 2》(1993)，頁 39–51。

——，《〈日本美術〉誕生：近代日本の「ことば」と戦略》，東京：講談社，1996。

——，《明治国家と近代美術——美の政治学》，東京：吉川弘文館，1999。

谷川道雄，〈中国史の時代区分問題をめぐって——現時点からの省察〉，《史林》，第 68 卷第 6 號 (1985 年 11 月)，頁 152–165。

谷崎潤一郎，〈鶴唳〉，《谷崎潤一郎全集》，第七卷，東京：中央公論社，1967。

杉村邦彦，〈上海に長尾雨山の足跡を訪ねて〉，《出版ダイジェスト》，第 1–3 部，第 1553 號 (1995 年 4 月 11 日)、第 1576 號 (1995 年 9 月 30 日)、第 1586 號 (1995 年 12 月 11 日)。

京都國立近代美術館編，《国画創作協会展覧会画集》(京都：京都國立近代美術館，1993)。

《呉昌碩作品集：生誕百五〇年記念》，日本篆刻家協会、篆社書法篆刻研究會出版，1994。

呉東邁著，足立豊譯，《呉昌碩：人と芸術》，東京：二玄社，1980。

〈顔氏寒木堂蔵書展覧〉，《書画骨董雑誌》，第 176 號 (1923 年 2 月)，頁 29。

那珂通世，《支那通史》，東京：大日本図書，1888–1890。

実藤惠秀，《中国人日本留学史》，東京：くろしお出版，1970。

──，《日中友好百花》，東京：東方書店，1985。

松下茂，〈日華親善の形勢となった日華聯合絵画展覧会〉，《支那美術》，第 1 卷第 1 號 (1922 年 8 月)，頁 9–12。

松村茂樹，〈職業書画家としての呉昌碩およびその弟子達〉，《大妻女子大学紀要・文系》，第 23 期 (1991 年 3 月)，頁 89–100。

──，〈松丸東魚編《缶廬扶桑印集》《続缶廬扶桑印集》記事〉，《印學論談──西泠印社九十周年論文集》，杭州：西泠印社出版社，1993。

──，〈呉昌碩の道〉，《墨》，第 110 號 (1994 年 9–10 月)，頁 16–23。

──，〈呉昌碩の選択：職業書画家への道〉，《墨 (すみ)》，第 110 號 (1994 年 9–10 月)，頁 70–73。

──，〈呉昌碩と白石六三郎──近代日中文化交流の一側面〉，《大妻女子大学紀要・文系》，第 29 期 (1997)，頁 127–142。

松林桂月，〈南畫の眞髓〉，《邦画》，第 2 卷 1 期 (1935 年 1 月)，頁 2–3。

東方絵画協会，《第四回日華絵画聯合展覧会図録》，東京：東方絵画協会，1926。

河北倫明、平山郁夫，《前田青邨》，東京：講談社，1994。

河合玉堂，〈両民族構想の相異〉，《大毎美術》，第 79 期 (1929 年 1 月)，頁 8–11。

河村一夫，〈大正末期より昭和六年に至る日中交流名画展開催に関する渡辺晨畝画伯の活躍について〉，《外交時報》，1155 期 (1978 年 6 月)，頁 18–29。

謙愼書道会編，《呉昌碩のすべて》，東京：二玄社，1984。

岸田劉生，〈寒木堂の蔵画を見る〉，《支那美術》，第 1 期第 7 號 (1923 年 3 月)，頁 5–6。

長尾雨山，《中国書画話》，東京：筑摩書房，1965。

味岡義人，〈近代日中美術交流と傅抱石〉，收錄於渋谷区立松涛美術館編，《傅抱石日中美術交流のかけ橋》，東京：松涛美術館，1999。

岡倉天心，〈日本美術史〉，收錄於安田靫彦等編，《岡倉天心全集》，第四卷，東京：平凡社，1980。

金原宏行，《日本の近代美術の魅力》，東京：沖積舎，1999。

金原省吾，《支那上代畫論研究》，東京：岩波書店，1924。

──，《絵画に於ける線の研究》，東京：古今書院，1927。

阿部洋，《日中関係と文化摩擦》，東京：嚴南堂書店，1982。

──，《日中教育文化交流と摩擦：戦前日本の在華教育事業》，東京：第一書房，1983。

武藏野美術大學，〈傅抱石展：中国美術学院学生優秀作品展記念〉，展覽圖錄，東京：武藏野美術大學，1994。

近藤高史，〈呉昌碩と日本人〉，《書道研究》，5 卷 1 號 (1991)，頁 65–83。

前田秀雄，〈呉昌碩與朝倉文夫〉，《東方書畫》，1 卷 3 期 (1995)，頁 20–22。

姜苦樂 (John Clark)，〈日本絵画に見られる中国像──明治後期から敗戦まで〉，《日本研究》，第 15 期 (1996 年 12 月)，頁 11–27。

後藤朝太郎，〈支那外交の民眾化〉，《外交時報》，第 454 期 (1923. 11)，頁 2–12。

桃花邨，〈東洋画と氣韻〉，《東洋》(1922 年 10 月)，頁 86–89。

桑原隲蔵，《中等東洋史》(1898)，收錄於《桑原隲蔵全集》，第四卷，東京：岩波書店，1968。

恩斯特·費諾羅莎 (Ernest F. Fenollosa)，〈美術眞說〉(1882)，收錄於青木茂、酒井忠康編，《日本近代思想大系 17：美術》，東京：岩波書店，1989。

草薙奈津子，〈新古典主義絵画への道──大正から昭和へ〉，《近代日本画への招待 2：古典への回帰》，東京：山種美術館，1992。

細野正信，〈遊心の世界─日本文人画(南画)の流れ他〉，收錄於山種美術館，《近代の南画──遊心の世界：百穂·放菴·恒友·浩一路》，東京：山種美術館，1993。

勝山滋，〈大正日本画の印度的傾向：その起源と変遷〉，東京藝術大學學位論文，1994。

朝日新聞社編，《橋本関雪展：没後五〇年記念》，東京：朝日新聞社，1994。

渡邊晨畝，〈美術の宝庫支那附日支聯合美術展覧会の事〉，《美術之日本》，11 卷 4 號(1919 年 4 月)，頁 13–19。

鈴木博之，〈ナショナルアイデンティティの「発見」〉，《中央公論》(2001 年 7 月)，頁 332–337。

福澤諭吉，〈脱亜論〉(1885)，收錄於《福澤諭吉全集》，第 10 卷，東京：岩波書店，1960。

碧水郎，〈呉昌碩翁雑感〉，《美術寫眞畫報》，第 1 卷第 8 號 (1920 年 9 月)，頁 35。

劉海粟，〈石濤と後期印象派〉，《南画鑑賞》(1935 年 10 月)，頁 25–27。

橋本関雪，〈浦上玉堂と石濤について〉，《中央美術》，第 102 期 (1924 年 5 月)，頁 118–127。

──，《石濤》(1926)，東京：梧桐書院，1941。

瀨木愼一，《名画の値段─もう一つの日本美術史》，東京：新潮社，1998。

瀧精一，〈文人畫と表現主義〉，《國華》，第 390 期 (1922 年 11 月)，頁 160–165。

瀧本弘之，〈「滬呉日記」管見──明治初期の上海·蘇州美術事情〉，《日中藝術研究》，第 33 卷 (1995 年 5 月)，頁 61–71。

藤田伸也，〈寿老人鉄斎：富岡鉄斎と吉祥図〉，《東京国立博物館研究誌》，第 528 號 (1995 年 3 月)，頁 14–26。

鶴田武良，〈民国期における全国規模の美術展会：近百年来中国絵画史研究一〉，《美術研究》，349 期 (1991)，頁 113–117。

──，〈王寅について──来舶画人研究〉，《美術研究》，第 319 期 (1982 年 3 月)，頁 75–85。

──，〈来舶画人研究──羅雪谷と胡鉄梅〉，《美術研究》，第 324 期 (1983 年 6 月)，頁 61–67。

四、網站

屈原《山鬼》英譯參見「中詩英譯網」（Chinese poems in English translation），
　　網址：http://www.chinapage.com/eng1.html，檢索日期：2012 年 1 月 22 日。
石濤畫冊佳士得拍賣會價格資訊：http://www.artdaily.org/index.asp?int_
　　sec=11&int_new=37618#.UAR2qpGAkY4，檢索日期：2012 年 7 月 16 日。

索引